낭만주의와 삶의 낭만성

낭만주의와 삶의 낭만성

초판인쇄 | 2022년 12월 10일
초판발행 | 2022년 12월 15일

지은이 | 김경미 김향숙 서영희 신일희 유옥희
　　　　이경규 최신한 홍순희 황병훈
펴낸이 | 신중현
펴낸곳 | 도서출판학이사

　　출판등록 : 제25100-2005-28호
　　주　　소 : 대구광역시 달서구 문화회관11안길 22-1(장동)
　　전　　화 : (053) 554~3431, 3432
　　팩　　스 : (053) 554~3433
　　홈페이지 : http://www.학이사.kr
　　이 메 일 : hes3431@naver.com

ISBN _ 979-11-5854-402-7　03600

낭만주의와 삶의 낭만성

신일희 외

學而思 | 학이사

'낭만주의와 삶의 낭만성'은 과학기술이 만개하고 인공지능과 협업하는 4차산업혁명의 시대에 어울리지 않는 말로 들릴 수 있다. 그런데도 낭만을 언급하는 이유는 본래의 삶은 망각 속에서도 이를 갈망하기 때문이다. 유사 이래 최고의 경제적 풍요를 누리는 현대인도 연원을 알 수 없는 마음의 헛헛함과 허무를 토로한다. 안정된 삶에 들어서는 순간 무의미가 엄습하는 것을 보면 삶은 그때마다 새로운 의미를 요구하는 것이 틀림없다. 새로운 의미는 반복되는 습관적 삶에서보다 끊임없는 정신의 운동을 통해 비로소 획득된다.

정신의 운동은 몸의 지위가 최고에 이른 시대에 구닥다리로 보일 수 있다. 제임스웹 망원경이 보내오는 신기한 천체의 모습이나 초연결 망을 통해 실시간으로 주어지는 온갖 정보에 탐닉하면서 사람들은 기술의 성취를 누리고 만족해한다. 그러나 인간은 가시적인 것 너머에 있는 것을 생각하고 이를 동경하는 정신의 본능을 갖고 있다. 2500년이 넘는 기록은 인간이 정신으로 무한한 세계를 체험하려는 형이상학적 종교적 욕구를 소유하고 있음을 증언한다. 이곳이 낭만주의의 출발점이다. 인간이 정신적 존재인 한 그는 무한한 세계를 포기할 수 없으며 그것과의 관계에서 나오는

새로운 의미를 반기지 않을 수 없다.

　이 책은 이러한 관심사에서 출발한다. 정신적 삶과 문화를 지향하는 모임인 Academia Humana는 '삶과 낭만성'을 주제로 봄 세미나(AHSSem 2022)를 가졌다. 여기에 실린 글들은 대부분 세미나 발표의 맹아를 발전시킨 것이다. 숲속의 낭만적 분위기에서 유한과 무한, 순간과 영원, 결핍과 충만의 비밀에 대해 열띤 토론을 했고 그 결과를 무더위와 싸우며 고유한 사유로 다듬었다.

　낭만주의 철학은 모든 것을 이성으로 파악하려는 계몽주의에 맞서 직관과 상상력으로 그 너머의 세계를 동경한다. 무한성에 이르지 못하는 동경은 거룩한 슬픔의 정조(情調)이지만 유한한 세상의 공허를 그때마다 새로운 의미로 채운다. '독일 낭만주의 문학'은 유한과 무한의 긴장을 아이러니로 표현하면서 유한성에 머물러있는 시선이 보지 못하는 의미를 파헤친다. 괴테, 노발리스, 티이크, 호프만의 낭만적 사유를 분석한다. '영국 낭만주의 문학'은 워즈워스를 집중적으로 다루면서 낭만성을 멜랑콜리적 감수성으로 규정한다. 멜랑콜리는 부정적 느낌이지만 그 힘으로 생산적인 결과를 만들어낼 수 있는 낭만적 느낌이자 이기적 숭고함이다.

　'선비의 낭만'은 한국의 낭만적 감수성을 음악과 연관하여 천착

한다. 선비는 논리적 학문과 예술을 종합한 존재로서 품격있는 세계를 대변한다. 학문하는 선비는 음악과 함께 생활하며 풍류와 선유에서 심미적 쾌락을 누리고 인격의 완성을 지향한다. '요사부송 하이쿠'는 일본의 낭만주의를 분석한다. 서민의 욕망을 충족시키기 위해 허용된 즐거움의 자극은 부송을 통해 삶을 무한히 긍정하는 예술 활동과 인간을 사랑하는 현세적 만족으로 이어진다. 권력에 대한 반기로 등장한 광기는 상실과 향수로 귀결되나 그 가운데는 마음의 본향을 향한 동경이 있다.

'낭만주의 시와 새로운 신화'는 팬데믹을 인간의 탐욕과 기술의 산물로 보고 낭만적 시와 새로운 신화를 통해 이를 극복하려고 한다. 슐레겔의 새로운 신화에서 카오스가 펼치는 새로운 창조를 살펴보고 낭만주의 시 읽기를 통해 팬데믹이 초래한 고통을 신화적으로 해소하는 길을 모색한다. 신화로의 회기는 자연으로의 복귀이다. '개화기 조선에 뿌려진 낭만'은 상투의 나라를 개성, 동경, 혁명, 열성의 낭만적 감정과 의지로 변화시키려고 한 릴리어스 호튼의 헌신을 다룬다. 여성 선교사의 의료 및 교육 봉사는 유교 문화에 짓눌려 있던 조선 여성의 정신을 일깨움으로써 새 시대를 여는 데 공헌했다. '19세기 낭만주의 미술'은 뒤러의 작품 '멜랑콜리

아를 낭만성의 기원으로 보고 고야, 터너, 들라크루아, 카스파 다비드 프리드리히의 그림에 깃들여있는 낭만성을 펼쳐 보인다. 이 글은 쉽게 접할 수 없는 23개의 그림을 친절하게 해석하며 포스트휴먼 시대의 미술을 향해 몸에 대한 재성찰을 요구한다.

어려운 여건에서도 인문학을 사랑하는 마음으로 이 책을 세상에 나오게 해 준 도서출판 학이사와 신중현 사장님께 깊은 감사를 표한다.

2022년 12월
저자 일동

목차

서시
신일희

고개 숙인 길
노년의 양지
빛의 탈육신
빨래하기 좋은 날
장작
함성

신일희 계명대학교 총장 Academia Humana 회장

미국 프린스턴대학에서 독문학 박사학위를 받았으며 『타불라 라사』, 『기억의 길』, 『바퀴의 흔적』 등의 저서가 있다.

고개 숙인 길

진사 아재가 쓴 글 배우느라
장독에 모은 물 다 썼다.
뒷짐에 벼루, 겨드랑이에 짚신 끼고,
마을 어귀 떠난 지 옛날이다.
집안 어른들과 동네 이웃의 꿈을
지고 가는 길목 주막에는
사람들이 모두 초조하게 모여있다.

색깔 옷 입은 사람들이
제목을 주고 주위에 둘러 있는데,
늦은 등잔 아래 익힌 것
하늘 아래 엎드려 피땀으로 태웠다.
그러고 며칠 너무나 긴 밤을
잠 없이 뒤척였다.

지금은 꿩 깃 없이 오는 뒷걸음,
돌아오는 터벅 걸음이다.
찾아온 집에는 인기척이 없다.
마당에 잠자리가 돌고
옆집 나무에 늦 매미가 운다.
비어있는 좁쌀 독 옆으로
건초가 된 붓끝이 돌아왔는데
남은 것은 태평소 소리도 없다.
시간이 삼켜버린 마을뿐이다.
내일은 창백한 걸음으로
어른들 계시는 산에 간다.

노년의 양지

나이 듦에는 축복이 따른다.
역사가 이루어 놓은 구속과
미래가 준비하는 석방이
둥근 시간을 감싸고 있다.
하고자 한 일들이 무너지고
불이 소각된 자리에는
모르는 일, 예측한 일들이
시간의 채광주리에 갇혀 있다.
한마디, 한 파장이 쓰림을 다스려주고
내용이 없는 웃음의 허무함을 감해준다.
즐겁게 하고 싶은 일들이 줄어든다.
원하거나 원하지 않은 것들의 실상을
찾거나 찾지 않은 대마의 옷자락이
뚫을 수 없는 투명함으로 감돌고 있다.
때로는 일들이 이루어진다.
제자들이 스승의 부족함을 메워주고
남은 길의 동행자가 되어준다.
그리고, 인간의 성취와는 다른 빛이 있다.
오래 있음에 따르는 우둔함을
지울 수 없지만, 서서히 모인
탁한 그림자는 계절에 따라
가늘고 느린, 맑은 호흡을 시작한다.
모르는 양지 향한 언덕에 누워
순례자의 먼지가 만든 은하수를 본다.

빛의 탈육신

태초의 중심에서부터
빛이 둘레를 넓혀 나간다.
없는 것에서 빈 것을 만들고
따라오는 시간이
뒤를 사슬로 막는데
빛은 앞을 스스로 열어 나간다.
시간과 얽힌 빛이
물과 흙을 빚는다.
굴절의 산통으로 태어난 색채가
모든 것을 분리한다.
빛은 계속 파장을 일으키는데
하늘과 불 사이에 구분된 것이
이제는 환향을 바란다.
이루어진 후 수많은 날 동안
해를 감싸는 노을 구름에서
영혼의 애절한 호소까지,
빛이 시간의 동행을 벗기 원한다.
때 묻은 형상들이
빛의 탈육신을 소망한다.

빨래하기 좋은 날

오늘은 추수 계절에 청명한 날
빨래하기에 안성맞춤이다.
이리저리 찌든 때,
어울려 비빈 탁한 땀을 다 받아
떨치지 못한 냄새를 만들어 왔다.
좋은 물 사분으로 한 번 씻고
자외선의 살균력을 받도록
널어두기에 아주 좋은 날이다.
서로의 가시들이 만든 생각과 행위,
누렇게 부패한 것들은
다 잠 설치게 하는 기억이다.
겹겹이 쌓인 후회와 실망,
작더라도 해묵은 분노를
낙엽이 다 떨어지기 전에 모은다.
하늘 향해 열고
자외광의 축복을 받을 수 있는
청명하게 좋은 날이다.

장작

언제 그 전날 장작 사러 갔다.
시장에는 소달구지가 줄줄인데
겨울 땔감으로
진 나고 속 살찐 소나무 잘 골랐다.
솔은 솔대로 흔들리는 바퀴 위에서
수도원 브란디 향기 피우며
시간 넘을 수 있는 숯을 꿈꾼다.

언덕 아래 아궁이에서
뜨겁거나 미지근한 겨울밤이다.
아침에는 잿빛 가루가 남는다.
다시 거름이 되고
세대가 지나면 씨앗 자라서
또 바퀴에 꿈이 실린다.

함성

여름은 살아가는 것들의 함성이다.
터지는 봉오리에서 낙엽으로 가는 길,
곰은 꿀을 따고,
사람은 발바닥을 찐다.
뒷걸음으로 집 찾아가는 쇠똥구리,
귀향으로 사라지는 혜성이
다 이루어 놓은 회전의 일부이다.
새날을 잉태할 낮 꿈도 꾸고
위로 뻗어 나가기를 바라지만
한 계절이면 잔이 넘친다.
여름은 살아가는 것들이
신음의 반복을 거부하는
마지막 정열의 함성이다.

제1장
낭만주의 철학과 개성적 삶

최신한

최신한 한남대학교 명예교수

독일 튀빙겐대학에서 철학 박사학위를 받았으며 『독백의 철학에서 대화의 철학으로』, 『지평확대의 철학』, 『현대의 종교담론과 종교철학의 변형』 등의 저서가 있다.

I. 초기 낭만주의의 등장 배경

낭만주의는 계몽주의에 대한 비판에서 시작한다. 특히 계몽주의의 완성이라 할 수 있는 칸트 철학에 대한 비판은 초기 낭만주의가 등장하는 출발점이다. 칸트의 3대 비판서는 출간 시기가 상이하나 하나같이 계몽주의 사유의 결정판이다. 『순수이성비판』(1781/1787), 『실천이성비판』(1788), 『판단력비판』(1790)은 인간의 이성 능력 또는 심의 능력(心意能力, Gemütsvermögen)을 가장 객관적인 방식으로 파헤쳤다. 칸트 철학에 붙여진 '비판철학'이라는 별칭은 인간의 이성을 이성 스스로 비판한 데서 기인한다. 비판하는 주체와 비판받는 주체가 동일한 자아라는 점은 특이하다. 이러한 비판은 텍스트 비평이나 예술작품 비평과 구별되는 독특한 방법으로서 이성이 이성 자신과 관계하는 모습, 즉 이성의 자기관계(Selbstverhältnis)를 보여준다. 이성의 자기관계에서 나온 칸트의 비판철학은 이후 철학의 준거점이 된다. 철학은 자기와 자기의 관계에서 나오는 모든 사실에 대한 객관적이고 학문적인 파악이다. 자기관계의 이상(理想)은 자기와 자기의 형식적 관계로 마감되지 않는다. 그것은 오히려 모든 존재와 관계하는 자기에 대한 자기의 관계 맺음이 되어야 한다. 이럴 때 철학의 물음과 답변은 완성된다. 존재는 그 어떤 예외도 없이 자기와 관계할 수 있

으며 관계해야 한다. 그리고 모든 존재와 관계하는 자기가 메타적 자기에 비추어짐으로써 그 모습이 객관적으로 드러나야 한다.

칸트는 '계몽'을 후견인이 필요한 "미성년의 상태에서 빠져나 오는 출구"라고 규정한다(Kant 1999, 20). 계몽은 자기 삶을 결 정하고 타인의 굴레에서 벗어나는 인간의 능력이다. 계몽된 사람 은 오성(悟性, Verstand)을 사용할 줄 아는 사람이다. 그래서 칸 트는 인간 일반을 향해 '오성을 사용할 용기를 가지라'고 강력하 게 요구한다.(Sapere aude!) 오성과 지성의 사용을 독려하는 칸 트는 세계를 어떻게든 '객관적'이고 '필연적' 방식으로 파악하려 고 한다. 그러나 객관적 지식을 추구하는 학문은 현상계(現象界, phenomena)에 대한 학문으로 그치고, 현상계를 넘어가는 예지계 (睿智界, noumena)는 도덕으로만 접근할 수 있다. 칸트식 계몽주 의는 현상계에 대한 필연적 지식과 예지계에 대한 당위적 행위로 구별된다. 이것은 '이론과 실천의 양분(兩分)'이다. 이론이성과 실 천이성의 양분은 '알 수 있는 세계'와 (알 수 없으나) '생각할 수 있 는 세계'의 양분이다. 이것은 이성의 이원론(dualism)인 동시에 세 계의 이원론이다. 칸트는 논리적 판단(이론)과 윤리적 판단(실천) 의 갭을 취미판단(예술)이 메울 수 있기를 바랐으나, 이론이성과 실천이성의 양분은 그가 남긴 철학사적 과제가 되었다.

계몽주의 비판으로 등장한 초기 낭만주의는 계몽에 대한 계몽 을 시도한다. 이러한 표현은 후대에 나왔지만, 그 의도는 계몽주 의의 한계를 지적하고 넘어서려는 데 있다. 전체 맥락에서 철학 사를 살펴본다면 계몽의 핵심은 이성적 분석에 있다. 칸트의 비 판철학도 분석과 분해에서 설명할 수 있으며 자연과학의 성과 도 같은 맥락에서 파악된다. 계몽의 계몽은 첫째, 계몽주의가 제 대로 분석하지 못한 섬세한 영역을 드러내려는 노력으로 나타난 다. 이것은 예술은 물론이고 해석학과도 관련되는 문제이다. 예술

적 터치는 이성적 분석을 능가하며 이성이 파악하지 못하는 세계를 드러낸다. 텍스트 해석에서 '예감(豫感)적 해석(divinatorische Interpretation)'은 독자가 새로운 의미를 발견할 수 있는 통로를 열어준다. 둘째, 칸트에서 보듯이 양분된 이성은 이성 자체에 대한 불완전한 설명에 머물고 있다. 인간이 '하나의' 인간이고 이성도 '하나의' 이성인데 이것이 양분되어 있다는 사실은 탐구의 방향을 명확하게 제시해 준다. 그것은 양분된 이성의 통합이다. 이원론은 일원론(monism)으로 발전해야 한다.

칸트의 이원론을 극복하려는 시도는 칸트 이후 철학의 중요한 과제였다. 피히테, 셸링, 슐라이어마허, 헤겔 등 독일관념론 철학자들은 하나같이 형이상학적 일원론을 건립함으로써 칸트를 극복하려고 한다. 슐레겔(F. Schelgel)과 같은 문학자도 형이상학적 일원론과 유사한 통합철학(Symphilosophie)과 통합시학(Sympoesie)을 주장한다. 일원론을 성취하려는 방식은 상이하나 그 목표는 같다. 계몽주의의 한계를 넘어서는 길은 '사변 이성'이든 '심미적 혁명'이든 상관없이 통합의 성취에 있다. '무제약자'와 '절대적 근거'를 찾는 노발리스(Novalis), 최고존재를 인식 너머의 '믿음'에서 찾는 야코비(F. H. Jacobi), 코기토 이전에 (자기) 존재에 대한 감정을 강조하는 피히테(Fichte). 이들은 초기 낭만주의 및 초기 독일관념론의 전개를 선도한다. 셸링(Schelling)이나 헤겔이 작성했을 것이라는 '독일관념론의 가장 오래된 체계기획'은 계몽주의의 분석적 이성을 넘어서는 종합적 이성, 즉 '미의 이념이 인간성의 스승'이라고 말한다. 슐라이어마허는 계몽주의에 사로잡혀 있는 지식인을 '종교를 멸시하는 교양인'(Über die Religion. Reden an die Gebildeten unter ihren Verächtern)이라고 비판하며 교양의 영역을 무한자로 확대하려고 한다. 이 모든 운동은 1800년 전후로 펼쳐졌기에 1800년의 상징적 의미는 크다.

II. 무한성을 향한 동경

칸트의 이원론을 극복하려는 낭만주의의 시도는 '무한성을 향한 동경'으로 나타난다. 동경은 원심력과 같이 무한대를 향해 뻗어가려는 인간 주체의 힘이다. 피히테는 무한한 외부세계를 향한 힘을 '동경(Sehnsucht)'으로, 무한한 내면세계를 향한 힘을 '열망/노력(Streben)'으로 규정한다. 열망은 "가능한 대상과 관계하면서 자기 자신으로 복귀하려는 순수한 자아의 활동성"(Fichte 1997, 179, 208), 즉 자신 안에 무한성을 채우려고 하는 자아의 활동성이다. 이에 반해 동경은 "아무런 대상을 갖지 않으나 억제할 수 없이 일자(一者)를 향해 추동하는 활동성"이며 "전적으로 미지의 것을 향한 충동"이다(Fichte 1997, 219). 동경이 원심력과 같다면 열망은 구심력과 같다. 양자의 팽팽한 긴장에서 인간은 외부세계와 내면세계를 새롭게 체험할 수 있다. 슐라이어마허는 "영혼을 둘러싸고 있는 모든 것을 자신으로 끌어당기고 자신의 고유한 삶에 편입시키려는" 향유의 충동을 열망으로 본다. 이에 맞서 동경은 "영혼의 고유한 내적 자기를 항상 바깥으로 확장하고 모든 것에 침투하려는" 충동이다(Schleiermacher 2002, 19). 열망과 동경의 가능한 결합은 인간성을 통해 이루어지며, 열망과 동경을 통해 인간성의 폭은 더욱 넓어진다.

동경에 대한 슐레겔의 언명은 의미심장하다. 그는 '철학'을 뜻하는 φιλοσοφία(philosophia, 지혜에 대한 사랑)를 'Sehnsucht nach dem Unendlichen(무한자를 향한 동경)'으로 번역한다. 지혜는 궁극적인 것, 즉 무한한 것을 가리킨다. 이론의 궁극으로서 진리, 실천의 궁극으로서 선, 예술의 궁극으로서 미, 그리고 이 셋을 포괄하는 성스러움까지 사랑하는 것이 철학이라면 슐레겔에게 이 모두는 동경의 대상이다. 동경의 대상은 헤겔이 주장하는 바와 달리

개념적 파악의 대상이 아니다. 계몽주의는 이미 이론의 한계를 말했으므로 무한자에의 동경은 그 자체가 계몽주의 극복의 동력이 된다. 이론이 끝난 자리에서 실천이 시작하고 이론과 실천을 매개하는 것이 예술이라는 칸트의 불완전한 체계를 넘어서서, 이론과 실천과 예술을 하나의 틀 속에서 설명하려고 한다. 무한자에 대한 동경은 이론, 실천, 예술을 하나로 묶는 종합의 틀이다.

　무한자를 동경하는 이유는 인간에게 존재가 결핍되어 있기 때문이다. 이것은 인간의 노력으로 채워질 수 있고 극복될 수 있는 것이 아니라는 점에서 '무한한 결핍'이다. '결핍'이라는 표현에서 보듯이 낭만주의는 인간의 유한성을 철저하게 인식하고 있다. 인간의 유한성은 기실 칸트가 강조했던 내용이다. 인간의 유한성은 지식의 한계에서 나온다. 지식의 한계는 신앙의 출발점이다. 칸트는 "신앙에 자리를 마련하기 위해 지식을 지양해야 했다"(Kant 1956, B XXX)고 말한다. 그는 지식의 한계에서 물자체(物自體, Ding an sich)의 인식 불가능성과 도덕적 행위의 당위를 도출한다. 칸트에게 신앙은 곧 도덕이므로, 그의 종교는 도덕 종교이다. 종교를 실천이성이나 양심에서 도출하려고 한 점에서 칸트는 낭만주의보다 인간의 무한성을 더 신뢰한 것으로 보인다. 칸트는 "이 세계에서 또는 도대체가 이 세계 밖에서까지라도 아무런 제한 없이 선하다고 생각될 수 있을 것은 오로지 선의지뿐이다"(Kant 2005, 77)고 주장하기 때문이다. 선의지나 실천이성은 최고선을 지니고 있으나 무한자를 동경하는 인간은 무한한 결핍의 존재이다. 인간은 존재 자체를 점유하지 않은 유(有)에 불과하다.

　인간은 결핍과 유한성에 만족하지 않으며 무한성으로 나아가려고 한다. 이 방향성의 근원은 종교에 있다. 엑크하르트(M. Eckhart, 13-14 C), 뵈메(J. Böhme, 16-17 C)의 신비주의는 낭만주의의 뿌리라 할 수 있다. 더 나아가 종교개혁에서 나온 경건

주의 운동은 교회와 제도의 가르침보다 내면의 신 체험을 우선시 한다. 개인이 신과 맺는 관계는 교리의 가르침보다 더 생생하고 구체적이다. 개인의 무한자 체험은 내면에서 일어나는 무한자를 향한 동경이다. 인간이 신과 맺는 관계를 표현하는 것은 합리성의 테두리를 벗어나지만 그런데도 이 관계를 표현하려고 하는 존재 가 바로 인간이다. 인간은 동경하는 존재, 즉 무한자를 소유하려 는 존재이다.

칸트 이후의 철학은 다양한 방식으로 동경하는 존재를 묘사한 다. 그 선구자는 피히테라 할 수 있다. 짧은 간격을 두고 노발리 스, 슐라이어마허, 슐레겔의 주장이 등장하나 이는 모두 피히테 와 관련된 것이다. 피히테는 칸트의 이원론을 '자아의 철학'으로 극복하려고 했다. ① 자아는 자아를 정립한다. ② 자아는 비아(非 我, Nicht-Ich)를 정립한다. ③ 자아는 자아 속에서 나눌 수 있는 자아에 나눌 수 있는 비아를 대립시킨다.("Ich setze im Ich dem theilbaren Ich ein theilbares Nicht-Ich entgegen.", Fichte 1971, 110) 이러한 변증법적 운동을 통해 자아는 모든 존재를 밝힌 다. 자아가 자아를 정립하는 것은 자아의 근원적 활동성이다. 피 히테는 자아의 근원적 활동성을 '동인(動因, Anstoß)'으로 규정한 다. "동인은 무규정자와 무한자로 나아가는 자아의 활동성을 향해 일어난다."(Fichte 1997, 167) 이것은 목적격으로서의 나가 아닌, 원초적 주격으로서의 나이다. 원초적 주격은 활동성 그 자체로서 아무것에도 방해받지 않는다. 그러므로 자아의 활동성은 무한성 을 향한 동경이다. 동경은 자아의 결핍에서 출발하나 그것이 자유 로운 활동성이라는 점에서 자체 안에 결핍을 극복하는 힘을 지니 고 있다. 자아는 결핍의 요소와 함께 결핍 극복의 가능성을 지닌 다. 낭만주의는 이 비밀에 대한 하나의 답변이다.

Ⅲ. 무한한 접근

무한자를 향한 동경은 완결될 수 없다. 동경의 완결을 말하는 것은 형용모순일 수 있다. 완결은 무한자를 개념적으로 온전히 파악할 때만 언급할 수 있을 것이다. 이것은 이성과 논리와 개념을 통한 설명의 한계를 가리킨다. 낭만주의는 애당초 이러한 설명이 불가능함을 지적했다. 계몽주의에 대한 비판은 개념적 접근에 대한 비판이기도 하다. 선(善)을 위한 실천이성의 행위도 무한자에 대한 온전한 접근일 수 없다. 선한 행위가 의무명령이 될 때 이 명령을 수행할 수 없는 사람은 선의 영역에서 배제된다. 물론 칸트는 모든 인간에게 이 능력이 주어져 있다고 말한다. 사람들은 무조건 의무명령에 복종해야 하고 그렇지 않을 때 개인의 자유 상실을 감수해야 한다. 선은 그 자체가 보편성이지만 선한 행위의 명령은 역설적으로 개인의 자유를 박탈할 수 있다. 실천이성이 요구하는 자발적 복종은 도덕의 형식주의가 갖는 한계이다.

낭만주의는 개념적 설명의 한계와 도덕적 형식주의를 넘어선다. 무한성에 다가갈 수 있는 능력은 계몽주의적 이성이 아니라 상상력, 직관, 감정이다. 이 셋은 이론과 실천, 지식과 도덕으로 분리된 세계를 연결하면서 통합의 능력으로 등장한다. 이론이성과 실천이성의 양분은 전체존재를 보편적으로 설명하려는 시도가 봉착한 부정적 결과이다. 이성과 달리 상상력, 직관, 감정은 보편의 수행자가 아니다. 이들 능력은 무한자의 영향을 수동적으로 받아들이는데, 이 수용은 개인마다 다르게 나타난다. 따라서 개인에게 개방되는 무한자는 이론적일 수 없으며 예술적이고 종교적이다.

낭만주의가 강조하는 상상력, 직관, 감정은 무한자를 받아들이는 수용성이기는 하나 그 능력은 이전보다 크게 확대된다. 무한자의 수용이라는 데서 보이듯이 이들 수용성의 대상은 유한한 세계

가 아니다. 즉, '이' 꽃이나 '저' 나무와 같은 감각 자료(sense data)
가 유래한 유한한 세계가 아니다. 이러한 의미에서 슐라이어마허
는 '감각의 해방'을 말한다. 유한한 세계에 제한된 감각과 상상력
이 무한자를 향해 해방되어야 한다는 것이다. 감각의 대상은 유한
한 존재에서 무한자로 확대된다. 유한자에 제한되어 있던 감각이
해방됨으로써 내면성은 더욱 확대된다. 이것은 전적으로 무한자
에 대한 자유로운 감각, 즉 '초자연적 존재를 향한 젊고 신선한 심
정의 동경'에서 이루어진다. 이로써 무한자에 대한 감각은 초월을
향한 내면성의 형성으로 이어지며 그 결과 종교적 인간과 예술적
인간이 탄생한다.

낭만주의가 주목하는 종교적 인간과 예술적 인간은 계몽주의의
인식을 능가하는 존재이다. 계몽주의를 지배한 인식이 완전한 이
해와 파악에 있다면 낭만주의는 이러한 인식을 '이해의 광기(Wut
des Verstehens, furor hermeneuticus)'(Schleiermacher 2002,
127)로 보고 이를 비판한다. 모든 것을 이해하고 파악할 수 있다
는 광기와 같은 경향은 그 자체가 환상이거나 제한된 세계 인식에
불과하다. 계몽주의가 파악하려고 한 대상보다 더 큰 대상에 대
한 인식은 학문적 인식이 아니라 예술적, 종교적 인식이다. 학문
적 인식을 포기했다면 이 인식은 이미 보편적 인식이 아니다. 예
술적, 종교적 인식, 즉 체험은 전적으로 개별적이며 개성적이다.
개성적 인식은 대상 그 자체에 곧바로 도달한다기보다 그것을 향
해 접근한다. 이 접근의 도정은 쉽게 종결될 수 없으므로 무한히
펼쳐진다. 무한한 접근은 접근 활동에 대한 소극적 묘사일 뿐이며
접근 활동 자체가 무한하다는 의미가 아니다. 무한자는 인간의 능
력에 의해 단박에 포착될 수 없으며 도달하려는 무한한 과정에서
도 결코 도달할 수 없는 존재이다. 이러한 의미에서 무한자는 직
관과 감정의 절대타자라 할 수 있다.

Ⅳ. 거룩한 슬픔 – 종교적 동경의 감정

무한자를 동경하고 그를 향해 무한히 접근하는 낭만주의 사유는 철학과 예술과 종교의 연합지대를 만들어낸다. 이 연합지대는 유한과 무한의 통합이 이루어진 마당으로서 각 분과는 독자적인 방식으로 무한자와 관계한다. 이 가운데 나타난 특징적인 현상은 예술적 혁명과 종교적 혁명이다. 슐레겔이 '심미적 혁명'을 주도했다면 슐라이어마허는 '거룩한 혁명'을 수행했다. 계몽주의적 교양인은 거룩한 혁명을 통해 도덕과 다른 차원에서 종교를 소유할 수 있게 된다. 칸트처럼 실천이성을 통해 신의 이념에 도달하는 것이 아니라 내면 가운데 타오르는 '신의 불꽃'을 통해 무한자와 하나가 된다. 보편적 이념으로서의 종교가 개성적 체험으로서의 종교로 바뀌며, 교리 중심의 종교가 심미적 종교나 예술종교(Kunstreligion)로 변모한다.

슐라이어마허는 내면 가운데 충족되지 않은 동경의 감정을 '거룩한 슬픔(heiliger Wehmut)'으로 규정한다. 이것은 낭만주의적 종교를 가장 특징적으로 표현한 것으로서 종교적 초월의 근본 색조를 보여준다. 인간은 무한자를 바라지만 늘 유한한 세계에서 그를 동경할 뿐이다. 인간존재는 성스러움과 속됨, 숭고함과 천박함, 숭고함과 허무함, 기쁨과 슬픔, 사랑과 공포라는 두 세계 사이에 놓여있다. 종교적 인간은 늘 속됨에서 성스러움으로 나아가려고 한다. 그뿐만 아니라 천박과 허무에서 숭고로 나아가려고 하며 슬픔을 딛고 기쁨을 얻으려 하고 공포의 신 대신 사랑의 신을 만나러 한다. 그러나 이러한 동경은 완전히 채워지지 않으므로 마음 가운데는 늘 슬픔이 남는다. 거룩함을 추구하는 종교적 인간은 그때마다 새로움을 체험할 수 있으나 거룩함과 생명 자체에 도달하지 못하는 한계를 경험한다. 종교적 인간은 성스러움을 동경하면

서 신의 세계를 향해 나아가려고 하나 신과 완전한 합일을 이루지 못하는 부정적 체험에 머무는 것이다. 이러한 한계 경험과 부정적 체험이 바로 거룩한 슬픔이며 성스러운 비애이다.

동경의 마음을 들여다보면 한쪽에는 인간이 있으며 다른 쪽에는 무한자가 있다. 동경의 구조는 인간–관계항(relatum)과 무한자–관계항 간의 관계(relation)로 되어있다. 이것은 인간(유한자)–무한자–관계이다. 낭만주의가 파악하는 종교는 바로 이러한 관계의 생생함이다. 인간–세계–관계에서는 거룩함이 발생하지 않는다. 거룩함은 신의 속성일 뿐 세계의 속성이 아니기 때문이다. (유한자)인간과 (유한자)세계의 관계는 세속적 관계이므로 여기서는 거룩한 슬픔의 감정이 생기지 않는다. 세속적 관계에서의 슬픔은 무한자와의 관계에서 발생하는 슬픔과 다르다. 인간이 세계를 소유하면 만족감을 얻으나 세계를 소유하지 못하면 불만족감에 머문다. 불만족이 슬픔의 감정으로 나타날 수 있겠지만 그 자체가 세계경험의 한계는 아니다. 불만족은 세계경험과 세계 소유에서 언제든 만족으로 바뀔 수 있다. 세계경험에서의 슬픔은 상황 의존적이며 가변적이지만 무한자 경험에서의 슬픔은 실존적이다. 그러므로 거룩한 슬픔은 전적으로 부정적인 감정이 아니라 인간의 유한성을 성찰하게 하는 감정이며 그를 무한자로 고양하는 감정이다. 이러한 감정 상태로 인해 거룩한 슬픔을 느끼는 사람은 신적 위로를 얻을 수 있으며 이를 통해 새로운 마음을 소유할 수 있다. 이것은 세계를 소유할 때 슬픔이 기쁨으로 바뀌는 세속적 슬픔과 질적으로 구별된다.

슐라이어마허에게 "종교는 모든 현실에 대한 영원한 논박이다."(Schleiermacher 2002, 241) 종교는 인간 내면에 머물지 않고 전체의 삶에 관계한다. 거룩한 슬픔은 잘못된 현실에서 나오는 감정인 동시에 이를 비판하고 바로잡으려는 감정이기도 하다. 현

실 가운데 성스러움이 결핍되어 있을 때 종교적 인간은 무한자를 동경함으로써 결핍을 메우려 한다. 그리고 동경의 감정에서 성스러움이 결핍된 현실을 비판하고 갱신하려고 한다. 성스러움의 결핍 여부는 종교의 소멸과 갱신의 기준이다. 현실 비판의 출발점은 거룩한 슬픔이지만, 이 순서는 바뀔 수 있다. 비판에도 불구하고 잘못된 현실이 존속한다면 비판하기 전보다 더 큰 슬픔을 느낄 수 있다. 그러나 거룩한 슬픔을 소유한 사람은 이런 상황에서도 좌절하지 않는다. 비록 성스러운 비판이 현실 변화로 이어지지 않아도 실망하지 않는 것은 무한자를 향한 동경이 늘 새로운 생명력을 불러일으키기 때문이다.

V. 개성적 삶

계몽주의를 비판하면서 사고와 논리보다 상상력, 직관, 감정을 앞세우는 낭만주의는 보편적 삶을 거론하지 않는다. 보편을 추구하는 계몽주의는 전체를 설명하기 위해 이원론까지 동원하지만, 낭만주의는 이보다 높은 차원에서 유·무한의 통합을 시도한다. 계몽주의와 낭만주의는 똑같이 전체와 보편에 관심을 가지나 그 실행은 다르다. 무한자에 대한 동경에서 확인한 바와 같이 낭만주의의 시도는 논리 및 체계와는 무관하다. 상상력, 직관, 감정이 보편자를 자기화하는 방식은 개별적이고 개성적이다. 낭만주의가 추구하는 삶은 발생 연대를 뛰어넘어 현재에도 적용된다고 할 수 있다.

상상력, 직관, 감정의 특징은 직접적이며 단독적이고 일회적이다. 직접성은 그 자체로 의미를 지니며 이를 설명하기 위해 사고

의 매개를 거칠 필요가 없다. 사고를 거친 매개성, 즉 '매개된 직접성'은 직접적으로 주어진 내용에 사고가 덧붙여진 것으로서 직접성의 생명을 상실한 낡은 것이다. 직접성의 생명력은 일회적이며 반복할 수 없다. 반복할 수 없기에 체험 순간의 의미가 중요하며, 이 의미가 체험 주체를 변화시킨다. 일회성, 반복 불가성은 금방 사라져버리는 연약한 것이 아니라 그 자체로 고유하고 독특한 것이다. 개인의 고유성은 시간마다 다르며 다른 개인의 고유성과도 구별된다. 개성적 삶은 다른 사람이 흉내 낼 수 없는 고유하고 특유한 삶이다. 고유성의 관점에서 보면 흉내 내기의 한계는 자명하다. 흉내 낸 삶에서는 의미와 생명력을 찾을 수 없다. 그것은 아무리 잘해도 오리지널과 같을 수 없는 이미테이션에 불과하다. 낭만주의적 삶은 가장 원본적이며 고유한 것이다.

슐레겔의 『루친데』(1799) 출간을 둘러싼 비판은 낭만주의적 삶의 특징이 무엇인지 잘 보여준다. 문학과 철학의 영역에서 확고한 지위를 얻어가던 슐레겔은 이 사건으로 인해 치명타를 입는다. 슐레겔은 친구 슐라이어마허에게 소설에 대한 서평을 간곡히 부탁하고, 슐라이어마허는 고심 끝에 '서평'과 더불어 슐레겔을 옹호하는『프리드리히 슐레겔의 '루친데'에 대한 친밀한 편지』(1800)를 발표한다.

낭만주의에서 가치 있는 활동은 특유한 개인의 창조적 활동이다. 『루친데』의 목적은 창조적 활동을 통해 사랑의 통념을 깨뜨리는 데 있다. 독자적인 세계에서 자유롭게 살아가는 여성 루친데는 기존의 관습을 깨고 새로운 삶을 추구하는 낭만주의적 삶의 전형이다. 남녀 간의 사랑도 남성 중심의 사랑이 아니라 남성과 여성의 동등한 사랑이어야 한다. 이에 대한 당대의 비판은 기존의 전통과 가치에 토대를 둔 것으로서 낭만주의적 자유와는 거리가 먼 것이다. 혼인서약과 예식보다 실질적인 사랑이 더 중요하다는 루

친데의 생각은 18세기 말 당시 사회에서는 파격적인 것이 틀림없다. 이를 비판한 헤겔도 기존 제도의 중요성에 토대를 두고 있다. 그러나 슐레겔을 옹호하는 슐라이어마허는 사랑의 본질을 강조한다. "사랑은 반성을 위한 무한한 대상이고, 그렇기에 그것은 무한을 향해 숙고되어야 한다. 숙고는 특히 각자의 본성에 따라서 한 가지 사물의 서로 다른 면을 바라보는 사람들 간의 소통이 없다면 이루어질 수 없다"(Schleiermacher 1988, 158) 남녀의 구별 이전에 '인간성'을 존중하는 것도 중요하다. 루친데의 사랑은 개성적으로 표현되었으나 그 가운데는 결코 비판할 수 없는 사랑의 본질이 들어있다는 것이 슐레겔과 슐라이어마허의 생각이다. 오늘의 관점에서 보면 사랑에 대한 루친데의 생각은 그렇게 파격적이지 않다. 이처럼 낭만주의는 개성을 표현함으로써 새로운 시대를 선취하려고 한다. 새로움의 출발은 개성에 있다. 이러한 사유는 슐라이어마허와 슐레겔보다 앞서 야코비의 『볼데마르』(1796) (Jacobi 2007)에도 나타나 있다.

VI. 낭만주의의 현재성

200년 전의 낭만주의를 오늘에 소환하는 이유는 무엇인가? 시대 구별은 당대를 파악하는 중요한 요소이지만 그것이 사상의 시대 제약성을 말하는 것은 아니다. 이것이 진리라면 오늘의 사상이 최고의 것이며 이전 것은 오늘을 설명하는 부록에 불과할 것이다. 이런 관점에서 1800년 전후에 등장한 낭만주의는 오늘에도 여전히 유의미한 사상과 문화로 평가해야 한다. 낭만주의의 계몽주의 비판에 귀를 기울여야 하는 이유는 이성과 보편성에 대한 과도한

쏠림현상 때문이다. 계몽주의는 이성을 앞세우면서 직관과 감성을 무시했고 보편성을 강조하면서 개인의 개인성을 인정하지 않았다. 공적(公的) 이성이 개인의 고유한 삶을 억압하는 이러한 쏠림현상은 양자의 균형으로 나아가야 한다. 이러한 균형 잡기는 이성과 감성의 균형 및 보편성과 개인성의 균형으로서 그 자체가 인간성 회복의 출발점이다. 이렇게 볼 때 낭만주의를 감성을 통한 이성 몰아내기로만 평가할 수 없다.

낭만주의 운동의 가장 큰 특징은 전체성의 회복에 있다. 낭만주의는 계몽주의에서 배제되었던 무한성을 되찾고 비대해진 논리적 자아를 제한하려고 한다. 이것은 '생각'하는 자아에 선행하는 자아 '존재'의 강조로 나타난다. 생각하는 자아가 활동할 수 있기 위해 자아의 존재가 먼저 있어야 한다. "자기 자신의 정립과 존재는 전적으로 동일하다."(Fichte 1971, 98) 존재가 생각에 선행한다. cogito ergo sum이 아니라 sum ergo sum이 되어야 한다. cogito ergo sum(나는 생각한다. 그러므로 나는 존재한다.)은 sum ergo sum(나는 존재한다. 그러므로 나는 존재한다.)의 토대 위에서 비로소 가능하다. "cogitans sum, ergo sum(생각하는 내가 존재한다. 그러므로 나는 존재한다.)에서 cogitans(생각하는)는 전적으로 부차적이다."(Fichte 1971, 98) '생각'이 자아의 일부라면 '존재'는 자아 전체를 뜻한다. 낭만주의는 생각이 억압했던 직관, 감정, 상상력을 복권시킨다. 인간 능력의 균형 잡기는 이성에 의해 배제된 무한성의 회복으로 이어진다. 논리적 사고에 대응하는 세계가 유한자라면 감성에 대응하는 세계는 무한자이기 때문이다. 무한성의 동경을 통해 철학과 문학의 원래 영토가 회복되는 것이다.

오늘날 포스트모더니즘은 이성중심주의를 비판한다. 이것은 낭만주의와 공유하는 부분이다. 양자의 공통점은 이성에 희생당한 직관, 감정, 상상력의 회복에 있다. 이것은 이성이 추구하는 보편

성 대신 감성의 개별성을 중시한다. 그러나 포스트모더니즘에는 낭만주의가 추구했던 무한성에 대한 동경이 없다. 양자의 차이는 무한자를 동경하는 개인성과 무한자 없는 개인성에 있다. 낭만주의의 관점에서 볼 때 포스트모더니즘의 한계는 자명하다. 포스트모던적 개인은 무한한 토대 없는 개인성이라는 점에서 불안정하며 언제든 소멸할 수 있다. 개성적 삶의 선택은 긍정적 에너지로 이어지기보다 그때그때 선택할 수밖에 없는 '자유의 저주'(사르트르)가 된다. 즉자대자(卽自對自, an und für sich) 없는 대자(對自, für sich)는 끊임없는 선택의 상황에서 좌절한다. 낭만주의의 후예인 실존철학이 고독을 극복하기 위해 몸부림치는 것은 무신론적 실존주의에서 더 많이 보인다. 실존주의를 수용하는 포스트모더니즘에서 이를 극복한 경우는 거의 찾을 수 없다.

21세기 삶의 특징을 '개인중심주의'로 규정할 수 있다. 포스트모더니즘은 개인을 보편보다 앞세우고 개인의 삶을 공동체의 현실보다 중시하는 현상을 잘 설명한다. 기존 질서를 해체해야 개인의 삶이 새로워질 수 있다는 관점에서 전통, 관습, 종교, 제도, 법 등 모든 것을 해체하려고 한다. 해체 운동은 자아분열이라는 병적 상태까지 유발하나 해체를 멈추지 않는다. 그 이면에는 해체가 파괴라기보다 새로운 구성이라는 생각이 있다. 해체를 통해 그때마다 새로운 의미를 접할 수 있다는 것이다. 그러나 새로운 의미 발견을 둘러싸고 동경과 해체를 같은 차원에서 논할 수 있을지 의문이다.

낭만주의, 실존주의, 포스트모더니즘의 공통성은 폭력적 이성에 맞서는 개인의 고유성에 있다. 그러나 고유한 삶을 영위하는 것만으로 삶의 문제가 모두 해결된 것인가? 개인은 공동체 속에 있으며 늘 공동체와 함께 존재한다. 이 문제를 고려한다면 개성적 삶이 모든 문제를 해결한다고 주장할 수 없다. 개인에게 맞서는

다른 개인과의 관계, 개인과 공동체의 관계는 낭만주의가 대답해야 할 또 다른 주제이다. 개인과 개인의 관계를 문제 삼을 때 떠오르는 주제는 '개방성'이다. 개인은 타자를 향해 열린 개인이 될 때 공동체를 이룰 수 있다. 타자를 향한 개방과 소통을 통해 개인성은 상호주관성이 된다. 소통은 법과 제도라는 이성의 테두리 밖에서도 가능하다. 이것은 고유성과 개성의 소통으로서 새로움을 교환하는 것이다. 개성의 소통은 법이나 제도의 강제적 소통과 달리 자유로운 소통이며 여기서 소규모 공동체가 가능해진다. 소규모 공동체가 나누는 새로운 의미는 새로운 문화를 형성할 수 있다. 새로운 문화는 계몽주의가 만들어낸 강압적 현실을 대체할 수 있는 삶의 최고점이라 할 수 있다.

참고문헌

· Fichte, Johann Gottlieb. 1971. Ueber den Begriff der Wissenschaftslehre oder der sogenannten Philosophie, Fichte Werke Bd. 1. Berlin: De Gruyter.

· Fichte, Johann Gottlieb. 1997. Grundlage der gesammten Wissenschaftslehre (1794). Hamburg: Meiner.

· Jacobi, Friedrich Heinrich. 2007. Romane II. Woldemar. Hamburg: Meiner.

· Kant, Immanuel. 1956. Kritik der reinen Vernunft. Hamburg: Meiner.

· Kant, Immanuel. 1999. Was ist Aufklärung?. Hamburg: Meiner.

· Kant, Immanuel. 2005. Grundlegung zur Metaphysik der Sitten. 백종현 옮김, 『윤리형이상학 정초』. 서울: 아카넷.

· Schleiermacher, Friedrich Daniel Ernst. 2002. Über die Religion. Reden an die Gebildeten unter ihren Verächtern. 최신한 옮김, 『종교론』. 서울: 대한기독교서회.

· Schleiermacher, Friedrich Daniel Ernst. 1988. Vertraute Briefe über Friedrich Schlegels Lucinde, KGA I/3. Berlin: De Gruyter.

제2장
독일 낭만주의 문학
– 독일적 낭만성의 양상

이경규

이경규 계명대학교 Tabula Rasa College 교수

독일 뮌헨대학에서 독문학 박사학위를 받았으며, 논문으로 「레싱과 브레히트의 연극론 비교」, 「헤세와 이문열의 교양소설 비교」, 「탕자 문학의 탕자 교육학」 등이 있다.

Ⅰ. 독일 낭만주의 개요

낭만주의는 과거의 많은 문예사조 중 하나이지만 문학사 속에만 머물러 있지 않다. 그 영향이 오늘날까지 이어져 있다[1]. 물론 분화되기도 하고 대중화되면서 처음의 모습과는 꽤 멀어졌다. 처음의 의도와 기획을 돌아보는 데서 색다른 통찰이나 영감을 얻을 수 있다. IT와 BT로 인한 포스트휴먼까지 논의되고 있는 작금에 200년 전의 낭만주의를 소환함은 새삼 입고출신(入古出新)의 지혜가 필요한 시대라고 생각하기 때문이다. 실로, 낭만주의는 이 시대의 문명사적 문제를 성찰하는 데 시사하는 바가 적지 않다. 19세기 낭만주의는 유럽 전반을 관통한 문예현상이지만 독일 문학계에서 시작한 것으로 본다.

독일 낭만주의 문학은 18세기 말에 시작해서 19세기 중반까지 이어진 획기적인 기획이다. 당대를 주도해 오던 계몽주의 혹은 이성 지배적인 세계관에 반대하여 감성·상상력·자연 등으로 새로운 세계상을 구상했나. 라인 강 서쪽의 프랑스가 사회정치적 혁명을

1) 인터넷에서 주요 문예사조를 검색해 보면 낭만주의에 대한 자료가 압도적으로 많다. 고전주의가 37만 건, 사실주의가 103만 건, 자연주의가 230만 건인 데 비해 낭만주의는 502만 건으로 나온다.

일으키고 있을 때, 독일은 낭만주의라는 내면적·정신적 혁명에 불을 지폈다. 독일 낭만주의의 파워는 그 서곡이라고 할 수 있는 '질풍노도'에 이미 잘 드러나 있다. 낭만성 혹은 낭만적 특질은 오늘날까지 독일을 이야기하는 데 중요한 키워드로 언급된다. 독일전통과 독일정신에 대해 고민을 많이 한 작가로 토마스 만을 꼽을 수 있다. 그는 1945년 미국 의회도서관에서 행한 연설에서 독일에 대해 '철학적 주지주의와 계몽주의의 합리성에 대항하여 낭만적 혁명을 일으킨 민족'이라고 특징지었다. 독일의 낭만성은 '문학에 대항한 음악'이고 '명증성에 대항한 신비성'이라고 부연 설명했다(Mann 1986, 717). 실상, 만 자신이야말로 20세기 최고의 낭만주의자였다. 유사한 맥락에서 현역 독문학자 자프란스키는 독일 낭만주의를 '독일적 스캔들 Eine deutsche Affäre'로 규정하고 그 여파가 68운동까지 미친 것으로 분석했다(Safranski 2007).

　50여 년간에 걸쳐 전개된 독일 낭만주의는 당대의 계몽주의나 합리주의에 저항하여 감정·체험·내면 같은 개인적이고 주관적인 가치로 새로운 세계상을 개진했다. 당시에 계몽주의는 칸트 같은 대가들에 의해 철학적으로도 두터운 지지를 받고 있었다. 문학도 합리적이고 계몽적인 인간상을 주조하는 데 여념이 없었다. 그러나 낭만주의자들은 계몽주의나 고전주의는 현실을 왜곡하고 인간의 참모습을 은폐하고 있다고 공격했다. 낭만주의는 이성과 학문 대신 감성과 예술로 세상을 새로 직조하려 했다. 문명과 과학 대신에 자연과 영혼에 심취했다. 문학도 형식과 스타일에 짜 맞춘 인위적인 작품 대신 생동감 넘치는 신화·전설·동화를 수집·개발했다. 논리적이고 이론적인 학문이 아니라 신비하고 불가해한 영적 체험에서 삶의 의미를 찾을 수 있다고 보았다. 이런 의미에서 작가는 문학적 사제이고자 했다.

　초기 낭만주의를 대변하는 노발리스의『푸른 꽃』이 모티브로 삼

은 '푸른 꽃 Blaue Blume'은 독일 낭만주의의 대표적인 상징이다. 후흐의 지적처럼 푸른 꽃은 아무도 실체를 모르지만 때로는 영원으로, 때로는 사랑으로, 때로는 신으로 희구되었다(Guth 2013, 110). 인간의 깊은 내면을 탐색하는 낭만주의자들은 그 속에서 어둡고 그로테스크한 면도 외면하지 않았다. 훗날 프로이트가 무의식으로 개념화한 인간 내면의 풍경들은 E. T. A. 호프만이나 클라이스트 같은 낭만주의자들이 그 실체를 다 파악해 놓은 것이라 할 수 있다. 19세기 전반기의 독일 낭만주의는 대략 다음과 같은 윤곽을 보여준다.

1. 초기 낭만주의(Frühromantik: 1795-1804)

독일 낭만주의는 독일 중부에 위치한 예나를 중심으로 일어났고(예나 낭만주의) 철학적이고 미학적인 성격이 강했다. 그도 그럴 것이 피히테, 쉘링, 슐라이어마허 같은 철학자들의 사상이 낭만주의에 스며들었다. 피히테의 절대적 자아, 쉘링의 자연철학, 슐라이어마허의 감정 신학이 낭만주의 문학에 중요한 역할을 했다. 낭만주의의 세계관이나 문학론은 초기 낭만주의에 거의 정초되었다. 그것은 낭만주의를 대변하는 잡지 『아테네움 Athenaeum』을 통해 활발히 개진되었다. 낭만주의의 대표적인 핵심 문학론인 슐레겔의 '진보적 보편문학 Progressive Universalpoesie'이 여기서 주창되었다. 초기 낭만주의는 노발리스, 프리드리히 슐레겔, 루드비히 티크 등이 장식한다. 이들의 이론과 작품에 대해서는 본론에서 좀 더 구체적으로 다룰 예정이다. 노발리스의 시 「밤의 찬가」, 티크의 『프란츠 슈테른발트의 유랑』과 『장화신은 고양이』, 슐레겔의 '아이러니론'이 그것이다.

2. 중기 낭만주의(Hochromantik: 1805-1815)

중기 낭만주의는 하이델베르크를 중심으로 전개되었지만 베를린이나 뮌헨도 그 영향권에 있었다. 중기 낭만주의는 민족정신과 민중사상을 고취하는 데 주력했다. 이를 위해 설화·동화·전설·신화를 수집·편집했고 또 유사한 내용의 작품을 창작했다. 이러한 관심은 당대의 정치적인 혼란에 대한 반작용으로 일어난 측면이 강하지만 민족주의를 조장하는 부작용도 낳았다. 이때 오늘날까지 애독되고 문화 콘텐츠로도 크게 활용되는 아힘 폰 아르님과 클레멘스 브렌타노의『소년의 마적』과 그림 형제의『동화집』이 나왔다. 이들 외에도 요제프 아이헨도르프가 시와 소설로 중기 낭만주의를 장식했다.

3. 후기 낭만주의(Spätromantik: 1816-1835/48)

베를린을 중심으로 전개된 후기 낭만주의는 계몽주의나 고전주의와 완전히 결별하고 인간과 자연의 일체감을 강조했다. 대신에 후기 낭만주의자들은 신비주의, 종교, 자연에 경도되었다. 종교는 가톨릭을 말하고 그것도 중세의 가톨릭이다. 이때는 삶과 예술과 종교가 하나였다는 점이 강조되었다. 또 후기 낭만주의는 인간 내면의 어둡고 광기 어린 모습이나 자연의 불가해한 현상에 눈길을 돌렸다. 뒷날 이런 양상을 형상화한 작품을 '검은 낭만주의 Schwarze Romantik'라고 불렀다. 이 말은 영국의 'Dark Romantics'나 고딕소설에 상응하는 것으로 독일은 E. T. A. 호프만이 대표적인 주자다. 후기 낭만주의는 문학사적으로 소시민적 소박성과 안정을 추구하는 '비더마이어 Biedermeier'와 겹치기도 한다. 낭만주의 미술은 문학의 후기 낭만주의 때 시작된다. 후기

낭만주의 작가들은 현실 정치에도 관심을 표했기 때문에 후기 낭만주의를 '정치적 낭만주의'라고도 한다. 독일 낭만주의 전반을 설명하는 키워드를 나열해 보면 아래와 같이 끝이 없다.

자아, 감정, 열정, 주관, 자연, 개인, 영성, 무한성, 고독, 멜랑콜리, 여성성, 상상력, 동심, 동경, 초월, 사랑, 유미주의, 이국풍, 반영웅주의, 신비주의, 중세, 반문명, 반진보, 방랑, 현실 도피, 꿈, 상상력, 판타지, 창의성, 향수, 자유, 신화, 동화, 민요 등.

특징이 너무 많아서 아무것도 말하지 않은 거나 마찬가지라고 비판할 수 있지만 분위기나 방향은 느낄 수 있을 것이다. 낭만주의는 개념적으로 정의하기가 너무 어려워 러브조이는 '문학사의 골칫덩어리'라고까지 한 바 있다.

4. 낭만주의 문학의 장르

자유와 상상력이 관건인 낭만주의는 그 특성상 시와 소설이 주도했다. 무대 위에서 공연을 해야 하는 희곡은 규칙과 제약이 많아 환영받지 못했다. 그럼에도 적지 않은 희곡이 나온 것은 공연용이 아니라 독서용 드라마(Lesedrama)였다. 시는 서정적이고 민요풍의 형식이 많았다. 낭만주의자들이 가장 선호한 것은 산문이다. 특히 동화·설화·전설·민담처럼 짧은 장르의 산문이 선호되었다. 본격적인 산문 장르로는 노벨레(Novelle), 단편, 장편이 있다. 또 하나 중요한 특징은 짧고 형식이 자유로운 미완의 단장(斷章, Fragment)이다. 이것은 존재의 미완에 대한 자의식의 표현이자 영원한 진행의 형식이다. 모든 걸 포섭하고 융합하려는 의도가 반

대로 나타난 아이러니한 현상이다. 장편소설은 주로 초기 낭만주의에서 나왔고 대체로 소설론을 담은 메타소설이 많았다. 여기에 괴테의 소설이 모델이 되거나 극복의 대상으로 불려나왔다.

5) 고전주의 vs 낭만주의

고전주의	낭만주의
이성	감정
빛	어둠
세계문학	민족문학
종합/완성	과정/미완
질서와 조화로서의 자연	신비와 초월로서의 자연
고전 그리스 지향	중세 지향
프로테스탄트	가톨릭
비극	희비극
객관	주관
시, 드라마, 소설	시, 소설

오랫동안 낭만주의는 고전주의와 비교되며 장단점이 부각되었다. 낭만주의는 주로 비판의 대상이 되었다. 이것은 괴테의 유명한 낭만주의 논평에서 기인한다. 즉, 괴테는 '고전적인 것은 건강하고 낭만적인 것은 병적이다'(Goethe 1988, 487)라는 공식을 만들어 낭만주의에 대한 오해와 편견을 유포시켰다. 이런 평가는 피상적으로 보면 그럴듯하게 들리지만 좀 더 깊이 들여다보면 양 세계는 그렇게 이분화되기 어렵다. 실은 괴테 자신도 오랫동안 낭만주의에 속해 있었다. 고전주의를 상찬하고 낭만주의를 비난하는 데 훨씬 조직적이고 적극적인 사람이 헤겔이다. 그는 현실과 객관성을 중시하고 변증법적 종합을 추구한 철학자로서 낭만주의는

현실을 외면하고 끊임없이 분리를 조장하는 주관주의로 보았다. 하이네는 자신도 낭만주의에 속하지만 부분적으로 낭만주의를 복고주의적이고 보수적이라고 비판했다. 그럼에도 그는 죽을 때 자신을 '마지막 낭만주의자'로 자처했다. 낭만주의는 19세기까지는 대체로 강한 비판에 직면했고 20세기에는 양가적 평가로 균형을 이뤘고 20세기 후반부터는 재평가 내지는 긍정적인 평가가 강세를 보이고 있다. 고전주의와 낭만주의를 도식적으로 비교해 보면 앞의 표와 같다.

Ⅱ. 괴테의 『젊은 베르테르의 고뇌』: 낭만주의의 전주곡

낭만주의에 대해 '위대한 감정의 시대'니 '느낌으로서의 사고'니 하는 수사(修辭)를 붙이듯이 낭만주의는 감정의 문예사조다. 이러한 낭만주의가 본격적으로 모습을 드러낸 때를 1795년에 나온 티크의 『윌리엄 로벨』로 보는 경향이 있다. 그러나 이성에 저항하여 감정을 폭발시킨 작가로 말하자면 젊은 괴테를 능가할 사람은 없다. 바로 『베르테르』를 두고 하는 말인데, 이 소설은 감정의 혁명을 선언한 소설이다. 낭만주의가 등장하기 20년 전의 일이다.

『베르테르』는 다양한 해석과 평가를 양산한 소설이지만 한국에서는 지고지순한 러브스토리 정도로 이해되어 왔다. 아주 틀린 이해는 아니지만 소설을 꼼꼼히 읽어 본 사람이라면 결코 연애소설에 국한될 작품이 아니란 걸 알 수 있을 것이다. 『베르테르』를 일곱 번이나 읽고 전쟁 중에도 가지고 다니며 열독했다는 나폴레옹은 괴테를 만나 이런 말을 했다. '숭고한 사랑 이야기만 밀고 나갔으면 좋았을 텐데 사회문제를 넣어 매우 아쉽다.' 실제로 『베르테

르』는 사회 비판적 의식이 강하게 침윤되어 있는 리얼리즘 소설로 볼 수도 있다. 특히 베르테르의 자살은 이룰 수 없는 사랑에 기인한다기보다는 사랑을 저해하는 사회에 기인한다. 베르테르의 격정은 대부분 이 사회를 향해서 폭발한다.

『베르테르』는 양적으로도 두 주인공의 연애 장면에 그렇게 많은 지면을 할애하고 있지 않다. 120페이지 정도 되는 분량에(독일어로)에 로테가 등장하는 것은 거의 20페이지가 지나서이다. 두 사람의 관계도 사랑한 사이라기보다는 베르테르의 짝사랑이라고 하는 것이 정확하다. 로테의 태도는 끝까지 모호하고 불투명하다. 로테는 베르테르에 대해서도 약혼자 알베르트에 대해서도 사랑의 주체로 등장하지 않는다. 그녀의 입에서는 사랑이란 말 자체가 나오지 않는다. 로테는 베르테르에게 관찰되고 서술되는 대상이지 자신의 생각과 의지를 드러내는 주체로 나오지 않는다. 『베르테르』는 베르테르의 감정 발로에 주력한다. 그 대상이 로테뿐만 아니라 자연, 문학, 예술, 이웃 사람들 등 자신이 접하는 모든 영역에 걸쳐있다.

베르테르의 비극은 로테에게 약혼자가 있는 줄 뻔히 알면서 자신의 감정을 제어하지 못하는 데서 출발한다. 감정의 속성을 가장 잘 보여주는 지점이다. 이성을 발휘하여 상대를 멀리하거나 마음을 닫아야 하지만 그러지 못하고 또 그러지 않는다. 심지어 약혼자(알베르트)와 세 명이 함께하는 자리도 마다하지 않는다. 그렇다고 담판을 벌이지도 않고 이판사판으로 나아가지도 않는다. 어떤 실질적이고 현실적인 방안을 강구하지도 않고 감정을 쌓아간다. 로테를 사랑했다기보다는 자신의 감정을 사랑한지도 모른다. 말하자면, 『베르테르』는 사랑이라는 상호 감정이 아니라 한 남자의 폭발적인 감정의 현상을 조명하는 데 초점을 맞춘다.

『베르테르』는 질풍노도를 대변하는 작품이고 질풍노도는 감정

의 혁명을 말한다. 그것은 물론 당시를 주도해 오던 이성 혹은 계몽주의에 대한 것이었다. 질풍노도는 20년 정도(1765 – 1785) 전개된 문예운동이지만 다른 쪽에서는 경건주의나 감상주의 같은 또 다른 감정운동이 일어났다. 모두 이성과 계몽의 한계와 문제를 직시한데서 나온 운동이다. 『베르테르』의 감정 주도는 이미 서간체 소설이라는 그 형식에 잘 드러나 있다. 편지는 장르의 규정을 벗어나 개인의 감정과 내면을 자유롭게 드러낼 수 있는 장점이 있다. 『베르테르』는 주인공이 대략 1년 8개월간에 걸쳐 친구에게 쓴 편지를 모은 것이다. 첫 편지 첫 문단부터 마음, 즉 감정을 예찬한다.

> 떠나오니 얼마나 즐거운지! 소중한 친구여, 인간의 마음(Herz)이란 게 뭔지! 너무 좋아하여 결코 떨어질 수 없던 사람이 너였는데, 너를 떠난 게 이리도 즐겁다니!(Werther 7)

이렇듯 『베르테르』의 첫 화두가 바로 '감정'인바, 베르테르는 변화무쌍한 자신의 마음에 놀라며 그것을 솔직히 표현한다. 감정이나 느낌에 해당하는 독일어 'Herz'는 가슴/심장이라는 일차적인 어의에서 출발하여 사랑·온정·영혼·용기·의지 등 의미가 아주 광범위하다. 베르테르는 로테를 만나기 이전부터 이 Herz의 화신으로 등장한다. 『베르테르』에는 이 단어가 130회 이상 나오고 '느낌/느끼다 Gefühl/fühlen'라는 단어도 100회 가까이 나온다. 이 단어들은 대부분 베르테르의 입에서 나오지만 로테와 관련해서만 쓰는 것이 아니라 자연을 비롯한 모든 대상에 대해 쓰고 있다. 이렇게 감정이 전방위적으로 대두되고 있는 데 비해 계몽주의를 대변하는 '이성 Vernunft'은 한 번도 나오지 않는다. '이성적 vernünftig'이라는 형용사가 몇 번 나오지만 모두 비판적인 의미

로 쓰인다. 이성과 유사한 범주에 있는 '오성 Verstand'은 12회 정도 나오지만 '오성의 제한성'(32), '비속한 오성'(74)처럼 부정적으로만 쓰이고 있다. 베르테르는 로테의 알베르트와 자살논쟁에서 이렇게 말한다. "인간은 인간일 뿐이다. 인간이 갖고 있는 얼마간의 이성은 열정이 들끓고 인간성의 한계가 몰아치면 아무런 역할도 하지 못한다"(Werther 50). 뒤에 자신을 고용한 공작이 자신의 오성과 재능을 높이 평가하자 자신의 유일한 자랑은 마음이고 그것이 모든 힘의 근원이라고 대꾸한다.

낭만주의가 이성과 계몽에 저항하여 감정의 우위를 주창했다면 이는 젊은 괴테가 『베르테르』를 통해 이미 그 기치를 내걸어놓은 것이다. 만사가 그러하듯이 낭만주의 역시 어느 날 하늘에서 뚝 떨어진 것은 아니다. 어떤 사람들은 낭만주의를 '질풍노도의 완성본'으로 보기도 한다.

Ⅲ. 노발리스의 『밤의 찬가』: 빛의 모태로서 어둠

계몽주의(Enlightenment, Lumières, Aufklärung)는 빛을 무기로 삼는다. 영어 Enlightenment의 light와 불어 Lumières의 lumière는 바로 빛을 말한다. 독일어 Aufklärung도 어근 klären은 '밝히다'는 의미로 빛을 전제하고 있다. 빛은 낮의 군주다. 이 빛의 계몽주의에 반기를 들고 일어난 것이 낭만주의라면 낭만주의는 빛 대신에 어둠을, 낮 대신에 밤을 내세우는 것은 논리적이다. 그러나 부정의 상징인 밤을 어떻게 긍정하고 자신의 존재 기반으로 영토화할 수 있을 것인가? 이 사명을 앞장서서 수행한 사람이 노발리스다. 그는 1799년 「밤의 찬가 Hymnen an die

Nacht」라는 연작시를 통해 빛의 계몽주의에 도전장을 내밀며 어둠의 낭만주의를 선언했다. 6장으로 이루어진 「밤의 찬가」는 말 그대로 밤의 복권을 희구한다.

「밤의 찬가」는 일차적으로 노발리스가 요절한 애인 소피의 죽음에 몸부림치던 중에 나온 시작(詩作)이다. 물론 그러한 전기적 사항은 일차적인 배경을 이루고 작품 내부로 들어가면 다양한 차원의 주제가 노정된다. 제1장을 열면, 화자는 밤을 '성스럽고 언표할 수 없는 신비에 찬' 세계로 재평가한다. 낭만주의의 특질을 잘 드러낸 수식어다. 세상의 참모습은 빛 아래서 훤히 볼 수 있는 무엇이 아니고 말로 설명할 수 있는 것도 아니다. 그것은 오히려 '시공을 초월한' 어둠 속에 묻혀있다. 이런 세계를 다른 방식으로 표상할 수 있는 영역이 있다면 바로 종교다. 노발리스의 종교성은 오늘날 큰 단점으로 지적될 만큼 노골적이다. 특히 「밤의 찬가」가 그렇다. 계몽주의의 이성적 언어에 맞서 마음·내면·영혼·꿈·죽음 같은 객관화하기 어려운 감성적 어휘가 주류를 이룬다. 여기서 죽음은 종결이나 소멸을 말하는 것이 아니라 재생과 부활을 지향한다. 노발리스는 밤에 죽은 소피의 무덤을 찾아갔다가 소피를 눈앞에

현현한 모습으로 경험한 바 있다.

> 밤에 소피한테 갔다. 거기서 형용할 수 없이 기뻤는데 번쩍이는 황홀
> 의 순간을 느꼈다. 내 앞에 있는 무덤을 먼지처럼 불어버리니 수백 년
> 세월이 한순간 같았다. 나는 그녀가 바로 가까이 있음을 느꼈고 언제라
> 도 나타날 것으로 생각되었다.(Hymnen an die Nacht 147)

언뜻 보면 이것은 기독교와는 거리가 먼, 오히려 이교도적인 모습으로 보이지만 생각해 보면 기독교의 원리가 그대로 담겨 있다. 특히 「밤의 찬가」 제6장은 탄생·성장·죽음·부활이라는 예수의 서사가 노골적으로 들어있다. 여기서 예수의 십자가는 최종적인 '승리의 깃발'로 표현된다. 「밤의 찬가」는 소피로 인한 사적인 체험이 동기화되었다고 해도 그 전개는 인류의 차원으로 확장되고 있다. 쉽게 생각할 수 있듯이 밤의 가장 중요한 기능은 사랑과 생명의 창조이다. 그래서 밤은 내밀하고 에로틱한 분위기를 띠기도 한다. '나와 너'가 은밀히 하나가 되고 '영원한 첫날밤'이 희구된다. 밤의 사랑은 '세계의 여왕'으로서 합일과 창조를 유도한다.

제2장은 밤의 또 다른 기능인 잠을 노래한다. 밤은 사람들을 낮의 고단한 일상에서 '성스러운 잠'으로 인도한다. 노발리스는 잠을 무시하는 사람들을 '하늘 문을 열고 성스럽고 무한한 비밀의 집으로 들어가는 열쇠'라는 사실을 깨닫지 못하는 바보라고 한다. 잠은 꿈과 무의식의 세계로 들어가는 길이며 삶을 고양시킨다. 태초에 '빛이 있으라'고 했을 때 이 빛은 어둠, 즉 밤에서 나온 것이다. 말하자면 빛의 고향은 밤이다. 낮의 불안, 절망, 허무는 경계와 분별이 없는 깊은 잠 속에 용해된다. 이런 밤은 무한과 영원을 동경하는 사람들에게 희망을 준다.

제3장은 밤에 화자가 애인의 무덤을 방문하는 상황을 그리고

있다. 화자는 무덤에서 부활한 애인의 환영을 보고 자신과 결합되어 있다는 것을 느낀다. 이것은 노발리스가 죽은 소피의 무덤에서 경험한 것을 거의 그대로 옮겨놓은 것이다(Novalis 1797년 3월 13일의 일기). 죽은 소피에 대한 서술은 기독교 신앙에서 온 것으로 볼 수도 있고 실제 체험에서 온 것일 수도 있다. 제4장은 예수님의 십자가 죽음과 부활이 언급되고 영생에 대한 동경을 표현한다.

제5장으로 가면 밤과 죽음은 기독교와 바로 연결된다. 종교사적으로 고대 그리스(Antike)는 신들과 인간이 혼재되어 살던 원시 시대로 태양숭배가 성행했다. 이때 죽음은 개체의 종말을 의미했다. 후기 그리스로 오면 죽음은 '잠의 형제'로 인식되어 삶과 연결되기 시작한다. 예수 시대가 되면 죽음은 영원한 삶으로 가는 다리가 되면서 삶과 온전히 결합된다. 예수는 죽음과 부활을 통해 무한과 유한을 연결한다. 개인 삶은 절대자와 잠시 분리되어 있지만 결국 절대자에게로 귀환한다. 여기서 흥미로운 것은 이 결합을 돕는 것이 복음서가 아니라 문학(Dichtung)이다.

마지막 제6장은 아예 '죽음에 대한 동경'이란 소제목을 달고 있다. 죽음은 결국 그 자체로 의미가 있다기보다는 삶을 삶답게 해주기 때문에 그러하다. 예수님이 보여주듯이 죽음은 영원한 삶의 전제가 된다. 여기에는 사랑이 결정적인 동인이 된다. 그러나 빛 속에 던져진 인간의 현실은 지상의 이방인으로서 절대자에 대한 동경이 강한 만큼 슬픔을 피할 수 없다. '거룩한 슬픔'이라 하겠다. 이렇게 밤은 낭만주의를 이해하는 데 중요한 표상이자 이미지로 재평가된다. 낭만주의는 계몽주의가 부정하고 몰아내려 한 어둠과 혼돈을 새롭게 평가하고 적극적으로 수용한다. 이것이 인간이해의 깊이를 더했고 예술과 문화를 풍요롭게 만들었다.

Ⅳ. 루드비히 티크의 『프란츠 슈테른발트의 유랑』
: 낭만주의의 바이블

 루드비히 티크가 1798년에 발표한 『프란츠 슈테른발트의 유랑』은 초기 독일 낭만주의를 대표하는 소설이다. 여러 가지 측면에서 낭만주의의 진수가 들어있는 작품이다. '낭만주의의 왕'이니 '낭만적 바이블'이니 하는 수식어가 따라붙는 것은 우연이 아니다. 그러나 이러한 평가는 비교적 현대에 나온 것이고 오랫동안 『슈테른발트』는 무시되거나 폄하되었다. 티크 자체가 후대에서야 재평가된 작가다. 우리나라에서는 아직도 낭만주의 하면 노발리스·슐레겔·하이네·호프만 정도를 명명하는 데 그친다. 티크는 『슈테른발트』만으로도 저 반열에 오를 자격이 된다.
 크게 2부로 구성된 『슈테른발트』는 청년 화가 프란츠 슈테른발트(Franz Sternbald)의 긴 예술여행을 그리고 있다. 시대 배경은 알프레드 뒤러가 활동하던 16세기 초반이고, 공간은 독일 뉘른베르크를 기점으로 안트베르펜·암스테르담·슈트라스부르크·플로렌츠·로마가 차례로 무대가 된다. 이로써 프란츠의 여행 경로를 한

눈에 파악할 수 있다. 소설은 프란츠가 고향과 스승(알프레드 뒤러)을 떠나 예술여행을 떠나는 데서 시작한다. 최종 목적지는 이탈리아이고 르네상스의 거장들을 만나 수학하는 것이 목표다. 그러나 소설은 프란츠를 곧바로 이탈리아로 데려가지 않고 다른 많은 곳을 유랑하게 한다. 프란츠는 상기 언급한 여러 이국 도시를 거치며 다양한 사람들을 만나 경험을 쌓고 배운다. 미술에 열광하는 사람도 있지만 돈 안 되는 일이라며 다른 직업을 권하는 사람들도 있다. 예술의 의미에 대해, 종교와 자연이 예술에 미치는 영향에 대해 치열한 토론이 벌어지기도 한다. 낭만주의의 중요한 모티브인 사랑도 소설의 한 축이 된다. 즉, 프란츠는 첫눈에 반했지만 이름도 모르고 헤어진 소녀를 잊지 않고 그리워하다가 마지막에 로마에서 재회한다. 그는 마리아란 이 여성을 통해 낭만적이고 신비한 사랑을 체험한다. 그러나 이 둘의 만남이 소설의 마지막 장면이 된다. 두 사람의 사랑이 어떻게 더 전개되는지는 철저히 독자들의 상상에 맡겨진다. 티크는 2부에 이어 프란츠가 뉘른베르크로 돌아가는 과정을 그리는 3부를 구상했지만 실현하지는 못했다.

『슈테른발트』는 미완성임에도 불구하고 프란츠의 여행과 성장이라는 차원에서 보면 뛰어난 교양소설로 부족함이 없다. 많은 연구자들이 괴테의 『빌헬름 마이스터』와 비교해 왔다[2]. 2부로 된 『슈테른발트』의 제1부는 짜임새 있고 논리적으로 전개되는 반면 제2부는 많은 에피소드와 노래가 삽입되어 있어 다소 복잡한 인상을

2) 교양소설(Bildungsroman)의 원소이자 완성 난계에 이르렀다고 평가받는 『빌헬름 마이스터』와 『슈테른발트』의 공통점과 차이를 말하기 위해서는 섬세한 텍스트 분석이 필요하지만, 일반적으로 전자가 추구하는 교양인이 사회와 건강한 관계를 맺고 있는 공적·사회적 인물이라면 후자는 좀 더 사적이고 내면적인 자아, 즉 낭만적인 자아를 추구한다. 그는 심지어 이렇게 고백한다. "인간이 자기 내면에서만 살 수 있다면 얼마나 복된 일인가." 『슈테른발트』도 교양소설의 구도를 띠고 있는 것은 분명하지만 자율적이고 심미적인 낭만주의 정신을 따르고 있다.

준다.『슈테른발트』는 전체적으로 낭만주의의 문학론을 잘 구현하고 있는 작품으로 평가받는다. 실제로 티크의 많은 작품은 슐레겔이나 노발리의 문학론을 구현한 모델로 이해된다. 구체적으로『슈테른발트』가 낭만주의의 어떤 특질을 내장하고 있는지 살펴보면 다음과 같다.

첫째,『슈테른발트』는 이미 제목에 암시되어 있듯이 먼 곳에 대한 동경(Fernweh)과 그에 따른 유랑(여행)이 작품의 동력으로 작용한다. 서사의 흐름이 주인공의 유랑(Wanderung)의 흐름을 그대로 따른다. 동경과 유랑은 낭만주의의 서사를 끌고 가는 힘이다. 전체적 노정은 떠남·모험·깨달음·귀환으로 이루어진다. 화가 프란츠는 이 경로를 따라 삶의 낭만성을 체험한다. 화가가 주인공이지만 아이러니하게도 미술의 기술·기교적인 측면은 관심의 대상이 되지 못한다. 작가나 주인공이나 훨씬 더 본질적인 문제에 관심을 쏟는다. 즉, 예술의 목적과 의미에 대해 본질적인 차원에서 토론을 벌인다. "오! 나의 정신은 다른 어떤 사람에게도 주어지지 않은 초지상적인 어떤 것을 향해 나아간다는 것을 나는 느낄 수 있다(Sternbald 725.)" 여기서 예술은 종래의 좁은 범주를 넘어 자연과 종교와 융합하는 차원으로 발전해야 하는 사명을 부여받는다. 이렇게 프란츠의 유랑은 결국 진정한 자아를 발견하고 그것을 실현하는 데 목적이 있음이 드러난다. 자아 발견이란 참된 자아로의 회귀를 의미한다. 여러 가지 차원에서『슈테른발트』의 전개 양상은 원형(circle)을 이룬다. 알프레드 앙거가 지적하듯이 낭만주의 소설은 근본적으로 원형을 띤다(Anger 1966, 564). 이 사이클 운동 하에서 분리된 것은 결합하고 모순과 대립은 조화를 이룬다. 물론 이 원은 완성이나 완벽을 의미하는 것도 아니고 동일성의 반복은 더욱 아니다. 실상 원이라기보다는 나선(spiral)에 가까워서 끝없는 진행을 나타낸다.

둘째, 『슈테른발트』는 낭만주의가 선호하는 중세를 배경으로 한다. 이전의 작가들이 고대 그리스나 셰익스피어의 영국 쪽에 관심을 쏟던 것과 대조적이다. 소설의 부제 '옛 독일 이야기'는 의식적인 차별화로 보인다. 독일의 뒤러와 네덜란드의 루카스 반 레이던이 중세 북부 예술계를 대변하고 라파엘·미켈란젤로·티치안·코레지오는 남부를 대변한다. 전자는 진중하고 내면성이 강한 반면 후자는 밝고 쾌활한 외향성이 두드러진다. 프란츠가 동경의 예술국인 이탈리아로 바로 가지 않고 네덜란드를 거쳐 가는 것은 북부와 남부의 예술 세계를 폭넓게 경험하기 위함이다. 그의 스승은 독일 최고의 화가 뒤러이지만 뒤러는 제자가 굳이 자신을 그대로 따르기를 바라지 않는다.

낭만주의자들에게 중세나 르네상스는 예술·자연·종교가 통일을 이루는 진정한 '황금시대'다. 경직되고 빈틈없는 계몽주의 답답함을 벗어날 수 있는 피안이 중세였다(Beutin 2001, 186). 특히 화가들에게 중세는 성화를 통해 사람들의 신앙을 견고하게 하는 신성한 과제를 수행했다(Harbison 1995, 10). 근대 지식인들의 역사적 관심이 그리스 로마에 치중되어 있었다는 점을 생각하면 낭만주의자들의 중세에로의 경도는 오늘날의 역사 이해에도 시사하는 바가 크다.

셋째, 『슈테른발트』는 사랑을 중요한 주제로 끌고 가는데, 순수하고 신비한 낭만적 사랑이다. 노발리스는 낭만주의 소설이라면 반드시 참된 사랑을 다뤄야 하고 그것은 마술적이고 동화적인 성격을 띤다고 했다. 프란츠도 그러한 사랑을 체험한다. 그는 고향에서 우연히 푸른 눈의 소녀를 만나 첫눈에 반하여 꽃을 꺾어주지만 이름도 모른 채 헤어진다. 이후 이 미지의 소녀는 쉼 없는 동경의 대상이 된다. 그야말로 꿈에 그리는 동경의 대상이자 '수호신 Genius'으로 프란츠의 가슴 속에 자리 잡는다. 프란츠가 마리아라

는 이 소녀를 다시 만나는 곳은 마지막 여행지인 로마다. 이때 그는 "어디서나 당신의 모습이 나를 따라다녔다"(Sternbald 982)며 마리아가 영혼의 인도자였음을 고백한다. 사랑에의 동경이 충족되는 것 같지만 낭만주의 전반이 그렇듯이 결혼을 통한 해피엔드 같은 결말은 일어나지 않는다. 소설의 원리가 끝이 없는 과정의 연속이듯 사랑도 완료형이 아니라 끝없는 진행형이다. 슐레겔은 '아테네움 116 편'에서 이렇게 말하고 있다.

> 다른 장르의 문학은 이미 완성된 것으로 완전히 분해될 수 있다. 낭만적 장르는 과정 중에 있다. 이게 낭만 장르의 본질인바, 영원히 될 뿐 결코 완성되지 않는다.(Athenaeum Fragment 116)

이런 논리에 따라 『슈테른발트』는 사랑뿐만 아니라 소설 자체의 결말이 미지의 3부를 향해 열려있다. 넷째, 소설 속에는 고비마다 예술론이 펼쳐지고 미술토론이 벌어지는데, 낭만주의의 중요한 특징인 '예술 속의 예술', '문학 속의 문학'이라는 이중구도 혹은 메타구도가 형성된다. 여기서 화가 주인공은 미술의 가능성과 한계를 동시에 인식하며 꿈에 젖기도 하고 좌절하기도 한다. 이것은 낭만주의의 중요한 특질인 자문(自問)과 내적 성찰의 구현이고 전형적인 자아반추이자 메타화(Metaisierung) 전략이다. 예술 속에서 예술론을 이야기하고 소설 속에서 소설론을 설파하는 방식을 말한다. 더 나아가 그러한 반추가 다시 무슨 의미가 있는지 반추하는 이중의 메타화가 일어난다.

이러한 끝없는 자기와의 거리 두기는 아이러니 전략인바, 낭만적 아이러니의 원리로 작동한다. 『슈테른발트』에서 벌어지는 예술론에 대한 논의는 예술의 유용성과 목적·예술과 종교·예술과 자연·음악의 의미·예술과 알레고리·예술과 민족 등 당시 논의되던

모든 주제를 아우른다. 『슈테른발트』는 최초의 낭만적 예술소설이라는 평판(Nehring 2011, 6)에 걸맞게 예술과 예술가의 고민을 솔직하고 심도 있게 드러낸다. 여기서 예술은 주로 회화를 뜻하지만 언급했듯이 그림에 대한 분석법이나 그림 기법 같은 기술적인 이야기는 관심사가 아니다. 관심은 훨씬 더 근본적이고 보편적인 문제에 집중되는바, 자연·종교·예술의 연관과 융합에 대한 논의가 큰 부분을 차지한다. 말하자면 신성이 자연의 도움을 통해 예술 속에 드러난다는 게 낭만주의의 관점이고 주장이다. 여기서 자연은 종래처럼 모방이나 재현의 대상이 아니라 예술가의 내면에 영감과 자극을 제공하는 원천적인 힘으로 이해된다.

자연뿐만 아니라 역사와 현실 역시 묘사나 모방의 대상이 아니고 상상력을 통한 성찰의 장이 되어야 한다는 것이 낭만주의자들의 입장이다. 이렇게 소설에 특이한 사건도 고조되는 긴장감도 없이 각종 담론이 이어져 있다. 여기에 대해 괴테는 '그릇은 예쁜데 안은 비어 있다.'(Goethe 1798년 9월 5일 자 편지)라고 꼬집었다. 그러나 티크는 이전의 소설과는 근본적으로 다른 소설을 생각했기 때문에 동시대인들의 오해는 충분히 예상된 것이었다. 소위 '괴테시대'를 살고 있던 당시 사람들은 이 소설을 『빌헬름 마이스터』의 아류 정도로 폄하했다. 핵심 모티브인 미술·음악·문학의 관계가 매끄럽지 않고 전반적으로 모순이 너무 많아 통일성이 없다는 비판이 주를 이루었다. 그러나 이러한 시각은 지엽적인 부분에 해당하는 것일 뿐 아니라 계몽적이고 고전적인 관념에서 나온 것이다. 낭만주의를 제대로 이해하지 못한 소이이다. 낭만주의 소설은 인물과 사건만으로 이루어지지 않는다. 그보다 한 층 위의 관점에서 소설이 뭐냐는 메타차원의 담론이 중요한 부분을 차지한다. 이점을 주목한 노발리스, 호프만, 야콥 그림 같은 낭만주의자들은 티크의 소설을 적극 환영했다.

다섯째, '낭만적 공감각 Romantische Synästhesie'은 전방위적인 결합을 위한 것인데, 이런 의미에서 『슈테른발트』는 탁월한 장르 혼합을 시도한다. 서사의 주 흐름은 슈테른발트의 예술여행을 서술한 것이지만 그 과정에 편지, 토론문, 그림 해설, 노래, 시, 외부 에피소드 등 다양한 이질적 요소들이 삽입된다. 특히 미술과 음악의 결합이 중요한 관심사로 논의된다. 가수 플로레스탄은 어느 날 황혼을 바라보며 말한다. "오 친구여, 오늘 하늘이 짓는 이 놀라운 음악을 너희 미술 속으로 끌어들일 수만 있다면! 그렇지만 너희들에겐 색이 없겠지. 통상적인 감각상의 의미라는 것이 너희들 예술의 조건일 테니까."(Sternbald 281) 이 말에 감명을 받은 슈테른발트는 시와 노래에 관심을 가진다. 비록 꿈속이긴 하지만 그는 그림 속에 나이팅게일의 노래를 받아들이고는 말할 수 없는 기쁨을 맛본다. "형체 없는 색채와 운동은 행위를 드러내는 것도 아니고 이상을 말하는 것도 아니다. 그것은 색의 유희로서 알 수 없는 그림자의 운동이다."(Sternbald 341)

이렇게 『슈테른발트』는 소설이지만 단순히 주인공의 삶을 전개해나가는 데 그치지 않고 자기 자신, 즉 문학과 예술이 뭔지에 대해 부단히 성찰하고 논한다.

여섯째, 『슈테른발트』는 낭만주의가 핵심 동력으로 삼는 자연에 대해 많은 이야기를 한다. 슈테른발트에게 자연은 그 깊이와 넓이에서 종교를 넘나드는 '신성의 예감 Ahndung der Gottheit'으로 작용한다(Sternbald 888). 예술조차 '소인의 잔꾀'로 여겨질 만큼 자연은 위엄과 위력이 크다. 따라서 자연을 단순히 서사의 배경으로 장식하는 것은 오만으로 여겨진다. 그럼에도 슈테른발트에게 자연은 순수한 자체 목적은 아니다. 종교와 연결되어야 온전한 의미를 발휘한다. 산간에서 만난 광인 화가는 밤을 배경으로 서 있는 십자가 그림을 말하면서 십자가의 빛으로 인해 자연이 변

화되고 그것이 예술적 방식으로 표현되었다고 설명한다. 이런 맥락에서 슈테른발트는 이렇게 다짐한다. "이 식물, 저 산을 모사하지는 않겠다. 바로 이 순간에 나를 지배하는 나의 감정, 나의 정서를 드러내겠다."(Sternbald 894)

낭만주의는 자연을 통해 산업사회, 즉 자본주의에 저항하면서 좀 더 근원적인 영감과 지혜를 얻고자 했다. 당연히 현대인들이 관심을 갖는 소비적·향락적 자연과는 큰 차이가 있다. 오늘날 자연은 많은 경우 인간의 향락을 위해 조성되고 인공화된다. 만찬가지로 낭만주의의 자연은 유전·관습·환경과 같은 요인에 의해 인간 삶이 결정된다는 자연주의와도 별 연관성이 없다. 낭만주의의 자연은 영감을 불러내고 존재의 신비를 보유하고 있는 원초적 세계이다. 낭만주의자들은 자연을 과학적 대상으로 보지 않지만 그들의 자연철학은 과학 못지않다고 생각했다. 이를테면 슐레겔은 노발리스를 '물리학의 소크라테스'라 평가하기도 했다(Hill 2003, 220). 계몽주의와 더불어 발달한 과학은 인간을 자연의 주인으로 생각했고 자연을 인간의 종으로 만들었다. 자연은 분석·해부·해체되는 대상일 뿐이었다. 자연의 신비는 무지와 미신의 소산이고 자연의 아름다움은 우연적인 것일 뿐이라고 생각했다. 낭만주의는 이러한 과학적 자연관을 거부함으로써 근대 문명 일반을 비판한다. 이러한 입장은 낭만주의에서 갑자기 발생한 것이 아니고 루소 같은 선구자로부터 이어져 온 것이다. 잘 아는 대로 루소는 자연으로의 회귀를 설파하며 인간은 일부로서 자연으로 돌아가 자연과 하나 될 때 가장 행복하다고 주장했다.

물론 낭만주의가 과학을 부조건 반대한 것은 아니다. 자연철학이 결여된 것이 문제였다. 낭만주의자들이 특별히 흥미롭게 생각한 과학은 화학이었다. 물질의 친화성이나 결합 가능성을 연구하는 화학은 낭만주의가 주장하는 보편시학의 원리에 상응하는 것

으로 보였기 때문이다. 낭만주의자들은 과학도 상상력과 직관을 통해 총체성을 추구해야지 끝없이 분석하고 분리하는 데 머물러서는 안 된다는 입장이었다. 자연에 대한 낭만적 태도는 21세기 오늘날에 다시 부활하고 있다. 특히 코비드 19를 계기로 문명의 이면을 목도하며 자연과 생태의 의미를 재인식하고 있다. 19세기 낭만주의자들이 경도했던 자연의 숭고함, 신비, 신성이 다시 부각되고 있다. 종교적 성격을 띠는 심층생태학은 낭만주의의 자연이해와 닮아있다.

V. 낭만적 아이러니: 독일적인, 매우 독일적인

1. 아이러니의 양상

소위 계몽주의와 근대의 발전은 이전 어느 때보다 분열과 소외감을 안겨주었다. 이상과 현실·자연과 예술·내세와 현세·개인과 사회 사이의 간극과 혼란이 어느 때보다 크게 벌어졌기 때문이다. 낭만주의는 분화와 분열이 가속화되던 근대 세계의 한복판에서 일어난 문예운동이고 그러한 문제를 직시한 사람들이 문예 미학적으로 대처한 사건이다. 아이러니는 그러한 낭만주의가 채택하고 활용한 문학적 전략이다. 다양한 아이러니와 구별하여 '낭만(주의)적 아이러니 Romantische Ironie'라고 한다. 일상에서 사용되고 있는 아이러니보다는 좀 더 특수하고 복잡하다. 낭만적 아이러니를 고찰해 보기 전에 아이러니 일반에 대해 일별해 둘 필요가 있다.

아이러니의 어원은 그리스어 'eironeia'에서 유래한 것으로 기

본적으로 언표된 언어적 사실과 뜻하는 바가 상반되는 경우를 말한다. 가령, 폭우가 몰아치는 날씨를 두고 "날씨 한번 좋구나"라고 한다면 말과 실상이 반대라는 것을 알 수 있다. 이런 맥락에서 아이러니를 반어(反語)라고 하지만 반드시 반대만 뜻하는 것은 아니다. 아이러니는 근본적으로 모순되고 어긋난 상황을 전제로 하고 풍자나 비판의 효과가 크다. 아이러니의 양상은 매우 복잡해지고 개념 자체가 다양하게 나눠지지만 가장 일반적으로 쓰는 아이러니는 수사적 아이러니(Verbal Irony)이다. 앞에서 언급한 것처럼 일상에서도 자주 쓰는 화법이다. 언표된 것과 의미하는 바가 상반되거나 어긋나는 경우이다. 종종 아이러니와 역설이 구별되지 않을 때도 있다. 가령, 매우 아름다운 여성을 두고 '치명적인 미모'라고 하면 아이러니하기도 하지만 역설적이기도 하다. 아이러니는 모순·격차·불일치·갈등 상황을 표현하고 드러내기 때문에 그런 언어 이면의 상황을 알고 있는 사람에게 작동한다.

다음으로 희곡에 주로 쓰이는 것으로 극적 아이러니(Dramatic Irony)가 있다. 희곡이나 소설에서 관객(독자)이나 다른 인물들은 다 알고 있는데 주인공만 모르는 상황에 대해 쓰는 말이다. 『오이디푸스 왕』이나 『로미오와 줄리엣』에 잘 드러나 있는 아이러니이다. 오이디푸스 왕은 테베에 역병이 발생한 이유가 아버지를 살해하고 어머니와 결혼한 사람 때문이라는 말을 듣고 그 죄인을 잡아들이라고 명령한다. 그 죄인이 바로 자신이라는 사실을 자기만 모르고 있는 운명적 아이러니가 작동한다. 『로미오와 줄리엣』에서 줄리엣은 사랑을 이루기 위해 수도원에서 가짜로 죽어 누워 있을 때, 로렌스 신부와 관객은 그 사실을 알고 있지만 로미오는 정말로 죽은 줄 알고 따라 죽는 비극적 아이러니가 일어난다. 극적 아이러니는 동일한 사태에 대한 앎이 서로 상반되는 경우에 일어나지만 인간의 무지나 운명을 보여주는데 효과적이다.

철학에도 중요한 아이러니 개념이 나오는데 바로 소크라테스적 아이러니(Socratic Irony)다. 소크라테스는 아테네 최고의 현자로 통하지만 본인은 늘 '모른다'고 되뇌며 사람들에게 질문하고 토론을 벌인다. 토론은 늘 똑똑하다는 사람들의 무지가 폭로되고 소크라테스가 현명한 것으로 결론난다. 모른다고 질문을 하던 사람이 가장 잘 아는 사람이 되는 아이러니가 발생한다. 이것이 소크라테스적 아이러니다. 소크라테스의 모른다는 말은 중의적이다. 정말 몰랐을 수도 있고 아는데 모르는 척했을 수도 있다. 그의 많은 대화를 보면 후자인 경우가 대부분이다. 이렇게 되면 소크라테스를 오만하고 야비하다고 비난할 수도 있다. 그러나 그는 선생으로 자처한 적도 없고 소피스트들처럼 뭘 가르쳐서 대가를 받은 적도 없다. 결과적으로 자신의 앎이 좀 더 나을 수는 있지만 결코 결정적이거나 절대적이지 않다는 것을 알고 있었다. 소크라테스는 앎과 모름에 대해 "나는 내가 모른다는 것을 안다"라는 말로 표현했다. 모르면 모르는 거지, 모른다는 것을 안다는 것은 뭔가? 고도의 자의식으로 아이러니의 극치가 아닐 수 없다. 이 지점에서 낭만주의와 연결된다. 슐레겔이 '철학은 아이러니의 고향'이라고 했을 때, 이러한 가차 없는 자의식을 생각했을 것이다.

소크라테스는 자신이 더 잘 알기 위하여 그리고 잘 아는 사람의 무지를 깨우치기 위하여 집요하게 질문을 던지며 상대를 몰아간다. 여기서 소크라테스의 산파술(Maieutic Method)이 나온다. 상대를 모순과 한계로 몰아가 새로운 앎을 얻게 하는 방식이다. 그러나 완벽한 인식이나 결과는 존재하지 않기 때문에 그의 회의와 질문은 완료되거나 중단되지 않는다. 소크라테스의 아이러니는 도달이나 정지가 없는 끊임없는 운동의 원리를 따른다. 모든 운동이 그렇듯이 이러한 사고의 운동도 유희적인 성격을 띤다. 그러나 슐레겔이 강조하듯이 이 유희는 사려 깊은 진지함을 내포하고 있

다. 소크라테스는 사고방식이나 말만 아이러니한 것이 아니라 존재 자체가 아이러니했다(Oesterreich 2011, 49). 자신은 늘 무지를 자처했지만 다른 사람들로부터 최고의 현자로 인정받았다. 소크라테스적 아이러니는 슐레겔에게 큰 영감을 주어 낭만적 아이러니를 탄생시켰다. 다만 낭만적 아이러니는 타자를 대상화하는 것이 아니라 자기 자신과 자신의 작품을 대상화한다는 점에서 중요한 차이가 있다.

2. 낭만적 아이러니

낭만적 아이러니란 '낭만적 삶의 한 감각으로서 인간, 특히 예술가의 자유를 최고의 가치로 여기는 입장이며 예술가가 자신의 창조물을 조망하고 창조과정 자체를 문제화하는 태도'이다.[3] 이것은 낭만적 아이러니에 대한 사전적 정의이지만 배경을 비롯하여 좀 더 설명이 필요하다. 독일 낭만주의의 핵심 개념이라 할 수 있는 아이러니는 프리드리히 슐레겔의 전언에 가장 먼저 그리고 가장 잘 드러나 있다. 슐레겔도 낭만적 아이러니를 분명하게 개념화하거나 체계적으로 서술하지는 않았다. 그의 글 이곳저곳에 흩어져 있는 편린을 재조직 해봐야 윤곽이 드러난다. 언급한 것처럼 슐레겔의 아이러니는 '소크라테스적 아이러니'에 연유한다. 그는 『뤼체움』 단장(Fragment)에서 이렇게 말한다.

> 소크라테스적 아이러니는 모든 것이 농담이고 진지함이며, 모든 것이 숨김없이 열려있음과 동시에 철저히 위장되어 있나. 그것은 삶의 감각과 학문적 정신의 통일에서 나오며, 완성된 자연철학과 완성된 예술철학의 만남에서 유래한다. 소크라테스적 아이러니는 절대적

3) https://www.wissen.de/lexikon/romantische-ironie

인 것과 조건적인 것, 완전한 전달의 필연성과 불가능성 사이의 해결될 수 없는 모순의 감정을 담고 있으며, 동시에 그 감정을 불러일으킨다.(Lyceums-Fragmente 108)

한마디로, 슐레겔은 소크라테스적 아이러니의 근간을 이중구도로 파악한다. 열림과 닫힘, 진지함과 유희, 삶과 학문, 자연과 예술, 절대적인 것과 제한적인 것 등이 긴장과 대립을 일으키며 공존해 있는 상황에서 아이러니가 나온다. 아이러니는 그러한 해결 불가의 상황을 뛰어넘으려는 한 전략이다. 아이러니는 분리·모순·갈등을 인식하고 통합하려는 의지에서 나온다. 여기에 예술가의 자유와 상상력이 작용한다. 아이러니는 예술가의 자유를 드러낸다.

낭만적 아이러니가 소크라테스적 아이러니와 차별화되는 것은 교육적 의도보다 예술·인식론적 관심이 강하다는 점이다. 낭만적 아이러니는 근(현)대적 세계관을 깔고 있는바, 세상은 카오스 상태로 끊임없이 부유한다(Schlegel KA 2, 263). 카오스는 원래 창조와 질서 이전에 있던 것이다. 즉, 아이러니는 '세계의 근원과 우주론적 카오스'에 대한 분명한 인식에서 나온다. 그 방식은 고정된 극도 없고 일정한 방향도 없이 부단히 부유하는 운동이다. 좌표를 정하고 방향을 설정하는 것은 이성의 오만이다. 피할 수 없는 카오스에 대한 자세로서의 아이러니는 진지하면서도 유희적이고 무제한적이면서도 제한적이다. 이것은 자유와 상상력으로 작동하는 문학이나 예술이 가장 잘 형상화할 수 있는 난제다.

초기 낭만주의가 철학과 보조를 맞추면서 전개된 것은 익히 알려진 사실이다. 특히 피히테의 자아 개념이나 쉘링의 자연 이해는 낭만주의 문학관에 크게 영향을 미쳤다. 낭만적 아이러니도 철학에서 천착한 자아나 주관 개념에서 발전했다. 낭만적 아이러니를 정초한 슐레겔이 철학을 '아이러니의 고향'라고 한 것은 우연

이 아니다. 물론 헤겔 같은 철학자가 아이러니를 '공허한 주관주의'(Oesterreich 2011, 47)에 불과하다고 비판한 것은 잘 알려진 일이다. 모든 것을 주객의 변증법을 통해 종합을 추구한 헤겔에게 아이러니는 주관의 일방통행으로 보였다. 그러나 현대로 오면서 니체나 데리다 같은 사상가들의 탈현대적 사유가 주목을 받으면서 체계적이고 변증법적인 세계이해보다 세계를 불일치·차이·불가해성 그 자체로 이해하는 방향이 더 설득력을 얻고 있다. 낭만적 아이러니는 여기에 맞닿아 있다.

다른 측면에서 보면 낭만적 자아도 내면의 방에서 나와 성찰하는 자세로 타자와 대화를 나누고 심지어 변증법적인 도정을 걸어가기도 한다(Behler 1972, 63). 진정한 아이러니스트는 자신의 작품에 대해 성찰할 뿐 아니라 중단하고 부정한다. 낭만적 아이러니스트는 무한한 자기창조를 추구하지만 동시에 자기절제에 능하고 다른 가능성에 늘 개방적이다. 한마디로 낭만주의는 자기를 넘어서는 초월시학을 추구한다. 낭만주의자들은 근대성의 병폐인 분열과 갈등은 이성 주도의 학문이 해결할 수 없다고 보았다. 그것은 주객을 연결하고 무한과 유한을 융합하여 미적 세계를 형상화하는 예술의 몫이다. 물론 이것도 실제로 실현된다기보다는 영원히 근접해 가는 과제로 남는다(Strohschneider-Kohrs 1977, 2). 혹은 '분리와 결합의 끊임없는 상호작용'으로 나타난다.

슐레겔이 아이러니를 설명하는 것 중에 가장 극명하게 표현한 것이 '자기창조와 자기파괴'다. 그는 "자신이 사랑하는 것을 넘어설 수 있어야 하며 우리가 숭배하는 것을 생각을 통해 파괴시킬 수 있어야 한다."(Schlegel KA II, 131)고 설파했다. 낭만적 아이러니는 한편에서는 창조의 열정이 끓어오르고 다른 한편에서는 창조물을 파괴할 수밖에 없는 필연성의 인식에서 나온다. 그래서 슐레겔은 아이러니를 '역설의 형식'(Schlegel KA II, 153)이라

고 했다. 자기창조가 자기 안에서 뭔가 새로운 것을 만들어 내는 원심력이라면, 자기파괴는 스스로를 반성하며 해체하는 구심력이다. 이 운동은 정지하지 않고 '영원한 됨'(Athenaeum 116)으로 나타나는 것이 낭만주의 예술이고 아이러니이다. 아이러니의 동력은 부정이고 회의인바, 슐레겔은 아이러니를 '가장 높고 순수한 회의'라고 했다. 이런 맥락에서 보면 낭만주의 문학이 대부분 단장 (Fragment)의 형식이고 미완인 것은 논리적인 귀결이다.

낭만적 아이러니를 논함에 있어서 다시금 주의해야 할 부분은 아이러니의 주체 혹은 자아를 제대로 이해하는 것이다. 얼핏 낭만주의의 자아는 모든 것을 마음대로 좌지우지하여 객관성도 진지함도 없는 유아독존 내지는 유희적 주체로 생각할 수 있다. 그러나 실상은 주관과 객관의 최종적 합일을 상정하지 않고 끊임없는 교호운동을 통해 정신의 경직화와 도구화를 방지하는데 주력한다. 낭만적 아이러니는 지극히 주관적인 활동이면서 동시에 그 주관성이 작가의 전제적인 행위나 편협한 정신활동으로 전락하는 것을 막아주는 객관적인 장치다. 아이러니는 양극을 '부유하는 자유'이지만 멋대로 오락가락한다는 뜻은 아니다. 치열한 의식화의 귀결로서의 부유이다. 해소할 수도 거부할 수도 없는 세계와 삶의 대립을 외면하지 않는다. 이러한 사유의 운동으로서의 아이러니는 기존의 관념과 관습으로부터 거리를 두는 자유이자 그에 대한 비판의 효과를 발휘한다(Oesterreich 2011, 54). 요컨대 낭만주의가 현실 도피적이라는 비판은 충분한 고찰에서 나온 것이 아니다.

그렇다면 이러한 아이러니가 특별히 낭만주의 시대에 발흥하여 낭만적 아이러니란 이름을 얻은 이유가 뭔가? 이때는 소위 근대적 자아가 현실과 이상, 절대와 상대, 주관과 객관의 메울 수 없는 간극에 아픔을 겪지만 더 이상 고대(Antike)의 이상을 소환함으로 해결할 수는 없다는 것을 깊이 인식하기 시작한 때이다. 그

것을 낭만화를 통해 극복해보겠다는 것이 낭만주의자들의 꿈이
다. 물론 쉽게 실현될 수 있는 꿈은 아니다. 종종 낭만주의의 기
획에 비해 결론이 너무 허무하다는 비판이 나오는 것은 우연이 아
니다. 이런 맥락에서 호프만스탈은 고전적 사랑은 장조(Dur)이고
낭만적 사랑은 단조(Moll)라고 특징지은 바 있다(Hofmannsthal
1922, 26).

　낭만적 아이러니가 근대의식이 만개하던 19세기 전반에 부각된
것은 종교와도 관련이 있다. 이성의 계몽주의가 득세하며 종교가
권위를 잃어가던 시대에 낭만주의는 종교적 감성을 회복하는 데
도 유리하게 작용했다. 이것은 신학자 슐라이어마허와 낭만주의
와의 친연성에서도 쉽게 간파할 수 있다(김승철 2009, 349). 낭만
적 아이러니의 핵심적 특질은 여타의 아이러니가 외부 지향적이
고 공격도 외부로 향하는 데 비해 내부를 향하고 자아비판을 수행
한다는 점이다. 이 내면지향은 종교적 감성으로 연결되기도 하지
만 무의식을 건드리고 암흑의 심연을 열어젖히기도 한다. 이 지점
에서 '검은 낭만주의'가 발흥한다. 이는 후기낭만주의에서 도드라
지는 현상으로 낭만의 변증법(Dialektik der Romantik) 같은 현
상이다. 만물의 원리가 그렇듯이 창조만 있을 수도 없고 파괴만
있을 수도 없다. 양자의 끊임없는 교호작용은 필연적이다. 자기형
성과 자기부정이 부단히 작용하는 데서 예술의 생명이 이어진다.
다음에는 실제 작품 내에서 낭만적 특질과 아이러니를 살펴본다.
다행이 이론처럼 그렇게 복잡하고 어렵지는 않다.

VI. 희곡의 낭만적 아이러니
: 『장화신은 고양이』(Ludwig Tieck, 1797)

이 3막의 드라마(희극)는 1697년에 나온 샤를 페로(Charles Perrault)의 이야기집 『도덕성이 곁들어진 지나간 시절의 이야기들』에 수록되어 있는 「아동우화 고양이 선생, 혹은 장화신은 고양이」를 바탕에 깔고 있다. 이 동화의 내용은 이러하다.

세 아들을 가진 아버지가 죽자 큰아들은 방앗간을, 둘째 아들은 당나귀를 유산으로 차지한다. 막내아들에게 돌아온 것은 수고양이 한 마리가 전부다. 막내가 실망하자 갑자기 고양이가 말을 하며, 자기에게 장화 한 켤레와 자루 하나를 구해주면 막내를 부자로 만들어주겠단다. 고양이 말대로 한 막내는 승승장구하여 마지막에는 공주와 결혼하여 왕위에까지 오른다.

티크는 이 동화를 드라마로 바꿔 쓰면서 다양한 방식으로 아이러니를 활용한다. 동화는 낭만주의가 선호한 장르지만 티크는 한걸음 더 나아가 동화를 극화하여 무대에 올린다. 어린이들의 상상 세계를 어른들의 현실과 대질시킨다. 예상대로 극화된 동화는 배우들은 물론 관객들로부터 의문과 비판에 직면한다. 그 결과 동화

의 낭만성이 의문시되고 해체되는 효과가 나타난다.

연극이 시작되면 1막 전에 프롤로그가 있어 관객들이 작품에 대해 자유롭게 이야기를 나눈다.

> 피셔: 당신은 이 연극에 대해 뭐 좀 알고 있나요?
> 뮐러: 전혀 몰라요. 제목이 '장화신은 고양이'라는데 놀라운 제목이지요. 제발 무대에 어린애 장난거리 같은 것을 올리지 않았으면 좋겠어요.
> 철물공: 이거 혹시 오페라 아닌가요?
> 피셔: 전혀 아닙니다. 팸플릿에 어린이동화라고 쓰여 있잖아요.
> 철물공: 어린이동화라고요? 맙소사. 도대체 우리가 그런 걸 볼 애들인가요? 무대에 정말로 고양이가 올라오지는 않을 것 아니에요?(Kater 207)

연극이 시작되기도 전에 객석에서 제목을 두고 호기심·야유·기대가 쏟아져 나온다. 작품과 하나 되어 공감과 카타르시스에 젖어들 마음의 준비를 하는 것과는 거리가 멀다. 관객과 무대 사이에 처음부터 거리가 형성되면서 아이러니가 발생한다. 그러나 이것은 드라마 안의 관객이고 실제 관객은 밖에 따로 있다. 따라서 관객과 무대의 거리가 이중으로 조성된다. 티크가 자신의 작품에 거리를 두면서 아이러니를 의도하는 방식이다. 혼자 읽는 동화와 달리 극화된 동화는 사람들의 혼란을 가중시킨다. 작품 안과 밖에서 뭔가 이상하다며 한마디씩 던진다. 작품을 창작하는 작가가 처음부터 자신의 작품과 거리를 두고 있다. 창작의 무한한 자유가 곧바로 제한된다. 이렇게 막간마다 관객은 작품에 개입하여 소감과 논평을 쏟아낸다.

이런 현상은 연극 내부에서도 일어난다. 1막이 열리면 실제로 말하는 고양이가 등장한다. 고양이 힌체(Hinze)는 지금까지 늘 그랬던 것처럼 천연덕스럽게 주인 고트리프에게 말을 한다.

고양이 힌체: 사랑하는 고트리프. 난 자네 처지를 진심으로 동정해.

고트리프(깜짝 놀라며): 뭐라고, 지금 너 고양이가 말을 해?

비평가(관람석에서): 고양이가 말을 한다고? 대체 무슨 일이지?

피셔: 내가 그럴듯한 환각에 속아 넘어갈 것 같은가.

뮐러: 이런 식으로 나를 속인다면 평생 연극을 안 보고 말지.

고양이 힌체: 고트리프, 왜 나는 말을 하면 안 되지?

고트리프: 이거 전혀 예상 못 한 일이거든. 평생 고양이가 말하는 걸 들어본 적이 없어.(Kater 213)

무대에 고양이가 정말로 나오는지, 고양이가 무슨 역할을 하는지 궁금해하던 관객들은 고양이가 말을 하자 속았다는 생각도 하지만 호기심이 더욱 커진다. 고양이의 주인 고트리프 역시 놀라며 고양이가 말을 하는 건 처음 듣는다고 말한다. 이때 힌체는 고양이들이 인간의 말을 안 쓰는 것은 인간이 경멸스러워서 그렇지 말이 어려운 것은 아니라고 한다. 인간에 대한 야유가 이보다 더 심한 경우는 잘 없을 것이다. 동화는 어린애들이나 읽는 유치한 언어라고 생각했는데 거기서 나온 고양이가 똑똑하다는 어른들을 조롱한다.

전통적인 연극에서는 다른 인물이나 관객들은 다 아는 사실을 주인공만 모르고 엉뚱한 행동을 할 때가 있는데 이것을 '극적 아이러니'라고 한다. 『장화신은 고양이』의 주인공은 자신은 대본에 따라 연극을 해서 그렇지 실제로는 다 알고 있다고 폭로하므로 극적 아이러니를 문제 삼는다.

고트리프: 이놈의 프롬프터가 대사를 이리도 불투명하게 읽어주니. 즉흥적으로 한번 읊어 보려 하나 돼야 말이지.

힌체(나지막이): 정신 차려요. 안 그러면 연극 망쳐요.(Kater 250)

공들여 연습하여 마치 배우와 극중 인물이 동일인 것처럼 믿고

공감하도록 하는 것이 종래의 연출이라면 티크는 무대 위의 사건이 허구라는 것을 연기자의 입을 통해 폭로한다. 이것은 극적 아이러니를 다시 아이러니화한 것이다. 3막이 시작될 때는 커튼을 너무 빨리 여는 바람에 무대 뒤에서 준비하던 배우들의 모습이 다 노출되어 일대 혼란이 일어난다.

연극이 끝나고 막이 내리면 프롤로그에 대응되는 에필로그가 이어진다. 이때 극 속의 작가가 나와 무례한 관객들 때문에 연극을 망쳤다고 불평한다. 그러자 관객들이 들고 일어나 작가를 쫓아버린다. 이렇게 티크는 동화의 낭만적 환상을 아이러니하게 해체하며 독자나 관객들에게 '이성적 환영 Vernünftige Illusionen'을 제공한다. 이 연극에는 이중의 아이러니가 작동한다. 특히 연극을 비판하는 관객들이 자신들이 바로 관람 대상임을 의식하지 못한다는 점이 그러하다. 티크의 드라마는 브레히트의 서사극을 연상시키지만 교육적 의도가 그렇게 노골적이지는 않다는 차이가 있다. 중요한 것은 동화적 환상이 만들어짐과 동시에 훼손되는 창조와 파괴의 순환이다. 여기에 낭만적 아이러니가 작용한다.

Ⅶ. 검은 낭만주의(Schwarze Romantik)
: E. T. A. 호프만의 『모래 사나이』

낭만주의도 다양한 갈래로 발전했는데 후기로 가면 소위 '검은 낭만주의 Schwarze Romantik'가 득세한다. 검은 낭만주의는 인간 내면의 어두운 측면, 즉 마성적이고 불가사의한 양상에 천착한다. 이런 양상에 대해 'unheimliche'(으스스한?)이라는 전형적인 독일어가 있지만 번역하기 어려운 단어다. 카스파 프리드리히의

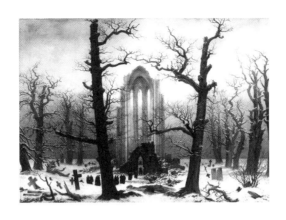

회화에서 받을 수 있는 느낌과 유사하다고 한다. 검은 낭만주의란 말을 처음 쓴 사람이 누구인지는 분명치 않다. 이탈리아 독문학자 마리오 프라츠(Mario Praz)의 책을 독일어로 번역한 역자가 부제에 이 말을 쓴 것이 현재로서는 가장 오래된 사례다. 이후 검은 낭만주의는 '전율의 낭만주의', '부정의 낭만주의', '암흑 낭만주의' 등으로 불리며 확장 심화되었다. 영국에서는 유사한 현상으로 일찍부터 '고딕 소설'이 성행했고 뒷날 '공포문학'으로 발전했다.

　검은 낭만주의도 기본적으로 계몽주의적 이성의 문제와 한계를 인식한 데서 나온 문학적 현상이다. 즉, 검은 낭만주의는 상식을 초월한 그로테스크하고 초감각적인 것을 통하여 관습과 규정을 벗어나고 이성 과잉의 미학에 회의를 드러낸다(Metzler Lexikon 2007, 695). 이 검은 낭만주의를 잘 보여주는 것이 1816년에 나온 E. T. A. 호프만의『모래 사나이』이다.

　'모래 사나이'라는 모티브는 전래동화에도 자주 나오는 것으로 유럽에는 광범위하게 유포되어 있는 이야기다[4]. 밤에 아이들이 잘 때 모래 사나이가 와 아이들의 눈에 모래를 뿌려 잠들게 하거나 꿈을 꾸게 한다는 내용이다. 그래서 아침에 일어나 눈을

4) 현재 'Sandmann'은 모래 사나이, 모래 요정, 모래 귀신, 모래 아저씨 등 다양하게 번역되고 있다.

비비면 모래가 떨어진다고 생각했다. 이런 모래 요정은 잠을 주관하는 좋은 캐릭터이지만 아이들의 눈을 빼가는 악한 캐릭터도 있다. 동일한 대상에 대해 이질적인 관점이 상존한다는 점은 특별히 낭만주의가 주목한 점이다. 『모래 사나이』는 어두운 쪽에 관심을 두고 있다.

주인공 나타나엘은 대학생이고 클라라라는 약혼녀가 있는 지적인 청년이다. 그는 어느 날 코폴라(Coppola)라는 기압계 장수의 방문을 받는다. 나타나엘은 이 남자가 어릴 때 아버지를 죽게 한 변호사 코펠리우스(Coppelius)와 너무나 닮았다는 사실에 놀란다. 그는 두 사람이 동일인물이라고 단정한다. 나타나엘이 어릴 때 무섭게 생긴 코폴라가 밤마다 찾아와 아버지와 함께 연금술 실험을 했다. 밤에 코폴라가 나타나면 아버지를 제외한 모든 가족들은 침대로 들어가 강제로 눈을 감아야 했다. 나타나엘에게 이 코폴라는 바로 아이들의 눈을 빼가는 모래 사나이로 간주되었다. 게다가 아버지가 실험 중 폭발 사고로 죽어버린다. 코폴라가 돌아간 후 나타나엘은 어릴 때 이야기까지 소급하며 코펠리우스/코폴라 이야기를 친구와 약혼녀(클라라)에게 전한다. 모두 나타나엘이 환각이 심각하다며 걱정한다. 나타나엘의 의식과 무의식은 모래 사나이 혹은 코펠리우스의 환영에 사로잡혀 있다고 봤다.

어느 날 나타나엘이 세 들어 사는 집에 불이 나는데 그는 화염에 싸인 클라라의 환영을 본다. 이후 나타나엘은 스팔란짜니(Spalanzani)라는 물리학 교수의 집 맞은편으로 이사 간다. 그는 스팔란짜니 집 앞을 오가며 그 안에 있는 아름다운 처녀를 발견한다. 올림피이라는 이 여자에게 나타나엘은 견딜 수 없는 호기심이 생긴다. 마침 코폴라가 망원경 장수로 나타나고 나타나엘은 망원경을 사 올림피아를 관찰하기 시작한다. 망원경을 통해 본 올림피아는 그야말로 천상의 미인이다. 그녀에게 빠진 나타나엘은 날마

다 망원경을 들여다보며 클라라의 존재는 거의 잊어버린다. 그러던 어느 날 스팔란짜니가 파티를 열어 올림피아를 사람들에게 소개한다. 이날 나타나엘은 황홀한 기분으로 올림피아와 춤을 추는가 하면 키스까지 한다. 그는 그녀에게 시와 소설을 읽어주며 급격히 가까워지고 결혼까지 생각한다. 그러나 곧 올림피아가 사람이 아니라 자동인형이라는 사실이 드러난다. 나타나엘은 충격을 받아 정신이 이상해지고 병원 신세를 진다. 스팔란짜니는 사기로 학교에서 쫓겨나고 코폴라는 잠적한다.

제정신으로 돌아온 나타나엘은 모든 것을 잊고 클라라와 결혼하여 시골에서 새 삶을 살기로 한다. 두 사람은 마지막으로 도시를 한번 둘러보려고 시청 탑에 올라가 망원경으로 내려다본다. 그때 탑 아래에 코펠리우스가 나타나 위를 쳐다보며 'Sköne Oke – Sköne Oke'(아름다운 눈)라고 외치고 나타나엘은 정신을 잃고 탑에서 떨어져 죽는다. 뒤에 남은 클라라는 훗날 다른 남자와 결혼하여 행복한 가정을 꾸려간다. 이에 대해 화자는 이런 코멘트를 덧붙인다. "클라라는 밝고 낙관적인 성정에 맞게 조용한 가정의 행복을 누렸다. 그것은 내면이 분열된 나타나엘이 결코 줄 수 없는 행복이었다."(Sandmann 412)

『모래 사나이』는 당시의 과학적·유물론적 사고방식을 비판적으로 반영하고 있다. 인간도 물질로 구성된 것이고 결국 기계에 불과하다는 계몽주의적 사고의 극단을 보여준다. 과학이 발전하면서 영혼도 뇌의 물질적 구성에 지나지 않는다는 주장까지 나왔다(이정준 2004, 58). 인간이 모든 것을 만들 수 있을 뿐 아니라 인간 자신도 만들 수 있다는 초유의 오만이 싹트기 시작했다. 여기서 나온 기계인간에 대한 정보는 호프만도 어렵지 않게 접할 수 있었고 심지어 직접 제작도 시도해 봤다고 한다(이정준 2004, 58). 『모래 사나이』는 과학 맹신에 빠진 인간의 오만과 위험을 보

여준다. 가장 객관적이어야 할 과학자가, 가장 합리적이어야 할 법률가가 신비주의에 빠져 파멸의 길을 간다. 호프만은 이것이 계몽주의의 이면이라고 생각한다. 이성과 과학 만능주의는 광신과 광기와 멀지 않다는 논리다. 이런 사이비 학자들의 틈바구니에서 젊은 대학생 나타나엘은 혼란에 빠져 실성하게 되고 마침내 죽음에 이른다. 물론 이것을 단순히 계몽주의나 과학에 대한 경고라고만 생각할 수는 없다. 내면의 충동, 마성, 광기는 인간의 보편적인 잠재성이다. 검은 낭만주의의 최종 메시지는 이 점을 환기하는 데 있다. 나타나엘이 보여주듯이 어릴 때 읽는 동화 속에 이미 그러한 요소가 들어있다.

『모래 사나이』역시 도처에 아이러니를 담고 있다. 소설의 서술 기법부터 확실한 것은 하나도 없다는 태도를 견지한다. 모래 사나이가 코펠리우스이고 코펠리우스가 코폴라라는 게 사실인지 나타나엘의 공상인지도 분명치 않다. 또 올림피아의 실제 모습이 정말 그렇게 아름다웠는지 나타나엘의 착시였는지도 분명치 않다. 최소한 클라라는 나타나엘이 말하는 이야기는 모두 그의 마음속에서 일어나는 가상이지 현실은 아니라고 주장한다. 나타나엘은 친구와 약혼녀의 이름도 착각하여 편지를 엉뚱한 곳으로 보낸 적도 있다. 대학생 나타나엘의 내면이 얼마나 혼란한지 단적으로 드러나는 사건이다. 이런 현상을 표현하는데 아이러니가 큰 역할을 한다. 많은 사람들을 홀린 스팔란짜니의 올림피아가 인조인간이란 사실이 밝혀졌을 때, 느닷없이 화자가 등장하여 이렇게 말한다. "이 전체가 하나의 알레고리이고 계속되는 은유입니다."(Sandmann 408) 이는 자신의 글에 대한 거리 두기이고 아이러니이다. 슐레겔이 말하듯이 자신이 심혈을 기울여 구축한 것을 스스로 무너뜨리고 다시 구축하는 반복 작업이 낭만적 아이러니다. 더 나아가 소설 내에 수시로 비평적 언술이 개입된다. 『모래

사나이』는 클라라가 다른 남자와 결혼하여 잘살고 있는 모습이 누군가에게 목격된 적이 있다는 말로 끝난다. 시원한 결론을 기대한 독자라면 실망이 클 것이다. 낭만적 아이러니에 따라 주인공은 정점에 오른 순간 자신을 회의하고 부정한다. 슐레겔의 『루친데』에 나오는 주인공 율리우스는 '존재의 절정에서 허무의 감정'이 엄습한다고 고백한 바 있다.

20세기에 들어와서 프로이트가 발굴한 무의식은 실상 검은 낭만주의가 파헤친 내면의 심연(psyche)을 좀 더 체계화한 것이다. 다만 프로이트는 예술적 차원의 검은 내면을 병리적 현상으로 간주하고 치료대상으로 삼았다. 그러나 낭만주의를 관류하는 멜랑콜리나 허무는 그렇게 부정적인 요소가 아니었다. 그것은 심지어 신성이나 절대자에 대한 동경에서 나온 것으로 천재의 징표 같은 것이었다. 낭만주의가 탐사한 인간 내면은 여전히 다 밝혀지지 않고 무한의 영역으로 남아 있다.

Ⅷ. 낭만주의 비판과 재평가

오랫동안 '낭만적'이라는 말에는 야유적이고 폄훼하는 뉘앙스가 따라다녔다. 이것은 오늘날에도 어느 정도 남아 있는 현상이다. 특히 독일의 경우 사람이든 작품이든 낭만적이라고 할 때, 거기에는 감상적이고 비현실적이라는 뜻이 곁들여 있다. 19세기 초반에도 낭만주의는 주관적이고 현실도피라는 비판을 받았다. 그러한 비판은 그 주조를 그대로 유지한 채 20세기까지 이어졌다. 스스로 낭만주의에 속하는 하이네도 낭만주의는 복고적이고 시대착오적이라고 비판했다. 이런 입장은 '청년 독일파 Junges Deutschland'

를 거쳐 키르케고르까지 이어졌다(Behler 1992, 24). 키르케고르는 낭만적 아이러니에 대해 주체의 자유로운 활동은 높이 평가했지만 그 내용이 너무 부정적이거나 공허하다고 보았다. 독일 현대사에서 낭만주의는 나치 때문에 다시 한번 비난을 받았다. 나치의 민족 이데올로기나 신비주의적 광기는 낭만주의에서 차용된 것으로 이해했기 때문이다. 낭만주의는 심지어 '독일 불행 Deutsche Misere'의 장본인이라는 비난까지 받았다(반성완 1987, 86).

그러나 20세기 후반을 지나면서 이런 비판은 오해이거나 인상주의적인 단견이라는 사실이 조금씩 밝혀지고 있다. 실상 낭만주의자들도 현실을 회피하지 않았고 객관성을 추구했다는 사실이 입증되고 있다. 가령 아우구스트 슐레겔은 푸케(Fouque)에게 쓴 편지에서 이런 말을 했다. "더불어 유념해야 할 것은, 포에지가 생생하게 작용하기 위해서는 항상 당 시대와 어떤 대립 관계에 있어야 한다는 것이네(A. Schlegel 1806년 3월 12일 자 편지)."

낭만주의에 대한 오해를 지적하고 재평가한 사람 중에 발터 벤야민을 빼놓을 수 없다. 그는 슐레겔을 재해석하며 낭만적 아이러니의 주체는 제멋대로이거나 무소불위의 힘을 가진 독재 심급이 아니라 현실로부터 끊임없이 제재를 받는 제한된 대상으로 봤다. 이 현실은 무엇보다 작품 자체의 현실을 의미한다. 말하자면 아이러니의 주체는 예술가라기보다는 작품 자체이고 작품의 내재적 힘이 낭만적 아이러니를 만든다는 것이다. 20세기 후반으로 오면 포스트모더니즘이나 해체주의 같은 탈현대적 담론이 부각되면서 헤겔식 비판은 무게를 잃고 슐레겔의 주장이 힘을 얻는다. 진선미의 조화라는 고대적(Antike) 이상이나 그 추종 형식인 고전주의는 달라진 시대에 효력을 발휘할 수 없다. 계몽주의나 고전주의는 진선(眞善)을 편애하며 미를 소외시킨 오류를 범했다. 이런 관점에서 보면 낭만주의는 위축된 미적 가치를 복원하려는 운동이었다.

즉, 낭만주의는 진선을 바탕으로 하는 사회적 근대성에 대항하여 일으킨 미적 근대성이었다. 차이·간극·부유·유예 같은 낭만주의의 키워드는 탈현대성을 견인하는 개념들로 환영받았다. 그동안 낭만주의가 제대로 평가받지 못한 것은 문헌학적인 문제도 있었다. 노발리스, 횔더린, 슐레겔 같은 작가들의 방대한 작품이 제대로 된 판본으로 나온 것은 1960년대 이후였다(Beiser 2003). 폭넓은 낭만주의 연구는 향후의 과제인 셈이다.

낭만주의에 대한 저간의 비판에도 불구하고 현대문화는 여러 가지 측면에서 낭만주의의 영향하에 있다. 독일은 19세기 말 20세기 초에 아예 신낭만주의란 이름으로 낭만주의로 회귀한 바도 있다. 게오르게 서클은 시로, 헤세 같은 작가는 소설로 낭만적 자연과 정신을 복구하려 했다. 이러한 낭만주의는 다시 68운동으로 이어졌고(Safranski 2009) 이후 자본주의적 합리성과 실용주의에 대항하여 탈현대성의 미학적 담론을 구축하는 데 기여했다.

코로나 19도 낭만주의를 주목하는 데 한몫한바, 문명비판과 자연인식을 강화했다. 디지털 문명의 한복판에서 아날로그에의 동경이 싹트고 있다. 루소의 자연주의가 재론되고 이성에서 영성으로의 전환이 촉구되고 있다. 이런 맥락에서 지난해(2021) 독일은 흥미로운 낭만주의 논쟁을 벌인 바 있다. 논쟁의 발단은 문명 대국인 독일이 왜 유럽에서 백신 접종률이 최하위권인가, 하는 물음에서 나왔다. 백신이 모자라서 그런 것은 아니었다. 백신은 남아도는 상황이었다. 그렇다고 인구가 대단히 많은 나라도 아니다. 독일 사람들이 백신 접종을 적극적으로 거부했기 때문이다. 이 현상에 대해 논의하던 중 그 원인은 바로 낭만주의에 있다는 주장이 제기되었다. 즉, 독일의 백신 회의주의는 '독일 낭만주의의 후속 결과'라는 것이다[5]. 낭만주의의 문명비판과 자연주의가 백신 거부로

5) https://taz.de/Urspruenge-der-Impfskepsis/!5818070/

이어졌다는 논리다. 자연을 훼손하여 코로나를 야기한 것이 문명인데 백신은 그보다 더한 문명의 산물이라는 입장이다. 흥미롭게도 백신 거부자들 중에는 고학력 지식인들이 많고, 이들은 또 환경운동, 영성주의, 민간의학에 관심이 많은 사람들이라고 한다[6]. 낭만주의 전통을 쉽게 떠올릴 수 있는 지점이다. 가장 합리적이고 지적이라는 독일인들이 실상 그 반대 현상을 보이고 있는 점은 그야말로 낭만적 아이러니이다. 백신 거부와 낭만주의를 바로 연결 짓는 것은 위험한 일반화이고 비판을 받은 것은 당연한 일이지만 낭만주의가 독일인들에게 얼마나 깊숙이 들어와 있는지 생각해 볼 수 있는 에피소드다. 요컨대, 현대의 문명비판과 자연주의적 사유의 근저에 낭만주의가 한몫하고 있는 셈이다.

IX. 결어

200년 전에 독일에서 발흥한 낭만주의는 유럽을 관통하고 20세기 초반에는 비록 피상적이나마 한국문학에까지 영향을 미쳤다. 그사이 낭만적이니 낭만주의니 하는 말은 세계적으로 보편화되고 대중화되었다. 현대 자본주의 소비문화에서 낭만만큼 호소력 있는 광고 전략도 잘 없다. 음식도 맛보다 낭만적 분위기와 세팅이 더 중요한 시대다. 낭만의 어원 자체가 귀족 엘리트의 라틴어(lingua latina)에 대비되는 변두리 서민어(lingua romana)라는 말에서 나온 것이고 보면 낭만주의의 대중성은 탓할 게 못 된다. 다만 계몽주의에 대항하여 발전한 독일의 낭만주의는 이론적이고

6) https://taz.de/Urspruenge-der-Impfskepsis/!5818070/

철학적인 측면이 강하다. 아이러니, 자연, 종교 등에 대한 논의가 상당히 까다롭다. 독일 학생들은 고등학교 때 이런 낭만주의를 접하고 배우는데 주로 작품을 많이 읽는다.

19세기 전반기를 관통했던 낭만주의를 공부하다 보면 우리는 많은 측면에서 여전히 낭만주의의 자장 내에 살고 있음을 알게 된다. 간단하게 몇 가지를 짚어볼 수 있다. 첫째, 오늘날 당연하게 생각하는 소위 '낭만적 사랑'은 그야말로 낭만주의의 산물이다. 사랑을 교환 불가의 독립적 가치로 이해하고 철저히 개인적인 혹은 둘만의 사안으로 인정하는 것은 낭만주의 이전에는 생각하기 어려운 일이었다. 둘째, 오늘날 지구적 가치로 부각하고 있는 자연과 생태는 자연애와 자연철학을 정초한 낭만주의 전통과 이어져 있다. 오늘날 기계문명의 폭주를 성찰하는데 낭만주의는 중요한 제어장치로 작용하고 있다. 셋째, 21세기 교육계의 핵심 화두인 융복합은 낭만주의가 추구한 '보편시학'에서 많은 힌트를 얻을 수 있다. 낭만주의는 상상력과 창의력을 기반으로 장르 결합은 물론 자연, 학문, 종교를 아우르는 보편적 낭만화를 꾀했다. 마지막으로, 오늘날 앞다퉈 예견되고 있는 4차 산업혁명이니 포스트휴먼이니 하는 신문명이 장밋빛 내일을 보장하지 않는다면 낭만주의는 그에 대한 안티테제로 훌륭한 역할을 담당할 수 있지 않을까 생각한다. '세계를 낭만화하라. 그러면 근원적인 의미(den Ursprünglichen Sinn)를 되찾을 것이다.'(Novalis 1977, 334)

참고 문헌

· Behler, Ernst. 1972. Klassische Ironie, Romantische Ironie, Tragische Ironie. Darmstadt.

· Beiser, Frederick. 2003. The Romantic Imperative: The Concept of Early German Romanticism. Harvard University Press.

· Beutin, Wolfgang et.al. 2001. Deutsche Literaturgeschichte: Von den Anfängen bis zur Gegenwart. 6. Auflage. Stuttgart·Weimar.

· Burdorf, Dieter(Hrsg.). 2007. Metzler Lexikon Literatur. Begriffe und Definitionen. Cham.

· Goethe. 1947. Werke. Hamburger Ausgabe in 14 Bänden. Band 6. Hamburg.

· Guth, Karl–Maria(Hsg). 2013. Erzählungen der Frühromantik. Berlin.

· Harbison, Craig. 1995. Eine Welt im Umbruch: Renaissance in Deutschland.

· Frankreich, Flandern und den Niederlanden. Köln.

· Hill, David 2003. Literature of the Sturm und Drang. Boydell & Brewer.

· Mann, Thomas. 1986. An die gesittete Welt. Frankfurt am Main.

· Nehring, Wolfgang. 2011. "Kunst–Gedanken in Tiecks 'Franz Sternbalds Wanderungen'". Studia theodisca. XVIII. 5–17.

· Novalis. 1977. Schriften. Die Werke Friedrich von Hardenbergs. Band 2. Stuttgart.

· Oesterreich, Peter. 2011 : Spielarten der Selbsterfindung. Die Kunst des romantischen Philosophierens bei Fichte, F. Schlegel und Schelling. Berlin.

· Safranski, Rüdiger. 2009. Romantik: Eine deutsche Affäre. München.

· Strohschneider−Kohrs, Ingrid. 1977. Die romantische Ironie in Theorie und Gestaltung. Tübingen.

· Ludwig Tieck. 1963. Werke in vier Bänden. Band 2, München

· Von Hofmannsthal, Hugo. 1922. Buch der Freunde, Leipzig.

· 김승철. 2009. "슐라이어마허의 『종교론』과 '종교를 멸시하는 교양인들'". 『종교연구』. 56집: 343 - 371.

· 루카치, 게오르그. 1987. 『독일문학사, 계몽주의에서 제1차 세계 대전까지』. 반성완 역. 서울: 심설당.

· 이정준. 2009. "문학 속의 인조인간과 계몽주의 비판. - 에.테.아. 호프만의 『모래귀신』을 예로". 『독일문학』. 111집.

제3장
워즈워스의 사색과
관조로서의 멜랑콜리적 감수성

황병훈

황병훈 계명대학교 영어영문학과 교수

미국 네브라스카—링컨대학에서 영문학 박사학위를 받았으며, 논문
으로 「워즈워스 내면세계의 인식 확대와 자기 투영」, 「워즈워스의
상실과 불안의 극적 투영」, 「코울리지의 '노수부의 노래'의 낭만적
공간과 개연성」 등이 있다.

I.인간의 비애와 삶의 의미에 대한 성찰

정교한 감정과 섬세한 인식에 역점을 둔 18세기의 감수성이라는 개념은 사회적 세련미와도 상통하는 의미였다. 18세기 전반부의 영국 상류층 사람들은 세련된 취향과 예술적 감성을 추구하는 경향이 있었다. 당시에 이들은 자신들의 취향을 다듬어서 예술적 성취를 높이려는 의도가 있었고, 무디고, 세련되지 못하다고 여긴 영국보다는 이탈리아나 다른 유럽 국가들을 대상으로 "그랜드 투어"(Grand Tour)를 진행했다. 그러면서 서서히 정교한 감정이 충만한 상태와 정신적으로 잘 정돈되어 있지 못한 상태 사이에 구분이 필요하게 되었다.

이후 다양한 "감정"을 강조하는 분위기와 더불어 인간 삶의 비극적 측면에 대한 성찰이 부각되기 시작했다. 이러한 인간의 감정이 오래 지속되면 좌절감과 낙심, 의기소침 같은 멜랑콜리(melancholy)의 감정으로 이어진다는 인식을 하기 시작했던 것이다.[1] 부징직 차원에서 보자면, 멜랑콜리를 느끼는 인물은 음울함

1) 18세기의 예술적 혹은 철학적 업적을 이룬 번연(John Bunyan)과 울스톤크래프트(Mary Wollstonecraft), 존슨(Samuel Johnson), 보스웰(James Boswell), 그레이(Thomas Gray), 번스(Robert Burns), 롬니(George Romney), 골드스미스(Oliver Goldsmith), 흄(David Hume), 라이트(Joseph Wright) 등 모두

과 불안을 느끼는 경향의 인물로 간주되고, 미래에 대한 두려움과 향후의 개선과 향상의 가능성에 대해 비관적으로 느끼는 경향이 많다고 여겨진다. 따라서 이러한 감정의 소유자는 삶을 근본적으로 공허하고 목적 없는 것으로 바라보는 경향이 많다. 그러나 멜랑콜리를 느끼는 사람들에 대해 긍정적 차원으로 접근해 보자면, 이러한 감정의 소유자는 정확히 무엇이라고 표현할 수도 없을 뿐만 아니라, 도달할 수 없는 그 무엇인가를 갈망하는 성향이 많고 그러한 갈망이 여러 종류의 예술과 관련된 창조적 열망과 그 씨앗으로 이어질 가능성이 풍부할 것이라고 간주된다. 18세기 후반부에 접어들어 이러한 멜랑콜리가 인간의 창조적 상상력을 발휘하는 매혹적 측면과 관련될 수 있다는 생각이 주목받게 되고, 예술 및 낭만주의의 창의성과도 연관되는 개념이 된다.

이상주의자이자 선지자임을 자부하는 낭만주의자들은 자신들이 처한 고독한 위치에서 외로운 상황에 직면해 있었던 사람들이다. 그들은 세상이 그들과 동떨어져 있다고 생각하는 경향이 있었다. 그들이 몸담은 현실은 그들과는 등을 진 완전히 정반대인 세상이나 다름없었다. 이러한 생각으로 인한 슬픔과 상실이 끊임없이 이어지는 삶 속에서 죽음만이 그들을 구원해 줄 수 있다는 믿음을 가진 사람들이기도 했다. 따라서 멜랑콜리는 낭만주의자들과는 분리될 수 없는 중요한 요소이다.

"낭만적 멜랑콜리"란 낭만주의자들이 동경하는 이상적인 삶과 현실 사이에 어느 정도 일치되는 부분들을 찾아내려는 시도에서 비롯된다. 그들은 자신들이 가진 비전이 파악할 수 있는 범위 내에 있는 것처럼 보이는 그 순간들 속에서 즐거움을 느끼지만, 그

멜랑콜리로 고통을 겪었던 인물들이다. 존슨은 거의 평생 멜랑콜리에 시달렸고 자신이 그러한 증세를 유전적으로 물려받았다고 믿기까지 했다. 1700년대 중반까지만 해도 일반적인 예술적 열정과 임상적 차원의 멜랑콜리 사이에 구분을 두지는 않았다.

들이 추구했던 것들을 유지할 수 없다는 것이 현실로 드러나면, 여지없이 낙담과 절망에 빠져든다. 낭만주의자들 가운데, 일부 사람들이 보여준 급진적 정치적 신념 또한 그들의 격동적인 성격과 부합하는 부분이야 있었겠지만, 근본적으로는 이들의 신념과 당시 사회적 상황과는 서로 모순되었다. 그들은 자신을 사회의 기준이나 규범에 꿰맞출 수 없었던 존재임과 동시에, 그렇게 할 의지조차 전혀 없었기 때문에, 한층 더 깊은 비애와 낙담의 감정들을 겪었을 수밖에 없었던 인물들이다.

「시골 교회 묘지에서 쓴 애가」("Elegy Written in a Country Churchyard")를 쓴 그레이(Thomas Gray)와 블레어(Robert Blair), 영(Edward Young)과 같은 18세기의 시인들은 멜랑콜리한 감정으로 죽음에 대해 명상하는 작품을 썼다. 일반적으로 멜랑콜리 상태의 인물들에게서는 성찰적 특성이 엿보인다. 여기에 덧붙여, 18세기의 종교는 개인적 헌신과 성찰을 강조하는 측면이 강했다. 낭만주의 시기의 작가라면, 인간의 피할 수 없는 죽음과 파멸을 직면하고서 삶의 무의미함에 대한 멜랑콜리적 생각을 더욱 키워나갈 수밖에 없었을 것이다.

낭만주의 작가와 관련된 멜랑콜리 개념은 종종 심리적으로 낙담 상태에 빠지거나 좌절된 감정이라는 의미로 협소하게 받아 들여 지는 경향도 있지만, 낭만주의 작가의 내면에 담긴 멜랑콜리적 감정은 자신이 현재의 시간 속에서 민감하게 느끼는 것과 모든 것을 초월하고픈 간절한 욕망 사이의 긴장 관계로 인해 야기된다. 이렇듯 일종의 변증법적 관계를 오가며, 이 두 영역에서 자신이 마음 둘 곳을 모색하는 가운데 내면은 더욱 균열을 경험하게 된다. 이 변증법적 관계는 작가가 이 두 영역 사이의 한계적 시공간에서 자신을 동화 혹은 몰입시킬 때, 균열된 감정이 잠시 안정되는 듯 보이기도 한다. 이 글에서는 멜랑콜리적 감수성을 가진 워

즈워스(William Wordsworth)가 고독과 우울함을 느끼게 되는 배경과 그가 자신의 감수성을 작품에 어떻게 투영하는지를 살펴보고, 그가 삶에 대해 관조하는 모습에 대해 조망하고자 한다.

Ⅱ. 기대와 낙심

역사적으로 볼 때, 멜랑콜리는 여러 분야에서 다루어지며 지속적 변화를 거쳐온 개념이다. 멜랑콜리를 의학 이론으로 처음 정립한 사람은 히포크라테스였다. 그는 체액 병리학적 차원에서 흑담즙(black bile)의 불균형으로 멜랑콜리가 야기된다고 보았다. 신적 광기(divine madness)를 정당화하는 차원으로 간주했던 플라톤의 견해를 받아들였던 아리스토텔레스는 멜랑콜리를 범상치 않은 인간의 특성, 특히 문학적 천재성과 연관 지었다. 준-과학적 차원에서는 버튼(Robert Burton)이 쓴 『멜랑콜리 해부』(The Anatomy of Melancholy)(1621)를 통해서 다루어졌는데, 버튼은 멜랑콜리란 인간 조건에 내재되어 있는 것이기 때문에, 인간이 피할 방법이 없다고 보았다.

여러 비평가들은 워즈워스를 멜랑콜리 시인으로 간주한다. 때로 그가 겪은 질병에 근거하여 판단하거나, 혹은 그가 멜랑콜리에 대해 언급한 것을 근거로 삼기도 한다. 하트만(Geoffrey Hartman)은 멜랑콜리한 감정을 담아 놓은 워즈워스 작품의 기원이 단순한 향수적 감정보다는 그의 상상력과 우울한 기질이 관련이 있다고 보았다(141). 하트만은 침울하고 낙담의 고통을 겪은 낭만주의 시인들이 자연에 의지하는 것이 그들의 멜랑콜리 증상을 치료하려는 목적이 강하다는 전통적 해석을 반기지 않는다. 리우

(Alan Liu)는 자연이 어머니일 뿐만 아니라, 복수심 가득한 신이 되기도 하므로, 워즈워스가 피하고픈 끔찍한 자극이 될 수 있다는 주장을 펼치기도 한다(10). 이들의 견해에서 찾아볼 수 있듯이, 자연은 치료제가 되면서, 동시에 골칫거리로 작용하기도 한다. 이러한 역설은 한편으로 워즈워스가 멜랑콜리에 봉착할 수밖에 없는 원인이 된다. 그러나 워즈워스는 멜랑콜리에 침잠하고 낙담과 좌절에만 머물지 않고 멜랑콜리의 원인이 되는 역설적 의미들을 나름대로 수용하는 자세를 보인다.

자연에서 찾아볼 수 있는 역설적 의미 이외에도, 그의 이기주의적 성향도 그의 멜랑콜리에 영향을 미치는 요소이기도 하다. 워즈워스의 멜랑콜리적 특성을 이해하는 데 있어서, 워즈워스와 키츠를 비교해 보는 작업이 도움이 될 것이다. 해즐릿(William Hazlitt)은 "워즈워스는 자신과 우주 외에는 아무것도 보지 않는다. 그는 고독, 즉 생각의 깊은 고요함에 빠져 살아간다. 그는 오늘날 가장 독창적인 시인이다. 왜냐하면 그가 가장 위대한 이기주의자이기 때문이다"고 주장한다(37). 낭만주의 작가로서의 이기주의자라는 잣대를 들이댈 때, 키츠(John Keats)를 간과할 수 없다. 키츠는 해즐릿의 모든 강의를 빠짐없이 들으면서 그의 이론을 자신의 시에 투영하였다. 해즐릿의 강의를 듣기 이전에 키츠는 자신이 워즈워스에게 많이 매료되어 있다고 생각했는데, 해즐릿의 강의를 듣고 난 이후부터는 워즈워스를 "이기주의적 숭엄미"(egotistical sublime)를 지닌 시인이라고 간주하면서, 외부 세계에 대해 워즈워스가 갖는 견해와 상반된 견해를 갖게 되었다.

워즈워스와 키츠, 두 시인만 놓고 보더라도 자연에 대해 갖는 생각이 다름을 알 수 있다. 워즈워스는 모어(Thomas More)와 버튼이 주장한 것처럼, 자연의 상태와 인간의 상태가 서로 상관관계가 있다고 보았다. 키츠도 버튼의 『멜랑콜리 해부』에 영향을 받기

는 했지만, 그는 자연이 인간의 조건을 비춰주는 거울이라거나 혹은 자연이 인간에게 도덕적 영향력을 끼칠 수 있다는 개념은 수용하지 않았다. 그는 자연이 무관심하고 끊임없이 파괴적인 것으로 작용한다고 보았다. 자연이 미학적 가치를 지니고 있을지는 모르겠지만, 실제로나 은유적으로 인간의 도덕성에 영향을 주는 것은 아니라고 보았다. 그에게 자연이란 인간과 인간의 문화 외부에 있는 야외 세계, 그 이상의 의미는 아니었다. 그가 자연으로부터 얻은 것은 아름다움이나 평화, 고독 등과 같은 것이지, 워즈워스가 「틴턴 사원」("Tintern Abbey")에서 강조한 "유모이자 안내자, 수호자"(nurse, guide, and guardian)와 같은 의미의 자연은 아니었다(Haworth 1).

키츠는 시인이 자연을 묘사할 때, 인식 주체로서의 시인이 자연의 대상(물)과 만나는 과정에서 시인 본인의 개성을 부각하려고 하지 말고, 오히려 시인의 개성을 완벽히 빼버려야 한다고 믿는다.[2] 그는 "시인이 이 세상의 모든 존재 중에서 가장 시적이지 못하다. 왜냐하면 그에게는 정체성이 없기 때문이다. 그는 계속해서 다른 형체의 역할을 해내야 하기 때문이다"(Letters 195)라고 주장한다. 워즈워스와는 달리, 그는 정체성이 없는 카멜레온 같은 존재가 바로 시인이라는 신념을 갖고 있었다. 초월성과 연관 지어 볼 때도 그의 비전은 워즈워스가 시를 통해 추구하는 문학적 힘과 결이 매우 다르다. 워즈워스가 추구하는 초월성은 절대자와의 연합을 추구하는 기독교적 방식에 더 가까워 보인다.

워즈워스는 다른 사람들의 열정, 취미 및 상상력에 공감한다고 공언하지 않고, 대신에 나무들 속에서 혀를, 흐르는 시냇물 속에서 책을, 돌

2) 키츠가 "소극적 수용력"(Negative Capability: 자기를 부정할 수 있는 능력)에 대해 인식하게 된 것은 해즐릿이 한 "셰익스피어와 밀턴에 관하여"(On Shakespeare and Milton)라는 강의를 통해서였다.

안에서 설교를, 모든 것들 속에서 선을 발견한다. 그는 외적인 대상물 자체가 작용하는 것에 항상 관심을 가지고 열중하며, 자신의 과거 역사와 연결된 모든 사소한 상황 속에서 자기 생각과 느낌에 심오하게 매달린다. 이러한 습관적인 감정의 힘, 다시 말하자면, 의식적 존재가 갖는 관심을 점잖고 부드럽게 주의를 끄는 모든 것으로 옮기는 바로 이러한 힘이 워즈워스의 정신과 시의 두드러진 점이다(Hazlitt 44-45).

워즈워스에게 따라붙는 수식어구 중의 하나는 바로 "이기적 숭고함"(egotistical sublime)이라는 용어이다. 그는 이기적 숭고함을 통해서 자신의 시를 독창적으로 만들 뿐만 아니라, 일종의 영적인 세계 혹은 초자연적인 무엇인가로 들어가는 것처럼 보이는 강렬한 시적 시선을 이룩한다. 그에게 이기적 숭고함이란, 시적 감수성을 고양하는 수단이기도 하다. 시인이 자연물에 애착을 갖고 그 자연물의 속성을 공유할 수 있는 능력이 있음을 키츠도 공언한 바 있는데, 워즈워스는 그러한 능력의 영속성에 대해 확신한 시인이었다. 워즈워스는 자연과 완전히 융합을 이루고서 불멸성을 확보하기 위해서 이기적 숭고함으로 회귀하고자 하는 욕망을 가진 시인이었다. 다시 말하자면, 이기적 숭고함이란 내면의 눈을 통해 자신의 자아 속으로 영구히 회귀하는 것을 의미한다. 그런데 여기에 문제점이 야기될 소지가 있다. 이기적 숭고함을 지향하며 그가 완전히 자신 안으로 회귀하게 되면, 외부 세계를 지각하는 것이 어렵게 되어 자신과 타자를 구별하는 것이 힘들어질 수도 있다. 이기적 숭고함은 그를 자연으로부터 떼어내서 그 자신만의 세계에만 집착하게 만들기 때문에, 그를 더 고립시키는 결과로 이어질 수도 있다(Bloom 76).

그런데 워즈워스가 쓴 많은 시는 그가 내적 회상을 통해 자연 및 다른 인간들과 관련을 맺은 것을 그려낸다. 워즈워스의 독특한 점은 그가 다른 인간과 관련 맺는 것을 영국의 자연 전경과 접

목하는 과정에서, 빈번하게 파괴된 인공물의 이미지를 활용한다는 점이다. 역설적으로 보자면, 이러한 과정에서 그는 이기적 숭고함의 틀과 자신이 분리됨을 경험하게 된다. 이기적 숭고함에 의존하는 시인이라면, 이러한 경험은 일종의 죽음이나 다름없다. 그가 인간의 죽음에 대해 인식하고 있기에, 한층 더 초월을 지향하는 그의 열망은 더 간절할 수밖에 없는데, 이것이 그의 멜랑콜리를 더욱 자극한다.

버튼은 『멜랑콜리 해부』에서 멜랑콜리가 근절된 유토피아적 이상, 즉 "시적 영연방(poetical commonwealth)"이라는 것에 대해 언급한 바 있다. 버튼이 언급한 유토피아는 교육, 경제, 종교를 포함한 사회생활의 모든 측면에서의 대변혁이 필요함을 전제로 하는데, 그는 특히 영국의 자연 전경을 개혁해야 할 필요성을 강조하며, 환경의 중요성에 주목한다(74). 그가 환경의 중요성을 강조한 것은 창세기 이후에 사람이 살 수 없는 세상이 도래한 것이 인간의 사악함 때문이라는 믿음에서 기인한다.

밀턴의 『실낙원』(Paradise Lost)에 따르면, 아담과 이브가 신의 명령을 어기고 난 이후, 신의 천사들은 별과 행성을 재정렬시켜 빛을 내도록 했는데, 이것은 지구가 추위와 더위를 견디어 내기 어렵게 만들었다(10권 693-95). "덥고 건조하고, 두껍고, 흉악하고, 흐리고, [그리고] 세차게 몰아치는"(hot and dry, thick, fuliginous, cloudy, and blustering)(1권 149) 기후가 만들어지게 된 이유가 인간의 타락 때문이라고 보았다. 인간이 처음 타락의 길로 빠져들지 않더라면, 자연도 무질서 상태가 되지 않았을 것이라는 논리이다. 초창기 지구는 완전한 대칭과 비율을 보여주는 구체였다. 한때 완전했던 땅이 산과 호수, 습지와 같은 비대칭 형상으로 바뀌게 된 것이 아담의 후손, 인간 모두에게 멜랑콜리로 작용하게 되었다는 것이다. 한편으로는 광대한 자연에 이끌리는

마음과, 다른 한편으로 야생 자연의 비대칭한 모습에 대해서 느끼게 되는 마음이 서로 상충하게 된다. 이것으로 빚어진 마음의 충격이 반드시 슬픔과 연결된다고 볼 수만은 없지만, 이 모순적 경험은 인간의 심리적 혹은 정신적 화해를 어렵게 만들고 이로 인해 멜랑콜리가 야기된다. 인간은 절대적 존재와의 만남 혹은 그의 완벽성과 초월성을 향한 인간의 지속적 열망이 자연을 통해서 확립될 것을 기대하는데, 인간의 타락 이후 자연에는 시간성과 불완전성이 지배하게 되었다.

워즈워스가 자연이 정신을 깨워주는 힘을 가지고 있다고 믿는 것은 "모든 자연물이 도덕적 혹은 영적 생명을 소유하고 있으며, 인간과 친교를 나눌 수 있는 수 있는 것처럼 보였다"(Harter 166)는 생각에 기인한다. 그러나 그가 항상 자연 속에서 도덕적, 영적 가치를 추구했던 것만은 아니다. 그는 프랑스 혁명 초창기 때인 1790년 프랑스를 방문했었던 적이 있다. 그 후 영국으로 돌아오기 전까지인 1792년까지의 2년 동안이 그에게는 나름대로 정신 성장의 주요한 시기로 작용했다. 그러나 정치에 관심을 가졌던 기간 동안 그는 자신의 신념이 좌초됨을 깨닫고, 그 이후 자연에 귀의하게 되었다.

워즈워스가 『서곡』(The Prelude)에서 암시했듯이, 시인으로서의 문학 작업에 심취하려고 생각하게 된 계기가 그의 정치 참여였다. 프랑스 혁명의 초창기 때, 그에게 혁명이란 "천국 자체의 나무 그늘 사이에서/ 느꼈던 인간 본성"(human nature that was felt/ Among the bowers of Paradise itself)(10권 704-5)을 가능하게 해줄 수 있는 것이라고 간주되었다. 그는 프랑스 혁명의 초기 단계에서 의도된 인간 조건을 위한 재구성 작업이 초월적 영역이 아닌, 이 지상에서 공동의 낙원으로 완성될 것이라는 믿음을 가졌다.

하늘은 어디인지를 알겠지!
지하 들판, 또는 어떤 비밀 섬, 유토피아가 아니라,
결국에는 우리가 행복을 찾거나 혹은 전혀
찾지 못하는 우리들 모두의 세상인
바로 이곳이지.

Not in Utopia,—subterranean fields,—
Or some secreted island, Heaven knows where!
But in the very world, which is the world
Of all of us,—the place where, in the end,
We find our happiness, or not at all! (『서곡』 11권, 140–44)

　　그러나 그가 기대했던 바와 다르게 혁명이 진행되어 가면서, 혁명에 대한 일종의 배신감을 느꼈고, 로베스피에르가 처형된 이후로는 혁명에 대해 그가 느꼈던 실망감마저도 저버리게 되었다. 대신에 그는 시문학을 통해 새로운 영연방(poetical commonwealth)의 가능성을 모색하게 되었고 그것을 통해서 유토피아적 전망이 그의 앞에 전개될 것이라고 기대했다. 그러나 그의 꿈은 결코 실현되지 못했다. 그는 프랑스 혁명이 전쟁으로 이어지지 않으면 바다 건너 영국에까지 그 효과가 미치지 않을 것이라고 생각했다. 조국에 반역자로 낙인찍히는 것을 두려워했던 그는 자신의 정치적 열망을 버리고 시인이 되겠다는 목표를 가지고 영국으로 결국 돌아오게 되었다.
　　프랑스 혁명에 실망감을 느낀 워즈워스에게 자연은 그의 삶에서 가장 위안적 존재가 되었다. 자신이 늙게 되어 자신의 시적 재능과 감수성을 모두 빼앗길 때까지, 그는 자연에 의지할 수 있을 것이라고 확신했다. 비록 정치적 삶과 관심에서 멀리 떨어져 자연에 귀의했다고는 하지만, 자신의 시에서 정치적 담론을 완전히 지

워버린 것은 아니었다. 작품 전역에서 암묵적 정치적 긴장은 계속해서 이어졌다. 그가 정치적 긴장과 갈등을 명확하게 드러내지 않은 이유는 아마도 공포정치(Reign of Terror) 기간에 자신이 박해받을 수 있다는 두려움 때문이기도 했었다. 그렇지만 주된 원인은 자신의 정치적 열정의 무익함에 대한 깨달음이었다.

워즈워스가 영국으로 돌아오고 나서는 비전을 담은 혁명적 시를 통해 시 공동체를 구성해서 지상에 자신만의 천국을 건설하고자 염원했다. 그러한 목표를 잡고 코울리지(Samuel Taylor Coleridge) 집 근처에 자리를 잡고, 그와 함께『서정 민요집』(Lyrical Ballads)을 공동 집필하기 시작했다. 이들의 주요 목표는 민주적 평준화였다. 워즈워스는 1802년『서정 민요집』서문에서 다음과 같이 밝힌 바 있다.

> 이 시에 제시된 주요 목적은 일상생활에서의 사건과 상황을 선택하고, 가능한 한 사람들이 실제로 사용하는 언어를 선택하여 그것들을 이야기하고 묘사하여, 무엇보다도 과시해서 보여주려 하지 않고. 이러한 사건과 상황 속에서 진정으로 우리 본성의 기본 법칙을 추적하여 이것들을 흥미롭게 만드는 것이다. … 왜냐하면 [겸손하고 소박한] 삶의 조건에서 우리의 기본 감정들은 더 단순한 상태로 공존하기 때문이다. … 그리고 마지막으로. 그러한 조건에서 인간의 열정은 자연의 아름답고 영구적인 형상들과 통합되기 때문이다. (Wordsworth 596-97).

프랑스 혁명을 통해서 "천국의 나무 그늘 속에" 인류를 가져다 놓고 싶었던 워즈워스는 인간의 삶과 본성을 시적으로 융합하여 자신이 꿈꾸는 유토피아를 추구했다. 그러나 물질 너머에서 작용하는 초월적, 그리고 도덕적, 영적 능력을 찾고자 하는 그의 열망은 오히려 그 물질적 존재를 통해서만 시도될 수 있는 것이었기에, 그가 의도했던 바대로 상황은 전개되지 않았다. 그가 꿈꿨던

열망과 좌절로 인해 결국에는 멜랑콜리로 이어지게 되었다.

Ⅲ. 한계적 시공간에 대한 인식

워즈워스에게 영향력을 끼쳤던 물질적 존재는 역시 자연이었다. 낭만주의 시기의 멜랑콜리 개념에 관한 논의에서 배제하기 어려운 자연 배경으로 폐허를 빼놓을 수 없다. 역사적으로 거슬러 올라가 볼 때, 16세기에 헨리 8세가 내린 수도원 해산 조치 이후로, 영국의 자연경관 속에서 흔히 목격되는 폐허가 된 수도원은 낭만주의 시기의 멜랑콜리에 관한 논의와도 관련되어 있다. 1534년부터 1541년 사이에 수도원의 해산으로 인해 800개가 넘는 수도원과 사원, 수녀원이 약탈당하고 버려진 상태가 된다. 그리고 이것들이 영국의 자연경관 속에 폐허로 남아 영국 자연 전경의 일부가 된다. 성스럽고 경건한 장소들이 폐허로 바뀐 현상은 한편으로는 영국 역사의 유구한 기풍을 보여주는 본보기가 되는 것으로 해석되기도 한다. 이 폐허는 워즈워스 작품의 주요 소재가 된다.

> 18세기에 폐허에 대해 사람들이 보인 관심에 담겨 있는 역설은 이러한 쇠락의 형체가 영국을 세계 강대국으로서 자치권을 가진 국가로 힘을 실어주는 데 사용되었다는 점이다. 유물이 갖는 힘은 국가라는 직물에서 한 올의 실 역할을 하는데, 역사적 사건의 물리적 자취, 즉 시골의 폐허에서 목격된다. (Janowitz 3)

낭만주의 시기에 이러한 폐허들이 미학적 아름다움을 드러내는 대상물로 간주되었던 이유는 바로 영국이 세계 강국으로 도약해 가는 과정을 설명하기 위한 문화적 유적화 작업 때문이었다. 이러

한 폐허는 인간의 삶과 죽음, 과거와 현재, 미래에 대한 정치적 상징이기도 하면서, 다른 한편으로는 인간이 자연을 정복하고 개발하려고 한 노력의 결과물의 참혹함을 보여주는 상징이기도 하다. 즉 미학적 차원에서 볼 때, 광활한 자연 속의 폐허는 인간성과 연결될 수 있는 개연성과 문학적 알레고리가 될 여지가 충분하다.

코울리지가 『서정 민요집』에 공헌한 시들 중의 하나인, 「나이팅게일」("The Nightingale")에도 폐허의 이미지가 그려져 있다.

> 나는 대영주가 거주하지 않는
> 큰 성곽 옆 거칠고 넓게 뻗은 숲을 안다네.
> 그리고 이 숲은 얽힌 덤불로 인해
> 사람의 손길이 닿지 않으며
> 다듬어진 산책로는 끊겨 있고 그리고 풀,
> 좁은 길 안쪽에 가느다란 풀과 미나리아재비가 자라고 있다네.
> 그러나 그 장소가 아닌 다른 장소에서는
> 그토록 많은 나이팅게일을 보지 못했다네.
>
> I know a grove
> Of large extent, hard by a castle huge
> Which the great lord inhabits not: and so
> This grove is wild with tangling underwood,
> And the trim walks are broken up, and grass,
> Thin grass and king-cups grow within the paths.
> But never elsewhere in one place I knew
> So many Nightingales.
> (「나이팅게일」 49-56)

자연의 얇은 풀과 미나리아재비와 서로 맞붙려 있는 모습은 일종의 폐허 이미지를 연상시킨다. 코울리지가 자연 속에 그린 폐허 이미지는 알폭스텐(Alfoxden) 성과 앙모어(Enmore) 성, 네더 스토이(Nether Stowey) 성 및 스토거시(Stogursey) 성을 포함해서

여러 건축물을 다 합쳐 놓은 것으로 보인다. 네더 스토이 성은 헨리 8세가 세금을 부과한 것에 대해 워벡(Perkin Warbeck)이 반란을 일으켰고 그 지역 영주가 연루된 것이 발각되어 헨리 8세가 파괴시킨 장소이기도 하다. 다른 성곽들도 이와 흡사한 운명을 겪었던 장소들이다(Greswell 169).

성은 파괴되고 대영주도 잊히고 역사 속으로 사라진 상태에서 자연이라는 큰 영주가 그 자리를 대체하고 있다. 여기서 코울리지와 워즈워스는 암묵적인 반전을 통해 자연이 폐허를 전유하는 것을 허용한다. 영주가 머물던 성과 통치는 미나리아재비가 점령했다. 파멸, 쇠퇴한 성 위로 이제는 꽃이 군림하게 되면서 인간이 문명을 통해서 증진시키고자 했던 체제이자 질서가 오히려, 역설적으로 보자면, 유기적 차원으로 복원되어 있다. 버튼에 따르면, 습지가 멜랑콜리를 유발케 했던 것처럼, 습지와의 연관성이 있는 식물인 미나리아재비 역시 위의 상황 속 성곽의 모습을 멜랑콜리와 연관 짓는 객관적 상관물이 되고 있다(74). 여기에 덧붙여, 워즈워스는 『서정 민요집』에서 폐허에 담긴 암묵적 알레고리를 인간(성)과 자연이 서로 얽혀 있는 상황으로 그려낸다. 왜냐하면 폐허가 소박하고 시골스러운 삶을 그려내고자 하는 시의 목적과 부합할 뿐만 아니라, 인간과 자연이 서로 분리될 수 없는 요소로 작용하고 있기 때문이다.

워즈워스의 시에 그려진 폐허 이미지는 그의 시에 항시 드리워져 있고, 이것이 그의 멜랑콜리적 요소가 될 수 있음을 살펴보았는데, 다른 차원에서 보자면, 이 폐허 이미지는 작가가 빠져들기 쉬운 유아론적 사고로부터 그를 끌어내는 수단이 된다. 워즈워스의 초창기 시들 가운데에서 그가 쇠락과 파괴의 이미지에 관해 관심을 가지고 쓴 시로 「주목 나무 아래의 한 자리에 남긴 시」("Lines Left Upon A Seat In A Yew Tree")가 있다. 누군가가 "이 돌들을

쌓아 올리고 처음에 이끼 뗏장으로 덮어서/ 짙은 가지의 늙은 나무에게 이곳에 둥근 정자를 드리우게끔 안내한"(had piled these stones and with mossy sod/ First covered, and here taught this aged Tree/ With its dark arms to form a circling bower) (9-11) 사람, 이제는 죽은 사람을 기억한다는 화자의 이야기로 시작된다. 주목 나무의 함축적 의미는 죽음과 관련이 있지만, 오히려 이 시의 주목 나무의 용도는 죽어가는 낯선 이의 영혼을 소생시키는 역할을 한다. 워즈워스가 이 시에서 묘사한 나무는 죽음의 영역에 자리 잡고 섬뜩할 정도로 의인화된 유령들이 모여있는 일종의 사원이나 다름없다.

> 이끼 긴 돌로 인해 전혀 방해받지 않는 제단들이 있고
> 사방으로 흩어져 마치 자연의 사원인 듯한
> 이곳에서 연합 예배를 보기 위해
> 두려움과 떨리는 희망,
> 침묵과 선견지명, 죽음과 해골
> 그리고 시간과 그림자 같은 유령 형상들이
> 정오에 만날 수도 있다네.
>
> ghostly Shapes
> May meet at noontide: Fear and trembling Hope,
> Silence and Foresight, Death the Skeleton
> And Time the Shadow; there to celebrate,
> As in a natural temple scattered o'er
> With altars undisturbed of mossy stone,
> United worship.
> (「주목 나무」 25-31)

워즈워스는 이 시 속 배경을 그가 걷고 싶어 했던 장소 중의 하

나라고 언급한 바 있다.[3] 워즈워스는 주목 나무를 희망과 침묵, 시간, 인간 정신의 모든 희망이 죽음과 함께하는 예배를 올리는 장소로 만들어 놓았다. 이 주목 나무는 삶과 죽음을 동시에 포용하여 양자 화해가 가능한 역설적 화신 역할을 수행한다. 사실 주목 나무 아래 한 장소에 새겨진 듯한 시라는 것은 눈으로 확인되지 않지만, 자연 속에 과거에 있었을 것으로 추정되는 인간 존재를 그려냄으로써 알레고리적 의미를 배가시킨다. 주목 나무 아래에서 시적 화자는 "눈이/ 항상 자기 자신에게 있으며"(eye / Is ever on himself)(55-6) 때 이른 죽음으로 이끄는 이기적 숭고함으로 퇴행하지 말라는 경고의 메시지를 언급한다. 그리고 주목 나무가 있는 배경에서 "아닐세, 여행자여! 휴식을 취하게나!"(Nay, Traveller! rest)(1)[4]라는 첫 부분의 제안은 누가 하는 것인지 명확하지는 않지만, 자연으로부터 시적 화자를 공허함으로부터 깨어나게 하는 효과가 있다.

아울러 이 시는 시적 화자에게 인간의 고독과 접목되는 영역이 갖는 숭고성을 탐색하는 법을 배워야 함을 일깨워 준다. 이 접목되는 영역의 경계성을 탐색하는 능력은 상상력을 통해 가능하다. 버튼은 상상력의 놀라운 효과와 힘을 지적하면서, "상상력이 모든 면에서 탁월한바, 그것이 종국에 이르러 실제적 효과를 만들어 낼 때까지, 여러 종류의 사물을 오래도록 유지시키고 강한 명상을 통해 대상을 증폭시키는데, 특히 멜랑콜리한 사람에게 더욱 그러한

3) 낭만주의자들은 긴 거리를 걷는 것을 일종의 의례라고 생각했는데, 워즈워스는 타의 추종을 불허할 정도였다. 21세에 이미 그는 2,000마일의 도보 여행을 시작했는데, 때로 그의 여동생 도로시(Dorothy)와 코울리지와 함께 하루에 20마일 이상을 걷기도 했다(Solnit 104-8).

4) 워즈워스는 어느 한 무덤에 기대어 있거나 그늘의 시원함 속에서 휴식을 취하고 있는 여행자의 마음에, 그가 지쳐서 멈췄든 혹은 묘비 글에 언급된 "여행자여! 잠깐 멈추게"와 같은 일종의 방문 요청에 응하기라도 했던 것인 양 혹은 그렇지 않았다고 하더라도, 이와 비슷한 문구나 상황 묘사를 통해, 삶의 여정으로 인해 피곤한 나그네를 이기는 잠인 죽음에 대한 비유를 제법 많이 그려낸다.

맹위를 떨친다"(250)고 밝힌 바 있다. 이 시의 문학적 효과는 멜랑콜리한 상태의 인간이 소유하고 있을 것이라고 여겨지는 내적 비전을 통해 가능한 것으로, 사물의 순간성을 초월한 숭고한 것에 대한 명상을 유도한다.

숭고성에 대해 버크(E. Burke)는 고상하기도 하면서 장엄한 느낌과 더불어 불안과 공포, 두려움을 동반하는 특이한 감정이라고 보았다(Korsmeyer 132). 버크가 생각했던 것처럼, 워즈워스도 때로 자신이 자연에 압도되고 종속되어 불안을 느끼는 감정도 있음을 고백하기도 했다. 인간의 공포와 불안 속에는 인간이 반드시 죽을 수밖에 없는 운명이 내포되어 있다. 그런데 죽음이 끝이 아니라, 자연 속에서 무한한 연속성을 획득할 수 있다면, 그러한 영향력을 가진 자연으로 돌아가는 것은 그다지 나쁜 것은 아닐 것이다. 그런데 문제는 자연에 압도되고 종속된 듯한 단순한 상태에서 죽음을 맞게 되면, 자연 대상물과 자신과의 분리가 어려워질 것이 뻔하다. 자연이 갖는 힘이 무엇이고 어느 정도인지를 가늠해 보기 위해서는 한없이 그 속에 묻혀 있는 상태가 바람직한 것이 아니라, 오히려 자연의 영향력에서 거리 두기가 필요해 보인다. 바로 여기에서 폐허가 갖는 알레고리적 의미가 중요한 요소가 된다. 한편으로 멜랑콜리를 자극한 이미지인 폐허는 무한정 자연에 압도될 수도 있었을 워즈워스를 구원해 주는 하나의 기제로 작용한다. 폐허는 인간이 죽음의 신비에 가까이 있음을 깨닫게 해줌과 동시에, 인간과 자연의 차원을 넘어서는 영역에 대한 안목을 갖게 해주는 역할이 되기도 한다.

워즈워스가 자연으로부터 분리되는 것을 바람직하다고 여겼을 시인은 키츠이다. 키츠는 "소극적 수용력"(마음 비우기)을 통해, 시인이 이 세상에 존재하는 모든 존재 가운데 가장 비시적인 존재임을 이야기하며, 시인에게는 정체성이 없다고 주장한 바 있

다. 그는 자아 해체를 통해 자기 본위적 감정, 주관성을 버려야 함을 역설하며, 자기의식에서 벗어남과 공감을 강조한다. 그가 강조한 소극적 수용력은 시인이 시적 시선을 통해 "사실과 이성에 도달하기 위해서 초조해하지 않고, 불확실한 것, 불가사의한 것, 의심 속에서"(in uncertainties, Mysteries, doubts, without any irritable reaching after fact & reason)(Keats Letters 93) 머물 수 있는 능력을 가리킨다. 이에 따르면, 제아무리 압도적 영향력을 가진 자연 속 공간이라고 할지라도, 시인이 견디어 낼 힘을 발견할 수 있는 공간이 폐허가 될 수도 있음을 의미한다. 바꾸어 말하자면, 폐허는 주체를 압도적 자연으로부터 빼내는 힘을 발휘하는 기제가 될 수 있다. 폐허는 죽음에 대한 경고라는 의미도 있지만 현실과 초월의 신비 사이 경계가 될 수 있고, 시간적 차원에서 보자면 일종의 연속성을 향한 상징적 교량이 된다고도 볼 수 있다.

앞서 지적했던 것처럼, 폐허는 워즈워스의 멜랑콜리적 감정을 자극하는 요소가 되는데, 그가 폐허를 접하게 되었을 때 소극적 수용력이 수반된다면, 그의 멜랑콜리 상태는 순간적으로 사라지게 된다. 왜냐하면 사실과 이성에 도달하려고 초조해하지 않을 것이고, 이에 따라 시인은 정신을 압박하는 인식론적 부담의 외부에 머무는 것을 상상하는 것이 가능해지기 때문이다. "죽음"(소극성)과 대면해야 하는 인간의 심적 고통 속에서, 다시 "수용력"(존재)이 생겨서, 그 죽음에 대한 명상의 연결 고리가 더욱 고조된다. 그 수용력은 워즈워스를 죽음이 끝이 아니라는 깨달음과 함께 살고자 하는 욕망으로 매개되는 삶, 즉 새로운 형태의 영역으로 안내하는 데 도움이 된다.

워즈워스는 「폐허가 된 오두막」("The Ruined Cottage")에서, 화자가 죽음이라는 타자성에 대한 인식을 통해 다른 사람과 윤리

적 관계를 형성하게 되는 방법과 그로 인해 그의 멜랑콜리 상태가 폐허라는 물리적 현상을 통해 어떻게 영향을 받게 되는지를 보여준다. 「폐허가 된 오두막」은 정오의 시점에, 시적 화자가 "공유지"를 가로질러 걸어가면서 시작된다. 이 공유지는 문명과 깊은 숲의 경계 지역, 다시 말하자면, 인간이 자주 오고 가는 그러한 지역이 아닌 완벽히 고립된 장소로 설정되어 있다. 사회로부터 유리된 화자는 고독 속에 침잠하고 이기적 숭고성의 내적 황홀경 상태까지 다다른 모습을 보여준다. 화자가 그곳에 자리를 잡고 자연물과 교제를 형성해 가는 것과 비례하여 아름답게 묘사된 자연이 줄곧 이어진다. 그러다가 불현듯 화자는 다음과 같이 언급한다.

> 내 몸을 둘 곳은 다른 곳이네.
> 나는 나른한 발을 이끌고 느릿느릿 움직여
> 넓게 탁 트인 공유지를 가로질러.
> 미끄러운 바닥 때문에 여전히 당황스럽고
> 갈색 바닥 위에서 기지개를 켤 때
> 극심한 열기로 고생한 내 팔다리는 휴식을 찾을 곳도 없었네
> 내 연약한 팔을 뻗을 수도 없었다네
> 내 얼굴 주변에 모여든 벌레가 주인 역할을 하고
> 주변에서 탁탁 소리를 내며 터져 나온 가시덤불
> 씨앗들이 내는 둔탁한 소리에 그것들의 웅얼거림이 더해졌다네.

> Other lot was mine.
> Across a bare wide Common I had toiled
> With languid feet which by the slipp'ry ground
> Were baffled still, and when I stretched myself
> On the brown earth my limbs from very heat
> Could find no rest nor my weak arm disperse
> The insect host which gathered round my face
> And joined their murmurs to the tedious noise
> Of seeds of bursting gorse that crackled round. (18–26)

육체적 피로에 시달리는 가운데, 시적 화자는 자연의 아름다움을 음미할 여유가 없다. 이전에 지저귀는 굴뚝새의 유쾌함은 "탁탁 소리를 내며 터져 나온 가시덤불 씨앗들이 내는 둔탁한 소리"로 대체된다. 화자는 자신이 자연의 일부라고 생각할 여지도 없이, 주목 나무에 쓰여진 시구들이 화자에게 경고한 바처럼, "늘 눈이 자신만을 바라보는 사람은/ 자연의 작품 중에서 가장 하찮은 존재인,/ 한 사람만 바라보는"(The man whose eye/ Is ever on himself doth look on one,/ The least of Nature's works)(55–7) 상황에 처해진다. 여기에서 나른함을 겪고 있는 시적 화자의 시야는 활발하게 전개되고 있음을 보여주지도 않을뿐더러, 파리를 쫓기 위해 팔을 들 수조차 없는 처지에 있는 듯 보인다.

그러다가 그는 여행 도중에 만났었던 한 노인을 다시 만나게 되고, 그를 통해서 소박하고 단란했던 한 가정이 폐허로 바뀌게 된 사연을 듣게 된다. 시적 화자는 그 노인의 이야기를 통해 자신이 경험한 자기 삶에 대해 더 깊이 이해하게 되고, 고립에서부터 벗어나서 점진적으로 친교를 통해 변화를 겪으면서 자신의 오만함과 고립된 이기주의에서 벗어나게 된다. 노인은 폐허로 변하기 전의 건물에 살았던 마가렛(Margaret) 가정의 이야기를 들려준다.

인간의 죽음과 연관성을 띤 폐허나 주목 나무의 이미지 이외에 워즈워스의 시에서 흔히 목격되는 이미지는 고통을 당한 인간의 모습을 애도하는 이미지이다. 시 속에서의 애도의 행위/장면은 곧이어 그 애도의 대상이 되는 인물의 과거 모습으로 대체된다. 워즈워스는 영국이라는 공동체의 범주에 죽은 자까지 포함해서 공동체의 결속은 더 강화된다고 믿는다. 일반적으로 물리적 대상이 죽게 되면, 모든 인간은 기념물/유물을 통해 죽은 자를 기리고 기억한다. 여기에 담긴 알레고리적 의미를 고려해 볼 때, 고요한 시골의 정적이 드리운 무덤은 산 자와 죽은 자를 연결해 주는 장소

가 된다. 산 자와 죽은 자 모두의 관심이 수렴되는 지점이 무덤이 될 수 있음을 워즈워스는 시를 통해 보여준다(Ashton 82).

시적 화자가 만난 노인은 죽은 마가렛을 애도하고, 또 마가렛은 전쟁터에 징병 되어 간 이후로 소식도 없는 남편과 그녀의 죽은 두 아이를 애도한다. 그런데 여기서 애도 행위는 자연 전경 속 (이제는 폐허가 된) 오두막을 주요한 관심거리로 만들어 주는 것이 아니라, 오히려 폐허가 부차적인 것이 되게끔 유도한다. 그리고 죽은 자들과 여행자로 등장하는 인물들과의 결속도 강하게 만들어 주는 것처럼 작용하지 않는다. 프로이트는 애도의 행위와 과정은 "현실로부터 유리시켜서, 오히려 환각적 심리 작용을 매개로 잃어버린 대상에 집착하게 만들기 때문에"(Freud 244), 공동체를 하나로 모으는 역할보다는 오히려 혼란을 가중시키는 경향이 있다고 본다.

멜랑콜리 상태는 현실과 완벽하게 유리되는 것을 의미하지 않는다. 프로이드는 멜랑콜리가 인간을 현실에 더 가깝게 만들어 준다고 믿는다. 특히 타인과의 관계를 통해 자아에 대해 인식하는 과정에서는 더욱 그러하다고 본다. 그는 멜랑콜리를 느끼는 사람이 멜랑콜리에 전혀 영향을 받지 않은 사람보다 진실을 볼 수 있는 더 예리한 눈을 가지고 있다고 주장한다(Freud 246).「폐허가 된 오두막」에서 시적 화자는 마가렛 가정의 이야기를 듣고 나서 단순한 애도를 느끼는 차원이 아니라, 마가렛과 그녀의 남편, 그녀의 두 자녀의 죽음에 대해 멜랑콜리를 느끼는 주체의 눈으로 마가렛 일가의 죽음에 대해 깊이 명상한다.

마가렛의 요절은 결혼에서 찾을 수 있는 행복과 가사 노동을 통해서 유지되는 그러한 가정 내의 행복감이 상실된 것으로 야기되었다.「폐허가 된 오두막」에서 마가렛과 남편의 만남으로 단란한 가정이 폐허로 이어지기 전에는, 평화와 가정의 안락함, 그리

고 그들의 사랑의 결실인 두 아이, 그리고 이들 가족 구성원들 사이에서의 여러 가지 노동 행위가 이루어졌음을 알 수 있다. 밀턴(John Milton)이 쓴 『실낙원』(Paradise Lost)에 그려진 에덴동산에서 노동이란 자연 질서와의 적절한 연합을 상징할 뿐만 아니라, 윤리적 결합을 상징한다. 밀턴은 노동과 정원 가꾸기에 관해 이야기하면서, 노동 이후에는 그에 상응하는 휴식이 있어야, 아담과 이브의 "부부간의 사랑의 신비스러운/ 의례"(rites/ Mysterious of connubial love)(4권 742-3)도 잘 이루어지게 된다고 이야기한다. 따라서 노동이란 사랑뿐만 아니라, 인간 결합이라는 가치와 그에 따르는 보상과도 관련이 되어 있다. 아담과 이브와의 관계가 자연 질서를 어긴 행위로 인해서 깨지게 되자, 그들은 낙원으로부터 추방당하고, 낙원은 더 이상 인간의 노동이 전혀 없는 장소가 되고 만다. 「폐허가 된 오두막」에서는 이렇듯 좌절된 인간의 노동 상태가 망가진 가사 노동의 도구를 통해 형상화되어 있다. 『실낙원』의 의미를 고려해 보면, 자연 전경 속 폐허는 인간의 윤리적 관계마저도 훼손된 것을 상징한다. 폐허가 된 오두막의 가사 도구는 결혼 생활이 깨어지고 그에 따른 죽음을 우회적으로 보여준다.

> 그들에게 형제의 결속은
> 끊어졌다. 매일매일 사람의 손길이
> 그들의 고요함을 방해했을 때와
> 그들이 인간적 편안함을 베풀던
> 때가 있었다. 내가 물을 마시려고 몸을 구부렸을 때,
> 물가에 거미줄이 매달려 있었고
> 그리고 아무짝에 쓸모없는 나무 사발 한 조각이
> 축축하고 끈적끈적한 받침돌 위에 놓여 있었다
> 그것이 내 마음을 움직였다.

> For them a bond

Of brotherhood is broken: time has been
When every day the touch of human hand
Disturbed their stillness, and they ministered
To human comfort. When I stooped to drink,
A spider's web hung to the water's edge,
And on the wet and slimy foot-stone lay
The useless fragment of a wooden bowl;
It moved my very heart. (84-92)

　　자연 풍경 전체에 흩어져 있는 나무 사발과 베틀 같은 가사 노동 도구는 인간의 노동 및 가꾸고 수확하며 삶을 영위하는 행위와 관련된 것들인데, 이것들에는 오두막집 구성원들이 자연적으로 진행되는 파괴를 막아 보고자 혹은 최소한 늦춰보고자 하는 열망과 이상이 담겨 있다. 그러나 이제는 인간과 폐허는 살아있는 기념물인 풀과 이끼 아래에서 교감을 나누는 상황이 되었다(Liu 319). 마가렛 일가의 몰락과 남은 폐허의 잔상을 통한 동정심의 교훈은 여행자인 시적 화자와 노인, 두 사람 사이에 다시 형제애라는 결속력으로 갱신된다.

　　워즈워스의 시에 묘사되는 시적 화자의 경우, 연륜 있는 노인의 눈을 보고 그 눈에 눈물이 고여있는 것을 보고 난 이후, 동정심과 더불어 시적 화자의 공상이 환영적인 생각들로 인해 더 강렬해지는 것을 찾아볼 수 있다.

지금은 가장 깊은 정오의 시간이다.
이 고요한 안식과 평화의 계절에,
휴식 없이 모든 것들이 활기차고
수많은 파리가 즐거운 노래로 대기를 채우는데,
왜 노인의 눈에는 눈물이 있나?

Tis now the hour of deepest noon.

At this still season of repose and peace,

This hour when all things which are not at rest

Are chearful, while this multitude of flies

Fills all the air with happy melody,

Why should a tear be in an old man's eye? (187-92)

　처음에 여행자는 "나른한 발", "나약한 팔", "내 얼굴" 등에 관해 언급하면서 신체적 상황의 불편함을 언급한 적이 있다. 그가 처음에 등장할 때 보여준 이기주의적 사고에는 어떠한 초월성도 내포되어 있지 않았다. 시적 화자에게는 지루하기 그지없었던 파리들이었는데, 상기 시에서는 노인이 등장하는 배경 속에서 즐거운 멜로디로 대기를 채우는 장면이 연출된다. 이 노인은 자신의 배회하는 삶에 관한 생각을 더 이상 하지 않게 된다. 오히려 그는 시적 감수성을 가지고 한 가정의 역사를 뚫어보고 그 폐허가 가진 의미에 대해 명상하게 된다. 그러면서 시적 화자에게 조언을 들려준다.

나는 이 주위에서

자네가 볼 수 없는 것을 본다네. 우리는 죽는다네, 친구여,

우리만이 아니라, 각자가 사랑했던 것

그리고 이 땅의 특정한 장소에서 소중히 여겼던 것들이

그와 함께 죽고 바뀌게 되지.

그리고 조만간 좋은 것에 대해 기념할 만한 것조차 하나도 남지 않게

되지.

I see around me here

Things which you cannot see: we die, my Friend,

Nor we alone, but that which each man loved

And prized in his peculiar nook of earth

Dies with him or is changed, and very soon

Even of the good is no memorial left. (67-72)

인간이 가진 약점 중 하나는 죽음이고 반드시 직면해야 할 숙명이다. 가시 금작화의 지루함이나 자신의 존재의 덧없음을 알리듯, 자연 속에서 지루한 소음에 윙윙거리는 소리까지 합세했던 파리들을 참을 수 없었던 시적 화자와는 달리, 노인은 죽음이라는 것이 불가피함을 인정하고 받아들이고 있다. 노인은 소극적 수용력을 보여준다. 인간의 마음을 소비하게 하는 것 혹은 자연이 가진 격렬함 혹은 압도할 정도의 아름다움을 가지고 있다고 바라보는 시선 대신에, 노인은 자연이 가지고 있는 힘을 인간화시킴과 동시에 스스로를 자연화시키는 모습을 보여준다. 노인의 수용적 모습은 워즈워스가 쓴 「우리는 일곱」("We are Seven")(1798)에 등장하는 아이의 모습과도 흡사하다. 이 아이는 죽은 형제자매들과 늘 대면하며 함께 공존하고 있다고 확신한다. 그리고 비록 형제자매들의 육체는 없을지언정, 생사의 구분을 뛰어넘어 죽음에 대한 초월적 사고 능력까지 지니고 있다. 「폐허가 된 오두막」에 등장하는 노인이 폐허에 남아 있는 기억의 가시적 잔재를 통해서 보여주는 견해도 아이의 견해와 흡사하다.

여행자인 시적 화자가 상상력을 동원하여 노인과 공감력을 갖게 되면서, 그는 인간의 죽음과 그 유물인 폐허를 직면하고서 인간적 도리에 대한 생각의 폭을 넓혀 온갖 만물의 질서에 일종의 소속감을 느끼게 된다. 워즈워스가 강조한 시인의 역할 중 하나는 인간 사회를 결속시키는 능력이다(Harrison 131). 그는 시적 화자가 어떠한 안목으로 현상을 바라보는지를 통해 시와 시인의 역할을 우회적으로 그려 놓았다. 즉 그는 경험을 축적한 시적 화자가 바라보는 시선을 강조해서 보여준다. 「폐허가 된 오두막」의 마지막 부분에서 여행자가 보여주는 시선은 그가 향후 수행할 일이 될 것임을 예견케 해준다.

나는 정원 문에 기대어 서서
그 여성의 고통을 되새겨 보았다
그리고 내가 슬픔으로 인한 무기력감 속에서
형제애를 가지고 그녀를 축복하는 동안
내가 위로받는 듯 보였다.
마침내 나는 오두막 위를 다정한 눈빛으로 응시하고
망각적 성향의 고요한 자연 속 한가운데에서,
그녀의 식물과 잡초, 꽃 그리고 조용히 자란 무성한 풀들 사이에서
아직 살아있는 인간 정신의 비밀을 온화한 마음으로 추적해 보았다.

I stood, and leaning o'er the garden-gate
Reviewed that Woman's suff'rings, and it seemed
To comfort me while with a brother's love
I blessed her in the impotence of grief.
At length upon the hut I fix'd my eyes
Fondly, and traced with milder interest
That secret spirit of humanity
Which, 'mid the calm oblivious tendencies
Of nature, 'mid her plants, her weeds, and flowers,
And silent overgrowings, still survived. (497–506)

이 상황을 지켜보면서, 노인은 자신 이야기의 본질이 잘 전달되었음을 깨닫고, 시적 화자에게 자신의 비전을 제시한다.

나의 친구여, 그대의 슬픔은 그만하면 충분하네.
지혜가 왜 필요한지에 대해 더 이상 의문을 품지 말게나
현명하고 즐겁게 생활하게나. 그리고 걸맞지 않은 눈으로
사물의 형태를 읽지 말게나. (497–511)

"My Friend, enough to sorrow have you given,
The purposes of wisdom ask no more;
Be wise and chearful, and no longer read
The forms of things with an unworthy eye. (507–11)

노인이 제시한 시선의 핵심이자 본질인 감수성이 여행자인 시적 화자에게서도 전해진다. 노인의 감수성 덕택에 시적 화자는 단순한 애도 차원의 감정을 넘어서서 소극적 수용력을 통해 노인과 자신 사이의 도리에 대해 깊이 명상하며 멜랑콜리적 상태가 된다. 만물이 맹위를 떨치는 정오의 시간에 노인의 눈물에 대해 이해하지 못했던 시적 화자는 이제 "달콤한 시간"(sweet hour)(530)으로 진입한다. 시적 화자는 소극적 수용력을 통해 슬픔과 애도의 감정을 넘어서서 노인과 자신, 두 사람 사이에 적절한 도덕성과 인간애가 있을 수 있음에 대해 성찰하게 된다. 멜랑콜리 상태의 노인과 시적 화자가 함께 앉아 있던 장소에서 바야흐로 저녁이 되고, "별이 보이기 직전"(ere the stars are visible)(537)의 황혼 혹은 땅거미를 의미하는 "달콤한 시간"이 자리를 잡는다. 황혼 혹은 땅거미는 흔히 멜랑콜리와 연관성을 지닌다. 황혼은 시간상의 경계라는 의미를 내포한다.

워즈워스는 「폐허가 된 오두막」에서 노년에 이르러 인간의 신체에 가해지는 버거운 무게, 혹은 그 이상의 무게를 경험했었을 노인과의 만남을 통해 멜랑콜리적 감정으로 인식의 지평을 넓히게 되는 시적 화자를 설정하여 경계적 상황, 혹은 한계적 상황을 맞이하는 순간에 관한 이야기를 그려내었다. 노구를 이끄는 노인과 자연 전경 속 폐허는 서로 일맥상통하는 비유이다. 워즈워스는 멜랑콜리한 시적 화자와 노인이 폐허를 직면하게 된 상황이 한계적 시공간의 상황임을 암시한다. 여기에서의 "황혼"은 하루의 어느 시간대에 해당하는 단순한 자연의 상태나 조건을 보여주기 위함이 아니다. 그것은 멜랑콜리한 인물이 사신의 생각과 감정을 어둠 속으로 무작정 밀어 넣을 수도 없고, 그렇다고 무엇인가 밝은 빛이 있어서 그 빛을 향해서 끌어낼 수도 없는 불가사의한 시공간의 의미를 담고 있다.

Ⅳ. 인간적 열망과의 요원한 화해 시도

워즈워스로 하여금 시인으로서의 고양된 감각과 감수성에 접근할 수 있게 해준 것이 그의 멜랑콜리이며, 그것이 그의 문학적 상상력에 원동력이 되고 있음을 살펴보았다. 그는 자신의 고독적 사색과 삶에 대한 관조적 자세를 작품에 투영하여 자신의 문학적 창의성을 구현시키고자 노력하였던 작가임을 알 수 있다. 그는 「폐허가 된 오두막」에서 자신의 멜랑콜리적 감정을 통해 한계 영역으로의 진입 상황을 시간적 표현으로 투영하였다. 워즈워스가 애착을 느끼는 자연이 그의 멜랑콜리의 가장 핵심적 자극이 될 수 있음을 살펴보았다. 바꾸어 말하자면, 그가 작가로서 향후 자신의 시적 비전이 수선화나 무지개의 아름다움을 이용할 수 없는 상태가 되는 것, 즉 자연이 더 이상 그에게 만병통치약으로만 작용하지 않게 될 것에 대한 우려가 항상 내재하여 있었던 것으로 볼 수 있다.

상기에 인용된 워즈워스의 시는 그가 고통으로부터의 위안을 찾아가는 하나의 심리적 지형도를 투영한 작품들이다. 그는 한계적 상황 혹은 한계적 시공간의 상황을 그려내기 위해서 폐허가 된 오두막과 틴턴 사원 같은 (파손된, 훼손된) 이정표를 문학적 기표로 사용하였다. 그리고 그는 자신의 멜랑콜리적 감수성을 투영한 인물들(나이 든 노인과 여행자, 병들어 아픈 자들, 가족을 먹여 살리기 위해 끝없이 노동해야 하거나 혹은 가족 부양을 위해서 군대에 지원할 수밖에 없는 가장, 단명할 수밖에 없는 인물, 자연재해로 배고픔을 겪을 수밖에 없는 인물 등)을 등장시켜서 그가 젊었을 적 꿈꾸었던 이상과 괴리된 인간의 모습들을 자연과 접목해 투영하였고 더 나아가 인간이 느끼는 궁극적 두려움인 죽음을 경계로 하는 한계적 상황에 대한 고민을 그려 넣은 시적 구도를 완성하였다. 그의 시에 등장하는 나이 들고 병들고 가난에 찌든 사람

들은 그가 「서정 민요집」에서 추구하는 인본주의와 민주주의적 사고를 드러내는 좋은 본보기가 된다.

그의 낭만적 멜랑콜리는 작가로서의 워즈워스가 경험하는 이기적 숭고함으로부터 그를 구해주는 역할이 되기도 한다. 그는 한편으로 "고독과 심적 고통, 가난"에 몰입하면서 자신의 불행에 관한 사색에 빠져들지만, 다른 한편으로는 그로 인해 그의 심리 저변에 자리 잡은 멜랑콜리적 감정은 자연 전경 속에 드리운 폐허나 다름없는 인간적 존재, 즉 노인에게서 신체적, 정신적 인내를 발견하고 위안을 찾으며 긍정적 의미의 낭만적 감성으로 승화시킬 가능성을 모색하는 데 도움을 준다. 문학적 창의성으로 승화된 그의 멜랑콜리적 감수성은 죽을 수밖에 없는 인간과 파멸되고 훼손되어 자연 전경에 남아 있는 폐허가 된 사원과 오두막 같은 유적을 통해서 단절과 간극을 극복해 볼 수 있는 가능성을 모색하게 한다. 그는 "인간 손의 흔적(폐허)"을 통해 인간 삶의 덧없음을 보여주고자 했을 뿐만 아니라, 승화된 비극적 감정을 통해 덧없음을 영원한 것으로 승화시키고자 하는 희망이 품고 있었다.

「폐허가 된 오두막」를 통해서 독자는 도의적 실패와 좌절이라는 가치에서부터 시작해서, 두 남자 등장인물들의 "형제애의 결속"으로 막을 내린다. 워즈워스 시에서 목격되는 이러한 경향은 "자신의 고립감과 아울러 인간관계 형성에 대한 욕구를 유지하고자 하는 긴장감"(McFarland 148)의 결과라고 볼 수 있다. 맥파랜드(Thomas McFarland)는 워즈워스의 이러한 내적 긴장감은 그의 금욕주의와 정치적 보수주의로 인해서 생겨난 것이라고 주장하는데, 워즈워스의 후반부 시에서 이러한 신상감은 금욕적인 입장을 보여주는 시를 써야 한다는 작가로서의 소명과 더불어 인간적 관계를 형성하고 유지해야 한다는 사명감으로 대체된다. 워즈워스는 금욕을 다룬 라틴 문학에 친숙했다. 그에게는 금욕주의자

로 삶을 살아가고 싶었던 욕망이 있었는데, 이 욕망은 한편으로 자연과 조화를 이루며 살아가는 것과 같은 의미였다(159).

앞서 살펴본 바와 같이, 워즈워스는 버튼과 궤를 같이하면서 인간 사회에서 이루어지는 행위는 자연의 법칙과 조화를 이루어야 한다고 보았다. 이러한 모티브는 「틴턴 사원」에서 인간 세계의 요소와 자연의 요소들이 알게 모르게 뒤섞여 있는 것을 통해 드러난다. 이 시에서 시적 화자를 놀라게 한 것은 그가 자연을 떠났다가 5년 만에 다시 찾게 된 자연 전경이 거의 변화가 없었다는 점이었다. 인간과 자연 모두 정지된 듯한 상태가 유지되었다는 것을 시에서 이야기한다. 이러한 불변성과 영속성은 금욕주의자가 추구하는 이상이다. 인간의 삶에 변화가 없으면, 금욕적 자세는 아주 손쉽게 이루어지기 마련일 것이고, 금욕적 수행이라는 것도 인간의 자연적 성품일 수밖에 없을 것이다. 「틴턴 사원」에서 이렇듯 정적인 자연은 시적 화자의 마음에 영구적으로 저장되어 일종의 구원의 은총으로 작용한다. 워즈워스의 초창기 작품들은 틴턴 사원과 오두막 같은 폐허 유적을 통해 자연의 영속성에 대한 느낌을 주장하는 경향이 짙다.

> 시는 일시적인 것에 영속성을 부여하기 위해 의식적으로 이용된다. 워즈워스는 자신의 작업이 자연의 영속성을 이룩할 수 있기를 바랐다. 그리고 풍경 속에 살아남은 "인간 손의 자취"(인 폐허)는 영원한 자연과 덧없는 인간의 삶을 제시해 줄 뿐 아니라, 그 덧없음을 하나의 비극으로 영원하게 만들어 주는 기회를 제공해 준다. (Jonathan Wordsworth 89).

그러나 워즈워스가 사회적 혹은 경제적 혼란 속에서 소박한 시골 사람들이 겪는 비애감을 느꼈을 때, 영속성이라는 이상을 제공한 것은 자연이나 폐허와 같은 건축물이 아니었다. 그는 나이가

들어가면서는 금욕적 삶을 향한 그의 열망과 편안하게 살고자 하는 그의 욕구가 서로 조화를 이루기가 어렵다는 것을 깨닫게 되었다. 젊은 시절 가졌던 정치적 혁명에 대한 꿈 대신에, 결혼과 아이 그리고 죽은 친구들과 어른으로 사는 삶의 무게와 책임들이 그의 마음속에 자리를 잡게 되었다. 그는 어떻게 살아가야 하는지의 문제에 늘 봉착하게 되었다. 그는 금전적 지원을 약속했던 프랑스에 거주하고 있는 딸과 약혼자를 어떻게 부양할 수 있을지에 대한 고민도 무척 컸다. 「틴턴 사원」에서 여동생, 도로시(Dorothy)에게 앞으로 "고독과 두려움, 고통, 혹은 슬픔이/ [그녀의] 몫이 될지"(If solitude, or fear, or pain, or grief,/ Should be [her] portion) (143-4)에 대해 이야기하는 대목은 그가 앞으로의 삶에 대해 가진 불안과 걱정을 투영한다. 또한 황량한 대지를 걸으면서 "나에게 고독과 마음의 고통, 괴로움, 가난이/ 또 다른 날 찾아올 수도 있다"(there may come another day to me/ Solitude, pain of heart, distress, and poverty)(34-35)고 말하며, 자신에게 고통이 있게 될 것은 예감했다.

이처럼 한때 치유할 수 있는, 고민을 해결해 주었던 자연이 앞으로는 더 이상 치료책이 되기에는 충분하지 않을 것임을 감지했다. 자연의 영속성은 한때 그가 고독을 느끼거나 도시의 소음 속에서 그의 마음을 지탱할 수 있게 해주는 계기가 되었다. 그러나 황량한 대지 위의 자연은 찰나적 속성을 담고 있다. 이러한 자연의 무상함이 그의 시에서 빈번하게 그리고 분명하게 그려져 있다. 그리고 나서 그가 자연을 낙관적으로만 바라본다는 생각마저도 자책으로 대체된다. 종달새의 노랫소리와 장난기 있는 도끼 등에 관한 생각들이 유례없이 한순간에 그의 시적 시선에서 사라진다. 앞으로 있을지도 모를 불행과 슬픔에 대한 인식이 커지고, 우유부단했던 멜랑콜리의 느낌이 더욱더 강해져 간다. 자기 가족을 경제

적으로 풍족하게 지원해 주고 싶은 그의 열망을 잘 다독여야 하는데, 그가 제대로 마음을 잡지 못하면서 그의 고민은 더욱 깊어진다. 가족을 부양하고 싶은 욕망, 아울러 남편으로서, 그리고 허영을 배척한 시인으로서의 자존심을 지키고픈 그의 열망과 화해를 이루어야 하는데, 그 화해가 언제인지 가늠하지 못해 그의 멜랑콜리는 더욱 짙어져 간다.

참고문헌

· Aston, Margaret. 1973. "English Ruins and English History: The Dissolution and the Sense of the Past." Journal of the Warburg and Courtauld Institutes. 36. Chicago: University of Chicago Press. 231-255.

· Bloom, Harold. 1976. Poetry and Repression: Revisionism from Blake to Stevens. New Haven: Yale UP.

· Burton, Robert. 1850. The Anatomy of Melancholy. Philadelphia: J.W. Moore.

· Freud, Sigmund. 1986. The Standard Addition of the Complete Psychological Works of Sigmund Freud. Vol. XIV. Trans. James Strachey. London: Hogarth P.

· Greswell, William. 2012. The Land of Quantock: A Descriptive and Historical Account. Boston: Athenaeum.

· Harrison, Gary Lee. 1995. Wordsworth's Vagrant Muse: Poetry, Poverty, and Power. Detroit: Wayne State UP.

· Harter, Joel. 2011. Coleridge's Philosophy of Faith: Symbol, Allegory, and Hermeneutics. Tübingen: Mohr Siebeck.

· Hartman, Geoffrey. 1987. The Unremarkable Wordsworth. London: Methuen.

· Haworth, Helen-Ellis. 1964. Keats and Nature. Urbana: U of Illinois.

· Janowitz, Anne. 1990. England's Ruins: Poetic Purpose and the National Landscape. Cambridge: Basil Blackwell.

· Keats, John. 1895. The Letters of John Keats. Ed. H. Buxton Forman. London: Reeves and Turner.

· Korsmeyer, Carolyn. 2011. Savoring Disgust: The Foul and the Fair in Aesthetics. Oxford: Oxford UP.

· Liu, Alan. 1989. Wordsworth: The Sense of History. Stanford: Standford UP.

· Milton, John. 2005. Paradise Lost. Trans. Gordon Teskey. NY: W.W. Norton & Company.

· Nichols, Ashton. 1992. "The Revolutionary 'I': Wordsworth and the Politics of Self-Presentation." Wordsworth in Context. Ed. Pauline Fletcher and John Murphy. Lewisburg: Bucknell UP. 66-84.

· Schwalm, Helga. 2018. "Sympathy and the Poetics of the Epitaph in the Long Eighteenth Century." Sympathy in Transformation. Eds. Roman Alexander Barton, Alexander Klaudies and Thomas Micklich. Boston: De Druyter. 267-284.

· Solnit, Rebecca. 2000. Wanderlust: A History of Walking. NY: Penguin Group.

· Wordsworth, Jonathan. 1969. The Music of Humanity: A Critical Study of Wordsworth's 'The Ruined Cottage.' Nashville: Nelson.

· Wordsworth William. 2000. The Major Works. Oxford: Oxford UP.

제4장
선비의 낭만, 선비의 음악

서영희

서영희 계명대학교 Tabula Rasa College 교수, 시인

영남대학교에서 국문학 박사학위를 받았으며 시집으로 『피아노 악어』, 『말뚝에 묶인 피아노』 논문으로 「햄릿의 피리, 셰익스피어의 음악적 설계」, 「카뮈의 '이방인', 내부로부터의 탈식민주의」 등이 있다.

변화의 속도가 빠른 한국에서 선비는 한동안 바른 사람이지만 낡은 가치에 함몰되어 시대를 따라가지 못하는 고루한 인물이라는 뜻으로 쓰였다. 또 명분이나 따지고 체면만 차리는 실속 없는 사람을 가리키는 말이기도 했다. 백면서생(白面書生) 또한 글만 읽고 세상 물정 모르는 심약한 인물을 부정적으로 표현하는 말이다. 선비란 학예일치(學藝一致)를 목표로 하는 조선의 지식인, 사회 지도층을 포괄한다. 이들은 문(文)·사(史)·철(哲)의 학문으로는 완전한 인격체에 도달할 수 없다는 인식하에 시(詩)·서(書)·화(畵)를 겸비하여 이성과 감성이 조화된 균형 있는 인간형을 목표로 삼았다. 수기치인(修己治人)은 선비의 삶을 함축적으로 표현한다. 이외에도 격물치지(格物致知), 선공후사(先公後私), 억강부약(抑强扶弱), 외유내강(外柔內剛), 극기복례(克己復禮) 등이 선비의 삶을 가로지르는 중요 덕목이다. 이를 바탕으로 선비는 유교가 지향하는 이상인 대동사회(大同社會)로 나아갔다.

Ⅰ. 도덕과 질서의 음악

　고대 중국의 예술론을 담은 『예기(禮記)·악기(樂記)』는 음(音)은 사람의 마음에서 생기며, 악(樂)은 윤리와 통하는 것(凡音者 生於 人心者也 樂者 通倫理者也)이다. 또 악은 성인이 즐기는 것으로, 민심을 선도하며 풍속을 바꾸게 한다(樂也者聖人之所樂也, 而可 以善民心 其感人深 其移風易俗)고 했다. 음악이 정서와 인격 형성 에 영향을 미치며 인간교육에 중요한 역할을 한다는 뜻이다.

　공자는 『논어』에서 예악(禮樂)을 강조하며 음악이 가지는 정신 적·교육적 기능을 강조했다. 예는 보이는 현상, 태도와 양식적인 측면을 다스리는 것이며, 악은 보이지 않는 내면을 다스리는 것이 다. 예는 구속하고 통제하는 규범이고 형식이며, 악은 정감과 조화를 추구하는 내용이다. 예악은 현상과 내면의 조화를 추구한다. 악은 항상 예와 병행하는 것으로 공자는 악을 예의 최상 단계이자 자기완성을 위한 조건으로 보았다. 이처럼 음악은 끊임없이 의미 를 생산하는 것으로 수신(修身)을 위한 덕목이었다.

　악은 악(樂)·가(歌)·무(舞)를 포함한다. 『예기(禮記)·악기(樂 記)』는 악의 실행에서 내용과 형식이 모두 윤리적이어야 한다고 가르친다. 학문의 목표는 천지의 조화를 추구하고 도(道)에 이르 는 것이다. 동양에서 음(音)은 천지의 질서와 음양의 조화에 기여 하는 것으로, 악·가·무는 기예의 범주를 넘어 심오한 경지를 추구 한다. 지극한 음악은 소리가 없다는 지악무성(至樂無聲)은 음악이 추구하는 목표가 도라는 뜻이다.

　家住碧山岑(가주벽산금) �른 산봉우리 아래 지은 집
　從來有寶琴(종래유보금) 전해오는 귀한 거문고가 있네
　不妨彈一曲(불방탄일곡) 한 곡조 타는 것은 어렵지 않으나

祇是少知音(지시소지음) 다만 소리를 아는 사람이 적도다
 – 식암 이자현, 「樂道吟(낙도음)」

「악기」에서는 음악이란 천지의 화(和)이다. 예란 천지의 차례이다. 화하기에 온갖 사물이 화(化)하고 서(序)하기에 뭇 사물이 모두 유별하다. 음악은 하늘로부터 이루어지는 것이고 예는 땅의 이치로 제도한다(樂者, 天地之和也. 禮者, 天地之序也. 和, 故百物皆化. 序, 故群物皆別. 樂由天作, 禮以地制)고 했다. 악은 양(陽)이고 예는 음(陰)이다. 그래서 지음(知音)은 천체의 조화와 음양의 조화, 예와 악의 상호작용을 안다는 뜻이다.

질서와 조화를 중시하는 유교의 음악관은 서구의 우주론적 음악관과도 통한다. 피타고라스는 만물이 수의 규칙에 의해 질서를 형성하고, 수학적 비례가 이루어진 음악은 천체의 조화와 같은 것이라고 했다. 그는 음악이 영혼을 정화시킨다고 하여 음색, 음계, 리듬이 감정에 미치는 영향을 자신의 공동체에서 실증적으로 활용했다.

플라톤도 선과 미, 우주의 조화가 수의 철학에 바탕하고 있다고 생각했다. 플라톤은 선법에는 정신적 도덕적 내용이 담겨 있어 풍속의 파괴자나 보호자가 될 수 있다고 주장하고 인격을 강건하게 하는 선법을 권장하고, 사람을 흥분시키거나 유약하게 만드는 선법을 배척했다.

아리스토텔레스는 공교육의 기본적인 요소로 체육과 음악을 꼽았다. 체육은 몸을, 음악은 마음을 단련하기 위한 것이다. 그는 음악의 윤리와 오락적인 측면을 구분하고 공익을 위해 음악이 법으로 규제되어야 한다고 주장했다.

중세에도 음악은 수도원과 대학에서 7개 교양학과 중 수학 4과(산수, 기하, 천문, 음악)로 채택되어 중요한 비중을 차지했다. 중

세 지식인들은 음악이 진리 탐구의 영역을 넘어 인간을 선으로 이끄는 윤리적 힘을 지닌다고 믿었다.

루터(Martin Luther, 1483~1546)는 음악을 선·악의 윤리개념과 연관시켜 교육과 개혁의 수단으로 삼았다. 괴테(Johann Wolfgang von Goethe, 1749~1832)는 방대한 양의 작품 속에서 음악의 윤리적인 힘을 강조하고 교육과 교화, 치유, 존재의 깊이를 통찰하는 위치에 음악을 두었다. 현대에 와서도 토마스 만(Thomas Mann, 1875~1954)과 헤르만 헤세(Herman Hesse, 1877~1962)는 『파우스트 박사』, 『유리알 유희』 등의 작품에 음악가를 등장시켜 인류 공통 언어로서 음악이 만들어내는 도덕성과 사회성, 창조성이 세계를 변화시킬 수 있다고 믿었다. 음악의 아름다움과 조화를 도덕과 선에 연결시키는 것은 동서양의 보편적인 전통이었다.

Ⅱ. 르네상스적 만능 지식인

예악론은 선비의 음악을 지배하는 핵심 이념이다. 이것은 원형의 문화와 직관의 세계와 닿아 있다. 선비는 학문과 예술을 두루 섭렵하고 통합적 이해를 추구한 교양인이었다. 이들에게 학문과 예술은 개별적인 것이 아니라 조화를 이루고 있는 하나의 세계였다. 이들은 음악이 음에 대한 탐구를 통해 삶의 궁극적 의미를 고민하고 존재를 한 차원 높이 이끄는 학문이라 생각했다.

『논어』는 도에 뜻을 두고, 덕을 지키며, 인에 의지하고, 예를 체득하며, 시로 감흥을 일으키고, 예로 기준을 세우며, 음악으로 완성하라(志於道 據於德 依於仁 遊於藝 興於詩 立於禮 成於樂)고 했

다. 여기서 유어예(遊於藝)의 예는 예(禮), 악(樂), 사(射, 활쏘기), 어(御, 수레 몰기), 서(書), 수(數)의 육예(六藝)를 말한다. 공자는 이것을 성어악(成於樂), 음악으로 완성시키라고 가르친다. 성어악은 악의 도야를 통해 인격을 완성하라는 뜻이다. 학자에 따라서는 성어악을 시공에 대한 초월이며 존재에의 도달로 해석하기도 한다. 육예 중에서도 사(射)와 어(御, 후에 말타기로 바뀜)를 살펴보면 기예가 재능이나 유희가 아니라 치국평천하(治國平天下)와 직접 연결된다는 것을 알 수 있다.

선비들은 학문 간의 소통을 통해 인간적인 가치와 덕성을 갖추고 폭넓은 지식의 세계를 추구해 나갔다. 이들은 학자이면서 문인이었고 화가이면서 음악인이었다. 특히 시와 악은 직결되어 있었다. 선비들은 학문과 예술, 체육활동이 서로 간섭하고 협조하는 작용을 통해 보다 차원 높고 입체적인 학문의 세계를 구축해 나갔다. 이들은 논리적이고 지성적인 능력과 감성적이고 예술적인 능력, 체육 능력을 두루 겸비한 통합적 인간, 전인(全人)을 추구했다.

조선의 선비는 학문을 닦아 벼슬에 나가는 것이 목표였다. 입신양명(立身揚名)은 개인과 가문의 성취이자 자신의 이념을 현실에서 구현하는 지향점이었다. 그러나 난세에는 귀향하여 학문에 정진하고 제자를 양성하며 조선의 정신적 토대를 이어나갔다. 정치에서 물러난 이들은 자연과 벗하며 호연지기(浩然之氣)를 기르고 중용으로 평정심을 다스렸다. 변란이 일어날 때는 의병을 일으켜 구국 활동에 나섰다. 선비의 가장 큰 미덕은 서당과 서원을 세워 신분을 막론하고 지식을 전수하며 후학을 양성했다는 점이다. 또 이들은 지조와 의리를 지키며 가치와 이념에 헌신했고, 대의를 위해서라면 사약을 받는 일도 마다하지 않는 기개를 지니고 있었다. 선비들의 학문 세계는 전공 외에는 문외한이거나 학문 간 소통 없

이 자기 영역에만 집착하고, 혹은 정권이 바뀔 때마다 권력에 줄을 대고자 애쓰는 오늘날의 학자들과 여러 측면에서 비교가 된다.

Ⅲ. 선비의 풍류(風流)

山僧貪月色(산승탐월색) 산속의 스님이 달빛을 탐내어
并汲一瓶中(병급일병중) 물을 길어 한 항아리 가득 담아갔지.
到寺方應覺(도사방응각) 절에 가면 그제야 알리라.
瓶傾月亦空(병경월역공) 항아리의 물을 쏟고 나면 달빛도 없어지는
　　　　　　　것을.
－ 이규보, 「山夕詠井中月(산석영정중월)」

풍류는 자연 속으로 나가 예술과 더불어 심신의 여유를 즐기는 멋과 운치이다. 풍류는 놀지만 격조 있게 예술적으로 노는 것이다. 격조와 예술은 미를 말한다. 동양의 미는 시각적인 미보다는 내면의 미를 추구한다. 풍류는 산수를 도의 장소로 생각하는 장자의 소요유(逍遙遊)에서 나왔다. 소요는 어디에도 얽매이지 않는 자유로운 정신이 담겨 있는 심미적 태도이다. 노자는 도가 자연을 본받는다(道法自然)고 했다. 이처럼 풍류는 속세에서 벗어나 삶을 내려놓고 천지가 나와 같이 살아가고 만물이 나와 하나 됨(天地與我竝生 萬物與我爲一)의 경지를 추구한다. 나아가 사물과 현상을 궁극의 경지까지 추구하고 이를 통해 대자연과 우주의 섭리를 깨닫고자 하는 태도이다.

풍류는 신라와 고려로부터 이어온 지배계층의 문화양식이었으며 조선시대에 들어와서는 선비들의 교양을 실현하는 문화적 행위로 자리 잡았다. 풍류에서 음악은 필수적이었다. 선비들은 심신

을 다스리기 위해 산천이 수려한 곳으로 나가 시회를 열고 그림을 그렸으며 거문고를 연주하고 가무를 즐겼다. 선비들은 이러한 풍류를 통해 논리적인 학문의 세계에 예술의 아취를 더하며 조화롭고 품격 있는 세계를 추구해 나갔다. 풍류는 군자 간의 교유 방편이기도 했다.

「악기」는 풍류를 적극적으로 인식했다. "악이 행하니 무리가 맑아져 이목이 총명하고 혈기가 화평하여 풍속을 바꾸고 천하가 다 안녕하다.(故樂行而倫淸, 耳目聰明, 血氣和平, 移風易俗, 天下皆寧)" 또 "악은 즐거움이다. 군자가 도를 즐겁게 얻고 소인이 즐겁게 욕망을 얻는다. 도로서 욕망을 다스리면 즐거우면서도 어지럽지 않다(故日, 樂者, 樂也. 君子樂得其道, 小人樂得其欲. 爾制欲, 則樂而不亂)"고 했다. 선비들의 풍류는 음풍농월(吟風弄月)의 여유를 넘어 삶을 관조하고 자연과 인생의 이치를 깨닫는 수신이자 지극한 즐거움, 지락(至樂)이었다. 지락은 감각적 쾌락을 넘어선

그림 1_ 이경윤,
월하탄금도(月下彈琴圖)

심미적 쾌락으로 물아(物我)를 잊고 인간사의 모든 이해를 초월하는 천락(天樂)을 의미하는 것이었다.

선비들은 인격의 완성이 음악의 경지에서 이루어진다고 생각했다. 이에 따라 거문고는 선비의 사랑채에 필수품이었다. 거문고는 고구려의 왕산악이 중국의 칠현금을 개량한 것으로, 소리가 굵고 남성적이며 선비의 기상과 정신을 표현한다 하여 군자의 악기라고 했다. 선비들은 수양과 평정을 위해 거문고를 가까이 두고 앞판이나 뒤판에 악기를 타는 마음가짐과 글귀를 새겨 연주할 때마다 심신을 바르게 하기 위해 노력했다. 이들은 소리의 미학적 체험을 통해 이상적인 인격을 함양하고자 했다.

선비의 음악은 가곡(歌曲)과 가사(歌詞), 시조(時調), 영산회상(靈山會相) 등이 주요 장르이다. 선비들은 가곡, 가사, 시조에 뛰어난 사람을 가객(歌客), 거문고에 뛰어난 사람을 금객(琴客), 시에 뛰어난 사람을 시객(詩客), 서화에 뛰어난 사람을 묵객(墨客)이라 칭하고 재능을 높이 평가했다.

조선 후기에 이르면 실학자를 중심으로 한 양반 계층과 예술적 소양을 지닌 중인 지식층, 악사들이 풍류방(風流房) 활동에 적극 참여했다. 풍류방은 시를 짓고 노래하며 영산회상 합주를 하는 등의 악회가 열리는 곳으로, 신분의 제약을 벗어나 멋과 운치를 즐기던 곳이다. 특히 상공업의 발달로 부를 축적한 중인은 조선 후기 새로운 문화 향유층으로 나타나 이념적이고 관념적인 음악 문화가 심미적으로 변화하는 데 중요한 역할을 했다. 이들은 공동으로 지은 재각(齋閣)이나 사랑을 풍류방으로 이용했다.

선비의 음악은 백성들이 즐기는 판소리, 잡가, 농악 등의 민속악과 구분이 된다. 한껏 내지르고 직설적인 내용을 담는 민속악과 달리 선비의 음악은 절제와 조화의 미를 추구했다. 속악이 변화가 풍부하고 흥과 신명을 표현하며 역동적인 데 비해, 선비의 음악은

장중하고 변화가 적어 관조와 조화의 세계를 표현했다. 관조는 개체를 초월하여 전체성을 보는 시선이다. 느린 음악은 세계의 폭을 확장하고 깊이 있는 성찰을 가능하게 하며 무한한 공간의 미를 만들어낸다. 이 공간은 이질적인 것들을 포용하는 개방성과 초월성을 의미하며, 동양화에서 추구하는 여백의 정신과 뜻을 같이한다. 이러한 정신은 '비우는 것이 나를 완성하는 것(非以其無私邪, 故能成其私)'이라는 노자의 미학과 직접 연결된다.

> 大音希聲(대음희성) 큰 소리는 들리지 않고
> 大象無形(대상무형) 큰 모양에는 형체가 없다
> ―노자, 『도덕경(道德經)』

대음은 자연스럽고 완전한 음악이며, 사방으로 퍼져나가면서도 근원에 자리하고 있는 하늘의 음악이다. 대음희성은 지극한 조화의 세계를 의미한다. 선비들은 연주의 기교나 오락성보다 사무사(思無邪 생각이 발라 사악함이 없음)와 정인심(征人心 바른 마음)을 추구했다. 이러한 음악을 정악(正樂)이라고 한다. 물론 이들의 음악에서도 오락성을 배제할 수는 없다. 하지만 정악은 희유의 개념을 넘어 미와 진리를 추구하고 도에 나아가는 것으로 감각적이고 정서적인 것에서부터 관념적이고 형이상학적인 면까지를 두루 포괄했다.

선비들의 풍류는 자연 친화적이고 자유로움을 추구하는 것이었다. 이 자유는 격식과 틀을 벗어나고 이해득실을 잊은 담백한 마음의 상태를 의미한다. 풍류는 노·장과 도가사상, 선불교의 무심의 미학과 관련이 깊다. 무심의 미는 청정의 경지이며 너머의 세계, 근원과 본질에 대한 지향성이다. 따라서 무는 곧 도라 할 수 있다.

그러나 풍류객이 되기 위해서는 경제적 뒷받침이 필수였다. 학문이 높아도 경제적 기반이 없는 선비에겐 풍류가 먼 세상의 신선놀음과 다름없었다. 이익(李瀷, 1681~1763)은 『성호사설』에서 선비가 가난한 것이 당연한 것(貧者士之常)이라 했지만, 선대로부터 물려받은 재산이 없거나 벼슬에 나가지 못한 선비는 풍류를 즐길 여유가 없었다. 오늘날의 자연인처럼 산수 좋은 곳에 집을 짓고 인자요산(仁者樂山), 지자요수(知者樂水)를 즐기는 삶 또한 가족부양을 걱정하지 않아도 되는 자만이 누릴 수 있는 특권이다.

Ⅳ. 선비들의 낭만, 선유(船遊)

동서양을 막론하고 뱃놀이는 상류층의 고급한 놀이이다. 뱃놀이는 주로 물결이 잔잔한 연안이나 강에서 이루어진다. 서양의 뱃놀이가 감각적이고 정서적이라면 동양의 선유는 놀이의 개념도 있지만 관념적이며 형이상학을 추구한다. 선유는 탁 트인 자연의 세계로 나가 물결과 바람을 음미하며 유유자적하는 것으로, 자연의 진수를 경험하고 이를 통해 삼라만상과 우주의 진리를 탐구하고자 하는 지적 작용이다.

선유는 심미적 체험을 통해 너머의 세계, 무심의 세계를 지향한다. 무심은 무아(無我)를 의미하는 것으로 감각의 세계를 넘어 초감각성과 가치중립적인 태도를 보여준다. 시비(是非)를 뛰어넘은 다원성과 개방성이 요점이다. 무심에 드러나는 공(空)과 허(虛)는 세계를 포용하는 도가적 태도이다. 무심은 도의 다른 이름이다. 유는 무에서 태어나고 무로 돌아가므로 무는 존재의 근원이다. 선유는 속을 떠나 근원의 세계를 노니는 놀이이다. 선비들은 자연

속에서 절로 인생과 우주의 섭리를 깨닫고 진리와 도에 이른다. 이러한 정신의 완숙함이 무심의 경지, 노경(老境)이며 동양의 심미적 미학 체험의 완성이다.

유염씨(有焱氏)는 "도야말로 거기에 내 몸을 싣고 하나가 되는 것이다.(道可載而與之俱也)"라고 했다. 뱃놀이는 배에 몸을 싣고 배와 하나가 되어 흔들리며 삶을 관조하고 평정의 세계로 나아가는 형이상학적 체험이다. 이 세계는 서양음악의 무궁동(無窮動)이나 수피 춤처럼 자기를 배제하는 망아와 무아의 세계이며 무한으로 표현할 수 있는 우주 세계의 일원이 되어 초월의 세계를 경험하는 것이다.

> 秋江에 밤이 드니 물결이 차노매라
> 낚시 드리우니 고기 아니 무노매라
> 無心한 달빛만 싣고 빈 배 저어 가노매라
> – 월산대군(月山大君)

> 靑山도 절로절로 綠水도 절로절로
> 山절로 水절로 山水間에 나도 절로
> 그中에 절로 자란 몸이니 늙기도 절로 하리라
> – 송시열(宋時烈)

동양이나 서양의 뱃노래는 노동요에서 시작되었다. 노동요에서 시작된 뱃노래는 점차 여흥을 위한 음악으로 바뀌어갔다. 뱃놀이에서 노래는 흥을 돋우는 가장 중요한 요소였다. 선비들은 산천이 수려한 곳에 배를 띄우고 운치를 즐겼다. 취흥이 오르면 시를 짓고 소리를 했다. 물고기를 잡아 즉석에서 회를 치거나 매운탕을 끓여 먹는 일도 뱃놀이의 중요한 일과였다. 이것은 자족하고 자신을 다스리며 인생의 이치를 깨닫는 수신의 과정이었다.

안동 하회의 선유는 영남 선비들의 시회로 널리 알려져 있다.

洛江의 선유는 유산(遊山)과 더불어 학문적 원기를 충전하고 교유를 통해 연대를 결속하는 자리였다. 배 안에 오르는 사람은 일정한 자격을 갖춘 사람들이었다. 그들은 자신들의 삶을 미담으로 전승시키고 경유했던 여정을 학문적 벨트로 삼았다.

양반들의 뱃놀이에는 기생과 악사들이 동원되어 노래와 춤으로 분위기를 돋우기도 했다. 조선에서는 중요한 외국 사신을 맞이할 때마다 한강에 배를 띄우고 선상 시회를 열어 환영연을 베풀었다. 평양에서는 새로 부임하는 관찰사나 평양을 거쳐가는 사신들, 외교사절단을 위해 선상 연회를 베풀었다. 평양은 독자적인 재정을 갖춘 풍요롭고 화려한 도시였다. 성곽에는 횃불을 밝히고 집집마다 등불과 깃발을 달도록 하여 대낮같이 환해진 대동강에 수십 척의 배를 띄웠다. 모래펄에는 횃불을 들고 연회를 구경하러 모여든 백성들로 가득했다. 〈평양감사향연도〉〈평양감사환영도〉 등에는 이러한 모습들이 매우 사실적으로 기록되어 있다. 이런 대규모 연회에는 삼현육각(향피리 2, 젓대 1, 해금 1, 북 1, 장구 1)이 울리고, 징, 북, 나발, 나각, 생황, 자바라 등 여러 악기를 총동원하여 취타(행차에 쓰는 음악)를 연주했다. 조선 제일의 평양 기생들도

그림 2_김홍도, 평양감사향연도 중 '月夜船遊圖'

동원되어 노래와 춤, 기예를 펼쳤다.

V. 선유와 바르카롤

2012년 영국에서는 엘리자베스Ⅱ세 취임 60주년을 맞아 템스강에서 수상 퍼레이드를 성대하게 펼쳤다. 여왕은 왕실의 배를 타고 1000여 척의 호위선을 앞세워 타워브리지 근처에서 장관을 연출했다. 퍼레이드에 음악이 빠질 수 없다. 외신은 퍼레이드에 사용된 음악을 언급하지 않았지만 틀림없이 헨델의 〈수상음악〉을 연주하지 않았을까. 〈수상음악〉은 조지Ⅰ세의 뱃놀이를 위해 만든 음악으로 1717년 7월 템스강에서 초연했다. 헨델은 야외 연주에서 효과적인 사운드를 만들기 위해 목관과 금관악기를 중심으로 오케스트라를 편성했다. 50여 명의 연주자들은 왕의 배 근처를 돌며 음악을 연주했다. 〈수상음악〉은 상쾌하고 청량감이 넘치는 음악이다. 헨델은 배들의 화려한 모습과 사람들의 표정, 배의 흔들림과 물보라, 잔잔한 강바람까지 음악을 매우 시각적이면서도 기품있게 그려냈다.

서양의 뱃노래, 바르카롤(barcarolle)은 낭만성을 가장 잘 드러내는 대표적인 곡이다. 바르카롤 중에는 쇼팽과 포레, 멘델스존의 무언가 중 베네치아의 뱃노래 3곡(G단조, F#단조, A단조), 호프만의 뱃노래, 슈베르트의 물 위의 노래, 라흐마니노프, 바르톡의 뱃노래 등이 특별히 유명하다.

바르카롤은 6/8박자나 12/8박자로 출렁거리는 물결과 반짝거리는 햇살, 배의 흔들림, 물의 음영, 한 줄기 미풍, 멀어져 가는 풍경 같은 감각적인 아름다움을 표현한다. 그러면서도 현실과 다른

차원의 낙원이나 생을 달관한 뱃사공의 노래, 술에 취한 채 배에 실려 흘러가는 도취의 순간 같은 농익은 인생의 여유를 보여준다. 바르카롤은 자장가의 울림을 연상시킨다. 물은 풍요를 상징하고 파도 소리는 어머니의 숨소리와 같다. 반복적인 소리와 리듬은 몸에 각인된다. 양수 속의 태아는 어머니의 목소리와 노래, 심장박동, 호흡을 들으며 무의식중에 이를 간직한다. 아기를 재울 때도 어머니는 배가 흔들리듯 요람을 천천히 흔든다. 이러한 음향적 경험과 가장 유사한 것이 바르카롤이다.

조용히 음악을 감상하다 보면 바르카롤은 시간과 공간에서 벗어난 태곳적 부유의 상태에 대한 기억이며, 태아기의 환상 같은 총체성과 완전성을 갖춘 지복의 세계에 다다르고자 한다. 바르카롤은 만질 수 없고 도달할 수 없는 세계를 노래하며 낙원을 구축한다. 태아가 양수 속을 유영하며 일생에서 가장 풍요로운 시간을 보내듯 어른들은 뱃노래를 들으며 궁극의 아름다움과 평화를 느낀다. 그 세계는 둥긂으로 가득 차 있는 세계이다. 바르카롤은 소리와 냄새, 온기와 미풍 같은 감각적인 세계를 들려주며 태초의 완전한 인간의 조건으로 돌아가고자 한다.

동양과 서양의 뱃놀이는 출발점은 다르나 너머의 세계를 추구하며 유토피아적 감정을 회복하고자 하는 욕구를 대신한다. 서양의 뱃놀이는 감각적이고 탐미적인 측면이 강하지만 궁극적으로 유가의 선유와 지향점이 그리 다르지 않다. 뱃놀이는 동서양을 막론하고 감각적이고 정서적인 것에서부터 관념적이고 형이상학적인 면까지를 포괄한다.

VI. 나오며

너머의 세계에 대한 추구는 자연에 깃든 신성을 숭배하는 원시사회의 제의로 거슬러 올라갈 수 있다. 노래와 춤, 기원(일종의 시)으로 이루어지는 제의는 원시인들의 가장 엄숙하고 지적인 활동이었다. 이것은 생산 노동 이상으로 원시사회 유지에 중요한 기능을 수행하는 관념적이고 심미적인 활동이었다.

선비의 음악은 이성/감성, 객관/주관, 정신/물질, 자연/인간을 통합하는 통일구조를 갖추고 있었다. 선비의 음악은 내면의 주관과 개성의 표출에 중심을 두지 않고 세계의 보편규율과 질서, 상호감응에 중심을 두는 전체성과 통일성을 지향하는 음악이었다. 이러한 점에서 선비의 음악은 오히려 반낭만에 가깝다고 할 수 있다. 「악기」에서도 군자가 음악을 듣는 까닭은 귀에 즐거운 것을 듣고자 하는 것이 아니라고 밝힌다.

선비의 음악은 절제의 음악으로 감정을 있는 대로 표출하지 않고 누르고 풀어내는 것이었다. 그것은 조선의 정신이기도 했다. 조선의 신분사회에서 악은 예의 경직성을 유연하게 하고 포용하는 역할을 했다. 또한 미(美)를 진리와 도에 연결했다. 선비들에게 예악은 천지 만물과 신분 질서, 음양의 조화를 배우고 실천하는 학문의 한 부분이었다. 이를 바탕으로 선비는 거대한 우주 속의 '보편적 존재자'로서의 자신을 인식했다.

참고문헌

· 『논어』, 『도덕경』, 『장자』

· 신은경, 『風流』, 보고사, 1999.

· 李澤厚, 권호 역, 『華夏美學』, 동문선, 1990.

· 조남권·김종수 역, 『악기』, 민속원, 2001.

· 한흥섭 역, 『예기·악기』, 책세상, 2007.

제5장

요사부송(与謝蕪村)
하이쿠에 나타난 낭만성

유옥희

유옥희 계명대학교 일본어일본학과 교수

일본 오차노미즈 여자대학에서 문학박사 학위를 받았으며, 『바쇼 하이쿠의 세계』, 『하이쿠와 일본적 감성』, 『부송 하이쿠와 삶의 미학』 등의 저서가 있다.

Ⅰ. 들어가며

'낭만'이란 단어는 일본의 근대 소설가 나쓰메 소세키(夏目漱石, 1867-1916)가 '로만(roman)'이란 영어를 음으로 표기하여 '浪漫'으로 쓰기 시작한 것에서 비롯되었다. 일본어로 읽으면 영어 발음과 비슷한 '로만'이다. 그런데 군이 이 한자로 음을 표기한 것은 그 소리뿐만이 아니라 글자가 지닌 의미도 생각했을 것으로 보인다. '浪'은 파도이고, '漫'은 '흩어지다. 질펀하다. 방종하다'의 의미가 있다. 특히 '漫'은 우리나라 윤선도의 「만흥(漫興)」이 '저절로 일어나는 흥'이라는 의미가 있듯이 '저절로'라는 뜻도 있다. 따라서 '낭만(浪漫)'은 '이성'이나 '합리'와는 달리 인간의 감정이 파도처럼 저절로 요동치는 것을 나타낸 것으로 보인다.

일본의 경우, 억압되어 있던 인간 본능의 발산과 그로 인해 야기되는 극도의 상실감이 분출된 시기가 에도시대(1603-1868)가 아닌가 한다. 서민사회로 돌입하면서 무사정부가 아래로부터의 반발을 막고 체제안정을 위해 인간 욕망의 분출구를 한껏 열어 주었지만 신분제도는 여전히 고착되어 있어서 사회 부조리에 대한 변혁의 에너지는 차단되어 있었기 때문이다.

에도시대의 낭만성을 논하기에 앞서 근대 일본의 '사조(思潮)

로서의 낭만주의'에 대해 잠깐 언급해 보고자 한다. 19세기 말, 군의관으로서 독일에 국비유학을 갔던 모리 오가이(森鷗外, 1862-1922)가 독일인 무희와 사랑에 빠졌던 자신의 이야기를 바탕으로 소설『무희(舞姬)』를 썼다. 오가이는 봉건적 사고에 저항하며 사랑의 열정에 충실하고자 했지만 결국 좌절하는 스토리로 서구식 낭만주의의 포문을 열었다. 그가 연인 에리스를 버리고 귀국한 후, 결국 일본의 역사소설로 대전향을 한 것을 보면 당시 일본의 뿌리 깊은 인습으로 인해 낭만주의를 구가하기에는 어려운 토양이었던 것으로 보인다. 근대 낭만주의 시인으로는 기타무라 도코쿠(北村透谷, 1868-1894)가 「염세시인과 여성(厭世詩人と女性)」에서 "연애는 인생의 비밀을 푸는 열쇠이다. 연애가 있음으로 해서 인생이 있지, 연애가 없다면 인생에 무슨 즐거움이 있으랴"[1]라고 하면서 낭만주의 시의 꽃을 피웠는데 25세에 자살을 한다. 일본이 청일전쟁으로 치닫는 시기였다. 도코쿠의 영향을 받은 시마자키 도손(島崎藤村, 1872-1943)도 「첫사랑(初恋)」이라는 연애시로 문단에 등장했는데 얼마 안 있어 일본의 인습을 파헤치는 자연주의 소설가로 대전향을 했다. 이렇게 유럽에서 들어온 '사조로서의 낭만주의'는 짧고 단명했다. 당시 일본이 외양적인 근대화를 했을 뿐 자아의 실현이 허용되지 않았던 사회 분위기에서 뿌리내리기가 어려웠던 것으로 추측된다.

근대 일본의 낭만주의가 이렇게 어려웠다면 왜 시곗바늘을 거꾸로 돌려서 에도시대의 낭만을 보려 하는가? 서구적 관점에서 보면 진정한 낭만이라고 할 수는 없을지 모르지만 권력에 관심이 없도록 향락문화를 적극 장려한 도쿠가와(德川) 정권의 비호 아래 인간 욕망의 충족이 최대한 허용되던 시기였기 때문이다. 그러나

1) 恋愛は人世の秘鑰なり、恋愛ありて後人世あり、恋愛を抽ぬき去りたらむには人生何の色味かあらむ。

신분제도나 인습의 테두리 안에서 가능했던 것이어서 반항의 몸부림들이 문학에 투영되었다.

에도시대의 화가이면서 하이쿠 시인이기도 했던 요사부송[2](与謝蕪村, 1716-1783)의 작품들에는 그러한 당시 사회를 짐작할 수 있는 것들이 많이 보인다. 그는 어릴 적 어머니와의 강제이별, 한때 불문에 들어 승려로서 살았던 남다른 인생 역정, 소박맞고 돌아온 딸에 대한 애틋함, 늘그막에 겪은 기녀 고이토(小糸)와의 사랑과 실연 등등, 하이쿠 시인으로서는 상당히 굴곡진 삶을 살았다. 생계수단은 주로 화가로서의 수입이었는데 시정(市井)의 가난한 그림쟁이로 팍팍한 삶을 살면서 제자들에 의지하여 가부키(歌舞伎) 관람 등을 하며 문화를 만끽했다. 음영이 짙은 그의 삶은 작품에 깊이와 색깔을 더했고 당시의 수많은 부류의 인간들의 애환이 낭만적인 필치로 하이쿠와 그림에 투영되었다.

부송은 오사카의 게마(毛馬) 출신이라는 것 외에는 자신의 출생에 관해서 극도로 함구하고 있다. 오늘날 많은 연구자들이 추측하기를, 오사카에 남의집살이 하러 나온 교토부(京都府) 요사(与謝) 출신 여성과 그 주인 사이에 난 아이가 부송인데, 이후 그는 이 생모와는 강제이별을 당했다고 하고 있다. 모종의 출생의 비밀을 안고서 초년의 방랑을 거쳐 36세부터 도읍인 교토에 정착하여 살아가는 가운데 그의 작품에는 우수와 낭만의 색채가 덧칠되어 상상력을 자극하는 많은 작품이 태어났다.

문학사적으로도 부송에게는 '낭만적인 하이쿠 시인'이라는 타이틀이 따라다닌다. 그것이 이 글을 쓰게 된 계기이기도 하다. 먼저 시대를 간략히 조감하면서 부송의 세계로 줌인해 들어가 보기로 한다.

2) 요사부송은 한국에서는 '요사부손'으로 표기되고 있으나 자연스러운 발음을 위해 '요사부송'으로 표기하기로 한다.

Ⅱ. 서민의 욕망 해방과 한계

1. 서민이 주인공으로

무사가 시대의 주역이었던 중세가 막을 내리고 1603년에 에도 (江戸, 지금의 도쿄)에 도쿠가와 막부가 설립되면서 서민 중심의 상업자본주의가 발달한다. 혼란한 전국(戦国)시대 3무장[3] 중에서 최후의 승자가 된 도쿠가와 이에야스(德川家康, 1543–1616)에 의해 강압적으로 태평성세가 시작되었다. 이에야스는 '두견새가 울지 않으면 울 때까지 기다려라'[4], '사람의 일생은 무거운 짐을 지고 가는 먼 길과 같다. 그러니 서두르지 말라'라는 등의 명언을 남기며 인내와 뚝심으로 권력을 쟁취했다.

그는 세력 안정을 위하여 지방 무사들의 힘을 약화시키는 참근 교대(参勤交代: 영주들을 정기적으로 에도에 머물게 하는 일종의 볼모제도)를 강행하는 한편, 상업자본주의를 권장하여 모든 사람들이 자신의 운신 폭 안에서 최대한 삶을 즐기도록 향락문화를 적극 장려했다. 이에야스는 '가장 많은 사람에게 즐거움을 준 사람이 가장 성공한 사람'이라는 처세관을 지니고 있었다.

이 당시, 신분상의 계층은 '귀족·무사·농민·장인·상인·천민(貴·士·農·工·商·賤)'으로 그 등급이 정해져 있었지만 천민 외에 신분상으로 가장 낮은 계층이었던 상인계층인 '초닌(町人)'이 자본을 가장 많이 지니고 있었고 그들에 의해 향락문화가 번창했다.

3) 오다 노부나가(織田信長), 도요토미 히데요시(豊臣秀吉), 도쿠가와 이에야스(德川家康)

4) 두견새 소리를 듣는 방법으로 3무장의 성격을 비유적으로 표현한 이야기 중의 하나. 괄괄한 성격의 오다 노부나가는 '두견새가 울지 않으면 죽여 버려라'고 하고, 권모술수에 능한 도요토미 히데요시는 '두견새가 울지 않으면 (수단 방법을 가리지 않고) 울게 만들어라'고 했고, 은근과 끈기로 버틴 도쿠가와 이에야스는 '두견새가 울지 않으면 울 때까지 기다려라'고 하여 결국 최후의 승자가 되었다는 이야기.

그중에서도 쾌락 본능의 분출구라고 할 수 있는 유곽문화가 화려하게 발달했다. 교토는 시마바라(島原)·기온(祇園), 도쿄는 요시와라(吉原)가 대표적인 유곽지대였고 이곳을 중심으로 연극, 소설, 만담 등의 문화가 시작되었다고 해도 과언이 아니었다. 가부키(歌舞伎) 분라쿠(文樂, 인형극) 등의 볼거리와 아울러 먹을거리·놀거리가 넘쳐났다. 중세까지 일본인의 세계관이었던 '근심 많은 이 세상'이란 의미의 '우키요(憂世)'가 '뜬구름 같은 세상' 맘껏 즐기고 보자라는 '우키요(浮世)'로 바뀌게 된다.

부송은 이 시대 한가운데에 살면서 문인이자 화가로서의 심미안으로 당시 삶의 구석구석을 관찰했고 그중에서도 그 어떤 일본의 예술가와도 달리 '사람'에 많은 관심을 두었다. 『부송 하이쿠와 삶의 미학』에도 논했듯이 농민, 상인, 무사, 어부, 유학자, 승려, 기녀, 죄수, 무녀, 병자, 백정, 의사, 광녀, 점쟁이, 벙어리 등등 이루 헤아리기 어려울 정도의 다양한 사람들의 열정과 상실감을 낭만적 색깔로 읊었다(유옥희 2015, 282-284).

부송보다 앞서 살다 간 하이쿠 시인 마쓰오 바쇼(松尾芭蕉, 1644-1694)는 평생을 수도승처럼 방랑을 하고 결혼도 하지 않았으며 그의 존재로 인해 하이쿠는 '와비·사비'라는 간소하고 소박한 미학과 더불어 다소 탈속적인 영역으로 남아 있었다. 그러나 부송에 의해 인간의 열정과 욕망, 치부도 하이쿠의 영역으로 들어오게 되었다. '무상(無常)'이라는 염세관이나 흑백 수묵화의 경지와는 달리 부송은 인간 삶을 무한히 긍정하며 때로는 담채화 같고 때로는 유화와도 같이 아름답게 채색하기에 이른다.

2. 도시 공간과 집

교토(京都)라는 도시 공간은 부송 예술의 낭만성에 중요한 의미를 지닌다. 교토는 헤이안(平安)시대가 시작되는 794년에 도읍으로 정해진 이래 사면이 산으로 둘러싸인 분지 속에서 화려한 귀족문화가 발달했다. 그러나 1185년 관동의 가마쿠라(鎌倉)에 무사정부인 막부(幕府)가 설립되면서 정치의 중심이 동쪽으로 이동한다. 1603년에는 가마쿠라와 가까운 '에도(江戸, 지금의 도쿄)'에 도쿠가와 막부가 설립되어 정치의 중심이 에도로 바뀌게 된다. 이 시대를 에도시대라고 하는 연유가 거기에 있다.

상업이 가장 발달한 곳은 오사카(大阪)였으므로 '① 정치 중심 에도(도쿄), ② 문화 중심 교토, ③ 경제 중심 오사카'의 구도가 정착되었다. 이 중에서 교토는 왕이 거주하는 도읍이었고(메이지유신 이후 왕이 에도, 즉 도쿄로 이주함) 권력의 각축장에서 멀어져 있었기 때문에 전통문화가 온존되면서도 다채로운 삶의 양상이 전개되었다. 한편, 도쿠가와 막부의 로주(老中, 막부의 실권자)였던 다누마 오키쓰구(田沼意次, 1719-1788)가 막부의 재정 적자를 메우기 위해 중상주의 정책을 실시하자 초닌들의 금전중심 성향이 더욱 심화되었는데 도읍인 교토도 예외가 아니었다. 대규모 경제정책으로 상업이 발달한 이면에 과도한 세금의 징수로 인해 도시로 돈벌이 나온 농민들, 몰락한 무사와 유자(儒者), 고통받는 하층민, 죄수들이 넘쳐났다.

부송은 교토에 머물면서 그림을 그리고 하이쿠를 읊었다. 그는 계층으로서는 귀족도 무사도 아니고, 농민도 상인도 아닌 말하자면 '경계인'이라고 할 수 있는 존재인데 여하튼 서민 신분이었다. 그는 서민 예술가로서 계층을 불문한 수많은 인간 군상을 세심하게 그려내었으며 그 인간 존재들을 무한히 사랑했고, 그러한 존재

들이 기거하는 '집'을 하나의 생명체처럼 바라보고, 그 집들의 '표정'을 읊었다(유옥희 2021, 131–157).

① 유채꽃이여 / 등잔 기름 모자란 / 자그만 집들
　　菜の花や油乏しき小家がち (蕪村自筆句帳)

② 꾀꼬리 우네 / 온 집안 식구 모여 / 밥 먹을 때
　　うぐひすや家内揃ふて飯時分 (蕪村自筆句帳)

③ 파수막[5]이 지키는 / 마을 밤 깊어가고 / 달 밝은 오늘
　　番家有村は更たりけふの月 (蕪村自筆句帳)

④ 박꽃 피었네 / 일찌감치 모기장 친 / 교토의 집들
　　夕顔や早く蚊帳つる京の家 (落日庵句集)

⑤ 밤새 쌓인 눈 / 자고 있는 집들은 / 더더욱 희고
　　夜の雪寝てゐる家は猶白し (竹巣集草稿)

⑥ 화로에 묻은 불 / 내 숨어 사는 집도 / 눈 속에 묻혀
　　埋火や我かくれ家も雪の中 (落日庵句集)

⑦ 삭풍 부는데 / 무얼 먹고 사는가 / 오두막 다섯
　　こがらしや何に世わたる家五軒 (蕪村自筆句帳)

⑧ 장맛비 내려 / 미즈[6]의 잠 못 드는 / 오두막집들
　　五月雨や美豆の寝覚の小家がち (蕪村自筆句帳)

⑨ 장구벌레가 / 물 튀기는 장사[7]의 / 뒷골목 셋집
　　ぼうふりの水や長沙の裏借家 (新花摘)

5) 마을을 지키며 보초를 서는 막사 같은 곳.
6) 교토의 지명으로 저습지라 장마철이면 물에 잠기는 피해를 자주 입었다.
7) 중국의 저습지 창사(長沙)지역과 같은 곳의 가난한 셋집을 얘기하고 있다.

슬픔이든 기쁨이든 배고픔이든 두려움이든 저마다 작은 둥지를 틀고 사는 사람들의 애환이 단 몇 마디 말에 축약되어 있다. 집을 떠나 자연으로 숨어 들어가기를 외쳤던 중세까지의 세계관과 달리 부송의 한없는 '인간' 사랑 '집' 사랑을 읽을 수 있다.

3. 뜬구름 같은 세상(浮世), "즐기자!"

문인들이 '허무(虛無)', '비탄(悲嘆)', '은둔(隱遁)'이 문학의 본질인 양 부르짖었던 중세가 끝나고 에도시대가 되면 '어차피 잠시 머물 현세라면 즐기고 살자'라는 세계관이 만연하게 된다. 전술했듯이 '우키요(憂世)'가 '같은 발음 다른 의미'의 '우키요(浮世)'로 바뀌어, 소설도 세간의 풍속을 적극적으로 묘사하는 '우키요 조시(浮世草子, 풍속소설)'로, 그림도 인간의 삶을 그리는 '우키요에(浮世絵, 풍속화)'라는 것이 대유행을 하게 되고, 또 돈만 있으면 요즘 영화관 가듯이 카부키(歌舞伎)나 라쿠고(落語: 만담)를 즐겼으며 스모

그림 1_ 우키요에(浮世絵), 〈오센 찻집(お仙茶屋)〉 당시 인기 많았던 찻집 여인 (브룩클린 박물관 37.433)

(相撲: 씨름) 구경을 했다.

　종래 '속(俗)'의 영역으로 치부되어 '아(雅)'의 세계에서 밀려나 있었던 애욕과 의식주(衣食住)의 욕구가 예술의 전면에 등장했다. 특히 새로운 문화의 중심이었던 에도의 토박이 에돗코(江戸っ子)들은 '저녁을 넘길 돈을 갖지 않는다(宵越しの銭を持たない)'는 것을 멋으로 여길 정도로 현세적 삶을 구가했다. 교토 역시 현실주의로 바뀌긴 했지만 에도와 같이 욕망이 부딪히는 각축장이 아니라 고도(古都)의 분위기와 융합되어 예술인들이 좀 더 여유롭고 낭만적인 분위기로 시대를 리드했다.

　부송은 20대에는 번화한 에도에 머물기도 했지만 30대 후반부터 생을 마감할 때까지 교토에 틀어박혀 그림을 그리며 근근이 생계를 꾸리면서도 삶의 여유를 누렸다. 비스듬히 옆으로 누워 팔을 괴고 콧노래를 부르는 식이다.

　　① 봄밤이여 / 소리 없는 파도를 / 베개 삼아서
　　　春の夜や音なき浪を枕もと (自画賛)

　　② 벚꽃을 밟았던 / 짚신도 뒹구는데 / 아침잠 깊네
　　　花を踏みし草履も見えて朝寐哉　(蕪村句集)

　①에서 '소리 없는 파도를 베개 삼는다'는 것도 요즘 식으로 말하면 '물멍'을 하며 노니는 식이다. 스스로의 모습을 그린 그림[8]과 함께 적혀 있는데, 그림에서는 팔을 괴고 비스듬히 누운 부송의 울퉁불퉁한 뒤통수가 특히 강조되고 있다. '세상 편하게' 누워 있는 뒷모습이 보는 사람을 무장해제 시키고 웃음을 선사한다.

　② '벚꽃을 밟았던 / 짚신도 뒹구는데 / 아침잠 깊네'는 밤에 벚

8) 이들 그림은 『蕪村沒後200年 與謝蕪村展』(1983년 9월)의 자료집에 그 설명과 함께 수록되어 있다.

꽃구경에 취해 있다가 아침녘에나 잠든 사람의 모습을 '신발에 묻어 있는 벚꽃잎들'로 암시하고 있다. 벚꽃에 탐닉하는 인간을 흐뭇하게 바라보고 있으며, 심미적인 아름다움이 아니라 흐트러진 모습에서 낭만을 발견하고 있다. 부송은 이 하이쿠를 선면도(扇面圖, 부채 그림) 〈미인도(美人圖)〉에 써넣고 있다. 역시 비스듬히 누운 미인의 뒷모습 자태와 함께 위 하이쿠를 적고 있는데 서두에는 '꽃을 따기 위해 몸을 내던지고 만사를 게을리하는 사람만큼 운치 있고 그윽한 것은 없다.'고 하여 봄의 향락을 한껏 찬미하고 있다.

혼자 걸어다니는 / 술병이 있었으면 / 겨울 아랫목
ひとり行徳利もがもな冬籠 (落日庵)

이번에는 겨울이다. 이 하이쿠는 요즘 식으로 말하면 리모컨 가지러 가기조차 싫은 겨울날의 방 안을 생각게 한다. 따뜻한 아랫목에 누워서, 일본 같으면 고타쓰(火燵, 탁상 난로) 앞에 앉아서 옴짝달싹하기 싫을 때, 술은 먹고 싶은데 데우러 가기 싫을 때(일본 술은 겨울에는 데워 먹음), 술병이 저 혼자 걸어가서 데워져서 저 혼자 걸어왔으면 좋겠다는 것이다. 우리 안의 이런 게으른 본성을 부송이 아니면 누가 끄집어내어 웃음을 선사해 줄 수 있을까?

마타헤이를 / 만났네 고무로는 / 만개한 벚꽃
又平に逢ふや御室の花ざかり (自画賛)

이는 인물 하나로 벚꽃 놀이의 흥을 나타낸 것이다. 그림 2에 써 넣은 하이쿠이다. 그림 2는 꽃놀이에 취해 술을 거나하게 먹고 어깨를 드러내고 맨발로 갈지자 걸음을 걷는 '마타헤이(又平)'

를 그리고 있다. '마타헤이'는 말더듬이로 오쓰에(大津絵)라는 일
종의 민화를 그리는 화가이다. 그가 꽃구경 하다가 '만취해서 꼭
지가 돌았음'을 하단에 뒹구는 표주박 술병이 말해준다. 흥청거

그림 2_ 요사부송 그림, 〈벚꽃놀이 자화찬(花見句自畵
賛)〉公益財団法人 阪急文化財団逸翁美術館

리는 봄이다!

　사실, 중세까지는 '절정의 벚꽃', '만개한 벚꽃'을 거의 읊지 않았다. 지는 벚꽃의 아쉬움을 얼마나 극대화시키느냐에 시인들의 관심이 집중되어 있었고 '벚꽃=진다=무상'이라는 것이 도식화되어 있었기 때문이다. 그러나 이제는 귀족도 무사도 말더듬이도 절정의 벚꽃을 만끽할 자격이 부여되었다. 들뜬 세상, 뜬구름 같은 세상 '우키요(浮世)'였기 때문이다.

　　춤이 좋아서 / 중풍이 든 내 몸을 / 차마 못 버려
　　おどり好中風病身を捨かねつ (落日庵)

　여기서는 도저히 하이쿠의 소재가 될 수 없을 것 같은 '중풍', '뇌졸중(腦卒中)'이라는 무거운 소재가 '웃음과 고통이 교차된 희비극'으로 그려지고 있다. 당시 도시화와 육식, 음주 등으로 인해 부송이 살았던 교토에도 중풍환자가 많았을 것으로 추정된다. 에도 시대 당시 「양생훈(養生訓)」(18세기 초)에 실제로 중풍이 만연했던 사실이 기록되어 있다.

　위 하이쿠는 중풍에 걸려 반신불수가 되어도 춤이 너무 좋아서 노랫가락에 몸을 맡기며 '그래도 목숨이 붙어 있으니 춤을 출 수 있구나'라고 하고 있는 것이다. 안에서 저절로 솟구쳐 올라 거부할 수 없는 춤 본능을 직시하고 있다. 반신불수의 모습으로 몸을 흔드는 모습이 떠올라 우스꽝스러우면서도 깊은 비애가 느껴진다. 부송에게 있어서 중풍이 든 채 춤을 추는 인간의 모습은 고통 속에서도 몸속에서 솟아오르는 열정을 버리지 못하는 인간을 보여주는 절호의 피사체였다. 우리나라 공옥진의 곱사춤, 문둥이춤, 앉은뱅이춤을 통해 묘사되는 삶의 비애와도 일맥상통하는 것이 있다(유옥희 2015, 282-284).

부송의 눈에는 불자인 승려들도 구도자의 모습이 아니라 그저 한 인간일 뿐이었다.

 ① 허리가 가는 / 법사가 덩실덩실 / 춤을 추누나
 細腰の法師すずろにおどり哉　(自筆句帳)

 ② 팔꿈치 하얀 / 스님의 선잠이여 / 봄날 초저녁
 肘白き僧のかり寝や宵の春　(蕪村句集)

① '허리가 가는 / 법사가 덩실덩실 / 춤을 추누나'는 불문에 들었지만 스님도 인간이기에 흥이 나니 본능적으로 덩실덩실 춤을 춘다는 것이다. '허리가 가는 법사'라고 해서 법사의 몸을 묘사하고 있는 것도 불자를 한 인간으로 바라보는 부송의 시선에서 비롯된 것이다. ② '팔꿈치 하얀 / 스님의 선잠이여 / 봄날 초저녁'도 마찬가지다. 대체 그 어떤 시에서 스님의 살갗이라는 것을 언급하겠는가? 구도를 위해 불자가 된 스님이지만 나른한 봄날 저녁이면 남들처럼 꼬박꼬박 졸다가 누워 자는 모습을 보니까 팔꿈치가 뽀얀 남정네이다. 이 남자 대체 무슨 꿈을 꾸고 있는지?

Ⅲ. 인간군상

1. 사랑에 미쳐 떠도는 '광녀'

'광기(狂気)'는 이성과 가장 대척점에 있는 정신 상태이다. 인간 내부의 열광적인 영감을 이야기하기도 하지만 극심한 정신적 충격으로 뇌에 이상이 생긴 병리 현상을 가리키기도 한다. 후자

의 경우에 해당하는 것으로 에도시대 예술에는 정신줄을 놓고 배회하는 '광녀(狂女)' 모티브가 자주 등장한다. 전통 가면극 '노(能)'에서는 이 광기 연기를 연기의 꽃으로 꼽고 있으며 이 연기를 잘해야만 일정한 경지에 올랐다고 인정해 준다고 한다. '미칠 수밖에 없는' 그 심리의 밑바닥을 알아야 하기 때문일 것이다.

낭만의 끝자락이 광기가 아닌가 한다. 그러고 보면 '광남(狂男)'이라는 말은 없는데 '광녀(狂女)'만 자주 등장하는 것은 무엇 때문일까? 에도시대 여성들도 욕망의 해방을 구가했지만 신분의 한계 등으로 감당키 어려운 비극적 상황에 처하는 일이 잦았기 때문일 것이다. 이 당시 실제로 많이 존재했던 광녀들은 언제 무슨 일을 당할지 모르는 위태로움에 내맡겨지고, 초점 없는 눈동자로 울다가 웃다가 하며 거리를 배회했다. 와카(和歌, 31글자로 된 일본시)와 하이쿠에서는 광녀는 금기의 모티브와도 같았지만 인간의 열정과 비극을 직시했던 부송은 이 광녀 모티브를 놓치지 않았다. 부송은 여섯 작품에서 광녀를 읊고 있다.

① 고용살이가 / 머무는 집은 광녀 / 옆자리였네
　やぶ入の宿は狂女の隣哉　(自筆句帳)

② 보릿가을에 / 쓸쓸한 얼굴빛의 / 미친 여인이여
　麦の秋さびしき貌の狂女かな　(新花摘)

③ 차를 권해도 / 무심히 지나가는 / 미친 여인이여
　摂待へよらで過行く狂女哉　(自筆句帳)

④ 낮에 띄운 배 / 미친 여인 태웠네 / 봄날의 강물
　昼舟に狂女のせたり春の水　(蕪村遺稿)

⑤ 홑옷 입은 날 / 광녀의 눈썹 / 애처롭고
　更衣狂女の眉毛いはけなき　(自筆句帳)

⑥ 이와쿠라의 / 광녀여 사랑하라 / 두견새 울음
　岩倉の狂女恋せよほととぎす　(五車反古)

여기에 묘사된 광녀의 모습은 '추하다'거나 '무섭다'거나 하는 느낌을 주지는 않는다. 우선 정신 줄을 놓게 된 그 원인이 무엇일지 감추어진 사연에 대한 궁금증을 불러일으키면서 보는 이로 하여금 어떻게 손을 내밀어야 할지 모르는 '처연한', 혹은 '위태로운' 모습으로 그려지고 있다. 육하원칙을 생략하고 툭 던진 한 줄의 말이 엄청난 상상력을 불러일으킨다.

①번 작품 '고용살이가 / 머무는 집은 광녀의 / 옆자리였네'에서 '야부이리(やぶ入, 藪入)'는 객지에 나가 고용살이 하다가 1년에 두 번 휴가를 얻어 집에 잠깐 돌아오는 날, 혹은 그 사람을 가리킨다. 에도시대에 발달한 급격한 상업자본주의하에 젊은이들이 '도시로! 도시로!' 돈벌이하러 나갔던 사회 배경과도 관련이 있다. 『부송전구(蕪村全句)』에 의하면 ①번 작품은 "남의집살이 하다가 잠깐 돌아온 고향집. 그 옆집에는 돈벌이도 못 보내는 광녀가 살고 있다"고 해석하고 있다(藤田真一·清登典子 2003, 33). 다카하시 쇼지(高橋庄次)는 『부송 전기 고설(蕪村伝記考説)』에서 이 광녀는 바로 부송의 어머니일 것이라고 하고 있다. "부송 작품의 광녀의 모습은 아들과의 강제이별 등으로 인해 정신 줄을 놓고 광기를 일으킨 어머니의 모습이 투영되어 있는 것으로 추정된다"는 것이다(高橋庄次 2000, 20). 출생에 대해서 부송 스스로 함구하고 있기 때문에 확실한 근거 자료가 발견이 되지 않는 한 단정하기 어렵지만 어머니가 아니라 하더라도 광증을 일으킨 여성을 접한 경험이 많았으리라는 추측을 하게 만든다.

② '보릿가을에 / 쓸쓸한 얼굴빛의 / 미친 여인이여'는 가부키 춤 「오나쓰 광란(お夏狂乱)」에서 사랑의 번민으로 미쳐버린 '오니쓰(お夏)'의 이야기에서 모티브를 딴 것으로 보인다. 이 당시 실제 일어났던 비련(悲恋)의 사건을 바탕으로 한 것이다. 얘긴즉슨, 히메지(姫路)의 쌀 도매가게 다지마야(但馬屋)의 점원 세이주로(清

十郞)와 그 주인의 딸 오나쓰(お夏)가 밀통을 하여 오사카로 사랑의 도피를 했던 실화이다. 이 둘은 운 나쁘게 바로 붙잡혀서 세이주로는 거액을 훔쳤다는 누명까지 덧씌워져 즉시 참수형을 당하고 오나쓰는 충격 끝에 미치광이가 된다. 이를 모티브로 만들어진 가부키 춤이 「오나쓰 광란(お夏狂乱)」이며 이후 많은 소설의 소재가 되었다.

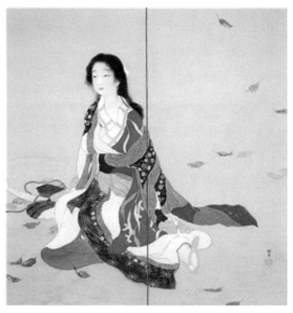

그림 3_〈오나쓰 광란〉
이케다 데루카타(池田輝方, 1883–1921) 그림. 福富太郎 컬렉션.
Public domain, via Wikimedia Commons

　가부키 춤에서는 세이주로와 사별하고 미쳐버린 오나쓰가 보리가 누렇게 익은 시골길을 헤매는 가운데 마을의 장난꾸러기 아이들, 술 취한 마부, 순례자 노부부 등이 얽히면서 애처롭고도 비애감 가득한 무대를 연출한다. 위 ②번 하이쿠는 이 보리밭 장면을 클로즈업한 것이다. 눈의 초점을 잃은 '쓸쓸한 얼굴'의 오나쓰

가 배회하고 있는 배경에 보리밭이 펼쳐져 있다. 다카하시는 '광녀는 현재의 시점에서는 이미 죽어 있고, 추억이라는 형태로만 살아 있는 것이다. 그러한 광녀에게서 부송은 미를 발견한다'(高橋庄次 1970, 14-23)고 하고 있다.

③번 '차를 권해도 / 무심히 지나가는 / 미친 여인이여'는 음력 7월에 절 입구나 거리에서 참배객에게 차를 대접하는 '문차(門茶)' 행사 때에 오나쓰가 불러도 대답도 하지 않은 채 초점 없는 눈동자로 옷자락을 끌며 무심히 지나가는 장면이다.

④번 '낮에 띄운 배 / 미친 여인 태웠네 / 봄날의 강물'은 가면극 노(能) 「스미다가와(隅田川)」의 이미지가 연상된다. 「스미다가와」에서는 아이를 잃은 어머니가 미치광이가 되어 뱃길을 헤맨다. 이 「스미다가와」를 연상하지 않더라도 넋 나간 광녀와 함께 배를 타고 있는 설정을 통해 어떤 사태가 벌어질지도 모르는 위태위태함과 화사한 봄날의 이미지가 대조를 이루어 야릇한 아름다움을 빚어내고 있다.

⑥번 '이와쿠라의 / 광녀여 사랑하라 / 두견새 울음'은 두견새가 광녀에게 사랑을 하라고 울어댄다는 의미이다. 두견새는 촉나라 망제(望帝)의 고사로 인해 사랑의 아픔을 상징하는 새로 자주 등장한다. 망제가 퇴위한 후 아내를 빼앗기고 두견새가 되어 피를 토하고 울었다는 고사이다. '이와쿠라'라는 지명은 두견새 울음소리를 듣는 명소로 유명하며, 헤이안시대에 귀족 여성들이 이와쿠라에 정신병을 치료하러 왔다는 고사와 관련하여 광녀 이미지가 떠오르는 곳이다.

여기서는 또한 가면극 노(能)의 「반녀(班女)」 이미지를 읊은 '해거름 녘의 / 반녀를 진정시켜라 / 두견새여 夕ぐれの班女しづめよ 時鳥 我常'(焦尾琴)의 정서도 연상된다. 반녀는 사랑 때문에 미쳐버린 광녀의 이름이다. 위 ⑥번 작품에서는 이러한 배경을 염두에

두고 읽으면 광녀를 진정시키기보다는 오히려 사랑하라고 주문하며 그 뜨거운 열정을 부추기고 있다.

수많은 에도시대의 '광란물(狂乱物)' 속의 광녀는 상실감의 충격을 가누지 못해 현실감을 잃은 채 넋이 빠진 처연한 아름다움으로 신비화되고 있다. 팽팽한 열정의 끈이 툭 끊어져 버렸을 때 제 어력을 잃고 주변의 의도에 내맡겨지는 비극을 그려내고 있다. 무언가에 미치도록 몰두하며 현실감각을 잃은 인간의 열정은 이성적인 사리분별만 따지는 인간은 가보지 못한 영역으로 때로는 동경의 대상이 되기도 한다. 한 줄로 상상력을 자극하는 하이쿠라는 양식은 그 '광란'의 사연 속 깊숙이 파고들지는 않는다. 그저 표정을 읽어내고 최소한의 암시만으로 비일상적 신비의 세계로 독자를 데려간다. 한편, 광녀가 자주 등장하는 것은 정신줄을 놓고 배회하는 여성에 대한 일종의 '관음증'도 한몫하고 있을지 모른다는 점에서 비판의 여지도 있을 수 있다.

2. 에도인의 애환과 낭만

전술했듯이 에도시대 후기, 귀족과 무사는 신분상으로는 상류층에 속했지만 문화적으로는 주역이 되지 못했다. 오히려 서민들(때로는 몰락한 무사들)이 문학의 전면에 등장하면서 다양한 삶의 모습이 다채롭게 그려진다. 하이쿠는 서민의 문예이기도 하므로 더더욱 그러하다.

① 목이 달아날 / 내외간이었던 것을/ 옷단장하고
御手討ちの夫婦なりしを更衣 （自筆句帳）

② 시마바라의 / 조리 가까이 나는 / 나비의 모습
島原の草履に近き胡蝶かな （落日庵句集）

③ 향주머니여 / 벙어리 딸아이도 / 어엿한 처녀
　　かけ香や唖の娘の成長 （自筆句帳）

④ 미소년이 쏜 / 화살 수를 물어보는 / 남정네 애인
　　少年の矢数問寄る念者ぶり （新花摘）

⑤ 백정마을에 / 꺼지지 않고 남은 / 등불 빛이여
　　穢多村に消のこりたる切籠哉 (落日庵句集)

　①번의 '목이 달아날 / 내외간이었던 것을 / 옷단장하고'의 일본어 원문에 있는 '오테우치(御手討ち)'라는 것은 주군이 하수인의 목을 베어버리는 것을 의미한다. 무사집안에서 봉공하는 남녀가 눈이 맞아 사랑에 빠지는 소위 '불의밀통(不義密通)'은 '고핫토(ご法度, 금지되어 있는 것)'로서 이를 어길 경우 주군이 그들의 목을 단칼에 날려도 무방한 사회였다. 그런데도 감히 목숨을 건 사랑을 했던 남녀가 주군에게 용서를 받았는지 용케도 살아남아 철이 바뀌니 새 옷으로 단장하고 가슴을 쓸어내리고 있는 장면이다. 조사 '~을'을 절묘하게 사용하여 반전의 드라마를 암시하고 있다. 살벌한 무사법도하의 죽음을 무릅쓴 사랑을 그려내고 있다. 이 짧은 하이쿠적 상상력이 근대 작가 나쓰메 소세키가 『문(門)』을 집필하는 계기가 되었다는 설도 있다.

　②번의 '시마바라의 / 조리 가까이 나는 / 나비의 모습'에서 '시마바라(島原)'는 전술했듯이 교토에서 가장 번창했던 유곽지대이다. 에도시대의 유곽은 가부키나 분라쿠(文楽)와 같은 연극이나 대중 소설이 탄생한 문화의 중심지였다. 그 유곽의 꽃이라고 할 수 있는 유녀(遊女)는 비록 아웃사이더지만 에도시대 문화의 일익을 담당했다. 이 하이쿠에서는 삶이 자신의 것이 아니라 타인의 욕망에 내맡겨진 유녀의 애환을 영화의 한 장면처럼 클로즈업하고 있다. 사실성을 배제하고 신발 '조리(草履)' 위를 나는 한 마

그림 4_ 조리(草履)

리 나비로 '유녀의 꿈'을 이야기한 점에 놀라운 문학적 장치를 엿볼 수 있다. 벗어놓은 조리의 주인공 유녀는 어쩌면 지금 실내에서 접대하기 싫은 손님을 맞고 있을 수도 있을 것이다.

'나비'라는 곤충은 『장자(莊子)』의 '호접몽(胡蝶夢)' 고사 이래 현실과 꿈의 교차를 상징하는 언어로 사용되어 왔다. 현세에서는 유녀이지만 꿈속에서는 다른 모습으로 태어나고 싶은 마음이 나비로 화했는지 모른다. 또한 '신발'은 고호의 그림 〈농부의 구두〉처럼 신발 주인의 삶을 나타내는 언어로 쓰이는데 여기서도 고단하고 지친 몸과 마음을 나타내며 나비는 그것으로부터 벗어나고 싶은 유녀의 마음을 상징하고 있다.

③은 '벙어리 딸아이'도 어엿한 처녀가 되니 향주머니(掛香)를 지닌다는 것이다. 요즘 식으로 말하면 뿌리는 향수가 되겠다. 여백에는 이성에 눈을 뜬 벙어리 딸아이를 바라보는 부모의 깊은 한숨이 녹아 있다. 우리나라 청록파 시인 박목월의 「윤사월」의 '산지기 외딴집 눈먼 처녀'도 떠오른다.

④번 작품, '미소년이 쏜 / 화살 수를 물어보는 / 남정네 애인'에서 '소년'은 남색(男色)의 대상이 되는 '미소년'을 이야기한다. '念者'는 '넨샤(ねんしゃ)'라고 읽을 때는 '매사에 꼼꼼한 사람'을 일컫지만 '넨쟈(ねんじゃ)'라고 읽으면 남성 연인들 사이에서 연상의

남자를 지칭한다. 일본에서 남색은 고대부터 존재했지만 중세 전국시대에 전장에서 날을 지새우던 무사들 사이에서 성행했고 에도초기까지 무사들이 미소년에 빠지는 일이 많아 소동이 그치지 않았다. 무술을 가르치고 배우며 의리로 맺어지는 독특한 남색의 풍습이 유행했던 것이다. 일본에서 동성애가 우리보다 좀 더 흔하고 관대한 이유가 거기에 있기도 하다. 교토에서는 가모가와(鴨川) 동쪽의 미야가와마치(宮川町)라는 곳에 남색을 즐기는 자들의 찻집이 있었다고 한다(江馬務 1967, 571).

여기 나오는 '야카즈(矢数)'라는 것은 활쏘기 대회의 일종인데, 음력 4월에 교토의 큰 사찰인 산주산겐도(三十三間堂)에서 화살을 쏘며 그 수를 겨루는 대표적 연중행사이다. 이 작품은 활을 쏘고 있는 미소년에게 마치 '구애하듯' 화살수를 물어보는 남정네를 형용한 것이다. 당시 풍습을 모르면 이해하기 어려운 작품인데, 부송의 인간 관찰의 폭을 알 수 있는 대목이기도 하다.

이처럼 심신이 아픈 존재들이나 비천하고 저속하다고 생각되어 전통시가에서 외면당했던 사람들의 모습이 그 내면까지 상상이 가도록 묘사되고 있다. 격정적이거나 저항적으로 그려지지 않는 것은 하이쿠라는 문예의 한계이거나 부송 작품의 특성일 수도 있다. 그 좋은 예로 위의 ⑤번 '백정마을에 / 꺼지지 않고 / 남은 등불이여'는 '백정'이라는 소위 천민을 소재로 삼은 획기적인 작품일 수는 있지만 어디까지나 등불너머로 상상하는 존재일 뿐, 변혁의 에너지나 반골의 메시지는 보이지 않는다. 어쩔 수 없이 유미주의적이면서 체제순응적인 일본문학의 특성을 반영한다고도 볼 수 있다. 그래도 허무주의나 심미적 범주에 갇혀 있었던 시가 확장되어 다양한 계층의 인간의 욕망과 좌절을 읊었다는 점에서는 평가할만 하다고 할 것이다.

Ⅳ. 마치며– 근원적 상실의 정서

지금까지 보았듯이 에도시대는 인간 욕망 해방의 시대였지만 신분제도나 관습의 제약으로 비극적인 사건이 빈발했고, 급격한 상업자본주의의 부산물로 상대적 박탈감이 극심한 시대이기도 했다. 무사정부가 체제 안정을 위해 향락주의, 현세주의를 조장하되 '자유'를 주지는 않았기 때문이다. 부송도 도시로 돈벌이하러 나왔던 어머니에게서 태어나서 강제이별을 당했다는 출생의 비밀과 실향의 아픔을 간직한 채 수많은 아픈 존재들에서 자신의 모습을 보기도 했던 것이다.

일본의 근대 시인 하기와라 사쿠타로(萩原朔太郎, 1886-1942)는 부송의 하이쿠는 영혼의 고향을 그리워하고, 불이 타오르는 난롯가를 그리워하고 먼 옛날의 자장가와 어머니의 품속이 그리워서 우는 애가(哀歌)였다고 하고 있다. 또한 하기와라는 그의 하이쿠 속에 근대 유럽 시인과 같은 로맨티시즘이 있다고 했다(萩原朔太郎 1951). 그 근저에는 '향수'라는 것이 자리하고 있다. 여기서 향수라고 하는 것은 단순히 태어난 고향을 그리워하는 것뿐만이 아니라 인간이 상실한 '마음의 본향'에 대한 동경이다.

① 유채꽃이여 / 고래도 오지 않고 / 저무는 바다
　菜の花や鯨もよらず海暮ぬ　(蕪村自筆句帳)

② 선잠을 깨고 보니 / 봄날은 또 하루가 / 저물어가고
　うたた寝のさむれば春の日くれたり (蕪村自筆句帳)

① '유채꽃이여 / 고래도 오지 않고 / 저무는 바다'에서 뜬금없이 언급하고 있는 '고래'는 현실을 벗어나고픈 '미지의 세계에 대한 동경'이기도 하고 '막연히 기다려지는 그 무엇'이기도 하다. 고래도

다가오지 않고 아무 일도 일어나지 않은 채 오늘 하루가 지나간다. 요즘 우리 드리마 '이상한 변호사 우영우'의 고래 이미지를 생각하면 여기서도 고래는 뭔가 억압된 현실을 해방시켜주는 매개물 같은 느낌이 든다고 할까? 바다 저 멀리를 상상하는 이국정서와도 관련하여 인간 본연의 로맨티시즘을 자극한다. ②번 '선잠을 깨고 보니 / 봄날은 또 하루가 / 저물어가고'에서도 나른한 봄날 깜빡 졸았는데 잠을 깨어보니 이미 날은 어둑어둑해져 있고 뭔가를 잃어버린 듯 오늘도 저물어 간다는 것이다. 인간은 때로는 뭘 잃어버렸는지조차 모르지만 잃어버린 그 무엇을 희구하며 끝없이 먼 데를 바라보는 상실감의 덩어리다.

결국 우리 모두는 엄마의 가슴을 찾아 우는 아픈 존재들이다.

화로에 묻은 불 / 온기가 느껴지는 / 어머니 옆자리
うづみ火やありとは見えて母の側 (夜半叟句集)

잿속에 묻은 불은 활활 타오르지는 않고 은근하고 따사로운 품속 같은 온기를 지니고 있다. 그 은근한 온기가 있는 듯도 한데 만져지지 않는다. 부송 내면의 어머니의 체온에 대한 느낌이다.

① 더딘 하루해 / 쌓여서 머나먼 / 그 옛날이여
　遲き日のつもりて遠き昔かな (蕪村自筆句集)

② 봄날 해거름 / 집으로 가는 길이 / 먼 사람들뿐
　春の暮家路に遠き人ばかり (夜半亭蕪村句集)

하기와라는 ①번 작품에 대해서 "시간의 먼 피안에 있는 마음의 고향에 대한 추회이며 평화로운 봄날 꿈을 꾸듯 들었던 어머니의 자장가의 추억"(萩原朔太郎 1951)이라고 하고 있다. 아울러 ②번

은 봄날 집으로 가는 길이 멀게 느껴지는 마음을 이야기하고 있는데 이처럼 우리는 시간적으로나 공간적으로나 어머니 품속 같은 마음의 본향으로부터 멀어져 있다는 외로움에 사로잡힌다.

> 방 안 빌려주는 / 등불 빛이여 눈 속에 / 늘어선 집들
> 宿かさぬ灯影や雪の家つづき　(蕪村自筆句帳)

어머니의 온기, 사람의 온기, 등불이 켜진 집의 온기를 그리워하며 우리는 살아간다. 그런데 등불 빛이 켜진 아늑한 집으로 상징되는 안식처는 때로는 우리가 들어가는 것을 강하게 거부한다. 필자가 「요사부송 하이쿠에 나타난 '집' 의식」(유옥희 2021, 131-157)에서 논했듯이 부송이 유달리 집착했던 언어, '집'이 뿜어내는 온기와 냉기를 읊은 것은 마음의 안식처에 대한 갈구 때문일 것이다. 부송은 자신이 겪은 상실감을 내면화함과 동시에 그것을 마음의 본향에 대한 그리움으로 승화시켰기 때문에 그가 본 아픈 존재들은 모두 '실향민'이었으며 그 아픔을 공감하며 썼던 수많은 작품들은 우리 독자들로 하여금 향수를 느끼게 해 주는 것이다(유옥희 1996, 271-294).

결국 '낭만'이란 말은 어머니 품에 대한(종교에서는 절대자이겠지만) 향수일 것이고, 어머니 품을 떠난 존재들의 분리불안증에서 비롯된 '어리광'일 것이다. 지면상 논하지 않았지만 부송이 「호쿠주 로센을 애도하며(北寿老仙を悼む)」라는 당시로서는 아주 드문 자유시 말미에서 '(전략) 암자의 아미타불에 등불도 켜지 않고 꽃도 받치지 않고/ 그대 그리며 서성이는 이 저녁이/ 얼마나 거룩한지 我庵のあみだ仏ともし火もものせず/ 花もまいらせずすごすごとイめる今宵は/ ことにたうとき'가 그것을 잘 얘기해 준다. 그는 여기서 이 세상 어디에서도 더 이상 친구를 만날 수 없는 슬픔으

로 망연자실하면서 마치 어머니에게 떼쓰듯이 '아미타불이여 어찌 그러실 수 있나요'라고 울부짖고 있어서 더욱더 아름답고 애틋하고 거룩하다. 그냥 '친구의 후세 명복을 빈다'라고 한다면 너무나 상투적이고 고전적인 글이 되었을 뻔했다. 우리는 부송처럼 신 앞에 어리광 부리고 떼를 쓰는 존재이다.

이처럼 '낭만'은 슬프든 기쁘든 그 어떤 피조물과도 다른 인간의 본성이며 우리 앞에 놓인 '거역할 수 없는 섭리'와 '칼날 같은 이성'에 대한 반항의 몸짓이다. 체제 순응적인 면이 짙은 일본문학의 특성상 유럽의 경우처럼, '질풍노도', '격정적인 저항' 이런 단어들은 등장하지 않지만 에도시대 사람들이 자신들의 운신의 폭 안에서 최대한 낭만을 누리고자 몸부림쳤던 모습과 내면화된 상실감을 읽을 수 있었으며 또한 그것을 무한 공감하는 부송의 인간애·자기애를 읽을 수 있었다는 점에서 이 글의 의의가 조금은 있지 않을까 기대한다.

참고문헌

· 유옥희. 1996. "興謝蕪村의 春の暮 − 상실의 정서를 중심으로." 일어일문학연구 28: 271-294.

· _____. 2015. 『부송 하이쿠와 삶의 미학』. 제이앤씨.

· _____. 2021. "요사부송 하이쿠에 나타난 '집' 의식." 일본어문학 91: 131-157.

· 江馬務 외 2人. 1967. 監修 『日本風俗事典』. 人物往来社.

· 萩原朔太郎. 1951. 『郷愁の詩人 与謝蕪村』. 新潮社.

· 藤田真一·清登典子. 2003. 『蕪村全句集』. おうふう.

· 高橋庄次. 1970. "蕪村に関する三つの問題." 連歌俳諧研究 38巻: 14-23.

· 高橋庄次. 2000. 『蕪村伝記考説』. 春秋社.

· 『蕪村没後 200年 與謝蕪村展』(1983년 9월) 자료집.

제6장
결핍과 동경의 역설과 역병: 낭만주의 시 읽기를 통한 신화적 해법을 찾아서

홍순희

홍순희 계명대학교 Tabula Rasa College 교수

계명대학교와 서울대학교에서 독문학과 비교문학 박사학위를 각각 받았으며 저서와 논문으로 『신화와 문화의 힘』, 「고려인과 러시아 독일인 디아스포라와 하이데거의 '고향'-존재」, 「페르시아 수피시인 하피즈의 독일과 한국 내 수용」 등이 있다.

Ⅰ. 들어가며: 결핍과 동경의 역설

낭만주의는 계몽주의에 대한 반작용으로서 고전주의와 함께 유럽 문명의 두 축을 이룬다. 인간의 정신과 정신적인 활동이 고대 그리스의 철학과 현자를 양산했다면 신의 권위와 신앙심이 중세 기독교의 신학과 성인을 낳았다. 신 본위에서 인간 본위로 패러다임이 전환되면서 미성숙한 인간의 이성이 계몽과 더불어 성숙해지고, 그 결과 인간은 신의 명령이 아닌 정언명법에 따라 행동한다. 중세의 봉건적이고 종교적인 권위와 특권, 부정과 억압, 인습과 전통, 편견과 미신 등을 타파하기 위해 계몽된 인간의 이성이 빛을 발하고 그 빛이 사회 곳곳에 드리워진 전근대적인 어둠을 몰아낸다.

계몽주의의 바통을 받아 고전주의가 고대 그리스의 전통을 표방하면서 인간의 정신과 정신적·이성적 작용 및 활동을 전면에 내세우고, 질서와 조화, 합일을 지향하면서 문화적 업적을 문명의 이름으로 축적한다. 반면 낭만주의는 중세를 표방하면서 정신과 이성보다 신앙심과 감정을 앞세우고, 문화와 문명보다 신화와 자연을 도구로 삼아 주체중심주의의 경계를 느슨하게 하고 그 한계를 벗어난다. 바로 이 지점에서 본 연구는 출발한다. 말하자면 본

연구에서는 결핍과 동경의 역설적 현상인 팬데믹 시대에 낭만주의적인 해법을 찾기 위해 신화를 그 기반으로 삼는다. '코로나19의 역설'이라는 말이 있다. 팬데믹을 초래한 과학과 기술의 발달이 팬데믹을 극복하기 위해 더욱더 촉진되어야 하는 이율배반성을 담보한다. 또한 코로나19로 인한 거리두기 덕분에 자연이 회복세에 접어드는 안티노미 현상도 포함된다.

코로나19라는 팬데믹은 분명 계몽의 산물이고 인간의 욕심이 낳은 결과이다. 과학의 발달과 근대화, 산업화의 가속화로 자연이 몸살을 앓기 시작한 것은 이미 오래 전이고, 신화가 탈신화화 되면서 문화에 종속되고 문명에 잠식된 것도 어제오늘 일이 아니다. 그리고 코로나19와 같은 역병을 인류가 이번에 처음 경험하는 것도 아니다. 인류역사상 치명적인 전염병이 반복적으로 발생했고, 그때마다 수많은 인간이 목숨을 잃었으며, 인간과 바이러스의 싸움에서 때로는 인간이 바이러스를 진압하기도 하고 때로는 그 반대가 되기도 했다. 역병 또는 인간과 바이러스의 전쟁을 주제로 한 세계 문학 작품들이 상당수 있는데, 본 연구에서는 그중에 대표적인 몇몇 작품을 소개할 것이다. 팬데믹 시대에 낭만주의 시를 읽으면서 신화적 해법을 모색하기 위해 우선 신화의 개념을 살펴보고, 낭만주의자들이 추구한 '새로운 신화'가 과거의 신화와 포스트모더니즘 시대의 '새로운 신화'와 어떻게 다른지 알아볼 것이다.

팬데믹 시대에 낭만주의 시를 읽으면서 신화적 해법을 찾는다는 것은 자연에 대한 인간의 성찰과 반성을 전제로 생태적 접근을 한다는 것과 일맥상통한다. 인간이 자연에 손을 대기 시작하면서 역설적으로 인간은 자연으로부터 멀어졌다. 자연이 미분화와 참여하기의 세계라면 문화의 세계에서는 분화와 거리두기를 촉진한다. 결국 자연과 문화가 분리되고 문화에 의해 자연이 대상화되면서 풍요로움과 편리함이 오히려 결핍과 동경을 낳고 기술의 발달

이 역병이 필연적으로 동반하는 역설적인 현상이 나타난다. 결핍과 동경에 대한 낭만을 노래한 시인들을 만나 그들이 노래한 '호수'와 꽃과 '숲'의 이미지를 따라 걷는다.

II. 문학 속 역병

문학은 인간의 역사와 궤를 같이한다. 문학은 인간의 삶을 담은 그릇이다. 문학은 인간 군상의 집합체이고 희로애락의 다면체이다. 진화론에 의하면 미생물은 모든 생명체의 시작으로 인간의 탄생 훨씬 이전부터 존재했다. 병원성 미생물도 마찬가지이다. 그래서 동식물의 세계에서 특정 순간에 특정 종이 병으로 사라지는 일이 반복되었다. 미생물이 진화하여 인간이 되었다고 한다면 인간이 탄생하는 순간 병원성 미생물도 작동하기 시작한다. 그리고 인간의 진화와 더불어 병원성 미생물의 활동도 점점 활발해진다. 그렇다고 인간과 병원성 미생물의 상호 작용이 상시 정비례적이거나 균형을 이루는 것은 아니다. 인간과 병원성 미생물이 정비례적으로 작용한다면 인간은 언제나 병원성 미생물을 통제할 수 있고, 인간과 병원성 미생물이 균형을 이루면서 상호 작용한다면 인간이 전염병으로 그렇게 많은 목숨을 잃을 필요가 없다.

이런 맥락에서 인간과 병원성 미생물의 관계는 단순한 공존의 관계가 아니다(송영구 2005, 127). 특히 병원성 미생물이 유발하는 전염병이 인류의 역사를 다시 썼다고 해도 괴언이 아니다. 육안으로 볼 수도 없는 병원성 미생물이 야기한 전염병으로 인류가 백기를 들고 전염병에 무릎을 꿇은 적이 한두 번 아니다. 지금은 거의 정복되거나 퇴치되었지만 결핵과 매독, 콜레라, 장티푸

스, 천연두가 인류를 위협했던 적도 있었다. 물론 지구 사회 전체를 두고 보면 이러한 전염병조차도 현재진행형이다. 인류에게 재앙이었던 전염병 중에 대표적인 것은 6세기 로마 제국을 강타했던 역병과 14세기 유럽 인구 3분의 1의 목숨을 앗아간 흑사병이다. 그리고 스페인 독감도 위협적이기는 마찬가지였다.

전염병을 다룬 문학 작품도 매우 많이 있다.[1] 그중에서 소포클레스(Sophocles, BC 497-BC 406)[2]의 『오이디푸스 왕(Oidípous túrannos)』과 보카치오(Giovanni Boccaccio, 1313-1375)의 『데카메론(Decameron)』, 그리고 카뮈(Albert Camus, 1913-1960)의 『페스트(La Peste)』를 중심으로 텍스트 발췌 부분을 읽어보면 고대부터 중세를 거쳐 근현대까지 전염병이 어떻게 인류를 위협했는지, 전염병의 공격에 인간이 어떻게 대처했는지, 전염병의 습격에 인간이 얼마만큼 무기력했는지, 그리고 그 위기를 어떻게 극복했는지를 알 수 있을 것이다. 그뿐만 아니라 인류가 존속하는 한, 인간의 생명이 붙어있는 한 전염병의 공격이 계속될 것이라는 것도 알 수 있을 것이다. 비록 역사적 사실과 사건으로 발생한 전염병이 정복되었지만 앞으로 전염성과 전파력이 훨씬 강한 전염병의 출현이 불가피하고 그것이 인류에게 치명적이라는 사실을 깨달을 수 있을 것이다. 이것이 바로 문학을 공부하고 문학 작품을 읽어야 하는, 특히 시를 읽고 음미해야 하는 이유이다.

1. 『오이디푸스 왕』, 테베의 역병

소포클레스의 『오이디푸스 왕』에서 역병은 치명적이다. 테베 전역이 역병으로 요동치고 역병이 정점을 향해 치닫고 있기 때문

1) 전염병 관련 대표적인 작품 선정을 위해 반덕진 2020, 39쪽 이하를 참조함.
2) 본문에서 원어 표기가 필요할 경우, 영어 또는 영어 번역본을 사용함.

에 도시의 운명은 심연의 나락으로 떨어지고 있다. 역병의 정점과 심연의 나락이라는 수직적인 상승과 하강의 원리가 여기에서도 어김없이 작용한다. 이 또한 일종의 거룩한 슬픔의 양상이다. 슬픔이 거룩할 수 있는 것은 슬픔이 승화될 수 있기 때문이다. 그리고 슬픔의 승화는 슬픔이 극에 달해 더 이상 슬퍼할 수 없는, 슬퍼하지 않는 지경에 이르렀을 때 가능하다. 그리고 그때가 되면 비로소 다시 상승을 위한 날개를 펼 수 있다:

당신께서 직접 보시다시피 도시가 지금
너무나 요동치고, 이제 심연으로부터, 피의 파도로부터
머리를 치켜들 수 없습니다.
도시는 죽어가고 있습니다. 땅의 열매를 담은 이삭
들도 그렇고,
풀 뜯는 소의 무리도 그러하며, 여인들은 아이를
낳지 못하고 있습니다. 거기에 불을 가져오는 신이,
더할 수 없이 적대적인 질병의 소용돌이 속으로
도시를 몰아가고,
카드모스의 집은 전염병으로 비어가고, 검은 하데
스는 신음과 애곡으로 번영을 누리고 있습니다.
(소포클레스 2009, 20–21)

이제 역병의 퇴치는 '만인의 눈에 가장 강하고"필멸의 인간들 가운데 가장 뛰어난' 테베의 왕 오이디푸스의 몫이다. 괴물 스핑크스가 낸 수수께끼, 즉 '아침에는 네 발, 점심에는 두 발, 저녁에는 세 발로 걷는 것이 무엇인가?'라는 질문에 '인간'이라고 대답함으로써 인간 중에 가장 위대한 인간이 된 오이디푸스만이 전염병으로 무너져 내리고 있는 도시 테베를 일으켜 세울 수 있다. 사제의 말을 빌리면 도시 문명의 발달과 전염병의 창궐, 위대한 지도자의 리더십, 전염병 퇴치라는 사이클이 소포클레스의 『오이디푸

스 왕』에서 그대로 재현된다는 것을 알 수 있다. 또한 위기의 결핍을 동경의 동력으로 삼고 거룩한 슬픔의 두루마기를 방패와 병기 삼아 '가나안' 입성을 향해 걸어갈 때 오이디푸스 왕과 같은 지도자가 절실함을 알 수 있다:

> 지금 제[사제]나 이 아이들이 그대의 화덕 가에 앉은 것은
> 당신을 신들과 대등하게 여겨서가 아니라,
> 당신이 인생에 늘 있는 재난들에서나 신적인 일들을
> 처리하는 데서나 인간들 중 으뜸이라고 판단해서입
> 니다.
> […]
> 그래서 이제, 오 만인의 눈에 가장 강하신 오이디푸
> 스의 머리여,
> 여기 탄원자로 온 우리 모두가 당신께 청원합니다.
> […]
> 오, 필멸의 인간들 가운데 가장 뛰어나신 이여, 어서
> 도시를 일으켜 세우십시오.
> 어서 명성을 지키십시오. 지금 이 땅은, 그대가 예전
> 에 보여 주신 예지로 인하여
> 당신을 구원자로 부르고 있으니 말입니다.
> (소포클레스 2009, 21-22).

2. 『데카메론』, 피렌체 흑사병

14세기 말 이탈리아 피렌체에서 흑사병이 발생했을 때, 유럽에서는 중세의 암흑시대가 서서히 막을 내리고 르네상스의 여명이 밝아오기 직전이었다. 어둠이 극에 달하면 동이 트는 법, "이탈리아의 여러 도시 가운데 가장 빼어나고 고귀한 도시" 피렌체에서 "치명적인 흑사병"이 돌았고 사람들은 그 이유가 "천체의 영향이 인간에게 미친 것" 때문이라고도 하고 "우리의 삶을 바른 곳

으로 인도하시려는 하느님의 정의로운 노여움 때문"이라고도 하면서 흑사병의 유래에 대해 "몇 해 전 동쪽에서 시작되어 살아 있는 생명들을 셀 수도 없을 만큼 빼앗으면서 서쪽을 향해 처절하게 확산되었다"(보카치오 2012, 22)[3]고 진단했다. 물론 여기에서 '동쪽'이라 함은 유럽 중세 암흑기에 찬란한 문명의 꽃을 피운 중동의 이슬람 세계를 말한다. 결국 '동쪽에서 시작'되었다고 하는 흑사병의 종식이 유럽에서 르네상스의 시작으로 이어진 셈이다.

피렌체를 덮친 흑사병은 "동양에서와 다른 양상"(22)을 띠었다. 코피가 나면 죽음에 이르는 동양에서와 달리 피렌체에서는 "병에 걸리면 남자든 여자든 똑같이 살이나 겨드랑이에 종기(가보치올로)부터 나기 시작"(22–23)했는데, "죽음의 전조"인 종기는 "삽시간에 온몸으로 퍼져"나갔고 그다음에는 "검거나 납빛을 띠는 반점"들이 나타났다. "팔과 허벅지, 그리고 몸의 다른 구석구석에 찍히는 반점들은, 큰 것은 숫자가 적고 작은 것들은 촘촘"한데, 종기와 반점이 생기면 "불과 사흘 안에 대부분 열이나 다른 합병증도 없이 죽어갔다."(23) 흑사병의 원인을 알 수 없었기 때문에 정확한 진단과 효과적인 처방 역시 불가능했다. 역병 앞에서는 의사도 무기력했고 연구에도 아무런 진척이 없었다.

역병의 감염성 또한 매우 강했기 때문에 아무리 "건강한 사람이라도 환자와 말을 주고받거나 접촉하기만 하면 이내 감염이 되거나 전염된 사람들처럼 똑같이 죽어 갔고, 그뿐만 아니라 환자가 입었던 옷이나 사용했던 물건들을 만지기만 해도 병이 옮겨 가는 것 같았다."(23–24) 흑사병에 대처하는 방식도 다양했는데, "자기 목숨은 자기가 부지해야 한다는 생각이 만연"한 가운데 "설제된 생활"(24)을 영위하는 사람도 있었고 "은둔 생활"을 하는 사람

3) 이하 『데카메론』 인용 출처는 괄호 안에 쪽수 표기로 대신함

도 있었다. 역병이 창궐한 가운데 인간 군상의 삶을 지극히 대비적이었다. 그렇게 피렌체는 이렇게 "극도의 한탄과 불행에 빠져 신성한 것, 인간적인 것 또는 법도의 권위에 대한 경의가 땅에 떨어지고 와해되었다."(25)

> 환자가 없는 집 안에 콕 틀어박혀 절제된 태도로 정갈한 음식을 먹고 고급 포도주를 마시며, 다른 사람과의 접촉을 끊고 외부의 일이나 죽은 사람이나 병에 걸린 사람들 일은 깨끗이 잊은 채, 저희끼리 재미난 이야기를 나누고 악기를 연주하는 등 할 수 있는 모든 일을 즐기면서 살았던 것입니다. 그에 반하여 실컷 먹고 마시며 즐기고 노래하며 주변을 돌아다니고 닥치는 대로 욕망을 채우고 모든 불안과 의심을 지우는 것이 최선의 대처라고 믿는 사람들도 있었습니다. 그들은 이를 말뿐만 아니라 행동으로도 옮겨서 밤이나 낮이나 이 술집 저 술집으로 옮겨 다니며 끝없이 흥청망청 마셔대고, 그것도 모자라 남의 집까지 쳐들어가서 걸리는 대로 혹은 마음 내키는 대로 즐기는 것이었습니다.(25)

지체 높은 젊은 부인 일곱 명과 귀족 청년 세 명이 감염과 죽음의 공포로부터 벗어나기 위해 피렌체를 떠나 피에솔레 언덕에 있는 아름다운 별장으로 갔다. 말하자면 이들은 일종의 사회적 거리두기를 실천한 셈인데, 이들은 인구밀도가 높고 감염의 위험이 도사리고 있는 중세 도시 피렌체를 떠나 시골 마을로 피신한 것이다. 그리고 이들 열 명이 별장에서 열흘 동안 백 가지 이야기를 하는데, 그것이 바로 보카치오의 『데카메론』이다. 그리고 백 가지 이야기 중에는 갖은 고생 끝에 행복을 찾은 이야기, 역경을 이겨내고 사랑을 쟁취한 연인 이야기, 기발한 생각으로 위기를 모면한 이야기, 낯 뜨거운 이야기, 은연중에 상대방을 조롱하는 이야기 등이 있다.

2주 동안 사회적 거리두기를 마치고 마지막 날에는 춤을 추고 노래를 부르는 등 축제의 분위기를 만끽하고 보름째 되는 날 각자

의 본래 위치로 돌아감으로써 사회적 거리두기를 끝낸다. 보카치오는 노골적이고 자유롭게 표출되는 인간의 욕망, 필연이 아닌 우연에 의해 증명되는 삶의 진면목, 인생의 무상함이나 죽음 때문에 오히려 긍정할 수 있는 삶에 대한 낙관적인 태도 등을 이 작품에서 풀어낸다. 나폴리 출신의 철학자이자 정치인, 미술사학자, 작가, 문학 평론가, 역사가로 활약한 크로체(Benedetto Croce, 1866-1952)는 보카치오의『데카메론』이 "삶을 가장 고귀한 단계부터 가장 저열한 단계까지, 외적인 상황에서 내적인 심리 변화에 이르기까지 완벽하게 묘사한다"(보카치오 2012. 뒤표지)고 극찬한다.

3. 『페스트』, 오랑시 페스트

카뮈의『페스트』는 오랑시의 흑사병 발생과 창궐이 얼마나 처참한 양상을 띠는지 적나라하게 보여준다. 최근에 경험한 코로나19 바이러스와 변이 바이러스도 위험하고, 위협적이며, 수많은 희생자를 냈지만 중세 흑사병이 유럽을 휩쓸었을 당시에는 의학이 지금처럼 발달하지도 않았고 디지털 기반 정보 공유도 불가능했기 때문에 페스트에 감염된 피해자 수가 1억 명에 달할 만큼 그 피해가 엄청났다. 사망자의 숫자에서는 코로나19와 중세의 흑사병을 단순 비교할 수 없지만 페스트로 인해 오랑 시민들과 보건 당국이 경험한 극한의 절망적인 상황과 처참한 현실, 암울한 미래에 대한 불안 등은 그때나 지금이나 크게 다르지 않다.

맨 처음 오랑시의 페스트 징조는 "4월 16일 아침, 의사 베르나유 리유가 자기의 진찰실을 나서다가 층계참 한복판에서 죽어 있

는 쥐 한 마리를 목격"(카뮈 2011, 17)[4]하면서 비롯되었다. '죽어 있는 쥐 한 마리'가 수십, 수백 마리가 되어 "쓰레기통 속에 쌓인 채, 아니면 도랑 속에 길게 열을 지은 채"(26) 방치되었다. 시간이 지나면서 "죽은 쥐들의 수는 날로 늘어만 갔고 그 수집의 양은 매일 아침 더욱 많아졌다. 나흘째 되는 날부터 쥐들은 떼를 지어 거리에 나와 죽었다."(27) 페스트의 첫 징조가 나타난 지 열흘 남짓 지난 "4월 28일에 랑스도크 통신이 약 8000마리의 쥐를 수거했다는 뉴스를 발표하자 도시의 불안은 그 절정에 달했다."(28) 그리고 사람들의 입에서 '페스트'라는 말이 나오기 시작했다.

역병이 창궐한 시기에 가장 크고, 가장 심각하고, 가장 보편적인 고통은 바로 "생이별의 감정"(236)이다. 페스트 유행 초반에는 그나마 "잃어버린 사람을 또렷이 기억할 수 있어서 그들이 없음을 애석해"한다. '잃어버린 사람'에 대한 기억을 붙잡기 위해 안간힘을 쓰다보면 그와 함께 할 수 있는 일들에 대한 상상력은 기억에 묻혀버린다. 페스트의 다음 단계에 접어들면 '잃어버린 사람'에 대한 기억조차 희미해지는데, 그것은 "그 얼굴을 잊어버린 것이 아니라, […] 그 얼굴에서 살이 없어져 그 얼굴을 자기들의 마음속에서 알아볼 수 없게 된 것"을 의미한다. 사랑에 대한 느낌도 마찬가지이다. 상상력과 기억력이 마모될 정도로 "길고 긴 생이별의 세월"(237)을 겪고 나면 결국에는 사랑할 수도 정분을 나눌 수도, 사랑과 정분에 대한 기억도, 그것에 대한 상상도 불가능해 진다. 말하자면 기억과 상상의 모든 대상이 "큰 위력을 발휘하는 페스트의 지배 속"으로 들어가 소멸되어 버린다. 그리고 사람들은 단조로운 감정만 느낀다.

4) 이하 『페스트』 인용 출처는 괄호 안에 쪽수 표기로 대신함

"이제 끝날 때도 되었는데." 하고 시민들은 말하곤 했다. 왜냐하면 재앙이 계속되는 기간 중에 집단적인 고통이 끝나기를 바라는 것은 당연한 일이었고, 또 실제로 그들은 그것이 끝나기를 바랐기 때문이다. 그러나 이 모든 말들은, 초기에 있었던 열정이나 안타까운 감정은 찾아볼 수 없이, 저 빈약하기 짝이 없는 이성이 비쳐 보이는 말들이었다.(238)

이제 오랑시의 의사 리유는 "마지막 희망"(275)인 또 다른 의사 카르텔의 혈청 시험에 오통 씨 아들의 운명을 건다. 페스트에 감염된 어린애가 "이미 진 싸움"(277)에서 버티고 있었기 때문에 카스텔의 혈청을 시험해 보았는데, 그 결과는 절망적이었다. "하느님이시여, 제발 이 어린애를 구해 주소서!"(282) "이 애는, 적어도 아무 죄가 없었습니다. 당신도 그것은 알고 계실 거예요!"(284) 코로나19 바이러스에 대한 인간의 승리를 언제 선언할 수 있을지 모르겠지만 오랑시에서는 페스트균이 자취를 감추었고 오랑시민들은 그 기쁨에 들떠 있었다. 하지만 카뮈는 작품 말미에 다음과 같은 경고를 잊지 않았다:

페스트균은 결코 죽거나 소멸하지 않으며, 그 균은 수십 년간 가구나 옷가지들 속에서 잠자고 있을 수 있고, 방이나 지하실이나 트렁크나 손수건이나 낡은 서류 같은 것들 속에서 꾸준히 살아남아 있다가 아마 언젠가는 인간들에게 불행과 교훈을 가져다주기 위해서 또다시 저 쥐들을 흔들어 깨워서 어느 행복한 도시로 그것들을 몰아넣어 거기서 죽게 할 날이 온다(401–402).

Ⅲ. 낭만주의 신화와 신화의 탈(脫)낭만성

1. 신화

신화(Mythos)는 본래 '신이나 왕족, 또는 영웅이 말하다'를 의미하는 미테오마이(mytheomai)에서 파생된 명사로 '신비스럽고 고귀하며 웅장한 이야기'를 뜻한다. 그리고 문화(Logos)는 원래 레게인(legein), 즉 '[그리스 시대] 여자나 노예가 말하다'의 명사형으로 '노골적이고 비루하며 조잡한 이야기'를 가리키는데. 지금은 그 의미가 완전히 뒤바뀌었다. 그리스에서는 인간의 정신과, 정신적 범주에 포함되고 그것이 포착할 수 있는 것을 포섭하여 파악했기 때문에, 인간의 정신적 산물인 학문이 발달하고 그 결과물인 지식이 축적될 수 있었던 반면, 정신적인 활동과 이해의 범위를 넘어서는 신화는 평가절하 되고 폄훼되었다. 그러다가 마침내 소크라테스와 플라톤에 이르러 미토스와 로고스가 역전되면서 로고스에 의한 탈신화화 작업이 이루어진다.

고대 근동의 헤브라이즘이 유대교 신앙을 근간으로 하고, 알렉산드로스의 헬레니즘이 중세 신학의 기틀을 마련했다면, 종교개혁과 르네상스 시기에는 유럽 근대의 포문이 열렸고, 계몽의 시대를 거치면서 근대화가 본격적으로 이루어졌으며, 기술의 발달과 산업화로 유럽의 근대화는 가속화되었다. 인간의 정신과 정신적 활동 및 능력이 극대화되는 데다가 '미성숙한 이성'이 계몽을 통해 터보 엔진으로 작동함으로써 탈신화화의 속도도 매우 빨라지고 그 결과 신화가 설 자리가 점점 좁아진다. 주체중심주의를 표방하는 유럽 근대화로 로고스와 미토스 간 균형이 깨어진 지는 오래되었다. 인간이 무게 중심인 천칭저울의 한쪽 접시에 로고스의 무게 추가 더해지면 그만큼 다른 쪽 접시의 미토스 무게 추는 감해진

다. 그리고 결국에는 기술 문명이 극대화되고, 인간 소외 현상이 심각해지며, 신화와 인간의 신성이 자취를 감춘다.

근대와 탈근대가 공존하는 21세기에 신화를 소환해야 하는 이유는 분명하다. 탈신화화 된 신화의 본래성을 회복해야 하는 당위와 그 기반이 21세기에 마련된 셈이다. 그리고 이제는 대립적인 이원성이 상극이 아닌 상생의 두 축으로 작용할 수 있는 여지가 생겼다. 선과 악, 삶과 죽음, 빛과 어두움, 남자와 여자, 미토스와 로고스, 문화와 자연 등등, 이 세상에 존재하는 모든 것은 이원적이고 대립적이다. 이성을 앞세우고 주체 중심주의를 표방하는 근대에서는 이원적인 것 사이에 선험적인 차이가 있고, 그 차이를 근거로 우열을 가렸으며, 우월한 주체가 열등한 객체를 소유하거나 점유 또는 지배하는 것이 정당화되었다. 하지만 '이성의 타자'를 찾아 이성과 결별하는 탈근대나 '도구적인 이성'에 저항하기 위해 '의사소통적인 이성'이나 '계몽의 변증법'을 내세우는 후기 근대나, 둘 다 대립적인 이원성의 공존 가능성을 전제한다. '미토스'와 '로고스'를 함께 '이야기'함으로써 잃어버린 신화의 목소리를 찾을 수 있고, '나'와 '너'가 '우리'가 되어 한 목소리를 냄으로써 기울어진 운동장을 수평으로 만들 수 있으며, 그 위에서 최고선이나 절대 정신을 향해 끝없이 걸을 수 있다.

2. 낭만주의와 신화: 슐레겔의 '새로운 신화(Neue Mythologie)'

독일의 대표적인 낭만주의 문학이론가 슐레겔(Friedrich Schlegel, 1772-1829)은 '포에지에 관한 담화(Gespräch über Poesie)'라는 글에서 신화에 대한 자신의 견해를 피력했다 (Schlegel 1968, 311). 고대와 중세를 대변하는 나름의 신화가 있었던 것처럼 낭만주의 시대에도 그에 부합하는 '새로운 신화'가 필

요하다는 것이, 동시대의 여러 지식인들과 마찬가지로, 슐레겔의 생각이었다. 물론 '새로운 신화'가 낭만주의시대에만 필요했던 것은 아니다. 그 이후에도 필요했고, 심지어 21세기에도 필요한데, 그때마다 '새로운' 신화는 일종의 문학적 표현방식으로서 그 시대적 삶의 특성을 '새롭게' 반영했다. 이런 맥락에서 포스트모던 시대에 적합한 '새로운' 낭만주의도 가능하다. 이렇게 낭만주의는 매번 새롭게 탄생한다.

슐레겔의 '새로운 신화'는 고대의 '신화'가 인간의 정신적인 범주에 갇히면서 탈신화화 되고 중세의 신화가 신학의 시녀로 전락한 것에 대한, 그리고 계몽의 시대에 분석적이고 도구적인 이성의 잣대에 의해 신화가 재단되면서 평가절하되고 총체성을 잃어버린 것에 대한 일종의 저항이고 반작용이다. 말하자면 신화는 슐레겔을 비롯한 낭만주의자들에게 한편으로는 계몽적인 이성에 대한 비판의 도구였고, 다른 한편으로는 상상적인 감성과 감각을 일깨우는 자극제였다. 계몽의 시대에는 합리적이고 논리적인 이성의 작용으로 근대화가 가속화되었고, 과학이 발달하였으며, 산업화가 촉진되었다. 반면 낭만의 시대에는 상상의 날개를 달고 감각을 동원해 감성을 표출하고 감정을 표현하는 문학과 예술 활동이 활발하게 이루어졌다. 그래서 낭만주의 시대에는 시인과 예술가들이 '푸른 꽃'을 찾아 나서고, '밤'의 찬가를 목 놓아 부르며, 디오니소스의 취기에서 창조의 원동력을 길러내었다.

하지만 슐레겔의 '새로운 신화' 개념에는 이상적인 문학에 대한 동경이 응집되어 있고 최고의 문학을 찾고자 하는 정신적인 노력이 반영되어 있다. "우리는 신화를 가지고 있지 않다. […] 하나의 신화를 가질 때가 거의 되었다. 오히려 우리가 신화를 하나 만드는 데 진지하게 참여할 때가 되었다(Wir haben keine Mythologie. […] wir sind nahe daran eine zu erhalten, oder vielmehr es

wird Zeit, daß wir ernsthaft dazu mitwirken sollen, eine hervorzubringen)"(Schlegel 1968, 312)고 하는 생각의 발상은 결국 고대 그리스 문학의 구심이 되는 신화 개념으로부터 비롯되었다. 주지하는바 고대 그리스에서는 문학을 비롯한 모든 학문적인 활동이 인간의 정신적 산물이었다. 그리스에서 신화를 문학의 중심점으로 삼은 이유 역시 인간 정신을 기반으로 하는 상상력을 극대화하기 위한 장치였기 때문에 신화가 최고 경지의 모범적인 예술작품으로 분류되었다. 결국 정신적 사고의 근간이 되고, 신비스러운 문학의 모체가 되며, 인간의 정신적 작용과 활동 범위를 극대화하는 장치가 된 '옛' 신화가 없다는 것이 슐레겔의 진단이다.

낭만주의 신화가 '새로운' 이유는 그리스 신화로의 무조건적인 복귀나 그것에 대한 단순한 복원이 아니라 "더 아름답고 더 큰 방법(eine schönere, größere [Weise])"(Schlegel 1968, 313)을 동원해서 정신적 창작행위와 신화적 상상력을 재결합하려고 시도하기 때문이다. 하지만 슐레겔의 말대로 "새로운 신화는 정신의 심연에서 만들어져야 하고 모든 예술작품 중에 가장 인위적인 것이 되어야 한다(Die neue Mythologie muß aus der tiefsten Tiefe des Geistes herausgebildet werden; es muß das künstlichste aller Kunstwerke sein)"(Schlegel 1968, 312)고 하면 '새로운' 신화 역시 정신과 예술, 이상적인 것과 현실적인 것이라는 대립적인 이원성을 변증법적인 합일과 조화, 총체성, 통일성을 명분으로 내세워 무리하게 일원화하려는 근대적인 시도에 불과하다. 주체중심주의라는 근대의 작동 원리는 정신이 예술을, 이상적인 것이 현실적인 것을 지배 또는 장악함에 있어 그 근기와 정당성을 부여한다. 따라서 슐레겔이 제시한 낭만주의의 '새로운 신화' 역시 방법론적인 면에 있어서는 새로울 수 있지만 신화의 탈신화화 측면에서 보면 신화의 본래성 회복과는 거리가 있어 보인다.

3. 포스트모더니즘과 탈(脫)낭만성

21세기에는 모더니즘과 포스트모더니즘이 공존한다. 근대에 대한 냉철한 성찰과 통렬한 반성을 통해 근대와의 단절을 과감하게 선포하고 "망명중인 신(Gott im Exil)"(Frank 1988, 8)을 "도래할 신(Der kommende Gott)"(Frank 1982, 12)으로 맞이할 '이성의 타자'를 찾아 순례의 길을 떠나는가 하면, 근대의 부정성을 반면교사로 삼고 긍정성을 푯대로 삼아 근대의 유산을 이어받기도 하는데, 이런 맥락에서 포스트모더니즘은 탈근대와 후기근대로 각각 번역될 수 있다. 21세기에는 탈근대와 후기근대가 근대를 공통분모로 삼으면서도 더 이상 대립적이거나 상극적이지 않다. 만약 근대의 논리가 여전히 지배적이라면 둘 중 하나는 다른 하나에 의해 포섭되거나 점유되는데, 물론 그러한 현상이 지구촌에서 완전히 사라진 것은 아니다. 모더니즘에서 포스트모더니즘으로의 패러다임 전환이 시도되고 모더니즘과 포스트모더니즘이 공존하는 작금의 상황에서는 서로 대립적인 것이 당연히 존재하지만 그것이 상극적이 아니라 상생의 관계를 견지하면서 슐레겔이 말하는 모든 창조의 근원이 되는 '카오스'의 상태를 평화롭게 잘 유지하고 있다.

> 그러나 최고의 아름다움, 즉 최고의 질서는 바로 카오스의 질서이다. 즉 이것은 스스로를 조화로운 세계로 나아가기 위해서 사랑의 접촉만을 기다리는 그러한 질서이며, 옛 신화와 문학이 그러했던 바로 그 질서이다(Schlegel 1968, 313).

'카오스'가 낭만주의 시대에 '최고의 아름다움' 또는 '최고의 질서'로 소환된 일차적인 이유는 계몽주의를 표방하는 시대에 대립적인 이원성이 선험적으로 구분되어 엄격하게 분리되었고 양자

간 우열이 자의적으로 정해져 수직적인 관계가 심화되었기 때문이다. 낭만주의 시대를 대변하는 최고의 질서인 '카오스'는, 모순적이고 대립적인 이원성이 혼재하지만 그것들이 뒤죽박죽 상태로 좌충우돌하면서 서로 상충하거나 파괴하지 않고 일정 법칙에 따라 상호 '지양'하면서 총체성에 이르거나 조화를 이루는 상태를 말한다. 이렇게 볼 때 슐레겔이 말하는 낭만주의의 '카오스' 개념에는 대립적인 이원성의 이질적인 요소를 마모시켜 일원화하려는 거시적인 의도 또는 '보이지 않는 손'이 작용하고 있다. 반면 포스트모더니즘에서 차용하는 '카오스 이론'은, 혼돈 가운데 일정한 법칙이 작동한다고 보는 점에서, 낭만주의와 기본적으로 같은 입장을 취하지만 그 법칙이 작동하는 방식, 즉 아주 미세한 나비의 날갯짓이 원인이 되는 '나비효과'를 예의주시하고 과학적으로 분석하는 방식에 있어서는 근본적인 차이가 있다.

　카오스는 신화의 출발점이 되고 모든 창조의 전제가 된다. 카오스에서 코스모스로의 전환은 어두움에서 빛으로의 이동, 무질서에서 질서로의 이행, 무에서 유로의 변화 등을 의미한다. 그런데 어느 순간부터 코스모스에 무게가 실리고 빛과 질서, 있음이 각광을 받으면서 상대적으로 카오스와 어두움, 무질서와 없음이 평가절하 되고 마침내 부정적인 것으로 규정되어 배척되고 은폐되었다. 지금 우리는 잃어버린 목소리를 찾을 수 있는 시대에 살고 있다. 따라서 탈신화화로 축소되고 변질된 신화의 본래성을 회복하고, 은폐된 것을 탈(脫)은폐하여 비(非)은폐 상태로 되돌릴 수 있는데, 현대의 3대 과학이론으로 간주되는 카오스 이론(Gleich 1988, 6)이 상대성 이론과 양자역학과 함께 그 기능을 수행한다. 바로 이 지점에서 신화와 과학이 만나는데, 신화와 과학이 만날 수 있다는 발상 자체가 모순적이지만 종교와 과학의 존재 방식과

마찬가지로 신화와 과학의 접점 가능성이 분명히 있다.[5] 이렇게 볼 때 모더니즘과 포스트모더니즘이 공존하는 21세기의 '새로운' 신화는 결국 '절대 정신'으로 수렴되는 낭만주의 신화의 방식을 탈피하여 카오스와 코스모스, 자연과 문화, 어두움과 빛이라는 대립적인 요소를 은폐 이전의 가치중립적인 상태로 회귀함으로써 본래성을 회복하기 위한 노력에 집중할 필요가 있다.

IV. 낭만주의 시 읽기: 신화적 해법을 찾아서

눈에 보이지도 않는 코로나19 바이러스와 그 변이의 공격으로 거의 3년을 말 그대로 전대미문의 경험을 했다. 인간과 바이러스의 전쟁에서도 진화론의 원리가 그대로 작동하고 적자생존의 원칙이 그대로 적용되었다. 인간과 바이러스의 끊임없는 주도권 쟁탈전이 반복되었고 그때마다 인간은 인간대로 방역의 방식과 강도를 조절했으며, 바이러스는 바이러스대로 변이에 변이를 거듭했다. 그러다가 드디어 코로나19 바이러스가 인간에게 백기를 들고 꼬리를 감추는 시점에 이르렀다. 사회적 거리두기와 마스크 착용하기 등의 방역조치들이 완화되고 우리는 다시 일상을 회복하

5) 조셉 캠벨(Joseph John Campbell, 1904-1987)의 신화이론에 의하면 신화는 신비주의적 기능, 우주론적 차원의 기능, 사회적 기능, 교육적 기능 등, 다양하고 복합적인 기능을 가진다. 그중에서 두 번째 기능인 우주론적 차원의 열림과 과학적 관심이 상호 교차하면서 서로 변증법적 지양의 운동을 한다. 캠벨에 의하면 신화가 우주론적 차원을 열어주기 때문에 과학 발전의 기폭 장치가 되고 원동력이 된다. 그뿐만 아니라 미지의 세계에 대한 호기심은 인간의 지식욕 충족과 과학 발전의 전제가 된다. 따라서 인간이 우주론적 차원의 신화를 탐색하고 탐험하는 것이 곧 과학 발전의 행보이고 과학적인 해법을 찾는 것이 바로 우주론적 차원의 확장이다(Campbell 1991, 38-39; 캠벨 2015, 74-76). 이하 조셉 캠벨·빌 모이어스 대담. 2015. 신화의 힘, 이윤기 옮김. 파주: 21세기북스 판본을 사용함.

고 있다. 물론 그렇다고 해서 코로나19 이전의 일상으로 온전히 돌아갈 수는 없다. 아니 돌아가서도 안 된다. 인간을 '망각의 동물' 이라고는 하지만 코로나19의 습격 초반에 느꼈던 불안과 공포는 좀처럼 잊을 수 없을 것이다. WHO가 코로나19를 팬데믹으로 선언하면서 국경이 폐쇄되고, 출입국이 제한되며, 도시가 봉쇄되고, 개인의 자유 또한 억압 또는 제한된 것들을 결코 잊으면 안 된다.

중국 우한에서 처음으로 발견된 코로나19 바이러스에 대한 음모론도 무성하지만 코로나19는 분명 인간의 자연에 대한 방종이 낳은 '눈에 보이지 않는' 괴물이다. 코로나19의 강력한 공격에 인간은 속수무책이었다. 물론 시간이 지나면서 코로나19와 인간은 팽팽하게 맞섰고, 막상막하의 공격과 방어를 반복하면서 각자의 생존전략을 모색했으며, 이제 바이러스와 인간이 진화론적인 차원에서 타협점을 찾은 것처럼 보인다. 말하자면 우리는 머지않아 포스트 코로나 시대에 진입할 것이다. '포스트 코로나 시대'에서도 '포스트'의 의미는 양가적이다. 말하자면 '포스트'는 코로나19로'부터 벗어나다'의 의미와 코로나19를 '딛고 다시 일어서다'는 의미를 동시에 내포하고 있다.

인간에게 유해한 바이러스를 박멸하기 위해, 감염된 환자를 치료하기 위해 과학과 의학 기술을 더욱 발전시켜야 한다는 주장과 바이러스의 공격 자체를 차단하기 위해 과학과 기술의 발달에 재갈을 물려야 한다는 주장은 둘 다 타당하고 정당하다. 따라서 '포스트 코로나 시대'에는 둘 중 한 개를 취사선택하는 것이 불가능하고, 그렇기 때문에 인간의 윤리적인 판단과 행동에 대한 결단이 그 어느 때보다 절실하다. 바이러스 공격에 대한 대비책도 적극적으로 마련되어야겠지만 그것을 원천봉쇄하는 방안도 능동적으로 모색되어야 할 것인데, 이를 위해 캠벨은 『신화의 힘』에서 다음과 같은 이정표를 제시함으로써 신화적인 해법의 가능성을 보여준다.

신화는 문학과 예술에 무엇이 있는가를 가르쳐줍니다. 우리 삶이 어떤 얼개로 되어 있는가를 가르쳐줍니다. 이건 대단한 것이지요. 우리 삶을 기름지게 하는 것으로서 한번 빠져볼 만한 것이 신화이지요. 신화는 우리의 삶의 단계에서 입문 의례와 상당히 밀접한 관계가 있습니다. 이런 의례가 곧 신화적인 의례인 것이지요. 우리는 바로 이런 의례를 통해 우리가 맡게 되는 새로운 역할, 옛것을 벗어던지고 새것, 책임 있는 새 역할을 맡게 되는 과정을 인식할 수 있어야 합니다(캠벨 2015, 41).

신화학자이면서 종교학자인 캠벨은 신화를 "예술의 여신인 뮤즈의 고향"(113)이라고 본다. 캠벨에 의하면 예술의 영감과 시의 영감을 불러일으키는 것이 바로 신화이다. 신화를 매개로 할 때 우리의 삶은 시가 되고 신화를 통해 우리가 시의 세계에 '참여'하게 된다. 캠벨에게 신화는 "인류의 어마어마한 문제를 다루는 원형적인 꿈(archetypal dreams)"(48)이다. 그리고 시는 신화와 종교를 다 담을 수 있는 무형의 그릇이다. 일반적으로 신화와 종교의 간격이 메워지기는 어렵다. 하지만 신화와 종교의 공통분모가 신이고 신의 언어와 종교적 메시지가 시의 언어로 표현되고 시적으로 이미지화 되면 신화 속에 등장하는 다양한 신들과 특정 종교가 신봉하는 유일신 간의 선험적인 구분이 불필요하고 무의미하다. 캠벨에게 신화와 종교라는 대립적인 이원성은 가시적인 가지에 불과하고 모든 대립적인 이원성은 시를 통해 비가시적인 뿌리에서 하나로 합쳐진다.

캠벨에게 '시'는 "언어로 된 것이 아니고 행위와 모험으로 이루어진 것"이다. 동시에 캠벨이 말하는 시는 행위를 초월하는 어떤 의미를 지닌다. 언어로 된 것이 아니면서 행위를 초월하는 어떤 힘을 지닌다는 것이 무슨 말인가? 보통 언어가 의미를 담보하고 행위가 언어를 대신하여 의미를 표현하는데, 캠벨은 언어와 행위와 의미의 일반적인 차원을 뛰어넘는다. 언어를 통해 의미를 찾아

가는것도, 행위를 통해 의미를 추적하는 것도 캠벨에게는 제한적이고 구속적인 그 무엇이 된다. 그리고 그 제한과 구속은 "시를 접하면[서] 우리 자신이 우주적인 존재와 조화를 이루고 있다는 느낌"(113)을 가질 때 완전히 해소된다.

그래서 시가 있는 거지요. 시의 언어는 꿰뚫는 언어입니다. 시에서, 정확하게 선택된 언어는 언어 자체를 훨씬 뛰어넘는 암시 효과와 함의의 효과를 지닙니다. 이런 효과를 지니는 시를 통해서야 우리는 저 광휘, 저 에피파니(epiphany)들을 체험할 수 있습니다. 에피파니는 정수를 통해 드러납니다 (411).

1. 영미 시 읽기

한 조각 구름처럼 나는 방황하고 있었지 [수선화]

윌리엄 워즈워스

한 조각 구름처럼 나는 방황하고 있었지
골짜기와 언덕 위로 높이 솟은 하늘을 떠도는 구름처럼,
문득 내가 무리 지어 피어 있는,
수많은 황금빛 수선화를 보았을 때;
호숫가에서, 나무 아래에서
미풍에 나부끼며 춤을 추고 있었지.

은하수 위에서 반짝반짝 빛나는
별들처럼 쭉 이어져,
수선화가 호수 가장자리를 따라
끝없이 펼쳐져 있었지:
한눈에 만 송이 수선화를 보았는데,
머리를 흔들며 경쾌하게 춤을 추고 있었지.

곁에서 물결들이 춤을 추었건만, 수선화들이
기쁨에 들떠 거품을 일으키는 물결들보다 더했지:
이토록 즐거운 벗들과 어울리는데,
시인인들 어찌 즐겁지 않겠는가:
나는 보고 보고–또 보았네– 그러나 그땐
그 멋진 장면이 나에게 얼마나 값진 것을 가져다주었는지 몰랐지:

가끔, 내가 소파에 누워
아무 생각을 하지 않거나 생각에 몰두할 때면,
고독의 축복인 저 마음의 눈에
수선화들이 휙 스쳐 지나가네;
그러면 내 마음은 기쁨으로 가득 차,
수선화와 더불어 춤을 춘다네.

I wandered lonely as a cloud [daffodils]

William Wordsworth

I wandered lonely as a cloud
That floats on high over vales and hills,
When all at once I saw a crowd,
A host, of golden daffodils;
Beside the lake, beneath the trees,
Fluttering and dancing in the breeze.

Continuous as stars that shine
And twinkle on the Milky Way,
They stretched in never—ending line
Along the margin of a bay:
Ten thousand saw I at a glance,
Tossing their heads in sprightly dance.

The waves beside them danced, but they
Out—did the sparkling waves in glee:
A poet could not but be gay,
In such a jocund company:
I gazed—and gazed— but little thought
What wealth the show to me had brought:

For oft, when on my couch I lie
In vacant or in pensive mood,
They flash upon that inward eye
Which is the bliss of solitude;
And then my heart with pleasure fills,
And dances with the daffodils(Wordsworth 1998, 219).

2. 불란서 시 읽기

호수

알퐁스 드 라마르틴

[…]

사랑하라, 그러니 사랑하라!
사라져가는 시간을 서둘러 즐겨보라!
인간에게는 항구가 없고 시간에게는 기슭이 없다;
시간은 흘러가고 우리는 늙어간다.

질투하는 시간이여
사랑의 긴 물결이 우리에게 행복을 가져다주는 이 도취의 순간들을
어찌 불행한 자들의 시간만큼이나 재빠르게
도망쳐 버리게 할 수 있는 것인가?

뭐라고! 적어도 그 흔적이라도 간직할 수는 있다고?
뭐라고! 영원히 지나가 버렸다고?
도취를 가져다주었던 그 시간, 도취를 빼앗아 가버린 그 시간이
다시는 되돌려 주지 않을 것이다.

영원, 무, 과거, 어두운 심연이여,
너희가 삼켜버린 날들을 어찌 하려느냐
말해다오. 너희가 앗아가 버린 숭고한 날들을
되돌려 줄 것이냐?

아 호수여! 말없는 바위여! 동굴이며 검은 숲이여!
세월에 녹슬지도 않고 세월이 다시 젊어지게 할 수 있는 그대들이여
간직해 다오 이 밤을, 기억해 다오 이 자연을
적어도 그 추억만이라도!

그대의 휴식 속에서든 그대의 미풍 속에서든
이름다운 호수여, 그대 미소 짓는 언덕 위에서든,
검은 전나무 숲 속에서든
호수 위로 머리를 내민 거친 바위 위에서든!

한숨지으며 지나가는 미풍 속에서든,
메아리쳐 들려오는 호안의 노래 속에서든,
부드러운 빛으로
수면을 하얗게 물들이는 은빛 이마의 별 속에서든!

흐느끼는 바람, 한숨짓는 갈대,
파릇한 대기의 향긋한 향수,
듣고 보고 숨 쉬는 모든 것들이 말하나니,
"그들은 서로 사랑했다고!"(라마르틴 2021, 41-44)

The Lake

Alphonse de Lamartine

[…]

Let's love, then! Love, and feel while feel we can
The moment on its run.
There is no shore of Time, no port of Man.
It flows, and we go on.

Covetous Time! Our mighty drunken moments
When love pours forth huge floods of happiness;
Can it be true that they depart no faster
Than days of wretchedness?

Why can we not keep some trace at the least?
Gone wholly? Lost forever in the black?
Will Time that gave them, Time that now elides them
Never once bring them back?

Eternity, naught, past, dark gulfs: what do
You do with days of ours which you devour?
Speak! Shall you not bring back those things sublime?
Return the raptured hour?

O Lake, caves, silent cliffs and darkling wood,
Whom Time has spared or can restore to light,
Beautiful Nature, let there live at least
The memory of that night:

Let it be in your stills and in your storms,
Fair Lake, in your cavorting sloping sides,

In the black pine trees, in the savage rocks
That hang above your tides;

Let it be in the breeze that stirs and passes,
In sounds resounding shore to shore each night,
In the star's silver countenance that glances
Your surface with soft light.

Let the deep keening winds, the sighing reeds,
Let the light balm you blow through cliff and grove,
Let all that is beheld or heard or breathed
Say only "they did love." [6]

6) https://onepark1.tistory.com/6826899 (검색일: 2022년 11월 25일)

3. 러시아 시 산책

작은 꽃 하나

알렉산드르 푸쉬킨

작은 꽃 하나 바싹 말라 향기를 잃고
책갈피 속에 잊혀져 있네
그것을 보니 갖가지 상상들로
어느새 내 마음 그득해지네

어디에서 피었을까? 언제? 어느 봄날에?
오랫동안 피었을까? 누구 손에 꺾였을까?
아는 사람 손일까? 모르는 사람 손일까?
무엇 때문에 여기 끼워져 있나?

무엇을 기념하려 했을까?
사랑의 밀회일까? 숙명의 이별일까?
아니면 고요한 들판, 숲 그늘 따라
호젓하게 산책하던 그 어느 순간일까?

그 남자 혹은 그 여자는 아직 살아 있을까?
지금 어디서 살고 있을까?
이미 그들도 시들어 버렸을까?
이 이름 모를 작은 꽃처럼(푸쉬킨 2014, 23).

The Flower

Alexander Pushkin

The flower, very dry and scentless,
I see in the forgotten book;
And now, with the strangest fancies,
Is filled my soul's every nook.

Where and in which spring was it grown?
And how long? By whom was cut?
By a hand known or unknown?
And why was put this page behind?

To the recall of the love—talking,
Or separation forced by fate,
Or quiet and alone walking
In the fields' silence and woods' shade?

Is he alive? And his sweet lady?
And where is now their little nook?
Or maybe they had both faded,
Like this strange flower in this book?[7]

7) https://www.poetryloverspage.com/yevgeny/pushkin/flower.html

V. 나오며: 시인과 함께 숲길을 걷다

역병은 전쟁이나, 지진, 홍수와 가뭄 등과 마찬가지로 인간의 삶과 떼려야 뗄 수가 없는 대사건이다. 시작점인 생명의 대척점으로 끝점인 죽음이 있고 시작[창조]과 끝[파괴] 사이에 중간 과정이 있거나 일정 시간이 삶으로 유지되는데, 역병 역시 인간 삶의 한 부분이다. 그래서 역병의 역사는 고대 소포클레스 시대부터 중세 유럽의 보카치오를 거쳐 20세기 카뮈에 이르기까지 인간의 역사와 궤를 같이한다. 그리고 21세기를 맞이하여 우리는 2020년 초, 강력한 코로나19의 습격을 받았다. 코로나 바이러스가 얼마나 위협적이고 그 위세가 얼마나 대단했는지, 코로나 바이러스로 국경과 도시가 어떻게 엄격하게 폐쇄되고 거리두기가 얼마나 철저하게 이루어졌는지, 지금 생각해도 그 공포는 끔찍했고 그 불안은 극에 달했다.

코로나19의 위세가 어느 정도 꺾인 지금도 우리는 바이러스와 전쟁 중이다. 이 전쟁은 결국 우리의 승리로 끝날 것이다. 그런데 코로나19와의 전쟁이 우리의 승리로 끝난다고 해서 우리가 영원한 승자로 머물러 있을 수 있을까? 인간의 승리를 아무도 보장할 수 없을 뿐만 아니라 인간이 영원한 승자가 될 수 없다는 것은 엄연한 생태계의 법칙이다. 카뮈의 경고를 증명한 코로나19 바이러스보다 훨씬 더 강력하고 더 위험한 병원성 바이러스가 언젠가 또 인간을 무차별 공격할 것이다. 그리고 그 공격에 인간은 속수무책으로 백기를 들었다가 또 다시 반격을 시작하고 마침내 바이러스를 퇴치할 것이다. 그리고 이런 일은 끝없이 반복될 것이다.

우리가 역사를 배우는 이유는 역사의식을 고취하기 위함이고 역사의식을 고취해야 하는 이유는 역사적인 비극에 대한 올바른 인식을 통해 그 비극을 반복하지 않기 위함이다. 같은 맥락에

서 바이러스와의 반복적인 전쟁을 통해 의식적으로 각성하고 강도 높게 훈련해야 할 일이 분명히 있다. 향후 바이러스가 공격하는 빈도수를 줄이고 공격의 수위를 낮추기 위해 무엇을 어떻게 해야 할지 심각하게 고민하고, 깊이 반성하고 성찰하며, 철저하게 실천해야 하는데, 그 과정에서 이정표 역할을 하는 것이 바로 신화이다. 신화는 자연과 연결되어 있다. 신화와 문화의 시소놀이에서 무게중심을 잡는 것은 자연이다. 자연이 온전하면 신화가 탈신화화 되든지 문화가 문명의 왕국을 건설하든지 사실상 크게 문제가 되지 않는다. 왜냐하면 결국 자연이 모든 불균형적인 기울어짐과 치우침을 바로잡을 수 있기 때문이다.

신화로의 회귀는 자연으로의 복귀를 의미한다. 따라서 신화의 본래성 회복과 더불어 손상된 자연을 본래 상태로 되돌려야 한다. 코로나19의 종식에 즈음하여 우리가 낭만주의 시를 읽는 이유도 바로 그 때문이다. 낭만주의 시인들이 노래하는 '수선화'의 황홀경에 취하고 '호수'에 비친 '말없는 바위'의 절규에 귀 기울이며, '동굴' 속의 환한 빛을 따라 '검은 숲' 속 오솔길을 산책한다. 그리고 '바싹 말라 향기를 잃고/ 책갈피 속에 잊혀져 있'는 '이 이름 모를 작은 꽃'하나를 찾아 다시 숲속으로 들어간다. 우리 앞에 우리보다 먼저 숲속으로 들어가신 시인이 있다. 깜깜한 숲길을 따라 걷다 한 줄기 빛이 스며드는 숲속 빈 터에서 '수선화'를 발견하고, '호수'에서 새어나오는 가는 물줄기로 목을 축이며, '검은 숲' 속 오솔길을 따라 산책하는 시인이 우리보고 함께 걷자고 손짓한다.

숲길

들과 언덕을 덮고 자라는 깊은 숲 속에
희미하게 보이다 사라지는 좁은 길 걸으며
눈 나리는 저녁의 편안한 소리를 듣는다.

멀리 기다림 건너오는 조용한 저녁시간에
그동안 빗방울 품고 바람 노래 안고 자란 숲
수시로 변하는 그 모습 느끼며 길 따라간다.

걸으며 저절로 고개 숙여지는 모든 것들이
어제 언제 아래위로 갈라지는 길목에서
줄기 얽은 눈신발 신고 온 이 길 덕분이리
(신일희 2013, 87).

참고문헌

· 김진영. 2008. 푸슈킨: 러시아 낭만주의를 읽는 열 가지 방법. 서울대학교출판부.

· 라마르틴, 알퐁스 드. 2021. 라마르틴 시선, 윤세홍 옮김. 서울: 지만지.

· 반덕진. 2020. "서양 고전에 나타난 전염병과 그 대응에 관한 인문학적 고찰." 교양교육연구 14(6): 39-52.

· 베갱, 알베르. 2001. 낭만적 영혼과 꿈: 독일 낭만주의와 프랑스 시에 관한 시론, 이상해 옮김. 서울: 문학동네.

· 보카치오, 조반니. 2012. 데카메론, 박상진 옮김. 서울: 민음사.

· 소포클레스. 2009. 오이디푸스 왕, 강대진 옮김. 서울: 민음사.

· 송동준. 1990. 독일 낭만주의 시(탐구신서 175). 서울: 탐구당.

· 송영구. 2005. "전염병의 역사는 '진행 중'." 대한내과학회지 68(2): 127-129.

· 신일희. 2013. 기억의 길. 계명대학교 출판부.

· 이철. 2020. 낭만주의 영시. 서울: 신아사.

· 카뮈, 알베르. 2011. 페스트, 김화영 옮김. 서울: 민음사.

· 캠벨, 조셉, 빌 모이어스 대담. 2015. 신화의 힘, 이윤기 옮김. 파주: 21세기북스.

· 푸슈킨, 알렉산드르 세르게예비치. 2014. 삶이 그대를 속일지라도, 최선 옮김. 서울: 민음사.

· 홍사현. 2008. "신화와 종교의 낭만주의적 결합-셸링과 횔덜린의 디오니소스 수용." 인문논총(서울대학교 인문학연구원) 60: 67-103.

· Campbell, Joseph. 1991. The Power of Myth with Bill Moyers. New York: Anchor Books.

· Gleich, James. 1988. Chaos-making a new science. New York: Penguin Books.

· Frank, Manfred. 1982. Der kommende Gott (Vorlesungen über die neue

Mythologie). Frankfurt am Main: Suhrkamp.

· Frank, Manfred. 1988. Gott im Exil (Vorlesungen über die neue Mythologie). Frankfurt am Main: Suhrkamp.

· Schlegel, Friedrich. 1968. Gespräch über Poesie. Stuttgart: Metzler.

· Wordsworth, William. 1998. The Collected Poems of William Wordsworth. London: Wordsworth Editions Ltd.

· https//onepark1.tistory.com/6826899 (검색일: 2022년 11월 25일)

· https://www.poetryloverspage.com/yevgeny/pushkin/flower.html (검색일: 2022년 11월 25일)

제7장
『상투의 나라』; 미국여성이 개화기 조선에 뿌린 낭만의 씨앗

김향숙

김향숙 계명대학교 Tabula Rasa College 교수

계명대학교에서 영문학 박사학위를 받았으며 「여성선교사의 일지를 통해서 본 개화기 여성주의의 태동 배경」, 「개화기 여학교의 교과 및 비교과 교양교육」, 「미국여성선교사들이 개화기 여성교육과 영어학습에 미친 영향」 등의 논문이 있다.

I. 들어가며

『상투의 나라』(*Fifteen Years among the Top-Knots or Life in Korea*, 1904)의 저자 릴리어스 언더우드(Lillias Horton. Underwood, M. D. 1851-1921, 이하 릴리어스 호튼으로 표기)는 뉴욕의 알바니(Albany)에서 출생하여 지금의 노스 웨스턴 대학교 의과대학의 전신인 시카고 여자 의과대학(Chicago Womans Medical College)을 졸업한 후 1888년 미국 북 장로교 선교국 소속의 의료 선교사로서 조선에 파견되었다. 내한한 지 약 1여 년 만에 그녀는 미국 북 장로교회 소속의 파송선교사 언더우드(Horace G. Underwood, 원두우元杜尤 1859 - 1916)와 약혼을 하였고 이어 결혼식을 올렸다. 잘 알려진 바와 같이, 언더우드는 1885년 내한하여 경신학교, 연희전문학교, 새문안교회, YMCA를 설립했고, 『한국어사전』, 『한국의 부름』(*The Calling of Korea*, 1908) 등의 저술을 남겨 조선의 초기 기독교와 근대교육의 발전에 족적을 남긴 인물로 평가되고 있다. 부부 선교사로서 이같이 남편 언더우드의 잘 알려진 행적에 비해 아내 릴리어스 호튼의 활동은 주목을 받지 못했다. 그녀는 아들 원한경(Horace Grant Underwood)을 양육하면서 남편과 동행하여 당시 불편하기 그지없는 교통과 여관 생

활 그리고 먹거리를 감내하며 조선 곳곳에 선교 탐방을 다니며 환자들을 치료하였다. 호기심으로 외국여자를 보려는 사람들에게 둘러싸여 단독 외출은 엄두도 못 내는 여건 속에서 여기 저기 마을을 다니면서 환자들을 진찰하고 약을 나누어주며 보살폈고 부녀자 모임을 방문하여 그녀들을 위로하는가 하면 전도부인을 격려하고 여성 성경 공부 반을 인도하는 일을 자신의 사명이라 여겨 전력을 다하였다. 이 같은 릴리어스 호튼의 사명감에 대해 1884년부터 1903년까지 미 북 장로회 해외 선교부 한국 담당 초대 총무였던 엘링우드(F. F. Ellinwood) 는 『상투의 나라』 서문에서 다음과 같이 말했다.

> …본국의 밝은 풍경과는 아주 대조적으로 언더우드 부인이 낮게 깔려 있는 버섯과 비교한 낮고 옹기종기 몰려 있는 초가집의 누추한 모습. 남루한 옷을 입고 희미한 눈을 가진 어부와 농민들. 이러한 모든 것들은 아주 용감한 사람이 아니라면 실망과 좌절을 느끼기에 충분한 것이다. 그러나 언더우드 부인은 그가 즐기기 위해서 온 관광객이 아니라 신분이 낮은 사람과 고통받는 사람의 영혼에 기쁨을 주고 몸의 병을 치료하기 위해 보내어진 그리스도의 사절이라고 생각함으로써 이러한 고된 체험을 너그러이 받아들였다.[1]

무엇보다도 릴리어스 호튼의 활동 중에 주목할 만한 점은 그녀가 명성황후의 신뢰를 얻어 을미사변이 일어나기 전까지 명성황후의 2대 전속 시의[2]로서 왕후의 건강을 보살폈다는 것이다. 그뿐만 아니라 궁궐 내에 여성들의 건강도 함께 돌보았기 때문에 수시

1) Lillias H. Underwood. *Fifteen Years Among the Top-knots*. 『상투의 나라』. 신복룡 역, 서울; 집문당, 1999. 11쪽. 이하 이 책의 쪽수만 표기함.

2) 명성황후의 1대 시의는 1886년에 내한한 여성 의사 애니 엘러스(Annie J. Ellers)이다. 명성황후의 신임을 받았던 엘러스는 1885년에 육영공원 교사로 초빙 받은 바 있고 배재학당의 교사를 역임한 감리교 선교사 벙커(1853-1932)와 결혼했다. 정신여학교의 설립자인 엘러스는 릴리어스가 도착할 때까지 명성황후의 치료 업무를 맡았다.

로 왕실을 드나들면서 자연스레 조선의 정치적 상황을 목도할 수 있게 되었다. 따라서 릴리어스 호튼 자신이 직접 보거나 들은 것을 기록한 일지형식의 위 책『상투의 나라』는 남편의 그늘에 가리어 알려지지 않았던 조선에서의 그녀의 선교활동은 물론이거니와 일반서민들의 생활과 왕실의 정치적 상황까지 당시 조선사회의 실정을 상세히 알려주는 자료의 역할을 하고 있다. 조선인의 성격, 습관, 환경, 신념과 미신 등 일반적인 정보부터 갑신정변, 청일전쟁, 을미사변, 아관파천, 독립협회와 관련된 조선의 정치적 사건까지 당시의 상황들을 자세히 알려주고 있기 때문이다.

　본 연구는 릴리어스 호튼이 1888년 조선에 당도하던 때부터 15년 동안 생활하면서 보고 들은 것들을 기록한『상투의 나라』를 통해 시간이 흘러 훗날 한국사회에서 결실을 맺도록 그녀가 뿌린 낭만성의 씨앗에 대해 논의하고자 한다. 위생개념이 아예 없었고 해충과 오물이 득실거리던 척박한 개화기의 일반 서민들의 생활여건 가운데서 낭만성을 발견하기란 여간 어려운 일이 아니었을 것이다. 미혼 여성 혼자의 몸으로 한 달 이상 소요되는 배를 타고 풍토병과 죽음을 불사하고 자신의 고향보다 훨씬 낙후된 조선사회에서 그녀가 뿌린 낭만성의 씨앗들을 고찰해 보고자 할 때, 낭만성의 개념에 주목할 필요가 있다. 낭만성이란 다양한 관점에서 논의가 가능하나 위 글은 낭만성을 인간의 감정적 속성 중에 '주관적', '개성적', '동경적', '혁명적', '열성적'에 두고 개화기라는 우리의 특수한 역사적 환경에서 이 같은 속성들이 발아하도록 어떻게 씨앗들이 뿌려지는지『상투의 나라』를 통해 살펴보고자 한다.

릴리어스 언더우드(Lillias Horton, Underwood, M. D. 1851~1921)의 사진

Ⅱ. 낭만성의 씨앗을 뿌린 신혼여행

앞서 언급했듯이 릴리어스 호튼은 미국 북 장로교에서 정식으로 파송한 여성 의료선교사이다. 그녀는 명성황후의 전속 시의였으며 1886년 알렌이 설립한 조선 최초의 근대병원인 광혜원에서 헤론 의사가 남자환자를, 그녀는 여성환자를 치료하였다. 그녀가 홀로 내한 시 미혼이었으나 약 1년 후인 1889년에 자신보다 8살 연하인 언더우드와 약혼을 거쳐 결혼에 이른다. 당시 이렇게 독신으로 조선에 와서 동일한 신념을 가진 사람들끼리 부부가 되는 사례는 종종 볼 수 있다. 명성황후의 최초의 시의였던 애니 엘러스도 육영공원의 교사로 초빙된 벙커와 조선에서 부부가 된 바 있다.

언더우드 부부가 결혼에 이르게 된 연애과정에 대해『상투의 나라』에서는 구체적으로 언급하지 않았다. 다만 언더우드가 릴리어스 호튼을 에스코트했다는 부분은 몇 군데 있다. 당시 외국인들에 대한 흉측한 거짓 소문이 무성하여 의학교의 책임을 맡고 있었던 언더우드가 그녀의 호위자로 대동했다는 것이다. 그 소문이란 외국인들이 어린이들을 훔쳐 의학에 사용하기 위해 심장과 눈을

떼어 간다거나 어린 아기들이 독일 영국 그리고 미국 대표단에게 잡아먹히고 있고 이러한 잔인한 일이 벌어지고 있는 곳을 병원으로 지목했던 것이다. 병원에서 약이 제조되며 질병이 치료되기 때문에 어린 아기들은 분명 도살된다거나 심지어 외국인이 어린아이를 잡아먹는다는 낭설이 난무하였다. 근대 의학이 도입되기 전 조선사회는 병을 치료하기 위해 약초를 달여 먹거나 침을 사용했고 외과수술이 시행되지 않았기 때문에 서양인들이 설립한 병원에 대한 억측이 있었던 것이다. 이러한 때에 릴리어스가 혼자 말을 타고 시내의 병원으로 왕래하는 일은 안전하지 못하다고 판단한 언더우드는 릴리어스 호튼의 호위를 맡았다. 또한 릴리어스 호튼이 서울 주위를 답사할 때 언더우드는 다음과 같이 그녀의 안내를 맡았다고 기록하고 있다.

> 서울은 낮은 산으로 둘러싸여 있으며 나무 없고 헐벗은 윤곽은 깎아지른 듯한 가파르게 푸른 지평선을 가르고 있다. 언덕과 고갯길에는 작은 나무와 작은 숲이 있고 여기에 작은 부락이 옹기종기 모여 있다. 아주 멋진 좁은 길을 통해 마을로 들어가면 길 가장자리에는 클레머티스, 들장미, 산사나무 또는 라일락 등의 무성한 관목들이 풍성하게 자라고 있다. 언더우드 씨는 이러한 소풍에서 종종 ㅣ아이 안내역을 맡았다. 우리는 도시의 성을 따라 걷기도 하고 멀리서 바라보기도 하고 빛나는 달빛을 받기도 하고 또 그렇게도 아름다운 땅에 그렇게도 친절하고 온순한 사람들 가운데 우리의 삶을 던져 준 하나님께 감사드리기도 했다.(59)

이러한 언급은 이국땅에서 동일한 비전을 가진 청춘남녀가 빛나는 날빛 아래에서 네이트 과정을 거쳐 결혼에 이르렀으리라 십사리 짐작할 수 있게 한다.

1889년 3월 부부가 된 이들은 신혼여행을 떠났다. 말이 신혼여행이지 실제로 선교탐방이었다. 그때까지 어떤 유럽의 여성도 조

선의 내국을 여행한 적이 없었고 남성들 중 4/5 이상이 제물포항으로 가는 것을 제외하고 성 밖 10마일을 나가본 적이 없었기에 서울에 거주하는 선교단원들과 외국인들은 폭력 이외의 모든 방법을 동원하여 이 여행을 말렸다. 호랑이와 표범이 산에 득실거리고 조선국민들의 성격도 잘 파악하지 못한 점, 여관에서의 전염병, 좋은 물을 마실 수 없고, 서울에 연락할 수 없다는 점을 우려한 것이다. 이러한 예상되는 위험을 뒤로하고 실행한 선교탐방은 이들의 모험심과 도전정신을 드러낸다고 할 수 있다. 1889년 3월부터 5월 중순까지 2개월에 걸쳐 진행된 신혼여행에서 부부는 "1천 마일 이상 여행했고 6백 명이 넘는 환자를 치료했으며 그 숫자만큼 여러 번 그들과 얘기했다."(119) "대부분 호기심에서 찾아 왔지만 어느 누구도 복음서를 받지 않거나 말씀을 듣지 않고 간 사람은 없다."(75)

즉, 그들로부터 복음을 듣지 않고 그냥 돌아가는 사람은 없었는데, 6백 명이 넘는 사람들에게 여러 번 뿌린 복음은 바로 낭만성의 씨앗과 연계된다. 왜냐면 복음은 서낭당과 귀신에 의해 억눌려 무당들의 북소리와 징소리의 세계에 빠져 있는 이들로 하여금 잡신을 배척하고 미신을 타파하며 계급을 파제하여 평등한 형제의 사회 환경을 주장하여 기존 조선인의 삶에 혁명적인 변화를 주었기 때문이다. 이는 폐습에 묻혀 눈을 뜰 수 없었던 조선인들에게는 과거에 찾아볼 수 없었던 공명한 새로운 세계였던 것이다.

언더우드 부부는 신혼여행으로 선택한 선교탐방지에서 여러 어려움을 겪게 된다. 위생이 불결한 여관과 먹거리가 고민거리이기도 했지만 무엇보다 가장 힘든 점은 몰려드는 구경꾼을 감당하기 힘들었다. 구경꾼들은 필사적인 호기심이 충족되기 전까지 이들 부부의 말에 귀를 기울이지 않았으므로 부부가 목표한 바를 전할 수 없었다. 그녀가 머무르는 곳마다 많은 군중으로 둘러싸였기

때문에 대문에 문지기를 두지 않을 수 없었고 릴리어스 호튼은 한 번에 50명을 받아 그들의 호기심이 충분히 만족되었을 때 그들의 병을 치료했고 언더우드는 예비자들을 만나 시험하고 가르쳤으며 조수들의 일을 지도하고 바로 잡아주었다. 외국여성에 대한 조선 인의 호기심으로 생기는 당황스러운 사례를 릴리어스 호튼은 다 음과 같이 기록하고 있다.

> 첫 여행에서의 어려움 중에 하나는 여관에서의 구경꾼들 때문이었다. 종이문은 엿보는 구멍을 만들기에 아주 유용했다. 각처에서 '외국인'이 라는 말과 특히 '외국여자'라는 말이 삽시간에 퍼진다. 미국의 어느 마 을에서도 사자나 코끼리도 그러한 흥분을 자아낸 적이 없었다. 우리가 여관에 들어서는 순간 그 집은 즉시 혼잡하게 포위되었다. 모든 문은 손가락에 침을 칠해서 종이를 살짝 눌러서 만든 구멍으로 가득 차 있 었다. 우리만이 있다고 생각했을 때, 굶주린 눈으로 가득 찬 그러한 구 멍들을 보고는 당황했다.(71)

특히 외국여성에 대한 호기심이 컸으므로 릴리어스 호튼은 사 람들의 눈을 피해 혼자 바깥으로 나갈 수가 없었다. 저녁 식사 후 에 신혼부부는 산책을 하기 위해 묘안을 냈지만 결국 다음과 같이 조선똥개에게 발각되어 그마저도 즐기지 못한다.

> 모든 사람들이 잠자리에 들었다 생각될 때까지 기다려, 도둑처럼 살금 살금 숙소를 빠져 나와 담을 넘었다. 마침내 우리는 자유를 얻어 노려 보는 많은 눈동자를 피해 부드러운 공기를 즐기고 우리만이 있게 되었 다. 그러나 아아 우리가 채 20발자국도 못 갔을 때 조선의 똥개가 우 리를 발견했거나 냄새를 맡고는 즉시 크게 계속 짖어댔다. 우리는 도 망치기 위해 서둘러 갔지만 일은 뜻대로 되지 않았다. 잇따라 다른 하 얀 똥개가 문에 나타났고 곧 급속히 많아진 사람들이 우리의 자국을 쫓았다.(82)

동떨어진 마을에까지 '외국여자'가 왔다는 소문이 들리자 구경하기 위해 밤을 새워 오는 이도 있었으니 당시 호기심이 어느 정도인지 짐작할 수 있다. 릴리어스 호튼의 모습이 사람들의 눈에 띠기만 하면 바로 즉시 군중이 몰려들어 그녀는 움직이거나 어떤 일을 할 수 없었다. 그녀를 보기 위해 10마일 이상 걸어 온 사람들 틈에서 언드우드는 경호를 위해 초병을 세워두어야 했지만 '미국 종'(種)의 이상한 동물 쇼 주인공이 된 그녀를 보고자 "우레같이 울리는 폭포 소리 같기도 하고 방파제를 때리는 강물 소리 같기도 한 소년들의 소리가 들렸다. 그들은 서로서로의 어깨를 타고 담을 기어올라서 주택 안으로 쏟아져 내렸다"(89). 그리하여 경비병을 세워 저택 문을 지키게 할 수밖에 없었고 초대받지 않은 자가 들어오면 엄한 벌을 내리겠다고 위협하지 않을 수가 없었다.

　　하지만 릴리어스 호튼은 자신을 마치 동물원의 원숭이를 구경하러 오는 듯한 이런 조선인들에 대해 "유난히 매력적이며 사랑스러운 사람들"(17), "선량한 사람들", "선량한 사람들과의 삶", "착한 품성을 가졌으며 친절하고 훌륭한 사람들"(36)과 "내 생애에서 가장 행복했던 시간"(5)이라고 일관되게 표현하고 있다. 이 같은 릴리어스 호튼의 태도는 자연스럽게 조선인들에게 반영되었으리라 짐작할 수 있고 기독교 신자를 급증하게 하는 한 요인으로 작용했을 가능성이 클 것이다. 이에 대해 류대영은 조선인들이 미국 선교사를 높이 신뢰하게 된 이유는 무엇보다 그들이 구체적인 활동을 통하여 보여준 조선인에 대한 사랑과 관심 때문이었음을 주장한 바 있다.(류대영, 449)

사진 좌 언더우드 부부와 아들 원한경(Horace H. Underwood 1890년 9월 출생)
사진 우 원한경 부부와 아들 원한일(Horace Grant. Underwood 1917-2004)

　　릴리어스 호튼은 이 같은 신혼여행지에서의 순회 진료를 실행
하면서 조선의 일반서민들의 삶을 관찰하였고 실제로 조선에 민
간인을 위한 병원의 필요성을 다음과 같이 절감했다.

> 　부유한 조선사람들 가운데 하인, 식객, 또는 이방인이 어떤 전염병을
> 앓으면 즉시 거리로 내모는 나쁜 습관이 생겨 겨울의 격심한 돌풍이
> 나 한여름의 불타는 듯한 더위 속에서도 거리에서 누워있는 불쌍한 사
> 람들을 보는 것이 여사였다. 때때로 친구나 친척이 그 고통받는 사람
> 에게 쓰러져 가는 초가집을 지어 주었으며 때로는 전 가족이 그러한 초
> 가에 들어와 죽은 자와 산 자가 함께 누워 있는 경우도 있었다. 그러한
> 경우를 위해 병원을 사거나 지을 돈을 어떻게 해서든 마련하고자 하는
> 것이 우리의 바람이었다.(40)

　　이처럼 당시 형편을 알아차린 언더우드 부부는 안식년을 마치
고 조선에 귀국하자마자 헌 건물을 수리하여 어느 누구라도 거리
에서 전염병 환자를 데리고 와서 원하는 의사의 치료를 받을 수
있도록 하는 초교파적 기관을 만들었다. 동시에 뉴욕의 오닐부인
(Mrs. Hugh ONeil)이 외동아들을 낳은 기념으로 제공한 작은 진

료소 '피난처'를 열었다. '피난처'는 훗날 세브란스 병원 부인과의 모체이다. 이곳은 의료사업뿐만 아니라 여성들의 성서반이 열렸으며 남성과 여성의 저녁 기도회와 안식일 아침 예배를 드리는 장소로도 제공되었다.

무당에게 의존하거나 또는 치료책으로 풀뿌리를 약재로 다리거나 침으로 질병을 치료하던 일반 조선인들에게 근대병원의 의술과 더불어 전한 소식은 조선인들이 이전에 알지 못했던 새로운 세계였다. 이는 조선인들의 질병치료는 물론이거니와 세계를 바라보는 인식의 범위를 확장시키는 계기가 되었다. 이 같은 인식의 변화는 조선의 왕실의 경우에도 적용된다. 엘러스나 릴리어스 호튼이 오기 전, 왕비의 진찰을 담당했던 남자의사들은 한쪽 끝을 왕비의 손목에 묶고 옆방으로 끌어내고 다른 쪽 끝은 의사의 손가락에 쥐고 실을 사용해서 왕비의 맥을 짚었으므로 정확한 진단을 내리기 어려웠다. 그러나 미국여성의사가 처방하는 진단 방식은 왕실에도 새로운 부인과 치료에 대한 인식의 변화를 가져다주었다. 따라서 이들의 내한 활동은 황실로부터 일반 서민에게 이르기까지 조선인 전체에게 새로운 세계관을 향해 인식의 범위를 확장시켜 주었다고 할 수 있다.

등짐소(좌)와 소달구지(우)

Ⅲ. 미국여성이 개화기 부녀자에게 뿌린 낭만성의 씨앗

개화기 내한 여성선교사의 활동은 무엇보다 조선부녀자들로 하여금 기존 여성으로서의 삶에 대한 인식의 변화를 일으키도록 하였다. 내외법으로 인해 남성선교사들이 부녀자에게 접근할 수 없었던 사회에서 부녀자를 대상으로 실시한 미국여성의 활동은 조선여성들에게 혁명적인 변화를 가져왔다고 할 수 있다. 미국여선교사들은 갑갑하고 척박한 황무지와 같은 조선여성들의 삶에 새로운 정신을 불어넣어 주었기 때문이다.

아무개 아내 또는 아무개 엄마로 불리며 이름조차 없는 여성들, 구타당하는 아내, 남아 출산 강요 및 여아 목숨 경시, 술 취해 낭패 부리는 남편, 시부모의 학대와 핍박, 조상제사 모시기에 여념 없거나 귀신들을 기리는 미신에 빠진 여성들, 여성들의 출입제한, 보쌈당하는 과부, 남녀유별로 천대받는 여성들은 이러한 삶을 운명으로 받아들였다. 이 같은 최대 약자의 처지에 있는 여성들을 대상으로 개화기에 내한한 미국여성선교사들은 심방을 통해 위로하고 최초의 여성 모임을 만들어 여성 공동체를 결성하여 문맹을 벗어나도록 도왔고 또한 여아들을 위해 근대 여학교 교육을 실시했으며 여성을 위한 부인과 전용병원을 설립하여 출산을 돕고 질병을 치료하였다.

『상투의 나라』에서도 이같이 릴리어스 호튼이 조선 부녀자들에게 관심을 가지고 그들을 각성시키고자 노력한 흔적들이 전체에 걸쳐 역력하다. 먼저, 그녀는 부녀자들에게 주어진 제약이 조선사회가 남성 중심의 철저한 가부장체제로 말미암았음을 파악한나. 당시 양반계층의 남성들이 자신들의 기득권을 지키고 남존여비라는 차별을 유지하기 위하여 여성의 각성을 원하지 않는 이유를 다음과 같이 진단했다.

양반들의 생활은 축첩제도를 기반하고 있고 생활화되어 있어 두셋의 가정을 이루고 있었고 그중 상당수는 그 이상의 첩을 두고 있었다. 양반계층의 첫째 부인들은 거의 격리되어 자신이 살고 있는 집이나 안방 외에서는 결코 볼 수 없다. 그들은 외출할 때도 거의 완전히 덮어씌워진 가마를 타고 다닌다. 이러한 상황에서 남자들이 그들의 사회전체를 완전히 뒤바꾸어 버리고, 그들의 가정을 파괴하고, 그들에게 가장 치욕적인 오명을 던져주며, 그들의 수입을 앗아가고, 그들을 평민계층과 나란히 서게 할 수도 있는 설교를 망설이는 것은 이상한 일이 아니다.(288)

즉 사회전체가 남성중심으로 운영되고 있어 조선의 양반들은 자신들이 누리는 생활 – 축첩, 남녀 차별과 계급의식 – 과는 정반대를 주장하는 기독교의 가르침을 달가워하지 않는다는 것이다.

릴리어스 호튼은 남편과 함께 서울에서 뿐만 아니라 종종 지방 순회 선교를 하러 나갔다. 주로 평안남북도와 황해도 구석구석을 순회전도지로 삼았는데 김포를 위시하여 해주, 장연, 온창, 조천, 은율, 소래, 풍천, 원통, 평양, 선천, 칠봉, 백령도 등지이다. 이곳에서 언더우드가 남성을 대상으로 교사 양성 반을 지도하고 노방전도 할 때 릴리어스는 여성교육을 담당했다. 릴리어스 호튼이 순회전도를 가는 곳마다 부녀자들이 모였고 그들과 함께 성경공부를 하였다. 때로는 어느 병든 여성을 방문하기 위해 혹독한 추위 속에서 10마일 거리를 찾아가다가 심한 감기와 기관지염에 걸려 3주를 앓아눕기도 했고 뱃길에서 매서운 바람과 비를 만나 심하게 앓기도 했지만 릴리어스는 부녀자들을 가르치고 격려하는 일을 자신의 사명감으로 여겼다. 릴리어스 호튼의 활동은 부녀자들에게 무지를 깨닫고 배우고자 하는 열망을 북돋워 주었고 이때 배우고자 열망하는 부녀자들의 열성적인 태도는 릴리어스로 하여금 그녀의 사명감을 더욱 강화하는 기능을 하였다. "그들(여성들)과 개별적으로나 집단적으로 가진 접촉을 통해서 얻은 인상

은 무엇보다도 그들이 배우고자 하는 열망이 매우 강하다는 것이었다"(270). 남성중심사회에서 여성들은 배움의 기회가 없었을 뿐이며 기회가 제공되면 자신들의 무지를 깨달고 배움을 열망하고 있다는 것이다. 한 예로 릴리어스 호튼은 어느 심야의 여성모임을 소개하고 있는데, 전도부인 김 씨가 릴리어스에게 가르침을 원하는 부인들이 모여 있는 오두막집 방문을 요청하여 밤 10시에 모인 사연을 담고 있다.

> 우리가 등잔 밑에 앉자. 가난하고 고된 일을 하는 여인들이 우리 둘레 가까이 다가앉았다. 그들의 얼굴과 손은 걱정과 고통, 험난한 생활과 기쁨 없는 삶을 나타내 주는 표지였다. 그러나 그들은 자신들을 변화시키는 영광스런 희망으로 기뻐했으며 이러한 믿음은 지식을 알고자 하는 많은 조선의 여인들이 가지고 있는 나무 같은 딱딱하고 완고한 모습을 내던졌다.(282)

분주한 농사철이라 밤 10시에야 비로소 바쁜 일과를 마친 여성들이 피곤을 물리치고 릴리어스 호튼을 만나고자 기다린 것이다. 얼어붙을 듯한 겨울철 한밤중에 이처럼 릴리어스가 말씀을 가르치고 찬송가를 부를 때 문 밖에서 기침소리가 들려 문을 여는 순간 찬 공기 속에 여러 명의 남성이 서서 릴리어스가 전하는 복음을 듣고 있었다. 당시 남녀유별이라는 조선의 관습과 편견에도 불구하고 그 모임은 남성들과 합류하게 되었다. "열심히 듣는 검은 얼굴들, 진지하게 귀를 기울이고 있는 모든 사람들, 신성한 진리를 더 많이 알고자 열망하고 의에 목마르고 굶주린 사람들의 모습"(282)은 릴리어스 자신이 결코 잊을 수 없는 광경이 된다. 새로운 세계에 대해 알고자 하는 여성들의 열망이 결국 사회 관습과 편견의 벽을 허물게 한 셈이다.

『상투의 나라』 전반에 걸쳐 릴리어스 호튼은 부녀자들의 배움에

대한 열정을 언급하고 있다. 그녀는 부녀자들이 여성 집회에 참석을 요청하는 사례가 과도하여 자신의 체력으로 감당하기에 역부족을 느끼는 경우가 여러 차례 있었음을 밝히고 있다. 이는 당시 여성들이 알고자 하는 열정이 어떠한가를 짐작하게 한다. 심지어 어떤 여성은 남녀 영역 분리로 설치해 둔 칸막이에 귀를 기울여 남성영역의 강좌 내용을 배우고자 했다.

> 나의 학급에 참석했던 많은 여인들은 눈물이 글썽이는 얼굴로…'나는 너무나 무지합니다. 나는 성경에 관해 알고 있는 것이 너무나 적습니다. 나는 무식해서 어떻게 성경을 읽어야 할지 모릅니다'…그들은 말하기를 남성들은 커튼의 다른 쪽에서 자기들이 이해할 수도 없는 훌륭하고 놀라운 것들을 가르쳤다. 그러나 한 여성이 그들 사이에 끼여 앉아 그들이 전혀 듣지 못했던 모든 문제에 대해 들었다고 한다.(271)

이처럼 릴리어스로부터 복음을 수용한 여성들의 반응은 다양한 방식으로 드러난다. 예를 들어 강변마을에서 선교사가 한동안 아팠을 때 마을 부녀자들이 자발적으로 몇 주일 동안 아픈 선교사를 위해 기도 집회를 개최한 일부터 한 행상 여성의 주일 성수, 청각장애가 있는 노부인의 용기 있는 고백, 첩실생활 정리, 축첩에 대한 비판 등 부녀자들에게 나타난 변화들이다.

이같이 여성들이 자기 발견 또는 자아 인식에 이르는 과정을 촉진하는 역할로써 전도부인과 여성 개인의 열성을 들 수 있다. 전도부인 김 씨는 소래와 풍천을 오가며 "스스로 정한 곳에 가서 보수도 없이 말씀을 전하고 전혀 읽을 줄도 모르는 가난한 여인들에게 복음을 가르치고 있었다"(261)거나 조천에서 유일하게 글을 읽을 줄 아는 하 씨라는 여성이 다른 여성들을 가르치는 경우들이다. 결과적으로 선천의 체이스(Maria L Chase)의 보고처럼 "평안도 북부에는 199명의 여성세례신자와 588명의 여성예비신자가 있

으며 전체 1200명에 달하는 여성기독교 신자가 있다"(271)와 같이
여성신도의 수가 빠르게 늘어나는 결과를 가져왔다.

『상투의 나라』 전반에 걸쳐 릴리어스 호튼이 주도하는 모임에
참석한 부녀자들이 새로운 세계를 발견하여 인식을 확장하는 계
기가 되었지만 그 외에도 여성 선교사들이 겸비한 인성이 부녀자
들의 신뢰를 얻는 요소로 작용하였음을 알 수 있다. 예를 들어, 서
울에서 10마일 떨어진 어촌마을 행주 전체가 여성의료선교사에게
서 감명받은 신화순의 활동으로 인해 기독교를 수용한 사례이다.

> 신화순은 외국 여성들이 조선의 아픈 가마꾼들을 밤새워 간호하는 것
> 을 보고 놀랐다. 한번은 외국인 여성이 정성을 다해 간호했던 가난한
> 환자가 죽자 그 시체 위에 엎드려 우는 것을 보았고 "이 외국사람들이
> 그처럼 우리를 사랑하게 만든 것은 그 종교에 무언가가 있기 때문이
> 다. 그것은 자신을 잊게 만드는 것이며 내가 이제껏 꿈꾸어 보지 못했
> 던 신비하고 거룩한 것이리라. 나도 그것을 가져 봤으면!" 하는 생각이
> 들었다. 행주의 강둑 모래 위에서 하루 종일 비웃는 사람들에게 말씀
> 을 전했다.(217)

1895년 가을 여성의료선교사의 태도에 감동받은 신화순이 열
성적인 전도로 마을 주민들 전체의 분위기가 점차 변화되어 강 주
변에서 가장 거칠고 평판이 나쁜 곳으로 알려졌던 이 마을이 예절
바르고 훌륭한 사람들이 사는 표본이 되었다는 것이다.

위의 여성의료선교사의 경우처럼 여성선교사의 영향이 상당히
컸음을 알 수 있는 또 다른 사례는 미혼 여성선교사와 선교사부인
들의 적극적인 활동에 대해 1901년과 1902년 평양에서 보내온 선
교현황 보고서에서도 다음과 같이 잘 드러나고 있다.

> 이곳(평양)에는 현재 136개의 예배당이 있다. 올해에 건축 중에 있는
> 것이 21개로서 예배당 설립에 사용된 돈은 5367냥이었다. 그것은 모두

조선인들의 기부금이다. 병원에 대한 기부금을 포함하여 조선 사람들이 기부한 전체금액은 43949냥에 달했으며 이는 일본화폐로 5860엔이고 미금화로는 2930달러이다. 이러한 모든 일을 감독하고 수행하는 것은 7명의 성직임명을 받은 선교사, 1명의 의학 선교사, 4명의 미혼 여성선교사, 7명의 선교사부인들로 구성된 단체이다. (267)

위와 같이 조선의 개화기 사회에서 미국여성선교사들의 활동은 부녀자들의 사고방식과 행동양식에 상당히 큰 영향력을 끼쳤음을 짐작할 수 있다.

당시 여성들의 낮은 문맹률에 대해 "여성 천 명 가운데 두 명 정도가 글을 읽을 수 있다"(비숍 336)는 비숍의 지적처럼 여성들은 교육의 기회와 동떨어져 있었고 출입의 자유 또한 허용되지 않았다. 이러한 상황에서 부녀자들이 집 밖으로 나와 여성사경반에 참석하기 위해 마을에서 5킬로미터 떨어져 있고 호랑이가 다니는 외딴 깊은 산길을 매일 밤 오가며 모임에 참석하는 변화를 낳았다. 심지어 소래 지역의 여성들은 인도 사람들의 굶주림에 관한 기사를 읽은 후 자진하여 50원에 달하는 액수를 기부했고 돈이 없었던 몇몇 여인들은 그들이 갖고 있는 유일한 장신구이자 자랑거리인 은반지를 쟁반 위에 내려놓는 변화를 보였다.

파종자 한 사람의 노력은 미약해 보일지라도 씨앗이 옥토에 뿌려질 때 토양 전체에 엄청난 파급효과를 가져올 수 있다. 사회제도에 갇혀 자신을 성찰할 기회를 가지 못한 여성들이 자신을 돌아보며 무지를 깨닫고 배움에 열성을 다하여 이에 더 해 해외로 구호품을 전달하는 행위는 공적 영역으로 자신의 인식범위를 확장한 혁명적 변화라 할 수 있다. 릴리어스 호튼을 포함한 당시 내한한 미국여성선교사들이 조선 여성들의 인식과 통찰력의 확장에 크게 기여하였음을 감안할 때 그들의 활동은 개화기 여성사회와 여성의 문화발전에 큰 획을 그었다고 할 수 있다.

Ⅳ. 나오며

『상투의 나라』에서 릴리어스 호튼이 조선부녀자들에게 전해 준 새로운 가치관을 낭만성과 연계시켜 볼 때 인간의 감정적 속성 중에 '주관적', '개성적', '동경적', '혁명적', '열성적'인 측면들을 다음 몇 가지로 요약할 수 있다. 먼저, 사회전반에 걸쳐 있는 남존여비의 부당함을 설파하고 남녀가 평등함을 깨우쳐주었다는 점이다. 이는 여성천시풍토를 숙명으로 받아들인 여성들에게 인격체로서 개인의 중요성을 인식도록 해 주었다. 둘째, 남학여맹 즉 남자들은 글을 배워 출세를 해야 하나 여성은 글을 배울 필요가 없어 가르치지 않는 풍습에 대해 이를 비판하고 여성에게도 배움의 기회를 제공해야 한다는 것이다. 이는 당시 문맹인 여성들이 글자를 터득하여 성경을 이해하고 새로운 세계를 동경하게 해 주었다. 셋째, 여러 잡신을 미신으로 배척하고 풍수설을 낭설이라고 주장하였고 기독교의 유일신을 열망하게 하였다. 넷째, 양반과 하인으로 계급을 나누는 것은 모순이므로 계급을 타파하여 모두가 '형제와 자매'라는 평등한 사회를 주장했다. 이는 사적 영역을 넘어 공적 영역인 인류애라는 개념을 인식하도록 하였다. 다섯째, 아내 외의 일부다처제를 죄악시하여 일부일처제를 주장하여 남성과 여성의 동등한 가정생활을 권장하였다. 이는 개체로서의 인간존중사상을 깨우치게 하였다. 이러한 기독교 사상은 과거 어느 시대에도 볼 수 없었던 혁명적인 것으로서 폐습에 젖어 눈을 뜰 수 없었던 조선부녀자들로 하여금 개인 각자의 내면을 들여다보게 만들고 자아를 탐구하도록 촉구하며 공명정대함을 깨우치게 한 낭만성의 씨앗이라 할 수 있다.

릴리어스 호튼은 위와 같은 사상을 신혼여행차 떠난 선교 탐방에서 두 달간 600명의 환자들을 치료하면서 그들에게 알려 주었다. '외국여자'를 기이한 동물 보듯 호기심으로 몰려드는 구경꾼들과 문

풍지 여기저기를 뚫어 모든 일거일동을 지켜보거나 사소한 움직임도 놓치지 않는 군중들에 둘러싸여 불편함을 감내하면서 "돈을 받고 치료했더라면 얼마든지 청구하여 금고를 가득 채울 수 있었을 것이다. 그러나 나는 '위대한 의사'이신 그리스도에 관해 말할 수 있는 것만도 기뻤다"(92)고 릴리어스 호튼은 고백하고 있다.

신혼여행 이후에도 릴리어스 호튼은 여러 차례 평안남북도와 황해도 전도 탐방에서 부녀자들의 집회와 성경공부를 지도하였고 생활 노동으로 지쳐 있는 여성들에게 용기를 주었다. 이 때 릴리어스 호튼과 부녀자들의 만남에서 부녀자들의 반응을 눈여겨 볼 필요가 있다. 전달자의 내용이 아무리 유익하다 하더라도 수용자의 측면에서 거부하면 아무런 성과를 낼 수 없기 때문이다. 『상투의 나라』에서 부녀자들이 보인 반응은 한결같이 열성적인 태도로 응답하였다는 점이다. 따라서 모임에 참여하는 부녀자들의 수가 날로 크게 성장하였는데 이러한 성공적 집회는 여성들의 열성적 태도 외에 전도부인의 역할이 크게 작용한다. 이는 릴리어스가 선교탐방 때마다 전도부인 김 씨의 활약을 높이 평가하는 부분에서 잘 드러난다. 릴리어스의 언어구사의 한계와 개인 부녀자의 형편에 대한 정보 부족을 전도부인 김 씨가 만회해 주었고 또한 김 씨의 안내로 릴리어스가 심방을 다니거나 모임을 갖는 여러 사례에서 전도부인의 역할이 당시 어떠했는가를 입증하고 있다.

즉, 조선으로 건너 온 한 명의 미국여성이 조선사회의 내외법 적용에 따라 부녀자만을 파종 대상으로 삼아 전도부인의 도움을 받아 씨앗을 뿌리기 시작하였을 때 씨앗을 처음 접한 조선의 부녀자들이 열성적으로 이를 받아들여 최초로 부녀자들끼리 연대를 통한 공동체라는 모종밭이 마침내 형성된 것이다. 정숙과 인내를 미덕으로 여겨 억눌린 삶 속에서 부녀자들이 기껏 빨래터나 다듬이 방망이질로 한 맺힌 정서에서 일시적 탈피를 시도했던 차원과

는 달리, 여성 집회인 사경회와 성경 공부반은 문맹을 벗어나는데 그치지 않고 기독교인으로서의 기본적인 소양을 기를 수 있는 바람직한 인성 및 감성교육까지 제공해 주었다. 그러므로 집안에만 갇혀 있던 여성들이 공공의 장소에서 감성적으로 위로하며 비슷한 상황의 어려움을 공유함으로써 서로 기댈 수 있는 안식처가 되었고, 자아 표현과 공동체성을 경험할 수 있는 장이 된 셈이다.

따라서 철저한 가부장사회에서 여성천시 풍토를 숙명으로 받아들여 무기력한 삶에 처한 부녀자들이 새로운 세계를 접함에 따라 신선한 충격과 함께 각성의 기회를 갖게 되었고 온갖 잡신에서 벗어나 기독교의 유일신을 향해 경외심과 그 세계를 동경하게 되었다. 또한 생활에서 자신의 무지를 깨달아 배움에 적극성을 띠며 폐습을 청산하여 이전에 경험하지 못했던 남녀평등이라는 새로운 세계를 동경하며 실현시키고자 하였다. 따라서 남아교육만이 가능했던 시대적인 제약에 도전하여 그들의 딸들이 자신과는 달리 지식인으로 살아가기를 갈망하여 이화학당이나 정신여학교 등 서구식 근대여학교 교육을 통해 정규교육을 받을 수 있는 기관에 맡기는 결과를 낳았다. 즉 부녀자들이 자아인식을 통해 개인을 자각하고 자신의 삶을 찾고자 노력하며 여성이 더 이상 천시의 대상이 아니라 고귀한 개별 인격체임을 깨달아 자신들의 딸들이 보다 나은 삶을 살아가기를 열망하였다. 이는 1920년대와 1930년대의 신여성과 여성지식인의 등장의 발판이 된다.

그러므로 근대여학교와 여성병원의 활성화는 언더우드 호튼을 포함한 미국여성선교사들이 개화기 조선의 어머니들에게 뿌린 낭만의 씨앗들이 30배 60배 100배의 결실을 서두어 가는 과정의 발판이라고 할 수 있다. 미국여성선교사들이 내한한지 140년이라는 긴 시간이 흐른 오늘날 그들이 조선여성들을 위해 베푼 업적을 되새겨 볼 때 그들에게 깊은 존경과 감사를 보내지 않을 수 없다.

1 2
3

1. 엿장수 어린이
2. 지게꾼
3. 빨랫감을 들고 가는 아낙네

참고문헌

· 강선미. "근대초기 조선파견 여선교사의 페미니즘"『신학사상』125, 65-91, 2004.

· 김향숙. "여성선교사의 일지를 통해서 본 개화기 여성주의의 태동 배경"『젠더와 문화』14.1, 75-109, 2021.

· 류대영.『초기 미국선교사 연구(1884-1910)』서울: 한국기독교역사연구소, 2001.

· 정미현. "릴리어스 호튼 언더우드의 선교 사역과 여성의식"『동방학지』171, 223-251, 2015.

· Bird, Isabella, *KOREA Her and Neighbours*,『한국과 그 이웃나라들』, 이인화 옮김, 서울; 살림, 1994.

· Underwood H. Lillias. *Fifteen Years Among the Top-knots.*『상투의 나라』신복룡 역, 서울; 집문당, 1999.

제8장
19세기 낭만주의 미술과 '낭만성'

김경미

김경미 계명대학교 Tabula Rasa College 교수

독일 하이델베르크대학 미술사학과에서 철학박사 학위를 받았으며 저서와 논문으로 『미술과 문화』, 『위대한 유산 페르시아』, 「리 크래 스너와 추상표현주의의 젠더 이데올로기」 등이 있다.

Ⅰ. 〈멜랑콜리아〉의 후예들

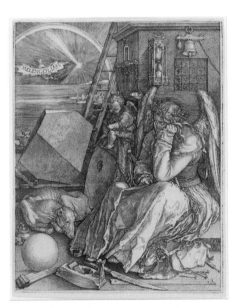

그림 1_ 알브레히트 뒤러, 〈멜랑콜리아〉, 1514
인그레이빙, 24x18.8cm, 여러 미술관에 소장

사랑, 아련한 추억, 일탈을 떠올리며 약간의 퇴폐마저 아름답
게 포장되는 우리말 '낭만'과 불어식 '로망(roman)'은 둘 다 참 예

쁘고 고급스러운 말처럼 들린다. 로망에서 기원한 단어 '로맨스(romance)'와 '로맨틱(romantic)'은 고급한 라틴어가 아닌 대중적인 로마 방언으로 쓴 사랑과 모험을 그린 연애소설과 그 소설 주인공처럼 행동한다는 의미로 널리 사용되었다. 그런데 우리말의 어원은 이 단어에 대한 환상을 깨버린다. '낭만(浪漫)', '낭만주의(浪漫主義)'는 로망의 일본식 발음을 한자로 표기한 것에 불과하다. '낭만성'은 인간에게 주어진 감성의 영역이다. '낭만성'은 한 시대에 국한된 특정 현상을 지칭하는 용어라기보다 어느 시기에도 존재했던, 그리고 장차 발현될 인간에게 내재되어 있는 본질적인 욕구이자 의지 중 하나일 뿐이다. 낭만성은 19세기에 이르러 비로소 '낭만주의'라는 이름으로 발현되었지만, 일찍이 그리스의 헬레니즘 시기 격정적인 양식의 그리스 말기 미술을 추동했고, 중세의 초월적 예술을 탄생시킨 이성의 영역 넘어 존재하는 마법 같은 세계다. 심지어 전성기 르네상스 시대 명장들 중에도 불같은 다혈질의 예술가는 존재했다. 미켈란젤로(Michelangelo)는 예술가들이 거의 도시의 부속품처럼 기계적으로 관리되며 보테가−길드 조직에서 벗어나 개별적인 존재로 독립적인 활동이 불가능했던 당대 피렌체의 길드제도에 저항하여(Hartt 1987, 17) 평생 제자를 두지 않았으며, 온갖 프로젝트를 주문한 강력한 실권자 교황 율리우스 2세(Julius II)와 번번이 충돌한 사례는 잘 알려져 있다.

미술에서 19세기 낭만주의 시기는 전통적으로 진정한 자전적 예술의 여명기로 간주되며, 예술가의 자기성찰과 재현의 길이 크게 확대되는 시기였다. 19세기 낭만주의로 오기까지 유럽 사회는 격변의 세월이었다. 17, 18세기 계몽주의, 산업혁명, 프랑스 혁명 그리고 나폴레옹의 등장과 프랑스와 영국의 식민지개척이 시작되었다. 19세기 낭만주의 시대는 그 어원과 달리 전혀 '낭만적'이지 않은 격변의 시대였고, 그 격변을 다채롭게 표현한 낭만주의 미술이

이를 방증한다. 미술에서도 낭만주의는 계몽주의와 신고전주의에 반대하여 이성과 합리, 절대적이고 획일적인 것을 거부하고자 했고 자연, 순수와 같은 본질적인 개념 외에 우수, 고독이나 서정적 감흥과 같은 감성적 영역의 개념과 삶의 경험에 대한 내적 성찰, 초월적이고 무한한 존재와의 합체를 추구하였다. 계몽주의에 이어 혹은 거의 동시대에 발현한 이단아 같은 파격적인 낭만주의에 대해 당대의 시각은 그래도 계몽의 자식으로 이해하려는 경향이 강했고 괴테 역시 낭만주의를 고전주의에 대한 상보적 관계로 해석하려 했다. 초기 문학가들과 철학가들의 사상적 토양이 견고하게 형성되었던 독일에서는 그러했으나 유럽 미술에서는 낭만주의가 화단을 주도할 수 있는 보편적 미술로 인정받지 못했다. 특히 19세기 후반까지 프랑스 화단의 실세였던 신고전주의자들에게 낭만주의는 기존 체제에 대한 저항이자 체제를 위협할 수 있는 건강하지 못한 도발이었고, 때로는 혁명과도 같았다.

인간의 낭만성은 어디에서 오며, 그 정체는 무엇일까. 중세의 긴 터널을 지나 북구 르네상스를 대표하는 독일화가 뒤러(Albrecht Dürer)의 판화작품 〈멜랑콜리아(Melancholia)〉에서 낭만성의 기원을 찾을 수 있지 않을까. 〈멜랑콜리아〉는 온갖 수학과 과학적 도구들에 둘러싸인 방에서 세계의 질서를 알아내기 위해 골몰하는 근대적 지식인의 초상이자 창조 작업의 고뇌를 담은 예술가의 초상이다. 서양 고대의학에 따라 멜랑콜리는 쓸개즙 과다분비로 우울증 성향을 가지게 되는 흑담즙질 체질을 말한다. 그런데 르네상스 피렌체의 의사이자 인문주의자이며 신플라톤주의자였던 피치노(Marsilio Ficino)는 "우울 없이는 창조적 상상력도 기대할 수 없으며, 모든 창조는 이것으로부터 연유한다"고 하여 지적 성취와 예술적 영감을 불러일으키는 정신적 상태는 고독한 내면임을 설파한다. 실

제로 17, 18세기 작가들이 자신의 우월한 내면 상태를 나타내기 위해 자랑스럽게 우울을 선언하는 것이 유행하기도 하였다.

19세기 낭만주의를 대표하는 화가로는 스페인의 고야(Francisco José de Goya y Lucientes), 프랑스의 들라크루아(Eugène Delacroix), 영국의 터너(Joseph Mallord William Turner), 독일의 카스파 다비드 프리드리히(Caspar David Friedrich) 등을 들 수 있다. 네 사람의 공통점이나 특이점을 찾자면 대사의 아들로 태어나 어릴 때부터 좋은 교육을 받고 상류계층으로 성장한 들라크루아를 제외하고 모두 궁정화가, 왕립아카데미의 원장, 미술 아카데미 교수로 남부럽지 않은 공적인 지위를 누렸다. 그러나 그들은 자신의 지위에 걸맞은 부귀영화에 안착하기보다 개성 충만한 각자의 방식으로 주류였던 지루한 신고전주의에 저항하고, 평생 변화와 개혁을 추구하며 내적 성찰을 담은 독자적 화풍을 구축했다. 흥미롭게도 이 낭만주의자들은 병약한 체질을 타고났거나, 질병으로 인해 육체적 어려움을 겪었거나, 고독한 성향의 소유자로 진정한 '멜랑콜리아'의 후예들이라 할 수 있다.[1] 생전에 누린 영광보다 사후에 더 크게 인정받았다는 것 또한 그들이 가진 공통점이다. 고야와 들라크루아는 나폴레옹 제정기와 프랑스 혁명기라는 격변의 시대를 겪으며 역사화 장르로 주로 정치적 상황을 다루며 체제에 저항했고, 터너와 프리드리히는 산업화로 변모해 가는 도시와 대자연의 풍경 속에서 숭고함을 찾고자 했다.

1) 평소 병약했던 들라크루아와 뇌졸중을 앓았던 프리드리히는 둘 다 65세에 생을 마감했다. 서너 차례 심각한 중병에 걸려 청력 상실, 납중독과 매독에 시달리며 말년에 뇌졸중도 앓았지만, 고야는 82세까지 생존했고, 고독한 성향의 터너는 제자도 두지 않았고 결혼도 하지 않은 채 76세에 생을 마감했다. 들라크루아와 고야는 둘 다 아내와 사별하고 가정부의 돌봄을 받으며 말년을 보냈다. 들라크루아는 생의 마지막을 함께 한 가정부에게 상당한 유산을 남겼고, 고야는 가정부와의 사이에 딸을 두었음에도 불구하고, 판화집 〈카프리초스〉 사본 외에는 한 푼도 남기지 않았다.

Ⅱ. 스페인의 프란시스코 고야

1. 두 머리를 가진 거인

고야(Francisco José de Goya y Lucientes, 1746-1828)는 18세기 말부터 19세기 초반 스페인의 가장 중요한 화가로 19세기와 20세기 화가들에게 폭넓은 영향을 끼쳤다. 그는 바로크의 영향력이 사라질 무렵 미술계에 입문하여 유럽의 낭만주의가 열광적으로 개화하던 1828년까지 약 65년 간 화가로 활동하면서 유화, 프레스코, 드로잉, 에칭, 석판화 등 당시 화가로서 시도할 수 있는 거의 모든 장르를 작업하였다. 일찍부터 보인 천재성에도 불구하고 그의 예술은 천천히 성숙하여 50대가 되어서 비로소 자신의 길을 찾았다는 평가를 받는다. 새로운 아이디어에 고야보다 더 관심이 많았던 사람은 없었고, 다양한 스타일과 기법을 그보다 더 대담하게 실험한 사람도 없었다. 스페인에서 그의 위상은 더 특별하다. 바로크 시대 벨라스케스(Diego Velázquez) 이후 이렇다 할 천재적인 예술가의 등장이 중단된 가운데 고야의 출현으로 그와 그의 동료 화가들뿐만 아니라 스페인 미술계는 덩달아 주목받게 되었다. 고야의 삶을 둘러싼 신화와 전설은 '두 머리를 가진 거인'이라는 단어로 대변된다. '투우사의 검처럼 능숙하게 단검을 다루며 수녀와 귀족을 유혹하는 사람'이자, 동시에 '창조적 천재', '철학적 화가'라는 너무나 정반대의 고야라는 개념을 만들어 낸 것이다.(Gassier & Wilson 1981, 16)

고야 예술의 대표작은 모두 미술사에서도 주목하는 작품들이다. 그 작품들이 대부분 19세기 초반 스페인이 처한 불운과 격동의 시대에서 탄생했기 때문에 당시의 국내외 정치적 상황과 중병으로 청력을 상실한 개인적인 상황은 그의 작품의 주요 배경으

로 잘 알려져 있다. 고야 작품의 낭만성은 격동의 시대에서 비롯된 것이기도 하지만 무엇보다 화가의 개인적인 기질과 내적인 성향에서 비롯된다. 고야는 스페인 북동부의 아라곤(Aragon) 지역의 건장한 바스크(Basque) 혈통의 아들로 태어났다. '고야(Goya)'는 아라곤과 인접해 있는 바스크 지역에서 지금도 흔한 이름이다. 14세 때부터 미술을 배우기 시작했지만, 고야가 자신의 길을 찾는데 거의 30년이 걸린 것은 1750년 이후 스페인 화단이 거의 황무지와 같았기 때문이었다.[2] 당시 화가로 성공할 수 있는 유일한 길은 황제에게 초대되어 궁정 프레스코를 그리고 있던 독일화가 멩스(Anton Raphael Mengs)가 있는 수도 마드리드(Madrid)로 가서 궁정화가가 되는 길밖에 없었다. 마드리드에서 고야는 처음에 궁정의 태피스트리 견본화 제작에 참여하면서 멩스의 제자였던 프란시스코 바이유(Francisco Bayeu)를 만났고 1773년 그의 여동생 호세파(Josefa Bayeu)와 결혼하였다.

　고야는 스페인 왕실 태피스트리 밑그림을 그리며 궁정 벽화와 귀족들의 초상화를 그리기 시작하면서 명성을 얻었는데, 초기에는 로코코풍의 화려한 초상화를 그렸으나 후기로 갈수록 낭만주의를 넘어 초현실주의의 선구자로서 미술사상 가장 개성적인 화가로 발전했다. 그는 카를로스 3세(Carlos III, 1716–1788 재위) 말기 1786년 정식으로 스페인 왕실의 궁정화가 되었고, 1799년 카를로스 4세(Carlos VI, 1788–1808 재위) 국왕의 수석 궁정화가가 되었으나 1792년 열병을 앓고 청력을 상실한 이래 그의 성격

2) 고야의 청년기 스페인의 황제 카를로스 3세는 계몽군주로서 국내의 여러 실용적 제도를 정비하고 문화예술 수준을 이끌어 올리기 위한 노력을 펼쳤다. 스페인 예술계에 새로운 활력이 필요하다고 판단한 카를로스는 이탈리아로 가서 화가들을 물색했고, 독일의 신고전주의 화가 멩스(Anton Raphael Mengs)를 초대하여 궁전 연회장 프레스코를 의뢰했다. 멩스는 마드리드 궁전에 장기 체류하면서 막강한 권위를 가지게 되었다. 이 프로젝트를 끝내고 로마로 돌아가 2년 후 스무 명의 자녀를 남기고 멩스가 사망하자 스페인 왕실은 일곱 명의 자녀에게 왕실 연금을 지급했다.

은 크게 위축되어 작품 분위기는 어두워졌다. 무엇보다 혼란했던 스페인의 상황은 고야의 예술에 영향을 끼쳤다. 고야가 살았던 당시 스페인은 여전히 지주 귀족의 지배와 가톨릭교회의 영향력 아래 있어 서유럽에서도 가장 봉건적, 중세적 면모가 두드러져 낙후된 편이었다. 진보적 지식인들은 억압적인 구시대적 사회 분위기에 불만을 품고 프랑스 혁명을 강력한 대안이자 모범으로 삼고 친프랑스주의 노선을 선택했다. 고야 역시 프랑스를 스페인 계몽을 위한 수단이라 믿은 이상주의자에 가까웠다. 그러나 스페인에 진주한 프랑스군이 무자비한 학살자로 등장하면서 고야를 포함한 친프랑스주의자들의 이상은 좌초되고 몽상으로 전락한다. 고야는 나폴레옹 군의 점령에 저항하는 게릴라를 소탕하기 위해 무고한 마드리드 시민들을 무자비하게 학살한 사건을 〈1808년 5월 2일〉과 〈1808년 5월 3일〉이라는 두 점의 회화로 기록하였다.[3] 스페인에서 프랑스군이 물러난 후 카를로스 4세의 아들 페르디난트 7세(Fernando VII, 1808, 1813-1833 재위)가 복귀하자 고야는 1824년 프랑스 보르도로 이주하여 귀환하지 못하고 보르도에서 생을 마감했다. 사실상 망명이나 다름없었다.

고야의 화풍이 보다 성숙하게 전환하게 된 결정적인 계기는 1792년에서 1793년 사이 카디스(Cadiz)에 있는 고야의 중요한 컬렉터이자 친구인 마르티네즈(Sebastián Martínez)의 집에서 앓게 된 매우 심각한 병 때문이었다. 청력 상실로 이어진 고야의 중병

3) 19세기 역사화 장르에서는 교훈적인 메시지를 효과적으로 전달하기 위해 잘 알려진 기독교적 도상을 빌어 역사적 사건을 표현하는 것이 유행하였다. 〈5월 3일〉의 중앙에 있는 인물은 흰 셔츠를 입고 십자가에 날린 듯 두 팔을 들고 서 있는데, 그의 오른쪽 손바닥에는 못자국을 연상시키는 흔적이 보인다. 이것은 이들의 희생이 무고한 순교적 죽음임을 암시한다. 미술의 주제와 내용이 신화와 종교 그리고 왕실과 귀족들의 초상이 절대적이었던 당시 고야의 〈5월 2일〉과 〈5월 3일〉은 당대 사건을 다룬 최초의 사례였다. 프랑스의 제리코(Théodore Géricault)가 메두사호의 난파사건을 다룬 〈메두사의 뗏목〉으로 일약 스타로 부상하여 낭만주의 미술의 서막을 알린 것도 이보다 훨씬 더 늦은 1819년이었다.

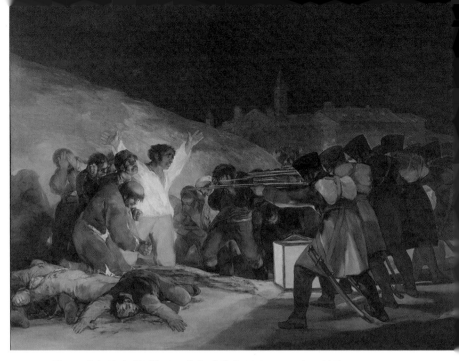

그림 2_ 고야, 〈1808년 5월 3일〉, 1814, 캔버스에 유채, 266×345cm, 프라도 미술관

에 대한 세간의 여러 설들은 오늘
날까지 계속 이어진다. 문제는 이
병의 정체가 무엇이든 궁정화가였
던 고야가 허가 없이 궁정 밖을 나
간 일탈상태에서 발병하였다는 사
실에서 고야의 무분별한 기질을
엿볼 수 있다. 당시 마르티네즈는
스페인 왕실에 고야가 마드리드
에 있는 척하며 배앓이로 병중이

그림 3_ 고야, 〈1808년 5월 3일〉, 1814, 부분

라는 편지를 보내 겨우 두 달간 휴가를 얻었다.(Gassier & Wilson
1981, 105-106) 그래서 고야는 세간에 콜레라로 열병 끝에 청각
을 상실했다고 알려진다. 당시 원인미상의 질병으로 고야는 두통,
현기증, 이명과 청력상실, 시력장애, 오른팔의 마비 및 환각, 섬
망 증세를 겪었으며 더딘 회복기간 동안 점진적인 체중감소와 함

께 우울증 상태가 이어졌다. 친구 사파테르(Zapater)는 고야의 무질서한 삶으로 인한 성병 가능성을 암시했다. 이 중병의 원인으로 매독 또는 매독 연고에 포함된 수은 중독으로 인한 뇌병증, 항매독 치료로 인한 결과, 고야가 자주 사용하는 판화방식인 에칭의 한 종류로 애퀴틴트에 사용되는 백색도료에 들어간 다량의 납 성분에 장시간 노출되어 납중독 가능성과 동맥경화성 병변 등이 제기되었다.(Felisati & Sperati 2010, 268-269)

그중에서도 호색한이었던 고야가 평생 시달렸던 매독은 고야의 갑작스러운 발병의 가장 유력한 원인으로 거론되어 왔다. 고야의 아내가 무려 스무 번의 임신을 했지만 만삭에 이른 것은 다섯 번에 불과했고 성인이 될 때까지 생존한 자녀는 하비에르(Fransisco Javier) 한 명에 불과하다는 사실을 들어 매독의 부작용이 늘 언급되곤 했다. 그러나 고야의 발병에는 한 가지가 아니라 여러 요인이 얽혀 있다. 확실한 것은 1793년 이후 고야의 그림은 점점 더 환상적이고 극적인 색조로 변화해 갔다. 이 일이 있기 전까지 타고난 다혈질에 낙천적 성향의 고야에게는 그림보다 사냥이 더 즐거웠고, 특별한 목적의식도 없었던 그림은 그저 부를 가져다주는 직업에 불과했다. 병중의 고야가 친구 사파테르에게 '나는 이제 확고한 선을 유지하고 인간이 지녀야 할 존엄성을 지켜야 한다고 느꼈다'(Gassier & Wilson 1981, 22)고 함으로써 중년이 되어 육신이 가장 미력할 때 비로소 자신의 삶과 예술에 대해 진지하게 성찰하고, 새로운 길을 찾아 궁정화가에게 사실상 박탈되어 있는 예술적 자유를 꿈꾸기 시작하였다. 그러나 1796년, 1819년, 1825년 세 차례 이어진 추가 발병은 그의 정신적인 삶을 피폐하게 만들고 우울증을 심화시켰음은 의심의 여지가 없다. 초기 발병으로 청각 상실 후 고야는 점차 우울증과 건강염려증과 같은 심리적 장애를 겪었고 모든 청각 장애인과 마찬가지로 소심해졌다.

2. 『카프리초스(Los Caprichos)』

　18세기는 이성의 부흥기였지만 스페인의 현실은 이성이 잠들어 있다고 생각될 정도로 혼란스러웠다. 도로와 수로를 정비하고 낡은 제도를 개편하여 스페인에는 번영을 가져다주었고, 젊은 고야에게 는 평온한 행복과 황홀한 성공의 시간을 가져다주었던 카를로스 3세의 뒤를 이어 카를로스 4세가 즉위하면서 국운은 쇠해 갔다. 국왕은 무능했고, 귀족들은 사치와 향락에 빠져 있었으며 교회는 민중을 정신적으로 인도하기는커녕 마녀사냥으로 권력 유지에만 골몰해 있었다. 고야는 1799년 이런 황량한 스페인의 정치적 상황을 풍자하는 80점의 에칭 및 애쿼틴트의 판화 시리즈를 묶어 '카프리초스(Los Caprichos)'라는 이름으로 책 형태로 출판하였다.

　'카프리초스'는 '변덕들'이라는 말로 규칙에 얽매이지 않은 즉흥적인 이미지들을 의미한다. 꿈과 환상의 독특한 조화, 가혹한 현실로부터의 도피가 돋보이는 이 판화 연작은 프랑스와 영국에 알려지며 높이 평가되어 고야를 뒤러와 렘브란트의 뒤를 잇는 위치로 부상시켰다. 〈이성이 잠들면 괴물이 깨어난다〉는 『카프리초스』의 부제이자 43번째 작품이지만 이 판화집의 가장 중심작품이다.

　화면 속에는 드로잉 도구들이 어지럽게 놓여 있는 책상 위에 고야 자신이 엎드려 자고 있는데 그가 꾸고 있는 악몽의 이미지가 그의 등 뒤에 펼쳐진다. 당시 혼란하고도 절망적인 스페인 사회를 바라보는 고야의 입장이 그의 등 뒤로 부엉이와 박쥐가 날아드는 악몽으로 표현되었다. 원래 판화 연작의 구성을 '꿈(Sueño)' 시리즈로 기획했으나 판화작업을 하면서 계속 바뀌게 되었다.

그림 4_ 고야, 〈이성이 잠들면 괴물이 깨어난다〉, 1799, 에칭, 애쿼틴트, 21.3x15.1cm 『카프리초스(Caprichos)』 중에서, 프라도 미술관

그림 5_ 고야, 〈죽음이 올 때까지〉, 1799, 에칭, 애쿼틴트, 드라이포인트, 29.5x21cm 『카프리초스(Caprichos)』 중에서, 브루클린 미술관

고야가 1792년에서 1793년 사이 청력을 상실하고 수화를 배우면서 제작된 작품 속 인물들의 다양한 제스처는 다양한 신체 기호로 해석되기도 한다. 두 장의 수정본이 남아 있는 〈이성의 잠〉은 배경과 함께 잠자는 사람의 손동작이 조금씩 수정되었는데, 고야의 신체적 제스처는 그의 우울한 심리상태를 반영한다고 보는 것이다. 우울은 영감을 불러일으키는 동시에 생산성도 좌절시킨다. 여기에서의 우울은 뒤러의 〈멜랑콜리아〉와 달리 병든 광기, 상처 또는 상상의 오류를 의미한다. 접힌 양손은 우울한 상태를 나타내는 표현이며, 그 손에 머리를 얹는 제스처, 올빼미, 박쥐, 고양이와 같은 동물은 모두 전통적으로 우울을 상징하여 전체적으로 우

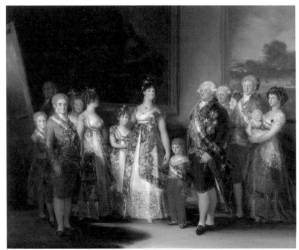

그림 6_ 고야, 〈스페인의 카를로스 4세와 그의 가족〉, 1800-1801, 캔버스에 유채, 280x336cm, 프라도 미술관 (좌)
그림 7_ 〈스페인의 카를로스 4세와 그의 가족〉, 마리아 루이사 (우)

울한 분위기를 묘사한다. 18세기 의학 담론에 따르면 우울은 상상
력을 괴롭히는 질병으로 진단된다.[4] 따라서 고야의 청력 상실은
고야 자신에게나 주변인들에게 매우 충격적이었고, 그가 깊은 우
울의 수렁 속에 빠지게 할 만큼 고통스러운 일이었다.

국왕 카를로스 4세와 왕실 가족에 대한 고야의 냉소적인 입
장은 〈스페인의 카를로스 4세와 그의 가족〉에서 확인할 수 있
다. 고야가 흠모했던 바로크 시대 벨라스케스의 〈시녀들(Las
Meninas)〉의 구도를 차용한 이 초상화에서 고야는 카를로스 4세
와 그의 가족을 보석과 화려한 복식으로 치장했지만 다소 우둔해
보이는 캐릭터로 묘사했다. 무엇보다 벨라스케스가 어린 마르가
리타 공주와 공주를 보필하고 있는 시녀들을 그리고 있는 자신을
위풍당당하게 그린 것과 달리, 고야는 왕실 가족을 그리고 있는
자신을 어두운 구석에 배치하여 그들과 선 긋기를 하고 있다. 고

4) 여기에 대해서는 다음의 논문을 참조 바람. Guy Tal, 2010. "The Gestural
Language in Francisco Goya's 'Sleep of Reason Produces Monsters'",
Word & Image, 26(2): 115-27.

야는 그림의 센터에 왕비 마리아 루이사를 배치하여 애인 총리 고
도이(Manuel de Godoy)와 함께 국정을 농단했던 마리아 루이사
의 권력욕과 카를로스 4세의 무능을 비판했다. 왕비의 물질과 현
세적 욕망에 대한 풍자와 비판은 〈카프리초스〉의 〈죽음이 올 때
까지〉에서도 계속 이어진다. 한 노파가 거울 앞에 앉아 머리를 치
장하느라 정신없는데 왕관 모양의 거대한 리본은 마치 돈다발처
럼 보인다. 허리를 낮춰 시중드는 하녀와 영혼 없이 아첨하는 대
신들은 늙은 왕비의 망상적인 허영을 비웃고 있다. 고야가 "모든
문명 사회에서 발견되는 무수한 결점과 어리석음, 그리고 관습,
무지 또는 이기심이 일상화한 일반적인 편견과 기만적인 관행"[5]을
묘사했다고 밝힌 『카프리초스』는 알 만한 정부 인사 및 귀족 등 당
대 인물을 비판하고 풍자했다고 해석되어 곧바로 판매를 철회해야
했다.

3. 검은 그림(The Black Painting)

고야는 1819년 73세에 뇌졸중으로 심각한 위기에 처했지만 살
아남았고 작업도 할 수 있었다. 건강이 위협받을수록 그는 더 열
정적으로 작업했다. 이른바 '검은 그림(The Black Painting)'
과 1815년부터 작업한 이질적인 판화 연작 〈디스파라테스(Los
Disparates)〉(1815-1823)를 계속 이어 갔다. 〈디스파라테스〉는
'검은 그림'처럼 논리적 범주에서 벗어나 있어 정확한 해석을 하
기 어렵지만, 전쟁의 잔혹함, 다양한 교훈, 비유와 상징을 담고 있
는 이 시리즈를 통해 우리는 각자 자신의 삶과 우리 안에 숨어 있
는 괴물을 마주하게 된다. 1819년 고야는 마드리드 외곽으로 이

5) Linda Simon, The Sleep Of Reason Brings Forth Monsters, https://
www.worldandi.com/the-sleep-of-reason-brings-forth-monsters/
(검색일: 2022.11.30.)

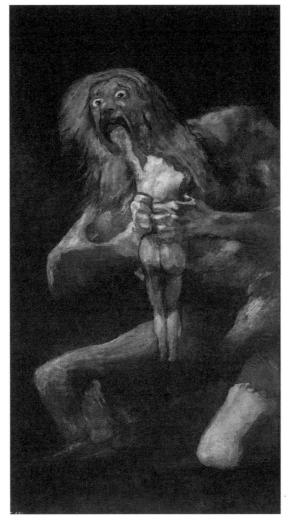

그림 8_ 고야, 〈아들을 잡아먹는 사투르노〉,
1819–1923, 143.5x81.4cm, 프라도 미술관

그림 9_ 농아의 집 '검은 그림들'의 추정 위치
© Chabacano (CC BY-SA 3.0)

사했는데 청각장애인이 살던 집이라 '퀸타 델 소르도(Quinta del Sordo, 농아의 집)'라고 이름이 붙여졌지만 고야 자신도 거의 같은 상황이었다. 이 집의 2층 벽면에 고야는 1819년부터 1823년 사이에 총 14점의 벽화를 그렸다. 대부분 어두운 색조로 무겁고 암울한 주제가 그로테스크하게 그려져 '검은 그림(The Black Painting)'이라고 부른다. 이 벽화들은 고야가 각각의 제목을 붙여 대중에게 공개할 목적을 위한 것이 아니었던 것으로 보인다. 제목은 후대 학자들이 붙였다. 고야의 친구 안토니오 브루가다(Antonio Brugada)가 1828년 작성한 목록에 따르면, 그림의 제목은 아트로포스(운명), 두 노인, 수프를 먹는 두 노인, 곤봉을 들고 싸움, 마녀들의 안식, 녹서하는 남자, 유디트와 홀로페르네스, 산 이시드로(San Isidro) 샘으로의 순례, 웃는 여자, 행렬, 성직, 개, 아들을 잡아먹는 사투르노, 레오카디아(Leocadia), 환상적 비전 등이다.

고야의 '검은 그림' 중 가장 파격적인 것은 〈아들을 잡아먹는 사투르노〉이다. 자신의 권좌를 위협하게 될 것이라는 대지의 여신 가이아의 신탁이 두려워 아들을 직접 제거하는 끔찍하고도 잔혹한 로마 신화 사투르노(그리스의 크로노스)의 이야기는 폭력적인 주제를 선호하는 바로크 시대 여러 화가들도 그린 바 있다. 그러나 역대 어느 화가도 이이처럼 광기를 드러낸 사투르노를 그린 적이 없다. 사투르노는 벌써 아들의 머리를 먹어치우고 눈을 희번덕대며 한쪽 팔을 삼키고 있다. 아들의 몸을 마주잡은 두손에 얼마나 힘을 주었는지 양 손 가장자리에 피가 고여 있다. 너무 리얼해서 더 신화 같은 장면이다. 일부 학자들은 일찍부터 고야의 우울증과 불안증, 신경쇠약 등 정신적 질환 가능성을 언급하며 뇌졸중 이후 노년의 고야에게 상당히 진행되었을 뇌질환, 즉 치매 가능성을 확장시킨다. 주제로만 볼 때 '검은 그림'은 고야에게서 전혀 새로운 것이 아니다. 고야는 초기부터 당시 다른 화가들이 다루지 않는 마녀들의 이야기나 상상과 환상적 비전을 그렸다. 그래서 그는 독보적이다. 고야의 '검은 그림'에는 당시 급변하는 스페인의 정치적인 상황과 국제정세에 대한 분노와 실망을 포함하여 인간에 대한 적개심과 뇌졸중 발병으로 이어질 자연스러운 뇌질환들에 대한 불안한 심리가 고스란히 반영되어 있다. 평소 다혈질에다 호색한이었으며, 그림보다 사냥이 더 즐겁다고 한 그가 청각상실과 생의 대부분을 임신과 출산으로 보내다 고야보다 먼저 생을 마감한 아내와의 이별 후 이어졌을 일상과 심리적 변화는 충분히 상상할 수 있다. 고야 특유의 발군의 상상력과 환상의 세계가 담긴 '검은 그림' 시리즈는 20세기 초현실주의자들의 모델이 되었다. 다만 벽화를 떼어내 캔버스로 옮기는 과정에서 많은 문제가 있었던 것으로 알려진다. 구도나 색채 식별 외에는 원본의 가치가 상당부분 훼손된 것은 큰 아쉬움이다.

Ⅲ. 영국의 윌리엄 터너

1. 그랜드 투어(Grand Tour)

영국 근대미술의 아버지로 불리고 국민작가로 알려진 윌리엄 터너(Joseph Mallord William Turner, 1775-1851)는 이발사의 아들로 태어났다. 이발소 손님들의 초상화를 그려주던 아들의 재능을 일찍부터 알아보고 아들을 미술학교에 보내 미술교육을 받게 한 아버지 덕에 터너는 생전에 능력을 인정받아 부와 명예를 누리며 영국 왕립아카데미 원장을 역임하기도 했다. 터너는 당시 더 많은 부와 명예가 보장되었던 귀족들의 초상화 장르보다 풍경화를 자신이 가야 할 길로 선택했다. 바로크시대 네덜란드에서 풍경화와 정물화가 독립된 장르로 개발되었지만 이탈리아를 비롯하여 남부유럽에서는 여전히 인물화가 대세였고 풍경은 인물의 배경에 불과하다는 인식은 상당히 오래 유지되었다. 1828년 로마에서 전시된 4점의 터너 그림은 조롱을 받았고, 이후에도 터너는 유럽시장에 자신의 그림을 알리기 위해 노력하여 화가로서 명성은 얻었지만, 그에게는 '영국 괴짜'라는 닉네임이 늘 따라 다녔다.(Kölzsch 2002, 9)[6] 풍경화가 인물화와 동등한 위상을 가질 수 있게 된 것은 전적으로 19세기에 들어와 터너, 프리드리히와 같은 낭만주의 풍경화가들에 의해서라고 할

6) 이탈리아 미술사가인 리오넬리 벤투리는(Lionello Venturi)는 자신의 유명한 『비평의 역사(History of Art Criticism)』에서 터너를 '보통' 화가라고 불렀고 컨스터블과 보닝턴을 칭찬했다. 당대 영국에서 터너에 대한 세간의 평가는 '천재적인'과 '미친'으로 극과 극을 달린다. 터너는 자신의 행동의 이점과 해악을 신중하게 저울질하고 해로운 것처럼 보이는 것을 숨기고 명성과 성공을 가져올 수 있는 것을 보여주거나 보고하는 데 능숙하여 '위장술의 달인'으로 불렸으며, 관습과 진보 사이의 균형을 유지하기 위해 노력했다.(Kölzsch 2002, 8-9) 1840년 평론가 러스킨(John Ruskin)이 65세의 터너를 만났을 때 그의 나이는 고작 21세에 불과했다. 러스킨은 터너가 '거칠고 둔하고 저속하다'는 세간의 평과 달리, '다소 괴팍하지만 예리하고, 고도로 지적이며 영국식 마인드를 가진 신사'였다고 회고했다.(Kölzsch 2002, 43)

수 있다.

영국의 풍경화는 17세기 중반부터 19세기 초까지 유럽귀족들의 '그랜드 투어(Grand Tour)'와 깊은 연관성을 가진다. 섬나라 영국 귀족들과 그 자제들은 필수 교양교육과정으로 이탈리아 여행을 떠났다. 프랑스, 독일, 스위스를 경유하는 방법에 따라 귀족의 이름을 붙인 여행루트가 개발되어 소개되었고, 19세기 초 대규모 그랜드 투어 붐이 일어났다. 19세기에 들어와 폼페이와 헤르쿨라네움 등 고대 유적지들이 발굴되면서 나폴리가 그랜드 투어의 중심지로 부상했다. 당시 이탈리아에서는 유적지 풍경을 연필로 그려 수채물감을 옅게 채색한 베두테화(Vedute)를 팔았는데, 영국인들이 기념품으로 사온 이 소형 유적지 풍경화는 영국 풍경화를 태동시키는 데 기여했다. 보닝턴(Richard Parkes Bonington)과 같은 초기 영국 풍경화가들은 유럽을 방문하면서 지나는 도시들을 그렸고, 프랑스 낭만주의 화가 들라크루아는 파리에 장기체류 중인 보닝턴과 교제할 수 있었다. 컨스터블(John Constable)의 〈건초마차〉는 본국에서 큰 주목을 받지 못했으나 구매자에 의해 1824년 파리 살롱전에 출품하여 대상을 수상하면서 영국 풍경화는 크게 주목받았고, 활성화되었다. 영국 풍경화가 중 유럽을 가장 많이 여행한 사람은 바로 터너이다. 그의 풍경화는 자연의 직접적인 경험을 토대로 하고 있다. 19세기의 숱한 전쟁과 충돌 가운데서도 터너가 드나든 유럽 방문기록은 영국 전역과 북구의 투어 경험과 함께 방대한 양의 소묘와 스케치북으로 남아 있다. 초기 그의 여행 작업노트에 해당되는 소묘는 모두 1만 9천 점, 스케치북은 2백 권이 넘는 것으로 알려진다.(조영애 2006, 41)

2. 재난의 풍경

터너는 특히 변화무쌍한 대자연의 위력을 보여주는 바다풍경 (seascape)에 매료되어 그것을 평생의 작업으로 삼았다. 바다풍경 중에서도 점차 난파를 집중적으로 다루기 시작했는데 섬나라 영국에서 난파는 일상적인 재난이었다. 19세기 중엽 강철 증기선이 등장하기 전까지 상선이든 전함이든 바람을 동력으로 하는 목선이 전부였기에 해양재난은 빈번했다. 1812년 출간된 존 달엘 경의 '바다에서의 난파와 재난' 서문에서 해마다 5천 명 이상의 영국인이 바다에서 죽어간다고 적고 있다.(전동호 2012, 40) 그래서 풍경화가 별로 인기가 없던 19세기에 영국에서는 해양재난을 다룬 풍경화가 동판화로도 제작되어 널리 보급되기도 했다. 17세기 네덜란드 바다 풍경화가들이 영국에 정착하면서 18세기 영국에서 난파와 같은 해양화는 일종의 독립된 장르로 자리 잡게 되었다. 반 데 벨데(Willem van de Velde the Younger)는 영국 해양화의 아버지로 추앙되어 지대한 영향을 끼쳤는데 터너도 영향을 받았다. 즉 터너는 네덜란드 해양화 전통에 숙달되어 있었다.(전동호 2012, 42-43)

새롭게 태동한 풍경화에 적용시킬 수 있는 미적인 기준의 하나로 대두된 것이 영국 미학자 버크(Edmund Burke)의 '숭고 (Sublime)' 개념이었다. "숭고는 본래 인간이 자연이나 신과 같이 언어로 표현할 수 없는 무한하고 거대한 대상이나 존재와 마주하면서 갖는 경외감이나 장엄하고 경이로움의 체험과 연관되어 있다. 거대함이나 무한성의 이념과 부딪힐 때 우리는 초조함, 공포, 불안, 동요를 느끼기도 하지만, 동시에 상상력의 심연에서 그 대상에 대한 극적 매력과 경이로운 감정을 체험하기도 한다."(이정재 2014, 211) 버크의 숭고 개념은 공포의 감정과 관련되어 있다. 특히 경계를 측량하기 어렵고, 불분명하고도 광대한 자연의 경험

그림 10_ 터너, 〈국회의사당의 화재〉, 1834, 캔버스에 유채
92x123.1cm, 필라델피아 뮤지엄오브아트

에서 고통과 위험의 관념을 자극하는 공포를 찾았다. 버크의 숭
고 개념은 고전주의와 자연주의를 넘어 새로운 시대의 미적 이념
으로서 상상력에 기반을 둔 낭만주의라는 미적 원리의 터전을 마
련했다.[7] 공포의 감정과 관련된 버크의 숭고 개념은 터너의 풍경
화에서 찾아볼 수 있다. 터너는 눈사태, 폭풍우, 난파선, 눈보라,
화재 등의 재난 주제를 통해 숭고를 표현하였다. 그의 광대하고도
장엄한 바다 풍경화는 '숭고를 새롭게 발견하는 시대' 내지 '숭고의
유행'을 장담하게 된다.

　터너는 1834년 10월 6일 밤에 일어난 국회의사당 화재 사건
을 두 점의 작품으로 남겼다. 이 화재로 국회의사당은 수백 년 동

7) 1757년의 에세이 「숭고와 미에 대한 관념의 기원에 대한 연구(Philosophical
Inquiry into the Origin of our Ideas of the Sublime and Beautiful)」에서
버크는 '미(Beauty)'는 자연의 부드러움과 미묘한 색채 등 여성적 특질로, 숭고
는 무시무시한 힘, 명료하지 않음, 날가로운 대조 등 위험한 자연에 대하여 얻는
'쾌적한 공포'로 정의한다.

안 이어져 온 아름다운 외관을 잃고 전소되었다. 영국인들 일부는 의회의 파괴는 구질서의 정당한 파괴라고 여기며 이 화재를 비유적으로 보았다. 노동계급이 여전히 배제되었고 부패가 만연한 채 1832년 이 건물에서 대개혁법이 통과된 것에 분노하고 있었기 때문에, 사람들은 속으로 의회 건물의 붕괴에 환호했다. 화재는 사람들에게 언제나 큰 구경거리이다. 두 작품 모두 하단 양쪽 가장자리에 몰려든 군중들을 유령과 같은 실루엣처럼 그렸다. 터너는 템즈강에서 빌린 보트를 타고 화재를 직접 목격했다. 불어오는 바람에 휘날리는 불꽃의 크기를 과장해서 표현했지만, 자연의 위력 앞에 몰려든 군중은 유령처럼 속수무책이다. 1835년 작에는 화재로 아수라장이 된 붉은 하늘과 달리 적막한 검푸른 하늘이 대조를 이룬다. 당시 새롭게 등장하기 시작한 신문물 가스등이 하나둘씩 밤하늘을 밝히며 새로운 시대의 도래를 알리고 있다.

1840년 작 〈노예선〉은 20대의 젊은 평론가 러스킨의 극찬으로 유명해진 작품이다. 18세기 말 이후 영국에서는 노예제와 더불어 아프리카와 미국 간의 노예무역에 관한 논란이 가열되고 있었다. 1781년 영국인 노예선 종(Zong)호의 소유주는 병들고 죽어가는 모든 노예 132명을 대서양 한가운데에서 배 밖으로 던져 수장시켰다. 자연사한 노예는 보험금을 받을 수 없지만, 분실된 '화물'은 보험금 징수가 가능했기 때문이었다.[8] 그림의 주제는 이 비극에 직면한 신의 진노이다. 터너의 그림에서 태풍이 시작되면서 태양이 불타는 혜성처럼 하늘에서 소용돌이치고 족쇄가 채워진 노예들의 다리와 검은 손들이 물 밖으로 튀어나온 것을 볼 수 있다. 잡다한

8) 1783년 이 사건에 대한 재판으로 노예무역에 대한 대중의 관심 증폭되었고, 마침내 1833년 의회 투표를 통해 영연방 자치령을 포함하여 영국의 모든 영토에서 노예제가 폐지되었다. 노예 폐지론자들은 국제적인 노예 금지법을 위한 논쟁을 재개하여 빅토리아 여왕의 부군 앨버트 공의 지원 아래 런던에서 1840년 1차 회의를 개최했다. 터너의 작업은 이 무렵 제작되었다.

그림 11_ 터너, 〈노예선〉, 1840, 캔버스에 유채,
91x123cm, 보스턴 미술관

물고기들은 아직 살아 있는 아프리카인들을 잡아먹고 있어 격렬
한 표면이 핏자국으로 물결친다. 러스킨은 〈노예선〉을 가장 숭고
한 주제를 다룬 터너 최고의 작으로, 인간이 그린 가장 고귀한 바
다라고 평가했다. 〈노예선〉은 반인륜적 범죄에 대한 분노와 더불
어 깊고 무한한 바다에 대한 경외와 인간 존엄, 죽음에 대한 생각
을 이끌어 낸다.

　터너의 〈노예선〉은 메트로폴리탄 초대 관장인 존스톤(John
Taylor Johnston)이 러스킨에게 구입하였다. 존스톤은 이 그림을
1872년 그의 개인 갤러리에서 전시하여 뉴욕의 대중에게 처음 공
개한 후 그해 새로 개관한 메트로폴리탄 미술관에 대여하여 더 많
은 사람들이 볼 수 있게 하였다. 러스킨이 〈노예선〉을 미국에 매
각한 이유는 여전히 성행하는 미국의 노예무역에 대한 분노와 노
예제에 대한 분노에서였다. 이 그림은 '북미에 대해 영국인들이 느

끼는 메시지'와 같은 것이었다. 러스킨은 이 그림은 미국 대중을 위해 미국에 있는 것이 더 낫다고 판단하여 존스톤에게 매각한 것이다. 그러나 1873년 금융공황 이후 존스톤의 철도사업 실패로 그의 예술컬렉션이 1876년 경매에 오르면서 〈노예선〉은 열렬한 노예폐지론자이자 공화당 집안의 딸인 앨리스 후퍼의 수중으로 들어갔다. 작품은 반드시 대중에게 공개되어야 한다는 존스톤의 견해를 따라 후퍼는 구매한지 한 달 만에 새로 문을 연 미술관에 작품을 공유하였다.(Scott 2010, 69-77)

3. 산업혁명과 근대 세계의 풍경

런던 내셔널갤러리에 소장된 터너의 〈전함 테메레르(Temeraire)〉의 제목은 '해체를 위해 마지막 정박지로 예인되고 있는 전함 테메레르'이다. 터너는 과거 1805년 트라팔가 전투를 승리로 이끌었던 전함 테메레르가 세월이 흘러 무용지물이 되면서 해체를 위하여 새롭게 등장한 증기선에 의해 예인되어 가는 장면을 석양을 배경으로 그렸다. 화면 왼쪽에 테메레르가 마치 유령 같은 색이지만 푸른 하늘과 떠오르는 안개 속에서 위풍당당하게 우뚝 솟아 있다. 거대한 성 같은 테메레르의 아름다움은 시커먼 연기와 불꽃을 뿜어대는 검은 굴뚝과 검게 채색된 예인선과 대조를 이룬다. 우측 테메레르의 건너편에는 석양의 붉은 구름이 하늘로 뻗어가고 강물에 반사된다. 해가 지는 것은 한 시대의 종말을 상징한다. 테메레르 뒤에는 작은 달이 강을 가로질러 광선을 던지고 있으며 이는 새로운 산업시대의 시작을 상징한다. 시작을 일리듯 아주 작은 초승달이다. 영웅적 힘의 소멸을 낭만주의 정서로 그린 이 그림은 터너가 62세에 그린 것으로 테메레르는 한때 영광스러운 성취를 이뤄냈지만 이제 자신의 죽음을 묵상해야 하는 터너 자신을 의

그림 12_ 터너, 〈전함 테메레르〉, 1839,
캔버스에 유채, 90.7x121.6cm, 런던 내셔널 갤러리

그림 13_ 터너, 〈비, 증기, 속도: 그레이트 웨스턴 철도〉, 1844
캔버스에 유채, 91x121.8cm, 런던 내셔널 갤러리

미한다고 해석되었다. 이 그림은 1995년 BBC 라디오가 조사한 영국이 소장한 가장 위대한 그림 1위에 선정되었다. 영국인들은 역사의 뒤안길로 사라질 노함의 마지막 항해를 기록하며 경의를 표한 터너와 동일한 마음으로 그들의 눈앞에서 사라진 전함에 뜨겁게 화답했고 마지막 모습을 위엄 있게 전해준 터너에게 경의를 표한 것이다. 그 후 2020년 20파운드 새로운 지폐에 테메레르는 터너와 함께 새로운 모델로 채택되었다.

터너는 평생 일어난 모든 기술적 변화를 목격하고 〈전함 테메레르〉처럼 새로운 기술로 변화되는 시대를 적극적으로 화면에 담

그림 14_〈비, 증기, 속도〉, 부분. 상: 말과 쟁기질하는 농부
하: 보트 위의 어부(좌), 춤추는 소녀들(우)

았다. 1825년 영국은 세계 최초의 철로 부설로 세상에 대변혁을
가져온 기술을 과시했다. 9월 27일 영국 달링턴 탄광도시 중앙역
에서 스톡턴 항까지 운항하는 철도 개통을 시작으로 철도의 확산
은 산업사회 발전에 결정적 동력이 되었다.(페브라로 & 슈베제
2012, 258) 영국에 이어 미국과 세계 각국에서 거대한 철도공사가
확산되면서 철도는 그야말로 산업사회 성장을 견인했다. 1844년
65세의 터너가 그린 〈비, 증기, 속도: 그레이트 웨스턴 철도〉에는
전형적인 낭만주의 시각으로 묘사한 절묘하고 독특한 광경이 펼
쳐져 있다. 불안정한 자연 속에서 현대성을 상징하는 템즈강에 놓
인 다리를 기차가 전속력으로 질주하고 있다. 기차의 정면에 보이

는 최신형의 하얀색 기관차 내부는 보일러가 점화되어 가동 중이다. 다리 위의 쭉 뻗은 평행선 위를 달리는 금속의 기차는 고속으로 새로운 시대의 도래를 알리고 있는데 터너는 곧 사라져갈 산업화 이전의 모습을 다리의 좌우에 각각 먼지처럼 상징적으로 작게 그려 넣었다. 오른쪽 들판에는 쟁기질하는 두 마리의 말을 앞세워 쟁기질하는 농부가 보일 듯 말 듯 점처럼 그려져 있어 겨우 보인다. 왼쪽에는 질주하는 기차 아래 강 위로 어부가 탄 작은 배와 강가에서 춤추는 소녀들의 실루엣이 보인다. 강과 육지, 산과 하늘 등 모든 경계선이 와해되어 버렸다.

터너는 초기에 자신이 연마하여 작품에 구현했던 '숭고'라는 기존의 이론을 버리고 풍경 이미지를 자연 이미지로 변형시켰다. 그는 자연의 활동적인 요소와 만물을 관장하는 빛에 대한 자신의 경험을 묘사하는 데 집중하고, 색채라는 회화적 수단이 연상시키는 힘을 점점 더 신뢰했다. 일간 신문 평론가들은 부르주아 취향의 대변자로서 풍경에 대한 평소의 생각을 바꾸고 있던 터너의 예술적 언어의 발전을 더 이상 이해할 수 없었고 무력함 속에서 점점 더 악의를 품게 되었다.(Kölzsch 2002, 9) 그 대표적 사례 중 하나가 바로 〈눈보라(Snowstorm)〉이다. 터너는 자연의 극단적인 현상 중 하나인 눈보라를 직접 체험하기 위하여 4시간 동안 닻에 몸을 묶고 눈보라를 체험했다고 알려진다. 화가 스스로 풍경을 만들어내는 것이 아니라 자신이 그린 상황을 직접 체험하기 위해 나선 것이다. 과거 크림이나 초콜릿, 달걀노른자 또는 건포도 젤리로 그림을 그리기도 하며 끊임없이 매체탐구와 실험을 해온 터너는 이 그림을 그리는데 거의 모든 주방용품을 사용하었고 왁스, 수지 및 기타 비정통 재료를 사용하여 그림을 보존하는 데 문제가 된 것으로 알려진다. 이 그림은 당시 평론가들에게는 '비누거품과 백색도료로 그린 그림'이라는 혹평을 들었다.

Ⅳ. 프랑스의 들라크루아

1. 화단의 이단아

들라크루아(Eugène Delacroix, 1798-1863)와 낭만주의자들의 시대는 프랑스 혁명(1789-1899) 이후 나폴레옹 보나파르트(Napoleon Bonaparte, 1804-1814, 1815년 재위)의 집권으로 물러났던 부르봉 왕가(House of Bourbon)의 복원 시기이다. 루이 18세(Louis XVIII, 1814-1824년 재위)에 이어 등장한 샤를 10세(Charles X, 1824-1830년 재위)가 통치하던 시기는 정치적으로 매우 혼란했다. 1824년 입헌군주제 체제로 비교적 자유주의 노선을 유지하며 많은 중도 내각을 선택한 루이 18세가 사망하자 왕위를 승계한 동생 샤를 10세는 강경 왕정주의자 빌렐을 수상으로 임명하여 강력한 복고정책으로 자유주의자들의 많은 반발을 야기했다. 샤를 10세가 제정한 반동적인 법률에 로마 가톨릭 교회 위상을 강화하려는 열망으로 잔혹한 형벌이 적시된 신성모독 금지법과 대학 외부에 예수회가 청소년을 위한 대학 네트워크를 설립할 수 있도록 허가하는 내용이 포함되면서 격렬한 논쟁과 공분을 샀다. 대중의 저항이 거세지자 이에 격분하여 샤를 10세와 왕당파는 조례를 통하여 1830년 7월 총선을 조작하려고 했고, 이것은 파리 거리에서 7월 혁명이라는 민중봉기를 불러일으켰다. 1830년 일어난 7월 혁명은 결국 샤를 10세의 퇴위와 점진적인 부르봉 왕조의 종말을 가져왔다. 프랑스 낭만주의 문화는 스페인과 마찬가지로 가장 혼란했던 시기에 그 시대를 성찰하고 조망하는 문학가와 예술가들에 의해 꽃을 피우게 된 셈이다.

프랑스 화단은 19세기 초반부터 후반까지 신고전주의 방식의 보수적 화풍이 주도하는 아카데미즘 미술의 세계였다. 석고 데생

을 기초로 하는 프랑스 아카데미즘 교육방식은 근대기 일본이 그대로 수입했고, 근대 이후 우리나라는 오랫동안 일본으로부터 그 방식을 답습하여 미술대 입시에서 전공 불문하고 석고 데생을 치러야 했다. 프랑스 국전에 해당되는 르 살롱(Le Salon)전은 화가로서 화단에 진출할 수 있는 유일한 등용문이었다. 신고전주의 이후 차례로 등장한 낭만주의, 사실주의, 인상주의, 신인상주의, 후기인상주의, 상징주의는 살롱전을 주도하는 고전주의자들에게는 모두 혁명적인 양식일 뿐이었다. 들라크루아는 고전주의자들의 기준에는 너무 먼 파격적인 화면으로 많은 공모전에 번번이 낙선했고, 여러 번 스캔들의 주인공이 되었다. 특히 〈키오스(Chios)의 학살〉과 〈사르다나팔러스(Sardanapalus)의 죽음〉은 당대 최고의 화제를 불러 모았다. 신고전주의자들이 선호하는 매끈하게 다듬어진 선적인 화면 대신 덕지덕지 두껍게 물감을 바른 거친 화면과 과감하고도 자유분방한 선은 너무 혁신적이었다. 신고전주의자들에게 들라크루아는 그저 이단아였다. 들라크루아는 매뉴얼대로 배워 익히는 아카데미의 교육방식은 상상력을 마비시킨다고 비판했고, 화가의 자유로운 상상력을 강조했다. 그는 빨리 성공하는 방법을 알고 있었지만 자신의 길이 아니기에 가지 않았던 것이다.

들라크루아의 부친은 네덜란드 대사, 국무장관을 역임했고, 작고하기 전 보르도 지사를 지냈다. 들라크루아는 이런 좋은 가정환경 덕에 어릴 때부터 견고한 교양교육을 받아 고전문학을 두루 섭렵하였는데, 단테, 바이런, 셰익스피어, 괴테, 월터 스콧, 알렉상드르 뒤마 등의 작품에 특히 더 애착을 가졌다. 셰익스피어 주제로 1828년 『햄릿』 석판화가 나왔고, 1827년 괴테의 『파우스트』로 17개의 석판화 연작이 출판되었을 때 괴테는 열광한 바 있다. 문학 외에 어릴 때부터 직접 바이올린과 피아노 연주를 했

던 들라크루아는 음악적 소양이 깊었다. 그는 베버와 쇼팽, 로시니의 음악을 좋아했으며, 조르주 상드를 통해 쇼팽을 소개받아 그들과 오랫동안 교류했고 두 사람의 초상화도 남겼다. 들라크루아는 음악이나 시를 듣는 것이 그의 작품 감상에 더 이점을 얻을 수 있다고 지적한다. 특히 음악은 더 쉽게 몰입할 수 있는 상상의 영역에 호소하기 때문에 더 그러하다고 보았다. 음악이 가지는 장점을 미술에 도입하고자 했던 그의 입장은 음악적 가치를 가장 높이 평가하여 미술에 음악적 요소를 담고자 했던 20세기 화가 칸딘스키(Wassily Kandinsky)나 미술작업을 음악가의 작곡과정과 동일하게 이해했던 19세기 화가 휘슬러(James Abbott McNeill Whistler)와 비슷하다. 들라크루아는 그의 초기 시절 영국 풍경화가들의 작품에 매료되었다. 1824년 살롱전에서 대상을 수상한 컨스터블의 색채법을 도입하기도 했고, 파리에 온 보닝턴과는 스튜디오를 공유한 인연으로 영국을 방문하여 터너의 정열적인 작품들에 영향을 받았다. 1832년 루이 필리프 왕의 외교사절 일행과 함께 한 모로코 여행으로 이국적인 여인들과 풍광에 매료되어 많은 스케치를 하고 그 경험으로 이국적인 작품들을 남겼다.

2. 〈키오스의 학살〉과 〈사르다나팔러스의 죽음〉

　프랑스 낭만주의 미술의 신호탄은 1819년 살롱전에 등장한 제리코(Théodore Géricault)의 〈메두사의 뗏목〉이었다.[9] 1816년 메두사호의 난파 당시 부도덕한 선장으로 많은 사람이 목숨을 잃었던 당대 사건을 고발한 제리코의 이 작품은 들라크루아를 비롯하여 새로운 방향성을 찾고 있던 젊은 작가들에게 영감을 준 가장 영향력 있는 모델이 되었다. 그러나 평소 승마광이었던 제리코는 낙마로 인한 부상 후유증에서 회복하지 못했으며, 결국 1824년 서른 두 살의 전도유망한 낭만주의 선구자는 생을 마감했다.

　1822년 살롱전에서 〈단테의 배〉가 호평을 받은 후 "나의 시대를 그리고 싶다"[10]고 하던 들라크루아는 관람자들과 훨씬 더 직접적인 관련이 있는 것을 후속작업으로 다루고자 했다. 그는 즉시 사회적, 정치적 반향을 불러일으키는 주제를 수용함으로써 그의 오랜 동료이자 멘토인 제리코의 뒤를 따르고자 했다. 그 결과 나온 것이 바로 〈키오스의 학살〉과 〈사르다나팔러스의 죽음〉이다. 들라크루아는 "회화의 매개체를 활성화하여 관객을 화면 속 광경으로 몰아넣을 수 있는 독특하고도 설득력 있는 시각적이고도 촉각적인 수단을 모두 발휘하였다".(Lajer-Burcharth 2018, 6) 그

9) 1816년 세네갈로 향하던 메두사호가 난파하자 퇴역장교 출신의 부도덕한 선장은 부족한 구명보트 대신 급히 만든 뗏목에 승객 약 150여 명을 태웠으나 풍랑이 거세지자 보트에 연결된 뗏목의 밧줄을 끊고 도주해 버렸다. 뗏목에 탄 사람들은 굶주림과 탈수를 견디며 서로 잡아먹기까지 하는 공포와 싸우며 13일을 표류한 끝에 근처를 지나는 함대에 의해 구조되었으나 15명을 제외하고 전원 바다에서 사망했다. 생존자들이 파리의 언론사에 알려 전모가 드러난 이 사건은 국제적으로 큰 스캔들이 되었다. 당시 제리코는 사건의 기록을 윤리적 과업으로 인식하고 생존자의 증언을 토대로 뗏목 모형을 만들어 설치해 두고, 인양한 시체 안치소를 직접 찾아 스케치하며 이 작품을 완성하였다.

10) The Journal of Eugène Delacroix, 2004, trans. Lucy Norton, London: Phaidon, 39(May 9, 1824), Ewa Lajer-Burcharth, 2018, "Through the Past, Darkly on the art of Delacroix", Artforum, November: 1-26 중 6에서 재인용.

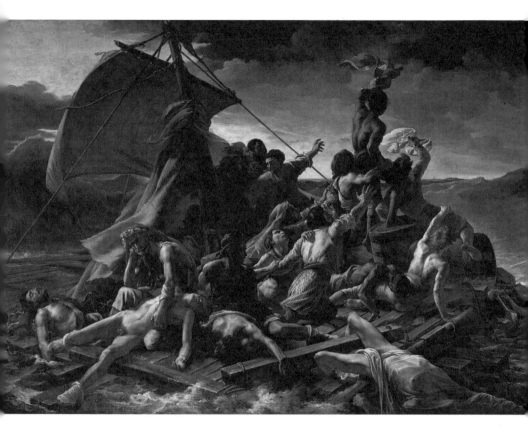

그림 15_ 제리코, 〈메두사의 뗏목〉, 1818–1819,
캔버스에 유채, 490x716cm, 루브르 박물관

는 그림이 가지는 정서적 잠재력을 인식하고 제리코보다 더 단호하게 기존의 회화 관습을 깨고 제리코의 부재를 대신하며 낭만주의 주역으로 부상했다.

1824년 살롱전에 출품하여 스캔들을 일으켰던 〈키오스의 학살〉은 1822년 4월 오스만 제국이 그리스의 키오스 섬 주민들을 공격한 사건을 다룬 것이다. 이 공격으로 2만 명의 시민이 사망하고 살아남은 7만 명의 주민 거의 모두가 강제 추방되어 노예가 되었다. 전경의 두 개의 인간 피라미드의 구조에는 학살이나 노예로 끌려온 남녀, 어린이 등 13명의 민간인이 기마병들의 감시를 받으며 흩어져 있다. 약탈당해 불타는 정착촌을 배경으로 말에 묶인 여인의 몸부림, 하늘을 바라보는 노파, 죽은 엄마의 품으로 파고드는 아기는 참혹한 전쟁의 현장을 리얼하게 묘사하고 있다. 이보다 더 강력한 것은 없을 것이다. 그러나 고전주의자들에게는 희망도 없고 재난의 참상 그 자체만 집중한 것은 매우 부적절했다. 〈키오스의 학살〉은 살롱전에서 앵그르의 고전주의적 그림 〈루이 13세의 맹세〉와 같은 방에 걸려 있었기 때문에 두 작품의 대조는 두드러졌다. 소설가 알렉상드르 뒤마(Alexandre Dumas)는 살롱전에서 이 그림 앞에는 항상 화가들이 무리를 지어 열띤 토론을 벌였다고 전했다. 두껍게 바른 물감과 군데군데 붉은 반점이 찍힌 화면처리도 파격적이었고, 전체 구도를 유기적으로 연결하는 구도적 인물의 부재로 시선이 흩어져 버리는 이 난감한 그림에 대해 뒤마와 스탕달(Stendhal)은 둘 다 이 그림이 역병을 묘사한 것이라 했고, 앵그르 역시 '열병과 간질'을 예시하는 그림이라고 했으며, 그로(Antoine Jean Gros)는 '회화의 학살'이라고 불렀다.[11] 그러니 비록 내부갈등은 있었지만, 국가가 구입할 정도로 좋은 평가를 받았

11) The Massacre at Chios, https://en.wikipedia.org/wiki/The_Massacre_at_Chios (검색일: 2022.09.10.)

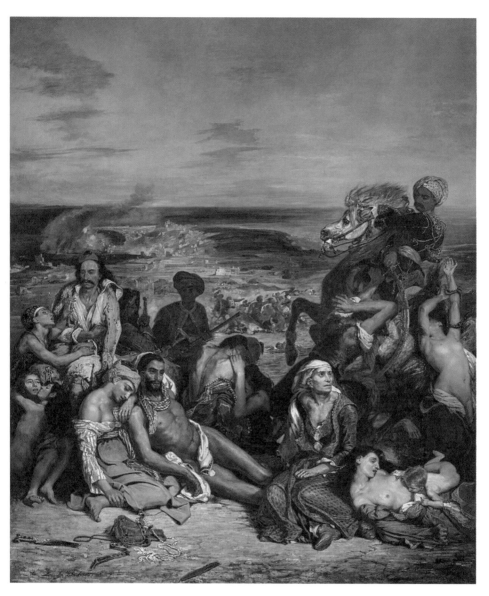

〈그림 16〉들라크루아, 〈키오스의 학살〉, 1824, 캔버스에 유채, 419x354cm, 루브르 미술관

고, 그때까지 유명하지 않았던 들라크루아는 스캔들과 함께 그의 이름을 확실히 각인시켰다.

낭만주의 시기는 프랑스의 알제리, 모로코 합병으로 프랑스 화단에 '오리엔탈리즘(Orientalism)'이라는[12] 이름으로 대변되는 이국적 요소가 등장했던 시기이기도 하다. 앵그르(Jean-Auguste-Dominique Ingres)의 〈그랑드 오달리스크〉를 비롯하여, 들라크루아의 〈키오스의 학살〉과 〈사르다나팔러스의 죽음〉 등 프랑스 화단을 지배하는 이국적 요소로 가득한 화면은 제롬(Jean-Léon Gérôme)과 같은 오리엔탈리즘 화가의 노골적인 작품들과 함께 오랫동안 동양의 야만성, 잔혹성, 관능성을 부각시킴으로써 서양의 상대적 우월성을 보여주는 시각적 증거로 해석되어 왔다. 2000년도에 들어 두 작품을 프랑스의 정치적 배경에서 해석하는 연구들은 주목할 만하다. "들라크루아는 〈사르다나팔러스의 죽음〉을 〈키오스의 학살〉과 공개적으로 연관시켰는데, 그것은 들라크루아가 1828년 2월 친구 술리에(Soulier)에게 '나는 나의 학살 두 번을 효과적으로 끝냈다'고 한 것으로 보아, 그리스 전쟁에 프랑스가 개입하지 않은 것에 대한 자유주의자들의 공격으로 이해할 수 있다."(Lambertston 2002, 81)

1828년 들라크루아는 가장 논란이 된 〈사르다나팔러스의 죽

12) '오리엔탈리즘'이라는 용어는 북아프리카나 근동의 지중해 나라들을 여행하면서 얻은 요소들을 이용한 내용, 색깔, 양식을 주제로 다룬 19세기 프랑스 화가들의 작품을 이를 때 널리 쓰이며 하나의 장르가 되기도 한다. 이런 의미는 에드워드 사이드(Edward Said)가 1978년 『오리엔탈리즘』을 내놓으면서 의미가 달라졌다. 사이드는 실제 동양이 아니라 서구인들에 의해 담론적으로 생산된 동양이 존재하게 되었다는 것이다. 따라서 서양이 동양보다 우월하다는 서양인의 관점에서 동양에 대한 편견과 왜곡된 시선은 프랑스 화단에서 이국적인 동양의 요소들을 적극적으로 수용했던 오리엔탈리즘 회화들을 다시 들여다보게 했다. 사이드가 자신의 책 표지로 선택한 제롬(Jean-Léon Gérôme)의 작품들 중에는 서구 열강의 제국주의적 우월감을 보여주고 노골적으로 동양을 왜곡한 오리엔탈리즘 작품들이 상당수 포함되어 있다.(김경미 2022, 302-303)

음〉을 발표했다. 학자들은 이 작품이 1824년 그리스 독립전쟁에 참여하다 미솔롱기에서 생을 마감한 영국 시인 바이런 경(Lord Byron)의 1821년「사르다나팔러스」희곡에 영감을 받아 제작한 것이라고 추정한다. 이 작품은 발표 직후 많은 비판과 함께 들라크루아에게 명실상부한 낭만주의 작가라는 명성을 가져다주었다. 바이런은 사르다나팔러스를 전쟁보다 평화, 영광보다 쾌락을 중시하는 미식가로 묘사했는데 그는 가장 신뢰하는 수하들이 반란을 일으키자 용감하게 싸운다. 패배한 사르다나팔러스는 홀로 죽고자 하여 왕실 식솔들 전체를 대피시키지만, 그가 가장 좋아하는 첩이 왕과 함께 죽음을 택하여 왕좌 아래에 있는 장작더미에 불을 붙인다.[13] 반면에 들라크루아의 작품에서는 사르다나팔러스가 반란군에게 포위당하자 내시와 신하들에게 궁녀들과 궁전 내의 모든 생명체를 다 살육하라고 명령한다. 거대한 장작더미 위에 놓인 멋진 침대에 비스듬하게 누워 학살을 구경하는 잔혹한 동방의 폭군에 의한 가학적 도살 장면은 강렬한 오리엔탈리즘의 색채로 해석되기에 충분했다. 이 작품은 1832년 들라크루아가 외교사절단의 일원으로 북아프리카 여행 전에 나온 작품이므로 고대 중동의 복식과 인물의 재현이나 도상의 출처에 대해서는 대부분 헤로도토스와 디오도로스 시켈로스(Diodorus Siculus)와 같은 그리스 역사가들이 전하는 정보와 스키타이 왕실 매장 이야기를 근거로 상상에 의해 탄생되었다는 해석이 지배적이었다. 사르다나팔러스의 누운 자세

13) 1977년 그리스 북부 베르기나(Vergina)에서 알렉산더 대왕의 가족 매장지로 추측되는 무덤단지가 발굴되었는데, 그중 하나가 알렉산더의 부친 필리포스 2세 왕의 무덤이었다. 무덤 속에는 시신을 안치해서 불태워진 화려한 침대도 그대로 들어있었고, 바로 옆 대기실에도 불태워진 침대와 유골함이 수습되었는데 일부 다처제를 유지했던 필리포스의 일곱 명의 아내 중 트라키아인 아내로 추정되었다. 왕이 죽으면 따라죽는 것을 명예롭게 여기는 트라키아의 전통에 따른 자발적인 희생이었다. 이 왕실 무덤은 〈사르다나팔러스의 죽음〉의 장면 재현에 대한 신빙성을 높여준다.

는 에트루리아 석관에서 유래했다고 보기도 했다. 그러나 그보다는 제리코의 작업을 함께 도왔고 빅토르 위고의 낭만주의 써클에도 같이 나갔던 오랜 친구이자 동료화가 생마르탱(Charles-Émile-Callande de Champmartin)에게서 직접적으로 영향을 받았을 가능성이 더 크다.[14] 그는 오스만 제국과 중동지역을 자주 여행하고 많은 수채화 스케치들과 여행경험을 들라크루아와 공유하였다. 무엇보다 〈사르다나팔러스의 죽음〉은 1828년 살롱전에 마치 한 쌍의 팡당(pendant)[15]처럼 나란히 걸렸던 생마르탱의 〈예니체리들의 학살〉[16]에서 많은 영감을 받았던 것으로 보인다. 인물들이 광적으로 엉겨 뒤섞인 전체적인 구성은 매우 비슷하다. 생마르탱이 터키에 체류하는 동안 일어난 예니체리 학살을 진두지휘한 술탄 마흐무트 2세의 자리에 검은 수염을 단 사르다나팔러스가 있고, 미완성으로 처리된 성곽의 모습도 같다.

1828년 살롱전에 대해 '낭만주의자들이 살롱전을 침공했다'고 보고한 당시 평론가들의 반응을 통해 알 수 있다. 일부 평론가들은 들라크루아의 그림을 '조화, 통일성, 질서 및 취향의 완전한 부재'로 규정했다. 또한 급진적인 이데올로기가 생마르탱과 들라크루아를 잘못된 길로 이끌었다고 추정하기도 했고, 다른 비평가들은 들라크루아와 생마르탱이 실제로 미쳤다고 논평했으며, 이런 이미지들은 심지어 여성과 하층 계급의 정신 질환을 유발할 수 있다는 의견도 나

14) 여기에 대하여 다음을 참조 바람. John P. Lambertson, 2002, "Delacroix's Death of Sardanapalus, Champmartin's Massacre of the Janissaries and Liberalism in the Late Restoration," Oxford Art Journal, vol. 25(2): 65-85.

15) 팡당은 아침과 저녁, 낮과 밤 등 시간의 흐름이나 계절 등을 이용하여 한 쌍을 이루게 제작한 그림을 지칭한다.

16) 예니체리는 원래 오스만 제국의 최정예부대로 술탄의 근위대였는데 시간이 갈수록 기득권을 가진 조직으로 전락하여 1826년 신식 군대 창설에 반대하여 이스탄불에서 반란을 일으키다 마흐무트 2세에게 진압되어 해체되었다. 생마르탱의 작품은 반란을 일으킨 예니체리들을 병영으로 몰아넣어 학살하는 장면을 그리고 있다.

왔다. 또한 입헌군주제를 독재로 바꾸고 언론의 자유를 탄압하고 종교의 자유를 예수회 지배로 귀속시킨 데 대한 반감이 고조되는 불안정한 정치적 상황 속에서 두 작품이 함께 등장한 것에 대해 무정부, 혁명, 광기, 심지어 범죄와 연관시키는 공개토론이 살롱에서 벌어졌다.(Lambertston 2002, 82-83)[17] 동양의 타자를 통해 서구의 전제정치와 서구 왕실의 도덕적 타락을 비유적으로 비판하는 것은 프랑스에서 오랜 전통을 갖고 있다. 자유주의자들은 생마르탱의 술탄 마흐무트의 〈예니체리들의 학살〉을 대중에 대한 왕권 독재의 위험을 경고한 것으로 이해했다. 들라크루아는 생마르탱에 의해 예언된 현대 터키 제국의 붕괴에 대한 고대 동양의 원형으로 〈사르다나팔러스의 죽음〉을 제시했다는 해석(Lambertston 2002, 81)이 설득력 있게 와 닿는다.

들라크루아의 〈사르다나팔러스의 죽음〉은 오랫동안 동양을 타자로 바라보는 서양의 시각에서만 해석되어 왔다. 작품 속에서는 궁녀들의 살육을 태연자약하게 관망하는 광기 어린 가학적 군주의 잔혹함과 관능성이 동양의 전부였다. 〈사르다나팔러스의 죽음〉은 생마르탱의 〈예니체리들의 학살〉과 함께 하면서 편협한 오리엔탈리즘의 관점에서 더 나아가 당대 프랑스의 절대권위에 대한 경고를 보낸 은유로 이해될 수 있다. 어쩌면 무모할 수도 있는 들라크루아의 이 과감한 액션은 자유의 가치를 잘 아는 낭만주의자로서는 당연한 것이었다.

3. 7월 혁명과 〈민중을 이끄는 자유의 여신〉

들라크루아의 〈7월 28일: 민중을 이끄는 자유의 여신〉은 1830

17) 당시 유럽 내에서 고전주의는 건강하고 낭만주의는 병적이라는 인식이 보편적이었다.

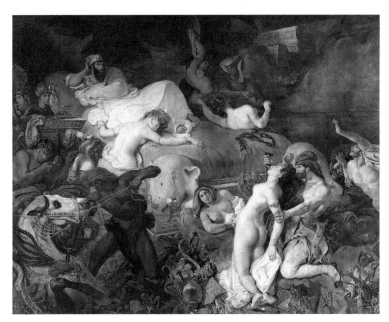

그림 17_ 들라크루아, 〈사르다나팔러스의 죽음〉, 1827
캔버스에 유채, 392x496cm, 루브르 박물관

그림 18_ 〈사르다나팔러스의 죽음〉
부분, 사르다나팔러스 왕

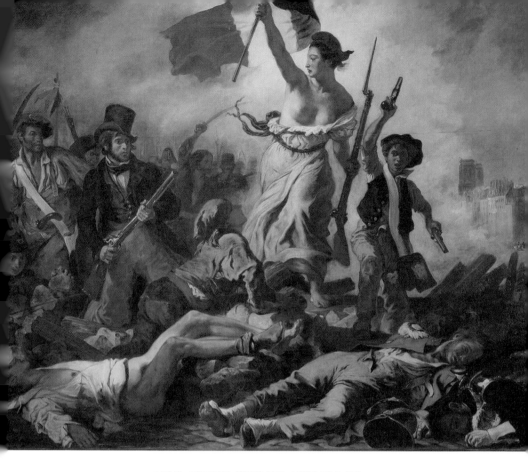

그림 19_ 들라크루아, 〈민중을 이끄는 자유의 여신〉, 1830,
캔버스에 유채, 260x325cm, 루브르 박물관

년 7월혁명을 그린 것이다. 1830년 7월 27일부터 29일까지 단 3
일간의 봉기로 샤를 10세의 왕정이 전복되었다. 의회를 국왕의 감
시하에 두고 언론을 통제한 샤를 10세의 헌법 위반에 대해 전 프
랑스인들이 투쟁한 것이다. 오를레앙 공작 루이 필리프(Louis-
Philippe)가 프랑스의 왕으로 추대되어 다시 혁명으로 폐위되는
1848년까지 권좌를 유지했다. 현대적인 당대 주제를 다룰 수 있
다는 사실에 흥분한 들라크루아는 큰 자부심과 애국심으로 이
작품을 제작하였다. 그는 혁명투쟁에 적극적으로 참여하지는 않

앉지만 붓을 들어 자신의 몫을 다하고자 했다. 〈민중을 이끄는 자유의 여신〉은 1830년 7월혁명의 선언문과 같은 작품이다. 거대한 삼각형 구도 중앙에는 각계각층에서 모인 혁명군을 진두지휘하는 자유를 의인화한 여인이 서 있고 꼭짓점에는 삼색기가 휘날리고 있다. 전경에는 쓰러져 죽은 주검들이 나뒹굴고 그 위로 프리지언 캡을 쓴 반라의 여인이 혁명군을 이끌고 있다. 이것은 실제의 장면이라기보다 혁명의 이상이 우화적으로 표현된 것이다. 들라크루아는 빛을 사용하여 빛이 자유의 여신을 밝히고 그녀 아래에 있는 죽은 전사들을 강조한다.

"1831년 이 작품이 살롱전에 전시되었을 때 고전주의적 화풍이 주도했던 프랑스 화단에 어울리지 않았던 이 그림은 자유의 여신이 윤락녀처럼 보이고 혁명군은 잡범처럼 보인다는 비난을 받았다. 정부가 이 작품을 사들여 1833년부터 대중의 시선에서 사라졌다가 들라크루아가 세상을 떠난 1863년에서야 루브르에 전시했다."(페브라로 & 슈베제 2012, 261) 이 작품은 들라크루아가 가장 공들인 작품 중 하나였음에도 불구하고 동시대 비평가들에게 거부당한 것은 놀라운 일이 아니다. 정부에서 사들였지만 다분히 선동적이자 매우 위험한 그림이었으므로 프랑스 정부는 왕의 통치 기간 동안 대중에게 공개하지 않았다. 현실에 대한 보다 고전적이고 직접적인 표현에 익숙한 비평가들에게 알레고리로 표현된 이 작품이 너무나 혁신적이었기 때문에 오랜 시간이 지난 후에서야 비로소 긍정적인 평가를 받을 수 있었다. 1886년 프랑스가 미국 뉴욕에 선물한 자유의 여신상은 '세계를 계몽하는 자유의 여신상'으로 들라크루아의 의인화된 자유에서 영감을 받은 것이다.

V. 독일의 카스파 다비드 프리드리히

1. 종교적 풍경화의 탄생

19세기 낭만주의에서 풍경화가 차지하는 비중은 매우 크다. 영국과 독일의 낭만주의는 풍경화로 대변된다. 자연을 신성이 내재한 영역으로 간주하는 낭만주의 관점은 스칸디나비아 국가들과 북부 독일에서 시작되어 영국과 프랑스에 영향을 미쳤다. 고전주의 전통에 대한 신뢰가 깊은 프랑스에서는 인간이 주된 소재가 되었고, 프랑스를 이상으로 했던 스페인 역시 그러했다. 독일과 영국에선 풍경화가 강세였다. 19세기 들어 거칠고 황량한 경치에 대한 열정은 매우 강했다. 1820년 이전에는 주로 북구에서, 1820년 이후에는 프랑스와 미국에까지 낭만주의 풍경화 전성시대가 열렸다. 바로크 시대 루이스달(Jacob van Ruisdael)처럼 북구 스칸디나비아 지역을 여행하며 원시림을 스케치했던 독일의 카스파 다비드 프리드리히(Caspar David Friedrich, 1774-1840)는 19세기 낭만주의 풍경화에서 특별한 위상을 차지한다.

1808년 '테첸(Tetschen Altar) 제단화'로도 알려진 프리드리히의 첫 유화 작품 〈산속의 십자가〉가 발표되자 세간이 떠들썩했다.[18] 암산 꼭대기에 빈약한 십자가 하나만 서 있을 뿐 인물이 사

[18] 당시 미술평론가 람도르(Basilius von Ramdohr)는 프리드리히가 종교적 맥락에서 풍경을 사용하는 것을 공격하자, 전통적인 종교적 도상학으로는 신(神)과의 신비로운 결합을 경험할 수 없다고 생각한 새로운 독일 낭만주의 예술가들의 철학을 람도르가 이해하지 못했다는 반박이 이어졌다. 프리드리히는 그리스도의 죽음을 빛의 소멸로 인식하여 해가 지는 풍경으로 그려내고 굳건하게 십자가를 지탱하고 있는 바위산과 주변을 둘러싼 사철 푸른 상록수로 부활에 대한 믿음을 표현했다고 이 그림에 대한 자신의 입장을 밝혔다.
Mitchell, Timothy F. 1982, From Vedute to Vision: The Importance of Popular Imagery in Friedrich's Development of Romantic Landscape Painting, The Art Bulletin. 64 (3): 414-424. Cross in the Mountains, Wikipedia 재인용.

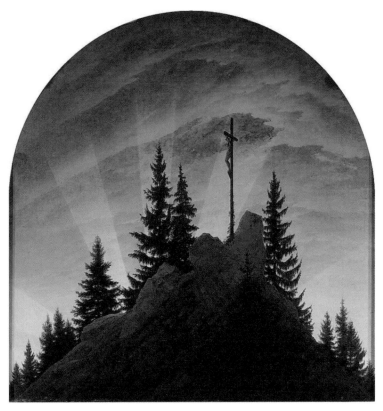

그림 20_ 프리드리히, 〈산 속의 십자가(테첸 제단화)〉, 1808,
115x110.5cm, 드레스덴 갤러리 노이에 마이스터

그림 21_ 케르스팅, 〈스튜디오의 카스파 다비드
프리드리히〉, 1811, 캔버스에 유채, 54x42cm,
함부르크 쿤스트할레

라진 풍경화로 제단화를 그렸기 때문이다. 인물화에 비해 여전히 하위 장르에 머물러 있는 풍경화로 그린 풍경의 묘사는 원근법에 맞지도 않고, 광선의 표현도 양식화되어 있다. 프리드리히는 전통적인 방식의 교훈적인 종교적 도상학을 거부하고 이전의 세속적 풍경화를 새로운 형태의 종교예술로 전환했다. 그 누구도 프리드리히만큼 17세기 네덜란드 풍경화 전통을 계승하며 신성한 감각으로 종교적 목표를 달성한 사례를 찾아보기 어렵다.[19] "화가는 자신 앞에서 보이는 것만을 단순히 그리는 것뿐만 아니라, 자신 안에서 보는 것 또한 그려야 한다. 그러나 만약 그가 자신 안에서 아무것도 보지 못한다면, 자신 앞에서 보이는 것을 그리는 것 또한 중지해야 한다"[20]라는 프리드리히의 신념과 작업 과정은 그가 말년에 친분을 나눈 케르스팅(Georg Friedrich Kersting)이 그린 두 점의 그림에서 확인할 수 있다. 문을 걸어 잠그고 상상력과 집중력 집중에 방해되는 모든 것들을 치워버린 극도로 정갈한 화가의 화실은 그에게 예술작업은 수도하는 일처럼 보인다.

프리드리히는 몇 가지 방법으로 자연의 숭고한 아름다움 뒤에 숨은 신성의 힘을 일깨우고 경외감을 불러일으키는 새로운 감각의 풍경화를 탄생시켰다. 쌍을 이루는 팡당(Pendant)[21] 구조로 주

19) 로버트 로젠블럼(Robert Rosenblum)은 프리드리히가 17세기 네덜란드 전통에 종교성을 더하여 독특한 북유럽 낭만주의 계보를 형성하여 20세기 표현주의 놀데(Emil Nolde)를 거쳐 미국 로드코(Mark Rothko)에게로 전승된다고 하였다.

20) Caspar David Friedrich, Äußerrungen bei Betrachtung einer Sammlung von Gemälden von größenheils noch lebenden und unlängst verstorbenen Künstlern, zit. nach Sigrid Hinz(Hrsg.) Caspar David Friedrich in Briefen und Bekenntnissen, Berlin 1968, 128, 이화진, 2004, 「C. D. 프리드리히(C. D. Friedrich)의 풍경화에 나타난 공간 구성 연구」, 『서양미술사학회논문집』, 22: 81–100 중 83 재인용.

21) 라틴어로 '걸다'라는 뜻의 'pendere'에서 파생된 프랑스어 팡당은 두 점의 그림이 쌍을 이룬 형식을 지칭하는 미술 용어로서, 양식이나 주제, 크기 등에서 대등한 가치를 지닌 두 작품이 대칭적으로 걸린 상태를 말한다. Friedrich Kluge, 1989, Etymologisches Wörterbuch der deutschen Sprache, Berlin: De Gruyter, 1989, 534, 이화진, 「C.D. 프리드리히의 풍경화 연작에 나타난 서사의 확장과 종합 예술의 특성」, 『서양미술사학회 논문집』, 제51집,

그림 22_ 프리드리히, 〈아침〉, 1821-1822,
캔버스에 유채, 22x30.5cm, 하노버 주립미술관

제의 서사를 확장시켜 나가기도 하고 등을 보이는 뒷모습 인물
을 풍경 속에 배치하여 관조의 기능을 강화하기도 한다. 또한 집
중적으로 다룬 모티프나 주제를 반복적으로 다루기도 한다. 인간
의 삶의 여정과 자연의 순환은 일치하는데 팡당으로 제작된 것으
로 보이는 〈아침〉과 〈저녁〉은 하루의 시간 중 프리드리히가 가
장 좋아하는 새벽과 황혼의 시간대를 다루고 있다. 관람자는 누
구든 동양적 정서가 물씬 풍겨오는 우포늪을 닮은 〈아침〉의 안개
자욱한 새벽의 신선한 공기를 가르며 그물을 걷다가 황혼이 조용
히 내려앉은 〈저녁〉 소나무 숲의 어두움 속으로 걸어 들어가는 인
물이 되어 만물의 생성과 소멸, 인간의 탄생과 죽음에 대해 생각
한다. 예술가는 자연의 유한함 속에 숨겨진 무한으로서의 신성함
을 깨닫고 표현하는 중재적 역할을 한다. 슐라이어마허(Friedrich

116 재인용.

그림 23_ 프리드리히, 〈저녁〉, 1821-1822,
캔버스에 유채, 22x30.5cm, 하노버 주립미술관

Schleiermacher, 1768-1834)는 예술가들이 내면의 영적 비밀
을 전달하는 사제직과 동일하다고 보고 그들을 '새로운 수도사
들'(Van Prooyen, 2004, 12)이라고 불렀다.[22] 프리드리히가 자신
을 〈바닷가의 수도승〉에서 '수도승'으로 묘사한 것은 결코 우연이
아니다.

카스파 다비드 프리드리히는 독일 최북단 발트해 연안의 항구
도시 그라이프스발트(Greifswald)에서 양초 제조업자의 10남매
중 여섯째로 태어났다. 북유럽 특유의 엄격한 종교적 훈육을 받으
며 성장한 프리드리히는 일곱 살 때 어머니가 돌아가셨고, 장티푸

22) 프리드리히의 풍경화와 슐라이어마허의 신학적 저술에 나타난 종교적 태
도의 유사성은 다음의 논문을 참조 바람. Kristina Van Prooyen, 2004,
"The Realm of the Spirit: Caspar David Friedrich's artwork in the
context of romantic theology, with special reference to Friedrich
Schleiermacher", Journal of the Oxford University History Society 1:
1-16.

스와 수두로 두 여동생을 잃었으며, 열세 살 때 함께 스케이트를 타던 자신을 구하기 위해 남동생 크리스토퍼(Christopher)가 익사했다. 크리스토퍼의 죽음은 그에게 깊은 내상이 되어 일생을 내향적이고 우울한 성격으로 죽음의 그림자 속에서 살게 했다. 1790년 그라이프스발트 대학을 거쳐 1794년 코펜하겐 왕립 미술 아카데미에서 수학하고, 1798년 드레스덴에 이주하여 정착한 프리드리히는 1801년 룽에(Philipp Otto Runge)와 같은 화가들과도 교류하며 당시 무르익은 낭만주의 운동의 새로운 감각을 공유했다. 그러나 프리드리히의 자연관 형성에 일찍부터 영향을 준 두 멘토는 따로 있었다. 고향마을 그라이프스발트 대학의 퀴스토프(Johann Gottfried Quistorp)는 야외 사생과 여행을 통해 프리드리히에게 자연에 관심을 가지게 했고, 자연이 신의 계시라고 가르쳤던 목사 코제가르텐(Ludwig Gotthard Kosegarten)은 자연 관찰을 예배로 연결하고, 믿음과 자연이 하나가 되는 강변 설교로 유명하였는데, 그가 안내한 떡갈나무 숲, 고인돌, 일출, 일몰, 북독일의 전설 등은 프리드리히의 자연관과 세계관의 기초를 형성했다. 코제가르텐의 인도로 접한 원시적 자연의 경험은 말년까지 반복적으로 나타나는 모티프들을 제공했다.

드레스덴에 영구 정착한 프리드리히는 괴테가 주최한 바이마르 콩쿠르에서 입상하며 명성을 얻기 시작했고, 프로이센 왕세자가 그의 그림을 구입한 후 1810년 베를린 아카데미 회원으로 선출되었다. 1820년대까지 얻었던 인기는 그의 작품이 너무 개인주의적, 침울, 신비하다는 평가를 받으며 점차 사라지기 시작하여 말년에는 경제적으로 어려움을 겪었다. 일찍부터 죽음에 대하여 관조했던 프리드리히는 1835년 발병한 뇌졸중으로 유화작업을 더 이상 할 수 없게 되자 연필, 세피아와 잉크로 죽음의 주제에 더 집중하였다. 그의 말년은 우울과 자기 연민으로 친구들을 불신하게 되었

고, 아내까지 등을 돌리게 되어 결국 고독하게 생을 마무리했다. 고야가 '두 머리를 가진 거인'으로, 터너가 '영국 괴짜'로 알려졌다면, 프리드리히는 '북쪽에서 온 은둔자'로 세간에 알려졌고 친구들 사이에서는 '가장 고독한 자'로 불렸다.

2. 뒷모습 인물상

프리드리히는 자신의 풍경화에서 관람자가 더 개인적인 종교적인 경험을 할 수 있도록 '뒷모습 인물(Rückenfigur)'이라는 아주 특별한 장치를 사용한다. '뒷모습 인물'은 밤하늘, 산, 바다, 아침 안개, 나무 또는 덤불을 배경으로 그림을 보는 사람에게 등을 돌리고 있는 인간을 말한다. 뒷모습 인물은 혼자 혹은 둘이나 여러 명 무리를 지어 자연의 숭고한 광경을 바라보기도 하는데, 단독 형상일 경우 전경에 크게 확대되기도 하고, 때로는 광대한 풍경 속에서 작은 형상으로 축소되기도 한다. 미술사가 크리스토퍼 존 머레이(Christopher John Murray)는 프리드리히의 그림에서 가장 중요하고 감동적인 뒷모습 인물에 대해 '관객의 시선이 형이상학적 차원을 향하도록' 지시하는 역할을 한다고 설명한다.[23] 등을 보이는 수많은 프리드리히의 인물들은 광대한 자연 앞에 서 있는 관람자를 순식간에 초시대적인 성찰의 심연으로 끌고 들어가는 것이다. 그들은 대개 방랑자의 신분으로 삶의 여정을 끝없이 탐구해 간다. 19세기 독일 예술, 문학, 철학에서 중요한 역할을 한 방랑자 모티프는 프리드리히의 작품에서도 중요한 부분을 차지한다. 방랑자는 높은 위치에서 경계 상황을 경험하고, 장소를 연결

23) Caspar David Friedrich's paintings: solitude before an immeasurable nature, https://angelsferrerballester.wordpress.com/2020/12/01/caspar-friedrichs-paintings-solitude-before-an-immeasurable-nature/ (검색일: 2022.08.05.)

그림 24_ 프리드리히, 〈안개바다 위의 방랑자〉, 1818년경
캔버스에 유채, 94.8x74.8cm, 함부르크 쿤스트할레

하는 능력을 갖고 있으며, 목표에 도달하기도 하고 항상 이동 중
이다.

〈안개바다 위의 방랑자〉는 1818년경 제작된 작품으로 프리드
리히의 뒷모습 인물상 중 가장 유명하며 독일 낭만주의의 아이콘
과 같은 작품이다. 한 중년의 남성이 험준한 바위산에 올라 안개
의 바다를 바라보고 있다. 그는 프리드리히처럼 금발의 머리카락
을 흩날리고 있어 자화상으로 본다. 일부에서는 프로이센 순찰대
의 녹색 제복을 입고 있다고 하여 특정 인물로 식별하기도 하지만
[24] 이 인물이 화가 자신인지, 특정 인물인지는 별로 중요하지 않

24) 프로이센의 프리드리히 빌헬름 3세가 나폴레옹에 대항하여 복무하도록 명령한
색슨 보병의 고위 장교 프리드리히 고타드 폰 브린켄(Friedrich Gotthard von
Brincken) 대령이라고 식별한다. Caspar David Friedrich, https://www.

그림 25_ 프리드리히, 〈바닷가의 월출〉, 1822,
캔버스에 유채, 55x71cm, 베를린, 구 국립갤러리

다. 누구든 이 그림 앞에서는 이 방랑자의 심상이 되어 끝이 없어 보이는 배경으로 눈을 돌려 자연과 인간의 관계를 생각하고, 인간 존재, 자신의 내면으로 귀착하게 된다. 거대한 바다 앞에 단독자로 마주 선 〈바닷가의 수도승〉이나 석양에 물든 바닷가를 바라보는 두 남자를 그린 1817년 작 〈바닷가의 두 남자〉, 바닷가의 큰 바위 위에 앉아 월출을 보는 세 사람을 한 남자와 두 여자를 그린 1822년 작 〈바닷가의 월출〉의 인물들은 모두 등을 보이고 있다는 점에서 서로 크게 다르지 않다.

artble.com/artists/caspar_david_friedrich (검색일: 2022.08.03.)

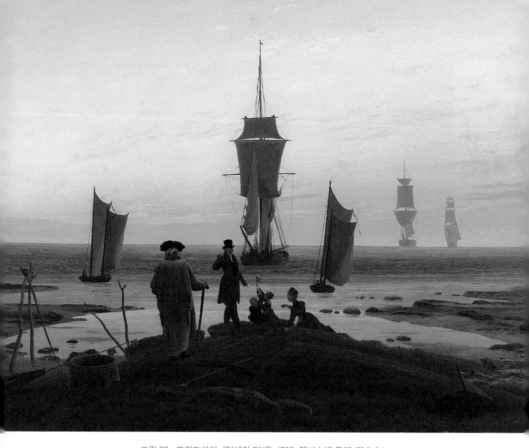

그림 26_ 프리드리히, 〈인생의 단계〉, 1835, 캔버스에 유채, 72.5x94cm
라이프치히 무제움 데어 빌덴데 퀸스테(Museum der bildenden Künste)

그림 27_ 〈인생의 단계〉, 부분

프리드리히가 죽음을 5년 앞두고 그린 〈인생의 단계〉는 자신과 가족들을 등장시켜 인생을 바다와 배의 알레고리로 그린 그림이다. 이 그림은 해안가를 배경으로 전경에서 관람자에게 등을 돌리고 항구가 내려다보이는 언덕 위에서 어른 두 명과 어린이 두 명을 향해 걸어가는 노인을 보여준다. 항구와 해안에서 각기 다른 거리에 있는 다섯 척의 배는 인간 삶의 다양한 단계, 여행의 끝, 죽음의 가까움에 대한 비유다. 프리드리히의 대부분 그림이 상상에 의한 작품이지만 이 작품은 프리드리히의 고향인 독일 북동부의 그라이프스발트 근처 해안을 그렸고 인물들은 프리드리히와 그의 가족으로 확인되었다. 나이 든 남자는 화가 자신, 그의 아들과 두 딸들, 그리고 모자를 쓴 남자는 그의 조카라고 한다.[25] 항구를 떠나 사라지고 귀환하는 배에 대한 해석은 다양하게 할 수 있겠으나, 가장 작은 배는 이제 막 출항하는 아이들을 상징하고, 많은 경험을 쌓고 마침내 인생의 마지막에 항구로 들어서고 있는 중앙의 가장 큰 배가 생의 여정을 마감하는 노년의 화가를 상징하는 것 같다. 서 있는 화가의 뒷모습 옆에 이미 땅속에 파묻혀 들어가기 시작한 뒤집어 놓은 또 다른 배 한 척이 마치 쓸쓸한 관처럼 보이는 것은 지나친 비약일까.[26] 독일 북동부 발트해 연안의 항구도시 태생인 프리드리히가 관조하는 죽음에 대한 이미지에서 바닷사람들의 죽음에 대한 보편적인 성찰이 읽힌다.

25) 아이들이 스웨덴 깃발을 들고 있는 이유는 그라이프스발트가 오늘날 스웨덴령이 되었기 때문이다.

26) 터키 서부 에게해 해안선을 따라가면 과거 그리스의 도시였다가 로마의 속주가 된 리키아인들의 뒤집어 놓은 배 모양의 석관을 볼 수 있다. 바닷사람이었던 리키아인은 사람이 죽으면 배를 뒤집어 놓았는데, 망자들은 평생의 터전이었던 바다를 바라보며 그들이 함께한 배의 지붕 아래 영원한 안식을 누렸다.

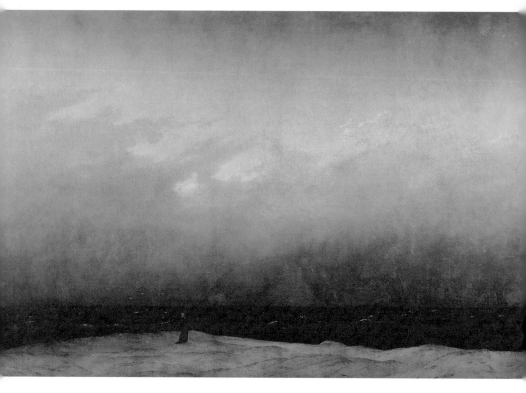

그림 28_ 프리드리히, 〈바닷가의 수도승〉, 1808-1810
캔버스에 유채, 110x171.5cm, 베를린 구 국립갤러리

그림 29_ 〈바닷가의 수도승〉, 부분

3. 고성과 무덤의 풍경

일찍부터 어머니와 누이들의 죽음, 남동생의 죽음을 목격한 프리드리히의 삶에는 죽음의 그림자가 드리워져 있었고 죽음에 대한 관조는 그의 삶 전반을 이끌었다. 프리드리히는 1810년 베를린 미술 아카데미 전시에 팡당(Pendant)으로 된 〈바닷가의 수도승〉과 〈떡갈나무 숲의 수도원〉을 출품하여 주목을 받았다. 세트로 연결되어 있는 이 작품들은 〈바닷가의 수도승〉에서 〈떡갈나무 숲의 수도원〉 순서로 읽어가야 한다. 〈바닷가의 수도승〉에는 바다라고 하지만 배 한 척 없는 이상하고도 광활한 대자연 속에 금발머리칼이 프리드리히로 식별되는 수도승이 작은 점이 되어 검푸른 안개 바다와 하늘에 맞서 있다. "프리드리히는 뤼겐섬의 해안을 〈바닷가의 수도승〉에 적용하면서 4번에 걸친 수정 작업을 통해 사물을 극단적으로 제거했다. 바다에 떠 있던 두 척의 범선과 모래밭의 어망이 삭제되었고, 여러 번 덧칠된 하늘에서는 빛의 움직임이 완전히 사라졌다."(이화진 2019, 125) 주변이 정리된 덕분에 수도승이 서 있는 자리는 땅이 끝나고 바다가 시작되는 곳이라는 점이 더 분명해졌다. 수도승은 자신의 삶이 죽음과 맞닿아 있다는 것을 인식하고 인간의 삶과 죽음에 대해 묻고 있다. 그의 질문에 대한 답은 〈떡갈나무 숲의 수도원〉에서 찾을 수 있다. 〈떡갈나무 숲의 수도원〉의 풍경은 디즈니 애니메이션 장면처럼 비현실적이지만 그림 속 수도원은 실제로 독일 북동부에 있는 엘데나(Eldena) 수도원의 폐허를 기반으로 한 것으로 프리드리히의 여러 그림에 계속 나타난다. 엘데나 수도원은 30년 전쟁 동안 심하게 손상되었으나 프리드리히가 반복적으로 사용하고 있어 애국적인 면으로도 해석되기도 한다. 무너진 건물보다 더 높은 나무들, 꼬불꼬불한 가지와 묘비들은 황량함과 신비로움을 동시에 선

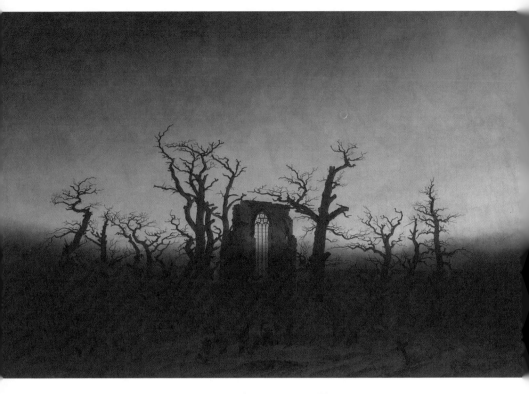

그림 30_ 프리드리히, 〈떡갈나무 숲의 수도원〉, 1809–1810
캔버스에 유채, 110x107cm, 베를린 구 국립갤러리

그림 31_ 〈떡갈나무 숲의 수도원〉, 부분

사한다. 어두운 떡갈나무 숲에는 관을 든 수도사들의 행렬이 다 무너져 내린 고딕 양식 수도원 문의 아치길을 향해 조용히 이동하고 있다. 한때 대수도원이었던 곳은 이제 키가 큰 창이 뚫린 허물어진 건물 하나에 불과하다. 이 그림은 프리드리히가 자신의 장례식을 그린 것으로 알려져 있다. 바닷가에 홀로 서서 삶과 죽음에 대해 묻고 있던 수도승은 자신에게 익숙한 신성한 장소에서 영원한 안식을 얻고자 한다. 동이 터 밝아오는 빛은 아치문을 통과하면 영생을 얻는다는 것을 암시하는 듯하다. 프리드리히는 팡당 구조로 된 두 작품을 통해 바닷가에서 단독자로서 형이상학적 질문을 던진 후 스스로 자신의 장례식을 준비하여 관을 나르게 하고 영생을 얻는 시뮬레이션을 회화작업으로 달성한 것이다.

〈떡갈나무 숲의 수도원〉에는 18세기부터 유럽 전역의 주요 교회 묘지가 폐쇄된 것에 대한 프리드리히의 입장이 반영되어 있다. 프리드리히 시대에 드레스덴에 있는 오래된 교회 묘지가 폐쇄되었을 초반, 시민들은 상당한 불만을 제기했다. 과거의 교회 묘지들이 질서정연한 현대식 묘지로 대체되어 죽음의 현실이 지워지고 아름답게 만들어지고 있었다. 프리드리히의 그림은 깔끔한 묘비 아래 죽음을 숨기려는 현대적인 매장을 거부한다. 프리드리히는 〈떡갈나무 숲의 수도원〉을 통하여 자신의 매장에 대한 두려움, 기대, 신념을 드러냈을 수도 있지만, 관람자에게 삶 속에서 죽음에 대한 성찰을 이끌어내고자 했다. 또한 죽음 앞에서 피난처로서의 교회의 의미와 역할을 다시 일깨우고자 했다. 즉 이 작품에는 프리드리히 시대에 사라져가는 죽은 자의 전통적인 장소를 회화로 재건하여 보존하고자 하는 그의 염원이 담겨 있다. (Whittington 2012, 9-12)

VI. 기술과학 시대의 '낭만성'

오늘날 기술과학 시대의 예술을 돌아보며, 포스트휴먼 시대의 낭만성은 어디에서 올까 생각해 본다. 포스트휴먼에 대한 논의는 2002년 파울 크뤼천(Paul Crutzen)이 과학잡지 『네이처(Nature)』에 '인류세(人類世, Anthropocene)'라는 개념을 설명하면서부터이다. 그는 환경 및 생태계 파괴로 현세인 충적세(沖積世)가 끝나고 새로운 지질시대가 도래했다는 인류세 개념을 도입했다. 그에 반해 일부 학자들은 그 시점을 최초의 핵실험이 성공한 1945년으로 제안하고 있다. 포스트휴먼의 개념 정의는 시대구분보다 더 모호하다. 현재 인류 이후의 인간 개념에는 이미 공존하는 로봇이 포함되며, 각종 프로스테시스(prosthesis) 기술에 의해 확장되는 신체로 사이보그적 존재가 점점 증가하고 있다. 넓게 보면 의수나 의족, 인공관절, 인공심장, 치아 임플란트, 스턴트 시술 장치를 달고 사는 사람들은 모두 최소한 기계적 인간화가 된 포스트휴먼들이다.

포스트휴먼 시대의 미술은 크게 두 방향으로 전개된다. 하나는 신체변형 미술, 다른 하나는 바이오 아트(Bio Art)이다. 신체변형 미술은 동물과 인간의 융합, 혹은 인간과 기계의 융합으로 하이브리드적 인간의 모습을 추구하는 형태로 발현된다. 외과적 수술로 직접 자신의 몸을 변형하기도 하고 작품으로만 생산하기도 한다. 대니얼 리(Daniel Lee)의 초상 '매니멀즈(Manimals)' 시리즈처럼 십이간지에 근거하여 인간과 동물이 섞이거나, 바티 커(Bharti Kher)의 〈아리오네〉 자매처럼 사람의 몸에 말의 발굽을 다는 식으로 하이브리드적 존재로 표현되기도 한다. 신체와 기계의 접합으로 기계에 의해 확장되는 신체의 사례는 스스로 사이보그가 되려고 하는 호주의 스텔라크(Stelac)에게서 찾아볼 수 있다. 디지털

퍼포먼스 분야의 독보적인 존재인 스텔라크는 기계적 장치로 제3의 팔을 장착하기도 했고, 2000년에는 조직 배양된 제3의 귀를 팔에 2012년까지 이식했다가 제거했다. 이 작업을 위해서 의사, 과학자, 미술가 등 다양한 분야의 협업과, 조직 배양과 장기이식 기술이 동원되었다. 박테리아나 세균, 세포, 육체의 분비물, 살아있는 조직, 유전자 등 바이오 미디어를 활용하는 바이오 아트 역시 포스트휴먼 시대 예술의 새로운 장르 중 하나이다.

고야, 터너, 들라크루아, 프리드리히는 모두 개성 충만한 낭만주의자들이다. 그들은 각자 자기 시대와는 잘 맞지 않았으며, 명예를 완전히 포기했던 사람들도 아니었으나 각자 자신의 예술의 길을 치열하게 추구했고, 생전보다 사후에 더 가치를 인정받았다. 네 사람은 『자유론』의 저자 존 스튜어트 밀(John Stuart Mill)의 말을 빌리자면, 빛나는 '개별성'을 소유한 천재들로서 한 시대를 이끌고, 사회를 '발전시킨' 주인공들이다. 각자 자국의 예술 수준을 이끌어 올리고 서양미술사에서 금자탑을 세운 주역들이다. 오늘날 과학기술은 인간의 몸의 능력을 극대화하여 몸의 기능이 증강되고 대체되는 시대가 되었다. 그런데 "몸의 능력 극대화를 목적으로 하는 인간 증강기술의 종착점은 역설적이게도 몸을 잉여적으로 만드는 것이다. 즉 인간이 몸 없이도 존재할 수 있게 만드는 것이다. 몇몇 미래학자들은 과학기술이 충분히 발달하면 언젠가는 인간이 몸 없이도 존재할 것이라고 말한다."(강준호 외 2020, 175) 포스트휴먼 시대의 '낭만성'은 최소한 인간이 온전히 몸을 유지하고 있을 때 유효하지 않을까.

참고문헌

· Amstutz, Nina. 2014. "Caspar David Friedrich and the Anatomy of Nature," Art History 37(3): 454–481.

· Cahen-Maurel, Laure. 2014. "The Simplicity of the Sublime. A New Picturing of Nature in Caspar David Friedrich". Dalia Nassar(ed.), The Relevance of Romanticism: Essays on German Romantic Philosophy. Oxford/New York, Oxford University Press, 186–201.

· Felisati, D. & Sperati, G.. 2010. "Francisco Goya and his illness", Acta Otorhinolaryngologica Itaica 30: 264–270.

· Gassier, Pierre & Wilson, Juliet. 1981. The Life and Complete Work of Fransisco Goya. 2nd eng. Ed.. New York: Harrison House.

· Hartt, Frederick. 1987. History of Italian Renaissance Art. 3rd ed. New York: Harry N Adams, Inc..

· Idrobo, Carlos. 2012. "He Who Is Leaving ⋯ The Figure of the Wanderer in Nietzsche's Also sprach Zarathustra and Caspar David Friedrich's Der Wanderer über dem Nebelmeer", Nietzsche-Studien 41 (Walter de Gruyter): 78–103.

· Költsch, Georg-W.(Hrg.). 2001. William Turner Licht und Farbe. Köin: Dumont.

· Lajer-Burcharth, Ewa. 2018. "Through the Past, Darkly on the art of Delacroix", Artforum, November: 1–26.

· Lambertson, John P. 2002. "Delacroix's Death of Sardanapalus,
Champmartin's Massacre of the Janissaries, and Liberalism in the Late
Restoration," Oxford Art Journal, vol. 25(2): 65–85.

· Scott, Nancy. 2010. "Americas first public Turner How Ruskin sold The
Slave Ship to New York". The British Art Journal. Vol X(3): 69–77.

· Staatliche Kunsthalle Karlsruhe(Hrg.). 2003. Eugène Delacroix.
Heidelberg: Kehrer Verlag.

· Tal, Guy. 2010. "The Gestural Language in Francisco Goya's 'Sleep of
Reason Produces Monsters'", Word & Image 26(2): 115–27.

· Van Prooyen, Kristina. 2004. "The Realm of the Spirit: Caspar David
Friedrich's artwork in the context of romantic theology, with special
reference to Friedrich Schleiermacher". Journal of the Oxford University
History Society 1: 1–16.

· Wallace, Isabelle Loring. 2011. "Technology and the Landscape: Turner,
Pfeiffer, and Eliasson after the Deluge", Visual Culture in Britain, online
2011 Taylor & Francis: 57–75.

· Whittington, Karl. 2012. "Caspar David Friedrich's Medieval Burials",
Nineteenth Century Art Worldwide, Vol. 11(1): 1–32.

· 강준호 외. 2021. 『몸 교과서』. 파주: 김영사.

· 김경미. 2022. 『미술과 문화』. 대구: 계명대학교출판부.

· 김승환. 2012. 「풍경으로서 재난: 계몽과 숭고의 미학」. 『인문학연구』. 45:
197–220.

· 마순자. 1999. 「대지미술과 낭만주의의 전통」. 『현대미술사연구』 Vol. 9: 85–106.

· 이정재. 2014. 「버크의 숭고미」. 『남서울대학교논문집』. 20(1–2): 209–225.

· 이화진. 2019. 「C. D. 프리드리히의 풍경화 연작에 나타난 서사의 확장과 종합예술의 특성」. 『서양미술사학회 논문집』. 제51집: 113–136.

· ─────. 2004. 「C. D. 프리드리히(C. D. Friedrich)의 풍경화에 나타난 공간 구성 연구」. 『서양미술사학회논문집』. 22: 81–100.

· 전동호. 2012. 「터너의 〈난파선〉과 낭만주의적 해양재난」. 『미술이론과 현장』 한국미술이론학회, 제14호: 33–51.

· 전혜숙. 2015. 『포스트휴먼 시대의 미술』. 파주: 아카넷.

· 플라비우 페브라로, 부르크하르트 슈베제. 2012. 『세계 명화 속 역사 읽기』. 안혜영 옮김. 파주: 마로니에북스.

· Caspar David Friedrich, https://www.artble.com/artists/caspar_david_friedrich (검색일: 2022.08.03.)

· Caspar David Friedrich's paintings: solitude before an immeasurable nature, https://angelsferrerballester.wordpress.com/2020/12/01/caspar-friedrichs-paintings-solitude-before-an-immeasurable-nature/ (검색일: 2022.08.05.)

· Christopher P Jones, How to Read Paintings: The Abbey in the Oakwood by Caspar David Friedrich, https://christopherpjones.medium.com/how-to-read-paintings-the-abbey-in-the-oakwood-by-caspar-david-friedrich-6b96c00a5ca2 (검색일: 2022.07.10.)

· Cross in the Mountains, https://en.wikipedia.org/wiki/Cross_in_the_ Mountains (검색일: 2022.09.10.)

· Simon, Linda. The Sleep Of Reason Brings Forth Monsters, https:// www.worldandi.com/the-sleep-of-reason-brings-forth-monsters/ (검 색일: 2022.11.30.)

· The Massacre at Chios, https://en.wikipedia.org/wiki/The_Massacre_at_ Chios (검색일: 2022.09.10.)

도판 저작권

거룩한 슬픔; 이룰 수 없는, 그러기에 더욱 동경하는 데서 오는 낭만성

신 일 희

아카데미아 후마나 회장

오늘 '낭만주의' 발표는 신학에서부터 미술·음악·신화·문학에 이르기까지 다양한 영역의 낭만을 포괄했습니다. 먼저 최신한 선생이 신학에서 찾은 낭만주의 요소로 '거룩한 슬픔'을 주제화했습니다. 거룩한 슬픔이란 하나님에게서 떨어져 나온 인간이 다시 하나님을 동경하는 현상입니다. 철학적으로 말하면 전체에 대한 부분의 동경이라 하겠습니다. 그러나 이 동경은 온전히 채워질 수 있는 것이 아니기에 슬픔 혹은 비애가 발생합니다. 결핍으로 인한 아픔입니다. 최 선생은 이 결핍을 인간의 분열, 즉 전체로부터 그리고 하나님에게서 떨어져 나온 자아가 겪는 아픔으로 보았습니다. 이를 극복하기 위해 분열되기 이전으로 돌아가려는 동경이 생깁니다. 이것은 이룰 수 없는 목표이기 때문에 슬픔이 일어나고 그 성질상 거룩한 슬픔이라 하겠습니다. 낭만주의 신학이 인식하고 주목한 이 마음 상태가 낭만성의 핵심으로 보입니다.

서영희 선생은 음악과 낭만주의에 관해 이야기하면서 셰익스피어에 주목했습니다. 즉, 그의 작품이 품고 있는 음악성에 관심을 가졌습니다. 특히『한여름 밤의 꿈』과『템페스트』, 이 두 작품을 들었고 그에 상응하는 워터하우스의〈미란다〉를 선정했습니

다. 언뜻 보면 이 그림은 한 여성이 평온히 앉아 평온한 바다를 바라보고 있는 모습입니다. 그러나 그녀의 내면엔 폭풍이 일고 있음을 알 수 있습니다. 바다의 엄청난 파도에 해당하는 폭풍입니다. 이 내성적인 여성의 마음속에 실상 폭풍 같은 결핍이 있다는 이야기입니다. 이는 다르게 보면 음악적인, 예술적인 결핍이라 할 수 있고 또 자연에 대한 결핍감이라 할 수 있습니다. 주목할 것은 이 모든 것들을 배경으로 잡혀 있는 섬과 숲이 암시하는 내용입니다. 섬은 섬대로 바위는 바위대로 상징성이 큰 대상입니다. 특히 숲이 중요한데, 숲은 영원한 창조입니다. 모든 살아 움직이는 생명체는 근본적으로 결핍을 느낍니다. 그렇지 않아 보이는 것이 바위이지요. 바위는 변하지 않는 어떤 가치로 우리가 동경하는 그 무엇을 암시하고 있습니다. 이 바위를 수없이 끌어들이는 것이 파도지요. 그러나 바위는 파도의 포옹에서 끊임없이 빠져나갑니다. 섬도 생산의 모체가 되는 파도를 안으려고 하지만, 결국은 이루지 못합니다. 이러한 현실 역시 앞에서 이야기한 결핍이고 동경이라 할 만합니다.

　김경미 선생이 이야기한 미술과 낭만성도 앞의 〈미란다〉와 같은 이미지로 시작합니다. 뒤러의 〈멜랑콜리아〉를 필두로 현대 낭만주의 화가인 고야·프리드리히·워터 하우스·터너, 이런 화가들 모두 멜랑콜리아의 화가들입니다. 뭐가 멜랑콜리아일까요? 뭐 때문에 멜랑콜리아가 나올까요? 여기에는 굉장히 복잡한 양상이 나타납니다. 마치 파우스트의 서재처럼 무엇을 창조해야 하나 창조가 안 되는 거지요. 또 창조하기 위해서는 무질서가 나와야 합니다. 이 무실서를 홍순희 신생이 이야기합니다. "가장 훌륭한 질서는 카오스에서 나온다."고 합니다. 카오스에서 질서가 나오고 질서가 결국 창조로 이어집니다. 낭만의 역설이라 할 수 있습니다. 여기서 또 멜랑콜리아가 나옵니다. 어떤 상대든 나와 분리된 상대

에 대한 동경, 이것 역시 거룩한 슬픔, 거룩한 멜랑콜리아가 아닌가 싶습니다.

홍순희 선생은 옛날부터 오늘까지, 저 소포클레스에서부터 카미유까지 오면서 창조, 그리고 그에 대한 동경을 강조합니다. 오늘날의 시각에서 창조라는 것은 파괴 없이 이루어질 수 없습니다. 무슨 파괴냐? 병입니다. 질병, 이것이 현대 팬데믹까지 옵니다. 우리가 지금 4차 혁명이니 어떠니 하지만, 새로운 것을 창조하기 위해서는 팬데믹이 따라야 한다는 거지요. 오이디푸스가 새로운 문화를 창조하고 테바를 개혁하기 위해서 노력하지만 그 뒤에는 파괴가 오고 질병이 따라왔습니다. 역시 한쪽이 한쪽을 동경하는 구도입니다. 역설은 이 동경 없이는 아무것도 안 되는데 바로 이 동경 때문에 아무것도 안 된다는 데 있습니다.

황병훈 선생의 영국 낭만주의는 시간이 없어서 상세히 못 들었지만 여기에도 역시 과거에 대한 동경이 드러납니다. 대표적으로 워즈워스를 언급했습니다. 워즈워스는 영국을 낭만주의의 주체로 만드는 작가입니다. 뒤에 독일의 티크가 1797년에 『장화신은 고양이』를 썼고 1798년에는 베토벤의 〈Pathétique (비창)〉가 나옵니다. 이것은 단순히 비창이 아니고 옛것에 대한 슬픔이지요. 또 1798년에는 슐레겔의 『아테네움』이 출판되는데 여기서 노발리스가 다시 동경을 말합니다. 노발리스는 특히 밤에 대한 동경, 즉 죽음에 대한 동경을 노래합니다. 워즈워스를 비롯한 영국의 낭만주의도 결국 지나간 세월에 대한 동경입니다. 시의 역사 중에 가장 애석한 사건의 하나가 키츠의 요절입니다. 셰익스피어와 못지않게 위대한 이 시인은 "아름다움이 곧 진리다"라고 한 젊은이입니다. 이 천재가 26살 때 세상을 떠났으니 안타까운 동경을 불러일으킵니다. 이상하게도 천재들, 특히 영국의 천재들이 다 일찍 죽습니다. 바이런이 그렇고, 키츠가 그렇고. 서른일곱에 떠난 천재

번즈는 그나마 오래 산 셈입니다. 다행히 워즈워스가 80세까지 살아 요절한 천재들을 대신해 많은 작품을 남겼습니다. 이들에게 핵심은 역시 동경입니다. 낭만주의란 성취할 수 없는 목적을 지향하는 억제할 수 없는 동경이지요.

낭만주의를 관통하는 정치적인 사건으로 말하자면 바로 프랑스 혁명이 있습니다. 1789년의 일인데 모토가 'Liberté·Égalité·Fraternité, 자유·평등·박애'였습니다. 이건 달성할 수 없는 이상이지요. 그러나 동시에 포기할 수 없는 가치입니다. 지금도 계속해서 우리는 진리가 어떠니 자유가 어떠니 평등이 어떠니 하지만 이는 도착 불가능, 성취 불가능한 것에 대한 동경입니다. 이것이 낭만주의이고 우리는 이 낭만주의 속에 살아갑니다.

좀 다른 성격의 낭만도 있습니다. 이경규 선생이 말한 것처럼 낭만을 사람과 연관 지어 생각할 수 있습니다. 인간적이고 현실적인 낭만입니다. 가령, 비 오는 달밤에 밑바닥 없는 배를 타고 단둘이 혼자 앉아 있는 낭만, 역설적인 낭만입니다. 비 오는 달밤에 왜, 어떻게 단둘이 혼자 앉아 있을 수 있나? 이런 현실적인 낭만, 이룰 수 없는 사랑, 이런 낭만이 있습니다. 둘러앉아 밤늦도록 술을 마시며 인생을 토론하는 대학생들의 현실적인 낭만성도 좋습니다. 반면에 오늘 저녁의 낭만성은 좀 다른 차원의 낭만, 즉 근원적인 결핍에 대한 거룩한 슬픔으로서의 낭만성이 주로 강조되었습니다. 나는 왜 전체가 아니고 개인일 수밖에 없는가, 나는 왜 무한한 창조주에게서 떨어져 나와 있나, 하는 근원적인 질문을 해본 것입니다. 전체에 대한 동경 그러니까 제한의 무한에 대한 동경, 시간의 영원에 내한 동경, 이것이 낭만의 비탕을 이루고 있습니다. 달성할 수 없는 목표이지만 포기하지 못하기 때문에 추구해야 하는 것, 이것이 낭만성의 중핵이라고 생각합니다.

(정리 정상희 교수)